譫狂紐約

DELIRIOUS NEW YORK

為曼哈頓寫的回溯性宣言

REM KOOLHAAS

雷姆·庫哈斯————著　曾成德、吳莉君————譯

◖◗○ 原點

PREFACE ｜ 中文繁體版作者序

雷姆·庫哈斯

《譫狂紐約》的著眼點不在紐約。《譫狂紐約》書中的主旨是關於永久改變建築本質的許多發明。將紐約發生的這些突破與現象一起採集，將有別於過往的這些想法與做法同時綜覽，《譫狂紐約》所描繪的是與建築舊思維、老手法完全決裂、徹底跳脫的紐約。

我對紐約展開的觀察研究，使我領悟現代主義與現代性之間存在著基本差異。歐洲現代主義運動是對建築新語言的倡議；現代性則是領受浸潤新技術與新價值，沖刷洗淨我們過去對建築習以為常的舊思維。

我在展開《譫狂紐約》研究之前，曾於 1967 到 1972 年之間幾次探訪莫斯科。蘇俄構成主義使我倍受啟發，因而強烈覺察現代主義與現代性的差異。構成主義雖因政策扶植而起，也因政治剷除而亡，但在 1920 至 1930 年代之初遍地開花。它們激進、他們美麗，它們百花齊放。而也就在同樣的時代，紐約建築也同樣地開創冒進、百家爭鳴。

莫斯科與紐約兩地雙雙地投入帶來交互認同與彼此啟發——例如無線電城音樂廳與梅尼可夫的「睡眠奏鳴曲」休憩館*——但是讓它們相互應和的倒不必然是科技的運用，使它們遙遙輝映的是直率的野心、真誠的慾望：冀望以建築改變日常生活；以及隨之而來的渴望：寄望將過去一成不變的城市轉化為大都會。

透過研究紐約，可以發現：大眾品味與群眾需求的轉變，創造了追求變革的沃土，帶來了革命性的發明。鋼構、電梯／扶梯以及空調三足鼎立，支解了先前的老舊教條、陳規慣例以及形式章法。藉著聚焦曼哈頓島，以它的流變演化做為明證，我得以將抽象理論提煉成真。

如今回顧，《譫狂紐約》書中最具灼見的部分也許是關於康尼島主題樂園的段落。這個篇章已經洞察到通俗文化擁抱一種新的性格——由「狂想科技」所開創的人工性特質。它最早是為海灘上娛樂設施所開發，後來移地運用於曼哈頓，如今已見證於機器人自動化數據中心與電商物流履行中心；當今隱約浮現於建築定義邊緣地平線上的巨大建物，應該是它最新、最終極的表現。

《譫狂紐約》出版於 1978 年，當時正是歷史上紐約市瀕臨破產後的兩年；話說要向這個城市提出一張重建「藍圖」，又帶著熱切高調與學理腔調，還真不識時務。當時跟著經濟破產的還有這個城市的名聲；債台高築又斷垣殘壁，兩者同時都深陷崩潰狀態。歐洲建築界的重量級人物更倡議了一股席捲知識精英的禁忌論調：在紐約實驗裡沒有任何基因有可能有任何機會存活，試驗複製再生更是匪夷所思，想都不用想。資本主義所創造出來的科學怪人法蘭克斯坦已然撒手人寰……這些人就真的這麼期待著……

但是總得有人出手，即使說來頗為不識好歹。摩

天樓與大都會，一種新的類型學，一種新的城市觀，它們在建築的道統正史上從來沒有被接納，它們對建築的激進衝擊從來沒有被分析過，更不用提任何絲毫理論化的可能。現在想來，當時我之所以敢作敢為，是因為我還尚未成為一位建築師，我仍舊只是一個局外人。我是一個作家，借用其他領域的語言，挪用其他行門的工具，尋找新的方法書寫，描述「新」是如何產生──為了捕捉那些過去並不存在的現象，為了建築。

對我而言，在七〇年代中期有個急迫的時代使命──堅信建築的本質已經改變，堅持建築的要素已經不能再由純美學的觀點所籠罩；因為在七〇年代中期有個美學的時代轉向──後現代主義正籠罩活埋現代主義。《譫狂紐約》的寫作是一種抵抗，一種向建築論述話語權所主導的規範的一種抵抗。《譫狂紐約》後續的每一本書都有其抵抗的困局，有其對應的難題。《譫狂紐約》的寫作是一種延緩……但是《譫狂紐約》並不僅是一種刻意的延緩行為；它更是成為一個建築師的準備行動。

因為建築永遠面對變動，我探討建築師如何面對變動。書裡面都是英雄們，他們總能調整自己以面對新的現實，也能面對自己複雜的實驗找出最有效的解決方案、最有利的外部資源以及最有力的外應支援。

《譫狂紐約》打破「個人」天才建築師的神話。書中揭露，遠在建築師開展想像之旅以前，所有建築作品已然存在於現實中；建築仰賴文化的生態鏈、大眾的接納度、政治的應對力，並要能贏得所有人的支持，包括發明家、工程師、舞蹈家、畫家，以及其他建築師們等等，成就他們的想像。書中提點，合作是實現「大」（Bigness）建築的前提。然而這個理念始終受到詆毀，在專業上一直未能受到推崇，無論當年 1978，或今天。

《譫狂紐約》記載了 1900 到 1940 年四十年間集體創造力的大爆發；我們時代的建築，所謂 1980 到 2020 年間新自由主義建築，相較之下，便顯得相當貧乏。然而快速運算帶來新事物、通訊核爆意謂全球化，當今的時代是一個科技、文化與政治相互依存更緊密的世界。也許只要我們再周密，再謹慎一點，就可以領悟我們時代與那個時代所同樣具有的共通點。甚而更可以意識到，這個科技、文化與政治緊密依存的世界也一樣企盼，或許還更期待可以將它們更正面、更美好的一切彰顯出來。一本書，關於建築，關於過去三十間所有的正面與美好。

如果我還三十歲，我會想寫那本書。

2022 年 4 月 21 日

3

FOREWORD｜導讀
從地球到群星並非一蹴可就

曾成德　國立陽明交通大學建築所終身講座教授

一個作家之姿，我想為未來終將成為建築師的自己建構一個可以揮灑的領域。

………………………… 雷姆·庫哈斯，〈為何我會寫《譫狂紐約》，以及其他相關寫作策略〉，《aNY 紐約建築》第 0 卷，1993

建築與大都會扞格不入，大相逕庭。大都會恆變無常，建築物卻恆常固久——無論它再怎麼微渺、如何無趣。在這場爭戰裡，勝利的一方顯然屬於大都會；建築，雖然無所不在、儘管真確存在，卻已淪為恍若配件擺飾般的玩物，不啻是歷史與記憶的幻影。

曼哈頓建築以極具創意的手法解決了這個矛盾的詭局。

曼哈頓建築伸展、突變；形體上結合了龐然碩大與恆變無常，內部裡納入了各類複合的機能與各種多變的活動，既相互加成，又彼此獨立，更與所謂的外皮（the envelope，寓意深遠的一個名詞，無巧不巧地頗耐人尋味）脫離斷開，互不影響。

曼哈頓建築巧妙地直接切割了外在形式與內在運作：看似依然故我、一如既往，實則順服遵循、滿心擁抱大都會的需索與欲求。

建築，在曼哈頓，如同一個衝浪者，乘著大都會滾滾襲來的巨浪……

………………………… 雷姆·庫哈斯〈譫狂紐約〉，《SMLXL》，1995

1. 鸚鵡螺號·醉舟

《神話學》是羅蘭·巴特（Roland Barthes）開創結構主義社會文化符號學的重要著作。相對於艱澀的學術論文，書中的各篇短文展現他對日常時事、社會現象的犀利目光與深刻思索，翻轉了我們對習以為常的大眾文化、通俗事務等的「觀看方式」。

從摔角手到火星人，從炸薯條到占星術，從超級英雄「噴射人」到巴黎的脫衣舞，神話解析者巴特對身旁周遭充斥的「日常神話」的解析犀利獨到。而在〈「鸚鵡螺號」與「醉舟」〉這篇小文中，巴特支解出兩部文學傑作在潛意識深處的相對態度：其一是對於掌控完美的追求，另一則是渴望自由的企求；而這兩者也指向我們在朝向世界與面對自我時的兩種可能。

巴特由我們的孩提經驗說起。孩子們總是喜歡將自己置入想像的小屋裡（如披覆上被毯宛如帳篷的小椅子下，或是像哆啦 A 夢所住的日式被櫥裡），藉此創造出身體處在有限空間裡所感受到的一種幸福感。十九世紀科幻通俗小說家凡爾納（Jules Verne）作品的成功就源自他打造的完滿世界，一個「自成一體的宇宙起源系統」。巴特寫道，「凡爾納對於完滿自足的世界有一股狂熱迷戀」，在那個打造完滿的世界裡，凡爾納藉著不斷

填滿它,讓它毫無漏洞縫隙,成為可以掌握的封閉系統,因而成為人們安心舒適的居所,一個完滿的烏托邦。

「鸚鵡螺號」,凡爾納的科幻名作《海底兩萬里》的潛艇正是這樣的完美世界。它讓我們在沒有裂縫的內部裡透過船身中一扇巨大玻璃窗,同時看到艙外驚人的美景與駭人的浪濤,「此時,封閉環境所催生的快感達到了巔峰。」船隻就是一座頂級的房舍建築,在浩瀚的城市-海洋中徜徉前進。凡爾納的狡黠之處,就在以船艦/建築所代表的封閉烏托邦作為前進探索的象徵。在這烏托邦的神話裡,「人同時兼具神、主宰者及佔有者」,一個封閉世界的烏托邦的創造者。

十六歲的天才超現實派詩人韓波(Arthur Rimbaud),閱讀了《海底兩萬里》後,創作了他的第一首詩作《醉舟》。文章最後兩行,巴特文筆急轉直下,以韓波《醉舟》追尋自己旅程的自由對比鸚鵡螺號完美烏托邦神話的絕對控制。相對於凡爾納的主角們在「鸚鵡螺號」之眼,隔著巨大的玻璃窗,安全舒適地看著世界;韓波的醉舟,「把人移除,成為空船……成為漂遊之眼……觸及無限,不斷敦促離去、召喚啟程……」。巴特因此說「醉舟」出發啟航,滑向「名副其實的探險詩學」。

《醉舟》第一句裡詩人就化身為船,直接沉浸於水中。(沉沉無情河水拉著順流而下/我感到航向不再由縴夫牽引……)韓波順著意識流啟航開展出激越的創作力與目不暇接的譫狂詩句,雖止於甦醒的時刻但也已航入自由的大洋。詩句先是跟隨水波流動,接著舟船失控,從傍晚到黎明,在繁星滿天的時刻入海,再甦醒在黎明到來的時分。(我隨著藍色的靜穆逐浪徘徊/我想著歐羅巴那古老的城垛!/我望著星子形成群島,島上/譫狂的蒼天開啟向著航海者/你就在這無底的深夜安睡、流放?/百萬金鳥,噢,那是雀躍的未來?)

韓波的文字裡夾雜充塞了光線、顏色、意象和隱喻,不僅如此,詩句也並非完全按照時間的先後次序安排。就在這樣錯亂譫狂的狀態下,架起了一個充滿幻覺的超現實狂迷之旅。相對於「鸚鵡螺號」烏托邦的封閉世界,它的創作核心就在解離主宰與操控,詩人有意識地將自己交予潛意識,化身為舟艇,以「影子寫手」的第一人稱書成《醉舟》。

2. 宣言·回溯·曼哈頓·譫狂

庫哈斯是曼哈頓的影子寫手。《譫狂紐約》是摩天樓的「神話學」。藉由解析曼哈頓與摩天樓的「神話」,庫哈斯企圖在大都會(「恆變無常」)與建築物(「恆常固久」)間鍛造出「絕對不穩定」(Definitive Instability)的張力平衡,追求都會文化的多元與建築設計的自由。書名全稱《譫狂紐約——為曼哈頓寫的回溯性宣言》由主標與副標架構起了庫哈斯著述的立場與觀點、方法與對象、議題與詮釋以及發現與啟迪。

宣言意味著觀點。庫哈斯在正統建築菁英的論述之外另闢蹊徑,相異於嚴肅艱澀的建築理論或教條圭臬的都市規範,書裡滿是故事、圖像、人物、身體、科技、發明以及寓言與「神話」。串連看似混雜、甚至無關的各種插曲、傳聞、軼事、別傳等

等，庫哈斯追索這些不設限議題背後的緣由，重新探尋都會建築的他種甚或多種可能，同時也觸發當代建築更為寬廣的視野與更自由的表情。當代建築學者近來咸認庫哈斯以《譫狂紐約》開啟了建築「唯實主義」（Dirty Realism）的濫觴。

《譫狂紐約》的立論同時面對雙重戰線：一方面對抗高舉現代主義旗幟，卻早已衰變僵化，恪守封閉保守的教條形式主義，一方面抗拒簇擁後現代主義招牌，挾帶其他領域如哲學或藝術的術語、商借變形的古典建築語言、披掛著裝飾與粉色外衣的風格形式主義。庫哈斯「摩天樓神話學」宣言的立場，就在解離建築與都市領域慣常由上而下封閉體系的操控與支配。

庫哈斯在稍晚一點發表的〈想像空境〉（Imagining the Nothingness）一文中更清楚地表達書中解離建築封閉系統支配的觀點。文章起始劈頭就說：「空境裡事事不無可能，建築裡（外）種種不再可能。」（Where there is nothing, everything is possible. Where there is architecture, nothing (else) is possible.）格言式的詞句表明了他寫作與創作的立場：尋找建築的「出走」（Exodus）自由，也就是將建築從形式與機能的陳年拉扯中解放出來，將建築置於文化與內涵（program）中催生可能，將建築回歸日常生活與都會情境裡重新定位並連結大眾與社會。

庫哈斯式典型二元並存的思考取向也直接陳述於副標題。宣言所指陳的投射性（projective）探索，對應著回溯性（retroactive）詮釋。「回溯性宣言」意謂著考掘與想像並存，過去與未來共構。庫哈斯的回溯性宣言似乎直指十六世紀建築師菲利貝爾·德洛姆（Philibert de l'Orme）建築典籍裡描繪「好建築師」的木刻寓言畫（L'Allégorie du bon architecte）：一個好的建築師必須在面對現在的同時看著過去與未來。

烏托邦或許是建築師永遠無法擺脫的原罪。但相對於想像「更美好世界」，庫哈斯曾說建築的任務也許更是在現實日常生活中創造人與人碰撞的機緣與對話的機會，也就是藉著密度造成「壅塞文化」（Culture of Congestion），帶來行為、習慣與觀點的協商、學習與改變；那麼，社會也許也會隨著改造。建築因此不再只是柯比意口中的「生活的機器」，而是構成主義者理念中的「社會凝聚器（Social Condenser）：一部觸發和強化人類交往合意模式的機器。」

然而在回溯過往時，庫哈斯並非選擇做一個記錄史實的歷史學家，反倒像是擔任一個編造故事的劇作家。紐約曼哈頓是舞台，歷史事件是腳本。摩天樓、建築師、實業家，還有投入的相關人士則擔綱演員，他們創造了大都會新文化。《譫狂紐約》回溯詮釋的時代是 1890 到 1940 年間，而田野調研的基地環繞著曼哈頓。1910 到 1940 年間的曼哈頓成為庫哈斯主要論點的關照模型。

當歐洲的前衛建築師們還在忙著創造理論、追求夢想的實踐時，曼哈頓已經實現了一種新的生活風格文化與都會性格建築。雖然是在無意識中集體建構而成，但是它在發展史上卻並存著理性科學的格狀系統與捏造的想像城市新阿姆斯特丹。前者是「西方文明史上最大膽的預測」，而後者

雖是一位雕版藝術家想像的「都市科幻小說」，卻匯集了歷史範型與未來先例。

曼哈頓從此由一個格狀系統與一個個街廓構成。一個是「以不變應萬變」的理性系統，一個是「恆變無常」的都市慾望。由渴求最高與最大、追求「針與球」的潛意識慾望所觸發，又由「西方文明史上最大膽的預測」的街廓格狀系統所支撐，大都會建築追尋現實與慾望、平衡於理性與潛意識，形成了「絕對不穩定」，永遠處於譫狂狀態。

「譫狂」（delirious）是庫哈斯書名裡最關鍵的字詞，也最令人費解。「譫狂」不僅描述大都會「絕對不穩定」的狀態，更是庫哈斯發展建築設計的方法，源自於藝術家達利由偏執妄想症與精神分析醫學所發展出來的創作法——「妄想批判法」（Paranoid-Critical Method, PCM）。達利將它視為一種藝術創作行動，並如此解釋：「以批判性與系統性的方法，將譫狂與妄想具體化的自發性創作法」。相異於真正的偏執妄想症，妄想批判法是清醒而有意識地運用譫狂想像來詮釋這世界，也就是「有意識地開發無意識」；由外在世界彼此不相關的事物甚或毫無牽連的因子，藉由偏執妄想結合真實與譫狂，進而創造出新秩序或新可能。

庫哈斯為本書動筆寫的第一個篇章「歐洲人」中，述說1930年代兩個前衛運動的旗手來到紐約的故事。建築師勒·「紐約，你的摩天樓太矮小了」·柯比意與薩爾瓦多·「紐約，為什麼你為我豎立雕像」·達利，兩人痛恨彼此。庫哈斯卻藉著抽絲剝繭地分析，指出這兩人的作為與構想其實都呈現著相當程度的譫狂狀態。達利「如詩的超現實主

義入門宣言在馬路上公然上演」（邦威特·特勒百貨公司櫥窗）與柯比意「以最鍾情的鋼筋混凝土材料去灌注的一艘平底船」（救世軍水上收容所），對庫哈斯而言都是妄想批判行動的具體化展現。

恰如「妄想批判法」，「曼哈頓主義」潛藏於紐約潛意識的深處；又如達利所宣稱「藉著譫妄與狂想，我們能夠將我們的心智激活強化，我們能夠將思想上的困頓與矛盾條理化具體化，從而進一步質疑現實世界」，庫哈斯藉著理性的解析與譫狂的想像支解現代主義封閉保守的教條規範、對抗後現代主義的夾槓術語與舊衣亂穿的粉色風格，更質疑建築領域自古以來顛撲不破的支配性架構。

妄想批判法揭露了我們所意識到的現實背後的潛意識都由譫狂想像撐起；或簡單說：譫狂潛藏在每一方寸理性現實的表象底下。正因如此，為《譫狂紐約》論證妄想批判法的「歐洲人」篇章，以大都會建築事務所（Office for Metropolitan Architecture, OMA）創始合夥人瑪德隆·芙森朵（Madelon Vriesendorp）所繪的大幅畫作展開序幕，揭露大都會曼哈頓的運作有賴城市基礎設施支起，若似所有理性現實底下遍存著如影隨形的潛意識，也就是：《佛洛伊德無遠弗屆》（*Freud Unlimited*）。

3. 逮個正著

大都會建築事務所的創始成員——庫哈斯與妻子瑪德隆·芙森朵以及同儕伊立亞與若依·任吉

里斯夫婦（Elia and Zoe Zenghelis）醉心於現代主義前衛運動，如世紀初的影像藝術形式──電影、蘇俄構成主義以及表現主義、超現實主義運動等等。大都會建築事務所最早原名「大都會建築的卡里加利博士小屋」（Dr. Caligari Cabinet of Metropolitan Architecture）。名字裡硬要塞入大導演羅伯·維納（Robert Wiene）與佛列茲·朗（Fritz Lang）的兩部電影名稱，顯然拗口非常，連庫哈斯本人日後都說做作，但卻明白表達事務所的創作立場。

《譫狂紐約》第一版英文、法文以及中文繁體版的封面所採用的圖版──《逮個正著》（Flagrant délit）清楚傳達了超現實主義的影響。《逮個正著》與《纏綿之後》（Après l'amour）》及前述的《佛洛伊德無遠弗屆》組成三聯畫（Triptych），不僅是《譫狂紐約》書中最具吸引力的圖版，也挾帶充分的話題性與十足的視覺力。這三幅芙森朵的大型畫作分隔四個篇章，貫穿全書主題，支起庫哈斯文字敘述所潛藏的訊息，也應和著達利妄想批判的譫狂：「每個夜晚，紐約摩天樓就化身成一個個米勒《晚禱》人物般的巨大身影……雖然一動不動，但卻一觸即發，行將造愛交歡……焚身慾火點燃在身軀裡，熱氣與詩意流動在鋼鐵骨架中……」

《逮個正著》畫面描繪大都會裡極為複雜的三角關係；它銜接《纏綿之後》，位居《佛洛伊德無遠弗屆》之前，是三聯畫慣例裡最重要的中間幅主題畫作。畫面中的三位主角分別是：自動書寫派的帝國大廈與藝術裝飾風（Art Deco）的克萊斯勒大樓，以及即將闖入他們兩「人」世界，受到現代主義影響的「摩登流線式」洛克菲勒大樓。這張畫作所捕捉的場景是摩天樓發展史上一個重要的轉振點：現代主義的介入。

我們見到歡愛過後的帝國大廈與克萊斯勒大樓，癱軟的身軀恍如身處達利超現實主義畫作裡。同樣綿軟攤在床邊的固特異飛船表明了它是纏綿過後的溫存痕跡。然而即使似乎單純如固特異飛船，也有深刻的雙重意義。它顯然已經使用過的形狀誘引我們對兩棟大樓交歡的快意狂喜充滿遐想，同時也帶引我們憶起都市傳說中一個出名的虛構狂想──固特異飛船曾經停泊帝國大廈。由於這樣的夢想，一方面藝術家們修圖造假，創造出各種以假亂真的明信片（「與命運相遇：飛船遇見它的大都會燈塔」），一個杜撰的證物；而另一方面帝國大廈也因為同樣的夢想，而將它的塔頂一部分命名為飛船繫泊桿，一個真實的名稱。同時集歡愉狂喜與譫狂想像的隱喻於一身，固特異飛船是《譫狂紐約》書中偏執妄想行動的證物，庫哈斯文字所未曾明言的「潛意識」揭露在芙森朵的畫作裡。

《逮個正著》的重點當然是在三位主角的三角關係。簡單地說，摩天樓類型的建築物在洛克斐勒大樓達到超級完美的境界，但它也開始帶進了現代主義的建築語言，改變了摩天樓狂熱投入的自動書寫以及狂躁開發的自我性格。這也是紐約大都會戲劇性張力與曼哈頓街廓表現性魅力的衰落之始。這些隱含的暗喻蘊涵在空間裡的陳設擺飾以及恍若馬格利特（René Magritte）畫作般的窗

戶風景裡。

克萊斯勒大樓與帝國大廈的床下是曼哈頓格狀系統與中央公園的編織地毯，正是庫哈斯視為構成曼哈頓主義重要因素的「無法抗拒的人工合成」（Irresistible Synthetic），也是讓摩天樓得以茁壯成長的沃土。但是窗外卻站著一群偷窺這場好戲的建築物和設計它們的建築師，「於是這個場景很快地就傳遍整個城市，散佈、反映、並且迴響在每個結構物的物質呈現與實體構造，並且影響到各種心態與觀念等等各種面向」，OMA 內部的一份文件如此說道，「對當今帶來多方面、多層次的影響」。如此，宛如半身胸像雕塑的當代建築物，雖然表面上似乎還有個自己的面目，但是目睹此事已然受到影響，身軀漸漸硬化成「科技＋紙板＝真實」的「廉價摩天樓」。

這幅畫作還有一個最抽象也最神祕之處──光。斜切過整個畫面的「現代主義之光」由洛克斐勒中心射出，滑過克萊斯勒大樓與帝國大廈，拉開了整個畫面，也啟迪我們對於上述許多主題的想像與討論。奇特的是牆上掛著的畫作卻有三種光源：天上的月光、燈塔的探照燈與汽車的車燈。前者反射在水面，拉開垂直向度；探照燈以燈塔為中心，撐開水平向度：最不可思議的是汽車車燈，它從牆上的平面跳脫，照進畫面裡的空間中，串接連結不同的時空。更難解的是「現代主義之光」與「時空跳躍之光」的兩道光線與另一個點亮房間的光源「自由女神之光」。三道光源疊合匯集於此，自由女神像火炬手臂桌燈之上。

自由女神像火炬手臂桌燈，似乎就是紐約遊客一定購買的俗氣紀念品。一個品味俗不可耐的物件，卻照亮房間裡的建築物──曼哈頓最接近完美的幾棟摩天樓──這個場景為大都會與大眾品味的議題留下相當令人玩味之處。此外，畫裡不見自由女神像，顯見她已出走，然而建築物卻將自己留在巴特神話學裡所形容的頂級房舍封閉世界裡，也為建築與自由之間的議題留下許多想像。

《譫狂紐約》裡，芙森朵的視覺表現與庫哈斯的文字敘述幾乎具有一樣的密度，《繾綣之後》、《逮個正著》與《佛洛伊德無遠弗屆》三部曲為書中三個重要章節展開序曲。《繾綣之後》以性愛情慾的激情熱力類比摩天樓類型建築突變發展的蓬勃迅速；《逮個正著》描繪大都會與現代主義的火花四濺的各種碰撞，篇章裡探討的面向包括專業的、生活的、科技的、文化的、娛樂的；甚至在「第五大道上的克里姆林宮」裡觸碰了意識形態與權力議題；《佛洛伊德無遠弗屆》則以大都會與潛藏於下的城市基礎設施為隱喻，述說建築與藝術創作過程裡看得見與看不見的思索與慾望以及理性與潛意識的故事。庫哈斯運用三聯畫區隔四個主要章節，讓它們在《譫狂紐約》敘事結構裡扮演不可或缺的角色。

4. 庫哈斯‧波赫士‧傅柯

《譫狂紐約》出版於 1978 年 11 月 16 日，庫哈斯三十四歲生日前夕。就當時的建築出版而言，它是一本奇怪之書。雖然的確帶著某些建築典籍的特點。例如：歷史、理論夾帶作者自己的設計作品

（這似乎一直是身兼建築師與理論家的著作特色，舉例如：帕拉底歐的《建築四書》（Andrea Palladio, *I quattro libri dell'architettura*）或范求理的《建築中的複雜與矛盾》（Robert Venturi, *Complexity and Contradiction in Architecture*）等等；又如：文字與圖版均享有同等重要的地位（這本來就是建築出版品的特質，雖然此書圖版內容有些奇特，尤其是帶著插畫風的芙森朵與任吉里斯畫作）。然而它顯然也帶著某些異於尋常的特出之處，譬如：說是回溯但寫作的時式是現在式、特殊且不尋常的遣詞用字、對仗辯證且疊床架屋的句型結構（也許「宣言」類文體本來就多以此為風格）等等。但是出人意表也前所未見的是：它的內容充滿故事、軼事、報導、別傳，而且多來自報紙媒體、通俗雜誌以及明信片。雖不至於到不登大雅之堂的地步，但對比過往建築圈的學術研究或學理論述而言，它確實逸出常軌。

相對於幾乎同時出版，主要關照建築形式語言走向的建築書籍，如：詹克斯的《後現代建築的語言》（Charles Jencks, *The Language of Post-Modern Architecture*），或范求理與思高特·布朗等人的《向拉斯維加斯學習》第二版（Venturi, Scott Brown & Izenour, *Learning from Las Vegas*，范求理夫婦真正認可的版本），或羅與柯特的《拼貼城市》（Colin Rowe & Fred Koetter, *Collage City*），《譫狂紐約》顯然關照一個更為遼闊的世界觀。它明顯呈現一個建築人對自我定位、形象塑造、專業認同以及建築信念的質疑與追求。而庫哈斯多年後說，對作者自己而言，它是

一個年輕建築師有意識選擇所刻意採取的立場，相對於抽象的理論或轉借的哲學，它以現實的文化與生活的內涵為觀察研究主題，「出走」建築、進入城市。

時至今日，雖然離庫哈斯初步構思此書已近半個世紀，但《譫狂紐約》讀來依然可以感受到它的敏銳犀利。無論是遣詞用字或探究主題上，都清楚呈現作者對周遭事物的好奇、對日常文化的探索、對成見慣例的懷疑、對創造改變的熱情。此外全書從頭至尾又似乎散發著如幻似真的氣韻，文字與圖片之間飄忽著譫狂囈語般的鍛造想像，卻又清楚地架在證據確鑿的人物與建物的基礎上，最後集結兩者所呈現的信念又超越歷史史實、形式風格與意識形態的框架。

《譫狂紐約》是以寫作形式表現的建築作品。庫哈斯在導言裡開宗明義地說，整本書的結構就像是曼哈頓的格狀系統與街廓。他在書裡「建造」了5個主要「街廓」，加上導言、前傳、後事，共8個篇章；收錄了209個名詞條目以及5個計畫方案。209個條目「看似互不相干、甚至互不相容」，卻建立起各個條目之間的「互文性」（intertextuality），令人聯想起傅柯在《詞與物：人文科學考掘學／事物的秩序》（Michel Foucault, *Les Mots et les choses / The Order of Things*）序言中，引述波赫士所捏造的一部中國百科全書《天朝仁學廣覽》（Jorge Luis Borges, *Celestial Emporium of Benevolent Knowledge*）裡難以理解的動物分類。

將《譫狂紐約》的名詞條目與捏造的《天朝仁學

廣覽》動物分類相提並論,在於說明:《譫狂紐約》的書寫策略內建於「妄想批判法」,但若以更大的整體認識論的態度(Epistemology)而言,或許就像波赫士的提點:在西方人長期習慣的亞里士多德科學分類法之外其實另有出路。庫哈斯以看似互不相干的各個條目相互援引,既得以支解既有的成見,也藉著遷移改變與批判妄想創造他者的多元可能。《譫狂紐約》藉此解離建築長久以來的支配系統,慶賀大都會的活力與多元的世界觀。

5. 建築師／泅泳者

「無庸置疑,庫哈斯就是我們時代的柯比意!」當代建築評論家基普尼斯(Jeffrey Kipnis)曾這麼斷言。哈佛前建築系主任莫內歐(Rafael Moneo)日前在一場當代建築專題演講時也曾如此形容。然而與其認為這樣的論斷是關於「明星建築師」的魅力或「建築大師」的能力,倒不如說庫哈斯如同前輩大師,同時具有設計創作、論述寫作與表述能力;也許更重要的,也都持有建築態度與觀念視野。建築桂冠普立茲克獎(Pritzker Prize)委員會在頒獎辭上寫道:「雷姆‧庫哈斯是一位罕見兼具遠見視野與實務實力的建築師,也是哲學家與實用主義者,以及理論家與先知先行者,以及當代最受矚目、最被討論的建築人物⋯⋯他的寫作以及他和他的團隊與學生的研究常常超乎傳統甚至激發爭議。他以他的著述、都市與城鄉規劃、學術研討議題,以及大膽、突出、撩人、發人

深省的建築為世人所知。」「他為理論與實務奠定新的關係,也為建築與文化開創新的可能,他的貢獻不僅於實質環境也在思想與觀念⋯⋯」「而這一切始自於《譫狂紐約》⋯⋯」

《譫狂紐約》則始自一張圖。乍看之下,這張圖彷彿是一位學習建築的初生之犢決定把他所看過的建築與藝術作品列表畫出來。圖面裡包括崇拜的建築師:柯比意的光輝城市、列昂尼多夫(Ivan Leonidov)的重工業部、李希茨基(El Lissitzky)的列寧演講台、馬勒維奇(Kazimir Malevitch)的「建築駒」、超級工作室(Superstudio)的連續紀念碑。以及熱愛的前衛藝術家作品,包括電影場佈、藝術雕塑:卡里加利博士的小屋、達利的建築晚禱等等。更有突然表態的個人好惡,例如:揭露同儕兼好友的創作源起:翁格斯(O. M. Ungers)作品的潛意識原型;或者嘲諷當代已然衰敗的現代主義建築:向密斯致敬的玻璃帷幕大樓。如果再仔細看,還有不知如何分類的知名或不知名的建築與室內作品:華爾道夫-阿斯托里亞飯店,洛克斐勒中心的美國無線電公司大樓、哈里森的三角塔與球體廳,下城健身俱樂部的室內高爾夫球場,宗教廢墟:曼哈頓的千神殿等等。最後這一類「其他」被置放在一起更是匪夷所思。若以整體而言,這些將近二十個作品除了坐落在同樣一塊基座上以外,可說是彼此毫不相干、甚至理念互相牴觸。它們如今卻壅擠、硬塞在一起。除了勉強硬拗,說是同在一個城市或者大都會,允許百花齊放、各家爭鳴以外,其實沒有任何說法能夠理性地相容在一起。

而這正是這張圖的原意,也是《譫狂紐約》的奧義。「囚縶地球之城」(The City of Captive Globe)創作於 1972 年,在庫哈斯真正動筆寫作之前。「『囚縶地球之城』以直覺先行」庫哈斯說,「而《譫狂紐約》可以說是運用『妄想批判法』的第一個大都會建築事務所的作品。」這個作品我們可以看成一個對於建築計畫內容(多個建築方案並置)的研究,也可以視為對於一種嶄新的都會生活文化的探討:大都會催生了新的科技、造就了新的生活,孕育了新的文化。然而透過「囚縶地球之城」,我們洞見建築不僅是關於生活、科技與文化,更是一個理念,或說一種態度。庫哈斯與大都會建築事務所的建築從來不是「設計風格」而是一種「基本態度」。

「囚縶地球之城」無法以風格稱之,它以水平二維向度作為律則,再以垂直三維向度創造多樣,將大都會轉化為「恆變無常的群島」(archipelago of change)而「腦葉切除術」、「垂直分割法」與「自體紀念碑」則帶來「以天空為疆域」的自由。它高歌密度,頌揚多樣性。相對於柯比意的光輝城市,庫哈斯的「囚縶地球之城」是超現實的妄想批判,是大都會生活的多元想像,更是關於賦予建築自由的可能。它所呈現的世界是個寓言,關於建築是「複數」、建築是實驗、建築是投入與追求。它的訊息使它直接連結庫哈斯學生時代的畢業論文設計——「出走:建築的志願囚徒」(Exodus, or The Voluntary Prisoners of Architecture)。「泳池故事」(The Story of the Pool),《譫狂紐約》附錄的最後一件作品,正是詮釋這個訊息的

建築寓言。故事一開始,庫哈斯回溯現代建築前衛運動時代的俄國:「莫斯科,1923。一天在學校裡,有個學生設計了一座漂浮游泳池。漂浮泳池——一個飛地,一個濁世環伺中的一抹淨土——看似基本,其實激進,似乎正是藉著建築逐步改變世界的第一步。一天,他們發現如果他們一起同時游動——整齊劃一地從泳池一端到另一端同步划水——泳池就會緩慢地朝相反方向移動……隨著 1930 年代初政治形勢的變化,這群建築系的學生決定逃到唯一合乎邏輯的目的地,美國。在某種莫名的夢想中,泳池就是一個建在莫斯科的曼哈頓街廓,因此紐約就是合情合理的目的地,而建築就是追尋自由的工具。

微妙的是,泳池只有在成為泅泳者的建築人同心協力泅泳不斷才能往前推進;而更矛盾的是,他們泅泳背向的正是他們想要奔赴的所在,而他們划動面對的卻是他們想要逃開的故地。恍若只能回顧過往才能邁向未來。四十年後,在幾乎沒有察覺的狀況下,他們終於抵達了紐約。「說也奇怪,怎麼曼哈頓會看來如此熟悉?在學校時幻想中的克萊斯勒不鏽鋼閃耀、帝國大廈樓宇飛揚:而他們夢想裡的建築願景更是無畏無涯。如今想來也許荒謬,但是比起紐約如今披著後現代主義外衣的摩天樓,像是一棟水平摩天樓的泳池才是夢想的證明,而且更美:雲彩倒影在表面,恍若一抹天堂落在凡塵。

紐約建築師們對這群現代主義前衛運動的建築師／泅泳者惶惶不安,他們不再信仰現代主義。儘管如此,他們還是為似乎從許久以前的信仰中突

然乍現的建築同儕頒發了一枚勳章，上面刻著銘文：「從地球到群星並非一蹴可就。」不過泳池故事並沒有結束在此，建築師／泅泳者躍入水中，回到始終如一的隊形，繼續他們追求自由之旅⋯⋯讓我們暫且延緩故事的結尾，《譫狂紐約》一書的收尾還是應該留在庫哈斯的筆下⋯⋯

不過讓我們稍稍停在關於「延緩」。在這個追逐速度的時代，建築是個不合時宜的緩慢過程。實務如此，學習也是如此。庫哈斯曾說，《譫狂紐約》是他自建築學院畢業後所採取的「刻意的延緩」策略。刻意以執筆寫作作為學習方法。「我從寫作《譫狂紐約》中學習關於建築所有的一切」，「當然一方面我將自己視為曼哈頓的影子寫手，但是另一方面，我就是它的建築師；意思是：我從中提煉出一些原則與方法，並且得以篩檢關於計畫內容與建築形式的思索。」而「刻意的延緩」的策略也被用於發展設計手法。「許多人把『宣言』視為一種新的裡論，而我則刻意地延緩它的運用。」

如果說《譫狂紐約》從構思到出版花了六年，那麼庫哈斯從書中「提煉出的原則與方法」也要再將近六年才真正轉化成計畫方案，而且庫哈斯形容它是一個「終於完全得以由研究大都會所精煉而成的『看不見的』壅塞文化」提案——拉維列特公園（Parc de la Villette）計畫方案——一個「高密度無建築」提案，一個平面開展的「下城健身俱樂部」，一棟水平的摩天樓。然後也要再過將近六年，庫哈斯與大都會建築事務所有個「89 年大爆發」，包括：比利時澤布魯日海上轉運站（Zeebrugge Sea Terminal）、法國國家圖書館（Bibliotheque de France）、德國 ZKM 藝術與媒體科技中心（ZKM Center for Art and Media Technology）等等。

庫哈斯的台灣作品「台北表演藝術中心」的創作血脈可以追溯至「89 年大爆發」，只不過「延緩」了二十年。從競圖開始到終於落成，經過將近十二年的緩慢過程，中間甚至曾經經過更換營造單位的「延緩」。而《譫狂紐約》中文繁體版的問世更是延緩了四十四年，也正是《譫狂紐約》與「台北表演藝術中心」在時間上的距離。但《譫狂紐約》是庫哈斯的建築創作生涯藉著定調的起始點，更是他與大都會建築事務所實踐建築時常常回溯的基礎。《譫狂紐約》是年輕的庫哈斯對於「建築是什麼？建築做什麼？建築如何做？」的摸索、質問、投射與想像，行文當中顯露出來的好奇、熱切、勇氣與樂觀常常力透紙背。但是「二十世紀的駭人之美」（The Terrifying Beauty of the Twenty Century）帶來了當代各種情況的多樣、多變與混亂。因此「建築是危險的，因為它難到不可置信，而且非常耗元氣⋯⋯建築是危險的，因為他是個討人厭的無能和全能的混合體」⋯⋯建築是危險的，因為任何想改變現狀都是一種不穩定的抵抗。面對無法抓摸的不穩定與不確然，只能樂觀，只能由無窮的樂觀豢養地球，我們必須像神話裡的普羅米修斯，帶著現代精神與無畏作為火種，樂觀前進。「我們是建築師，我們必需樂觀。」多年前在台北國際會議中心的一場對談，庫哈斯以這句話做為給我和全場聽眾的結語。

藍圖——《譫狂紐約》閱讀提示

在庫哈斯「發現」曼哈頓主義之前,紐約被視為「永恆的危機之都」。在影子寫手庫哈斯筆下,《譫狂紐約》讀來像是都市驚悚小說,故事轉折、人物登場令人目不暇接。穿插在「曼哈頓的愛與死」的劇情裡卻不時閃耀著一些特殊的名詞,這是庫哈斯偏好寫作的原因,他希望「主題或構想能凝結為文字」。庫哈斯也另外透露:「大都會建築事務所所有最好的作品,最具原創性的作品都起始自一段文學辭令、一個文字定義,並由它帶出計畫方案或計畫內容……因為詞句解放設計,文字釋放想像。」

這些章節與詞句包括:

1. **導言**:說明作者的立場、內容的架構、曼哈頓的定位與宣言的意義。

關鍵字——「曼哈頓主義」與「壅塞文化」以及密度和街廓。

2. **前傳**:介紹曼哈頓的開發史。

關鍵字——「針與球」、「人工合成的地毯」、「格狀系統」,並且以輕鬆說故事的方式介紹建築人朗朗上口而非建築人難以掌握的兩個抽象名詞:「計畫內容」與「計畫方案」。

3. **康尼島、摩天樓、洛克斐勒中心和歐洲人**:以選擇性的題材回溯曼哈頓的崛起與興衰。

關鍵字——「妄想批判法」、「社會凝聚器」、「狂想科技」、「無可抗拒的人工合成」、「絕對不穩定:下城健身俱樂部/帶著拳擊手套,大啖生蠔,赤身裸體,在第 N 樓」、「委員會建築」(architecture by committee)以及「腦葉切除術、垂直分割法、自體紀念碑」(Lobotomy, Schism and automonument)。多年後庫哈斯繼續精煉此「三合一」的祕方,整合成他下一個重要的創作理念:「大」(Bigness),並發表於《譫狂紐約》的續作:《小中大超大》(*SMLXL*)。

名詞與條目給了「曼哈頓主義」重要的梗概,《譫狂紐約》的插畫與圖版則傳遞了書中主要的精髓。若以弗夫林(Heinrich Wölfflin)圖像對照法將書中圖版倆倆成雙、相互參照,則不僅能為庫哈斯的立論提供強化的證據,更為他的敘事釋放更多的想像。不僅於此,庫哈斯往往以在敘述主文之外藉機閃耀他的機智與幽默,令人欣喜。

《譫狂紐約》最引人深思又值得深入的圖版與圖說如下:

1. 下城健身俱樂部

為大都會單身漢打造的機器……(P.189)

下城健身俱樂部,剖面圖。(P.185 右)

又稱為:「絕對不穩定——帶著拳擊手套,大啖生蠔,赤身裸體,在第 N 樓」、「曼哈頓主義」最重要性的一套圖組。

2. 達利的妄想批判法內在機制示意圖

無從證明的臆想……輔以笛卡兒的理性「支架」……(P.276)

達利的妄想批判法示意圖……一開始是隨意可變,然後突然堅硬如石。(p.285)

達利親繪的簡圖,在《譫狂紐約》中出現兩次,一方面也許說明「妄想批判法」對於本書的重要性,另一方面或許也說明它對庫哈斯的啟發。它提供我們線索,藉以理解未來庫哈斯與大都會建築事務所藉以發展的「批判性與系統性」的設計方法,以及「具體化」的建築轉化。例如:西雅圖中央圖書館(Seattle

Central Library）藏書類別與行政分區系統化的計畫內容分析整理與公共與封閉空間的剖面轉化，以及台北表演藝術中心（Taipei Performing Arts Center）借自士林夜市麻辣鍋一分三又三合一的計畫內容與「球劇場」的結構轉化。

3. 定理與狂想

1909 年定理：摩天樓是一種烏托邦裝置⋯⋯（P.105）

與命運相遇：飛船遇見它的大都會燈塔。（P.170）

重點一、垂直分割術與複製世界的摩天樓：「《生活》雜誌刊登的『計畫方案』⋯⋯『民眾』比曼哈頓建築師更能直覺感受到摩天大樓的潛力。」

重點二、腦葉切除術創造自體紀念碑：「皮層就是一切⋯⋯窗戶與外牆齊平⋯⋯誰也不准阻擋這座塔樓直上雲霄，連陰影也不行⋯⋯」

重點三、超現實──以象徵主義為現實：「第八十六層樓是觀景塔⋯⋯也是一根飛船繫泊桿⋯⋯唯有讓飛船可以在曼哈頓的所有針尖裡選擇它最愛的港口，並真真實實地繫纜停泊，才能使這個隱喻再次名副其實。」垂直分割術、自體紀念碑與陸上燈塔──譫狂紐約的妄想與真實。

4. 預測與想像／針與球

委員會對曼哈頓格狀系統的提議，1811 年（P.32）

新阿姆斯特丹鳥瞰圖，1672 年（P.27）

世界博覽會的展覽主題。曼哈頓主義的起始和終結：針與球。（P.41）

「西方文明史上最大膽的預測」遇見與匯集歷史範型與未來先例的「都市科幻小說」。曼哈頓從此由「以不變應萬變」的格狀系統理性系統切割並支撐渴求最高與最大、追求「針與球」的潛意識慾望的街廓。

5. 曼哈頓建築師與洗臉盆女孩──譫狂與理性

曼哈頓建築師演出〈紐約天際線〉（P.155）

新時代是⋯⋯男女平等的⋯⋯扮演『洗臉盆女孩』的考恩小姐（P.156）

重點一、「現代節慶將是現代主義的、未來主義的、立體主義的、利他主義的、神祕主義的、建築主義的和女性主義的⋯⋯狂想是調子，原創就給獎⋯⋯」

重點二、「男人的裝扮就跟他們的塔樓一樣，基本特質大同小異；只在一些最無謂的花樣上爭奇鬥豔。他們整齊劃一⋯⋯企圖符合 1916 年土地使用分區管制法的規範⋯⋯」「那晚舞台上的四十四個男人當中，卻夾了一名女子『洗臉盆女孩』。她捧著一只洗臉盆⋯⋯兩支水龍頭像是她身體內部⋯⋯一個直接從男性潛意識裡走出來的幽靈，她站在舞台上象徵建築的臟腑⋯⋯配管如影隨形，永遠揮之不去。」

建築不在雄性在乎的外形，真正支撐建築與生命的是女性身體內在的「管道」，正如現實與其底下的潛意識，理性與譫狂。

下頁

瑪德隆・芙森朵 Madelon Vriesendorp《曼哈頓晚禱》

Manhattan Angélus ⓒ Madelon Vriesendorp

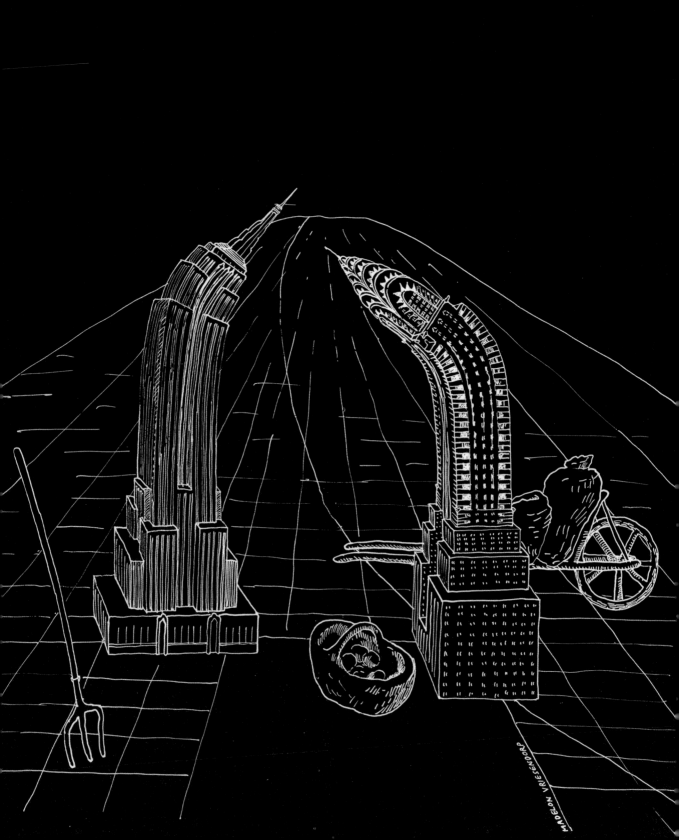

DELIRIOUS NEW YORK

A Retroactive Manifesto for Manhattan

REM KOOLHAAS

CONTENTS 目錄

Introduction

導言

哲學家和文獻學家首先該關注詩的形上學；也就是說，不在外部世界尋找證據，而
在對世界做出沉思的心智變化本身尋找證據的那種科學。

既然民族的世界是由人類打造的，當然該去他們的心智內部尋找它的原理
原則。

<div align="right">

賈巴蒂斯塔·維科* Giambattista Vico

《新科學》*Principles of a New Science*，1759

</div>

若不能隨心所欲為何要有心？

<div align="right">

杜斯妥也夫斯基 Fyodor Dostoyevsky

</div>

宣言

怎麼寫一篇宣言——一篇為二十世紀末而寫的都市形態宣言——在宣言如此不討喜的時代？宣言的致命弱點，就是它們先天缺乏證據。

曼哈頓的問題恰好相反：它有堆積如山的證據，卻沒半篇宣言。

寫作這本書的構想，就是基於這兩項觀察的交集：它是為曼哈頓所寫的**回溯性宣言**。

曼哈頓是二十世紀的羅塞塔石碑*（Rosetta Stone）。

除了它的大半面積都被建築突變（中央公園、摩天樓）、烏托邦碎片（洛克斐勒中心、聯合國大樓）和非理性現象（無線電城音樂廳〔Radio City Music Hall〕）給佔據之外，它的每個街廓（block）還覆蓋上一層又一層的建築魅影，有的是過去的使用者，有的是流產的計畫和流行的狂想，為當今的紐約提供了另類形象。

特別是在 1890 到 1940 年間，一種新文化（機械時代？）相中曼哈頓，把它當成實驗室：在這座神話島嶼上，人們發明、測試大都會的生活風格，並努力追求伴隨它而來的建築，把這當成一種集體實驗；整個城市變成一座人造經驗的工廠，現實與自然不復存在於這裡。

這本書是對曼哈頓的一篇詮釋，將它看似互不相干、甚至互不相容的多樣插曲（episode）賦予一致性和連貫性。這篇詮釋的目的是要把曼哈頓確立為**曼哈頓主義（Manhattanism）**的產物，曼哈頓主義是個尚未有系統闡述的理論，它的計畫內容是要活在一個完全由人類打造的世界裡，換言之，就是活在狂想**裡**，這野心實在太大，為了將它實現，從來不能明言。

狂喜

倘若曼哈頓還在尋找理論，那麼，一旦理論得到認證，理應能提供一道公式，讓我們生產出既富野心**又**通俗的建築。

曼哈頓催生出一種厚顏無恥的建築，越是目空一切的自戀，就越受熱愛，受人尊敬的程度完全取決於你敢走多遠。

曼哈頓一以貫之地激發旁觀者**對建築的狂喜**。

儘管如此，或正因如此，它的表現和意含才不斷受到建築專業的漠視甚至打壓。

21

DENSITY 密度

曼哈頓主義是一種都市主義意識形態，打從構想的階段開始，它就是喝著大都會的璀璨和悲慘奶水長大的，它堅信，超密度（hyper-density）是受人渴望的現代文化的基礎，它沒一刻失去信念。**曼哈頓建築是把壅塞（congestion）發揮到極致的典範。**

以事後回溯的形式提出曼哈頓的計畫內容，是一種引起爭議的操作。

它揭示出一些策略、定理和突破，這些內容不僅為曼哈頓過去的表現賦予邏輯和模式，而它們至今依然有效，更是曼哈頓主義即將再次降臨的證明，這一次，它將扮演清楚明白的信條，可以超越它的起源島嶼，在當代眾多的都市主義裡占有一席之地。

這本書是「壅塞文化」（Culture of Congestion）的藍圖，以曼哈頓為例。

BLUEPRINT 藍圖

藍圖不預測未來會出現哪些裂縫；藍圖是描繪理想狀態，一種頂多只能盡力趨近的狀態。同理，這本書是描繪**理論上的**（theoretical）曼哈頓，**推測投射的曼哈頓**，至於今日的曼哈頓城，則是它的妥協版和瑕疵品。

在曼哈頓主義的所有都市插曲中，本書只挑出這份藍圖最顯眼、也最令人信服的重要片刻。相對於曼哈頓對自身解析的負面看法橫流成河，相較於曼哈頓將自我定位為**永恆的危機之都**（Capital of Perpetual Crisis），本書理應、也勢必會被理解為是針對曼哈頓的自我解讀所提出的對比觀點。

唯有以思辨方式重建一個完美的曼哈頓，我們才能解讀它的不朽成功與失敗。

BLOCKS 街廓

在結構上，這本書是曼哈頓格狀系統（Manhattan's Grid）的擬仿物：是眾多街廓的集合體，這些街廓比鄰並置，強化了各自的意義。

前面四個「街廓」——「康尼島」（Coney Island）、「摩天樓」（The Skyscraper）、「洛克斐勒中心」（Rockefeller Center）和「歐洲人」（Europeans）——依序追述

了曼哈頓主義做為一種隱含而非明確信條的先後變化。

它們展現出曼哈頓想窮盡一切人力讓自身領土遠離大自然的決心，記錄了這份決心的進展（以及後來的衰落）。

第五個「街廓」，也就是「後記」，是一系列的建築計畫方案，它們將曼哈頓主義凝固成具體明確的信條，並努力協助讓曼哈頓主義的建築生產從無意識轉換為有意識的過程。

GHOSTWRITER **影子寫手**

引領冒險人生的電影明星，通常都太過自我中心，無法發掘模式；太過口笨詞窮，無法表達意圖；太過煩躁不安，無法記錄或記憶事件。要由影子寫手捉刀幫忙。

同理，**我就是曼哈頓的影子寫手**。

（誠如將在書中所見，由於一些疊加的複雜因素，我的主角，故事的根源，在它的「人生」完結之前就已崩壞。也因如此，不得不由我自己提供結局。）

Prehistory

前傳

「哪個種族最先居住在曼哈塔（Manhatta）?

「他們曾經住在這裡,但現在沒有了。

「滾滾推進了一千六百年的基督教時代,並未在今日這座以商業、聰明和財富聞名的城市矗立之處,留下任何文明的痕跡。

「那時,大自然的野孩子,還沒受到白人侵擾,他們漫遊過森林,順著平靜的河流划著他們輕快的獨木舟。但這塊化外之地被陌生人侵占的日子就在眼前,這些陌生人將為日後的強國打下卑微的基礎,並在他們所到之處播撒滅絕的原則,這些原則將不斷增強力道,永不停止,直到所有原住民都根除殆盡,直到他們的記憶……都抹消於天地之間。起源自東方的文明,已經抵達舊世界的西疆。現在,時候到了,該要跨越阻擋進步的藩籬,貫穿這塊大陸的森林,這塊剛剛出現在數百萬基督子民驚愕凝視下的大陸。

「北美的野蠻讓位給歐洲的文雅。」[1]

十九世紀中葉,也就是曼哈頓這場實驗進行了兩百多年之後,一種覺察到自身獨特性的自我意識突然猛爆。出現一股想為自己的過去打造神話,想替自己的未來重寫歷史的迫切需求。

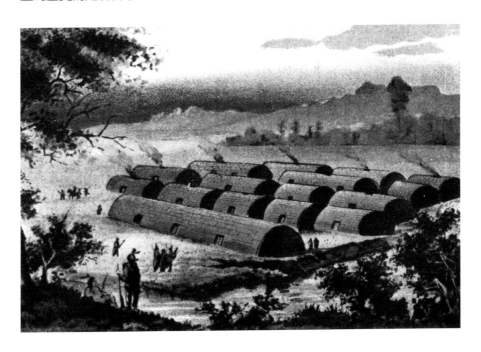

「……大自然的野孩子,
還沒受到白人侵擾……」

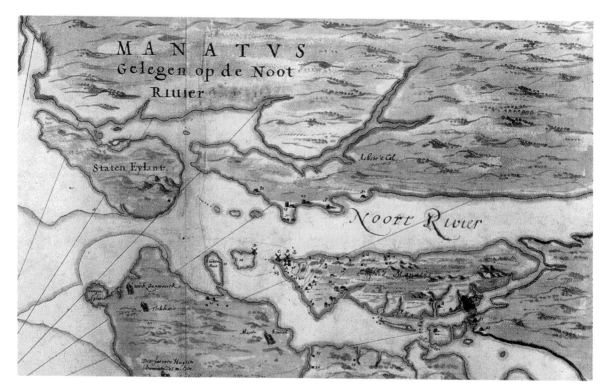

上｜曼哈頓：一座進步劇場（紐約港入口附近的一小截附肢，將在日後發展成康尼島）。

右｜若蘭，「新阿姆斯特丹鳥瞰圖」，1672。

上面那段引文寫於 1848 年，它描述曼哈頓的計畫內容，雖然忽略史實，但卻精準道出它的意圖。**曼哈頓是一座進步劇場（theater of progress）**。

它的主角是「撲殺原則，這些原則將不斷增強力道，永不停止」。它的情節是：野蠻讓位給文雅。

根據這些設定，我們永遠可以推測它的未來：既然撲殺原則永不停止，那麼這一刻的文雅就會是下一刻的野蠻。

因此，這場演出永遠不可能結束，甚至沒有傳統那種高潮起伏的情節進展；它只能周而復始地一再重述同一個主題：創造與毀滅彼此鎖死，無法掙脫，沒完沒了地不斷重演。

這齣大戲唯一會讓人懸心的地方，是它節節升高的演出強度。

PROJECT　　**計畫方案**

────────────

「當然，在許多歐洲人眼中，關於新阿姆斯特丹的種種事實，根本無關緊要。你可以憑空虛構一幅圖像，只要符合他們對城市的想法……」[2]

1672 年，法國雕版師若蘭（Jollain）為世人獻上一幅新阿姆斯特丹的鳥瞰圖。

那張圖從頭捏造到尾；裡頭傳達的資訊，沒有一項符合實情。不過，也許是出於意外，它卻描繪出曼哈頓**計畫方案**的性質：一本都市科幻小說。

畫面中央，顯然是一座歐洲風格的城廓城市，它之所以存在，似乎跟原版的阿姆斯特丹一樣，是要沿著城市的長邊有一個直線型的港口，以利使用。一座教堂，一座交易市場，一座市政廳，一座法院，一座監獄，加上城牆外面的一間醫院，可反映母國文明的設備一應俱全。在這座城裡，只有數量龐大用來處理和儲存動物皮革的設施，可以證明它是位於新世界。

左方城牆外面的延伸區，似乎許諾——在它存在將近五十年後——一個嶄新的開始：如果需求出現，可以用幾乎一模一樣的街廓系統，擴張到全島；只有一條類似百老匯的斜線打破這個韻律。

這座島嶼的地景林林總總，從平坦到高聳，從荒野到和緩；氣候則是由地中海式的夏天（城牆外是甘蔗田）和酷寒的冬天（生產毛皮）交互輪替。

這張地圖上的所有元素都是歐洲式的；但是這些元素被綁離它們的原生脈絡，移植到一座神話島嶼上，它們重新組合成一種無法辨識但終究極為準確的新整體：一個烏托邦版的歐洲，經過濃縮緊實的產品。那位雕版師早就加上這樣一句話：「這座城市以它龐大的人口著稱……」。

這座城市集成了各種範型和先例：分散在舊大陸不同地方所有教人渴望的元素，最後全都聚集在一處。

COLONY　殖民地

印地安人一直住在曼哈頓，南邊有威克奎亞斯基克人（Weckquaesgecks），北邊是瑞克加瓦瓦克人（Reckgawawacks），兩支都屬於莫希干族（Mohican）。撇開這些印地安人不說，曼哈頓是在 1609 年由亨利·哈德遜（Henry Hudson）發現的，當時他代表荷屬東印度公司，正在尋找「一條從北路通往印度的新航線」。

四年後，曼哈頓接納了四棟住宅（意思是，西方人眼中的住宅）混立在印地安小屋中間。

1623 年，三十個家庭從荷蘭航向曼哈頓，打算在此建立殖民地。工程師克雷恩·佛雷德里克茲（Cryn Fredericksz）跟他們一同前往，隨身帶著該如何擘劃城鎮的各種說明。

由於荷蘭這個國家全都是人造的，對他們來說，這世界不存在「意外」。他們規劃曼哈頓屯墾區，把它當成自己一手打造出來的母國的一部分。

根據規劃，新城的核心是一座五角形堡壘。佛雷德里克茲的任務是要去調查一條二十四英尺寬、四英尺深的壕溝，壕溝包繞著一塊長方形，這塊長方形從水岸退伸一千六百英尺，寬兩千英尺……

Afbeeldinge van de Stadt Amsterdam in Nieuw Nederlandt.

上｜新阿姆斯特丹完工鳥瞰圖——
「北美的野蠻」讓位給「歐洲的文雅」。
下｜曼哈頓詐買事件，1626。

「濠溝外側如上所述，進行打樁立標，濠溝內側將來也會沿著 ABC 三邊打下兩百英呎的標樁，替農夫的住宅與花園標定位置，剩下的空地就保留下來，供日後興建更多房舍……」[3]

堡壘外面，濠溝的另一側，預定劃分成十二塊長方形農田，用溝渠做為區隔。

但「事實證明，這種整齊對稱、由該公司安全舒適的阿姆斯特丹總部構想出來的格局，並不適合位於曼哈頓尖端的這塊基地……」

最後只興建了一座較小的堡壘；城鎮其餘部分的配置則相對呈現沒有秩序的樣態。

只有在移民鑿開岩盤，讓運河穿越市中心時，荷蘭人追求秩序的本能才又堅持了一回。矗立在運河兩旁的傳統式荷蘭山牆屋，維持住阿姆斯特丹已經成功移植到新世界的錯覺。

1626 年，彼得‧米努伊特（Peter Minuit）用二十四美元從「印地安人」手上買下曼哈頓島。但這起交易根本是假的：賣方並不是土地所有人。他們甚至不定居在那裡。他們只是遊走到那裡而已。

PREDICTION　預測

1807 年，西蒙‧德威特（Simeon deWitt）、古弗尼爾‧莫里斯（Gouverneur Morris）和約翰‧盧瑟福（John Rutherford）接受委託，設計一個範型，規範曼哈頓「最終且具決定性的」占居模式。經過四年時間，他們建議，跳脫城市已知區和未知區的分界線，用十二條南北大道和一百五十五條東西街道來劃分城市。他們用這樣一個簡單的動作，描繪出一座 13×156 = 2,028 個**街廓**的城市（排除掉所有的地形機遇因素）：這個矩陣同時擷取了這座島嶼所有的剩餘領地和所有的未來活動。

曼哈頓格狀系統（The Manhattan Grid）於焉產生。

由於它的創造者大力鼓吹這套系統有助於「房地產的買賣和提升」，因此這個「出神入化的框格」──「以其簡單明瞭通俗易懂」[4]──時至今日，也就是這套系統疊加在曼哈頓島上一百五十年後，依然是短視近利和商業利益的負面象徵。

事實上，這是西方文明史上最大膽的預測行為：它分割的土地，尚未占領；它描

述的人口，全屬推測；它標定的建物，僅是魅影；它框架的活動，尚不存在。

報告書

委員會報告書裡的整套論述引介出曼哈頓日後運作的關鍵策略：真正的意圖和聲稱的意圖完全是兩碼事，這套公式創造出關鍵性的模糊狀態，讓曼哈頓主義可以施展它的野心。

「最早引發關注的事項之一，是執行的形式和方式；也就是説，他們究竟該不該把自己局限在長方形的街廓裡，還是該採用一些改善措施，像是圓形、橢圓形或星形，這些形狀雖然能為平面增色，但也許也會影響到便利與效益。思考這些問題時，他們不可能不考慮到：城市主要是由人們的居所組成，而四四方方的直角房子蓋起來最便宜，住起來也最方便。這些直接而簡單的想法造成決定性的結果……」

曼哈頓是一場功利主義的論辯（utilitarian polemic）。

「有很多人，可能會吃驚，他們竟然只留下那麼少的空地給新鮮空氣和隨之而來的身體健康，而且面積都那麼小。當然，如果紐約城是位於塞納河或泰晤士河這樣的小河旁邊，它也許需要大量空地；但海洋以巨大的雙臂環抱曼哈頓島，讓它的環境除了特別便利與適合商業之外，也有益於健康和休閒；只不過，這同樣的原因也讓土地價格變得異常昂貴，因此，我們似乎應該承認，在不同的情況下，經濟原則的影響力確實是強過由謹慎和責任感所支配的結果……」

曼哈頓是逆巴黎的，反倫敦的。

「有人可能會吃驚，竟然沒把整個島嶼規劃成一座城市；但也有人會感到開心，委員會提供的空間可以容納的人口數，比中國這一邊任何地點可以聚集到的人口更多。就這方面而言，這些想法都脱離不了土地形狀的限制……如果未善盡其用，可能會使合理的期待落空，但若操之過度，又可能助長有害的投機心態……」[5]

格狀系統説來是一種概念性的推想。

格狀系統看似中性，卻在無形中為這座島嶼注入知性的計畫內容：它漠視地形學，漠視現存物，聲稱心智建構的優越性高於現實。

31

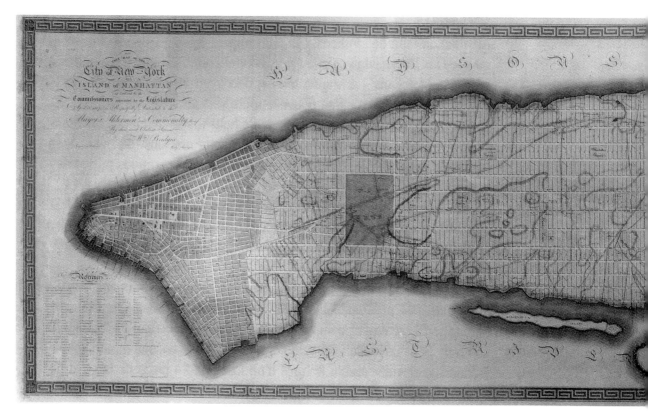

委員會對曼哈頓格狀系統的提議，1811——「它分割的土地，尚未佔領；它描述的人口，全屬推測；它標定的建物，只有魅影；它框架的活動，還不存在。」

它的街道和街廓劃分法，等於是在昭告世人，它真正的野心就算不是要抹除自然，至少也是要征服自然。

所有街廓都一樣；它們的平等地位讓傳統城市設計奉為圭臬的界定與分區系統頓時失效。格狀系統讓建築史以及先前所有的都市信條，變得不再有意義。它強迫打造曼哈頓的推手們開發一套形式價值的新系統，發明各種策略讓一個街廓有別於另一個街廓。

格狀系統的二維規律也為三維的無政府狀態創造出作夢也想不到的自由。格狀系統在控制與去控制之間界定出一種新的平衡，在這種平衡裡，城市可以既井然有序又流動不居，一座既嚴格刻板又渾沌奔放的大都會。

強行覆加的格狀系統，讓曼哈頓永遠免受任何（更嚴重的）極權干預。單一街廓

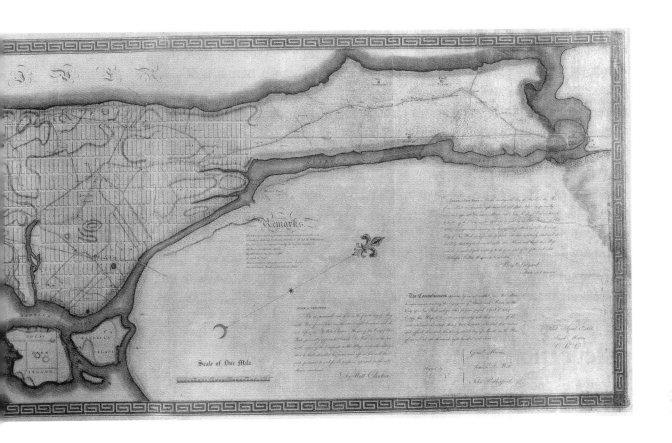

是可以由建築掌控的最大面積，曼哈頓就把這單一街廓發展成都市自我（Ego）的最大單位。

既然單一客戶或建築師絕無可能控制這座島嶼的更大部分，那麼每種意圖，也就是每種建築意識形態，都必須在街廓的種種限制下全面實現。

既然曼哈頓的面積有限，而它的街廓數量又是固定死的，這座城市自然無法用傳統的方式尋求成長。

因此，它的規劃永遠無法描繪出一個特定的、可以好幾百年維持不變的建築組態；它只能預測，不管發生什麼，都只會發生在由 2,028 個街廓所組成的格狀系統裡的某一格。

也就是說，當某種人居形式建立下來之時，另一種形式就失去機會了。這座城市因此演化成由各種插曲拼貼而成的馬賽克，每個插曲都有自身獨特的生命跨度，並透過格狀系統做為媒介，彼此競爭。

中央公園，人工合成、移植在格狀系統上的人間仙境（平面圖，約 1870）。

IDOL　　偶像

1845 年，該城的模型展出，先是在本城，接著巡迴各地，將曼哈頓日益高張的自我偶像崇拜化為實體。

這座「大都會的對應物」是「紐約的完美**摹本**，將城裡所有的街道、土地、建物、棚架、公園、圍籬、樹木和其他所有物件，一一再現出來……模型上方是一頂精雕細琢的哥德式木刻頂蓋，用最精緻的油畫將該城首屈一指的商業機構呈現出來……」[6]

建築聖像取代了宗教聖像。

建築成了曼哈頓的新宗教。

CARPET 　**地毯**

到了 1850 年，紐約爆炸的人口似乎真的有可能像瘋狗浪一樣吞噬掉格狀系統裡的剩餘空間。緊急計畫紛紛制定，要把還有可能做為公園的基地保留下來，但「就在我們討論這個主題的時候，城市激增的人口也正橫掃而過，佔滿我們想要保留的地區……」[7]

1853 年，危險解除，當局指派了估價委員，負責取得和調查位於第五到第八大道以及第五十九街到第一百零四街（日後改為第一百一十街）之間的公園指定地。

中央公園不僅是曼哈頓最主要的休閒設施，也記錄了曼哈頓的演化：一個宛如標本般的自然保護區，永遠展演著文化遙遙凌駕於自然的這齣大戲。和格狀系統一樣，它也是信仰的一次大躍進；它所呈現的反差──曼哈頓建成後的場景和未建前的樣態──在它構思之初幾乎不存在。

「那天終會來到，紐約將會被打造起來，所有的整地和填土都會完成，這座島嶼

35

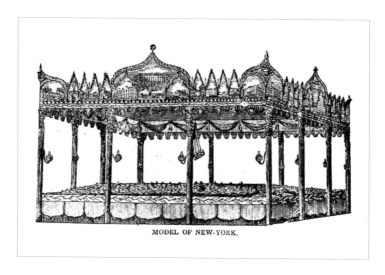

MODEL OF NEW-YORK.

1845 年曼哈頓模型──建築成了曼哈頓的新宗教。

紛呈如畫的岩石構成將轉換成一行行筆直的單調街道，和一排排豎立的建築。今日的多樣面貌將不會留下任何暗示，除了中央公園裡的那幾畝地。

「屆時，人們就會明確感受到今日這種風景如畫的地形輪廓有多無價，也會更徹底地體認到它的目的，它的涵容。一方面，人們似乎期盼，盡可能不去干預它那輕鬆起伏的輪廓和風景如畫的岩石景致，但另一方面，卻又積極努力，想用最快的速度，窮盡一切合法的手段來強化並開發這些獨特又有個性的景觀效益……」[8]

一方面想要「**盡可能不去干預**」，另一方面卻又想要「**強化並開發景觀效益**」：如果說我們可以把中央公園解讀成一種保存措施，那麼它更像是設計師們將一連串的操作和改造，施加在他們所「拯救下來的」大自然身上。它的湖泊是人造的，它的樹木是（移植）栽種的，它的意外是策劃的，所有這些看似偶發的組合整合，它們的背後都有看不見的內在結構操控著。一系列的大自然元素從它們的原始脈絡剝離，重新建構壓縮成**一套自然系統**，讓直線形的林蔭大道（the Mall）看起來也不會比刻意設計成不規則狀的漫步區（the Ramble）顯得刻板。

中央公園是一塊人工合成、宛如人間仙境的「地毯」。

擺布自然:「移樹機器……可用來移植大株樹木,縮短從種植到長大成形所需的時間……」

TOWER 塔樓

1851 年,倫敦在水晶宮(Crystal Palace)舉辦了世界博覽會,這個啟發性的範例,挑動了曼哈頓的野心。兩年後,曼哈頓也籌辦了自己的博覽會,藉此宣稱,幾乎在每一方面,它都比其他的美洲城市更優越。當時,除了無所不在的格狀系統之外,城市的北界幾乎沒超過第四十二街。除了華爾街附近,其他地方看起來就跟鄉野差不了多少:只有一些大宅零星點綴在雜草叢生的街廓上。博覽會位於日後的布萊恩特公園(Bryant Park),兩座巨大的結構物標示出會場所在,它們傲視周遭,為天際線帶入新的尺度,完全俯瞰這座島嶼。其中一座,是曼哈頓版的倫敦水晶宮;但由於街廓的邊界限制了建築物能有的長寬,於是它在十字形格局的交會點上,冠了一個巨大圓頂:「纖細的肋柱似乎支撐不了它的巨大尺寸,它看起來像顆吹飽的氣球,急切地想要飛向遙遠天際……」[9]

和它相得益彰的第二座建築物,是位於第四十二街另一邊的高塔:賴廷瞭望塔(Latting Observatory),三百五十英尺高。「除了巴別塔外,這或許可稱為世界上第一座摩天樓……」[10]

瞭望塔是用鐵件強化的木造建築,底座設置了商店。一部蒸汽電梯可通往第一層和第二層平台,兩層平台上都設有望遠鏡。

有史以來頭一回,曼哈頓居民可以俯瞰他們的領地。感受到曼哈頓是一座島,也就會意識到它的局限,意識到它無法改變的容納量。

既然這樣的新意識框限出他們一展雄心的土地,那就只好提高它的密度。

在曼哈頓主義下,這類俯瞰變成一再循環的主題:它們催生出來的地理自我意識,轉化成一波波集體能量,共享著狂妄的目標。

SPHERE **球體**

跟所有早期的博覽會一樣,曼哈頓的水晶宮也包含了不可思議的錯亂並置,一方面發狂似地生產一些無用的維多利亞式物品(當時的機器已經有本事模擬這些物品的獨一無二性)來歌頌這些物品的民主化;在這同時,它又是個潘朵拉的盒子,裡頭裝滿革命性的嶄新技術和發明,儘管它們彼此矛盾,水火不容,最後還是都在島嶼上得到釋放。

單是新的大眾運輸模式,就有地下、地面和高架等三種方案,雖然本身都很合理,但若同時施作,就會徹底摧毀彼此的邏輯。

這些技術和發明當時還只局限在那個巨大的圓頂鳥籠裡,但它們終將把曼哈頓轉變成新科技的加拉巴哥群島(Galapagos Island),適者生存的新一章即將在此上演,但這一回,戰爭是發生在機器物種之間。

在這顆球體裡的所有展示中,有一項發明將超越其他科技,改變曼哈頓的面貌(並以稍小的程度改變世紀的面貌):電梯。

它以劇場奇觀的形式呈現在世人眼前。

它的發明者艾利夏・奧的斯(Elisha Otis)登上一座往上升的平台——這似乎就是展示的主要內容。但是,就在平台抵達最高點後,一位助手出現,把擱在天鵝絨墊子上的一把匕首交給奧的斯。這位發明家拿起刀子,似乎打算去攻擊自身發明裡的關鍵構件:也就是那條剛剛讓平台往上升而此刻阻止它往下降的纜線。

奧的斯真的割了纜線;它應聲斷裂。

什麼事都沒發生,平台或發明家都好好的。

38

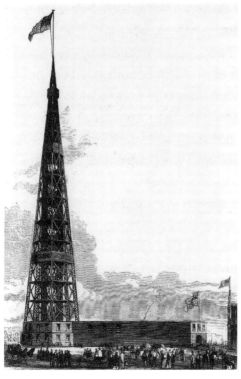

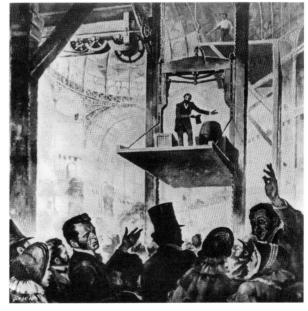

上│水晶宮視圖，從賴廷瞭望塔往南望──「一波波集體能量……」
左下│賴廷瞭望塔。
右下│艾利夏・奧的斯介紹自家電梯──反高潮的大結局。

39

看不見的安全掣阻止平台摔落地面——這才是奧的斯發明的精髓所在。

就這樣，奧的斯以都會劇場的手法引介了一項新發明：反高潮就是它的大結局，沒事就是好事。

和這座電梯一樣，每項科技發明都蘊涵著雙重影像：成功本身就包含著可能失敗的幽靈。

該用哪些方法避免魅影成災，就跟原創的發明本身同等重要。

奧的斯引進了一個主題，它將成為這座島嶼未來發展的主旋律：曼哈頓是那些從未發生的可能災難的積聚地。

對照

賴廷瞭望塔和水晶宮圓頂樹立了一組原型對照，這個對照組將在曼哈頓歷史上以不斷翻新的輪迴化身反覆出現。

針（needle）與**球（globe）**代表了曼哈頓形式語彙的兩個極端，也描繪出它在建築選擇上的外形限制。

「針」是體積最細、最小、又能在格狀系統裡標示位置的結構體。

它結合了最大化的形體衝擊和最微小的土地消耗。基本上，它是沒有內部的建築物。

「球」則是在數學上可以用最小量外部皮層圈圍住最大內部量體的形式。它有一種無差別不挑剔的雜食能力，可以吸收物件、人物、圖符和象徵；它跟這些東西唯一的關係，單純就是它們共存於它的內部這項事實。曼哈頓主義建築與眾不同，鮮明易辨，從很多層面說來，它的歷史就是這兩種形式的相互辯證，針想要變成球，球則是不時嘗試，想把自己磨成針——這樣的異體受精孕育出一系列成功的混種，既有針的吸睛能力和土地節制，又有球的海納百川與圓滿包容。

40

水晶宮和賴廷瞭望塔,紐約第一屆世界博覽會,1853。出現在背景裡的重疊影像:三角塔與球體廳(Trylon and Perisphere)是1939 年世界博覽會的展覽主題。曼哈頓主義的起始和終結:**針與球**。

Coney Island:
The Technology
of the Fantastic

康尼島：狂想科技

眩光處處，暗影無蹤。

·····································馬克西姆・高爾基* Maxim Gorky
〈厭煩〉Boredom

什麼德行啊那些月光下的窮人。

·····································詹姆斯・胡內克* James Huneker
《世界新都會》*The New Cosmopolis*

地獄蓋得糟透了。

·····································馬克西姆・高爾基 Maxim Gorky
〈厭煩〉Boredom

LUNA PARK AT NIGHT, CONEY ISLAND, N.Y.

<p style="text-align: right">「從昔日的荒地上……」</p>

MODEL 範型

「現在,從昔日的荒地上……朝天際竄起上千座閃閃發光的高樓和尖塔,優雅、莊重、氣勢恢弘。晨光俯瞰著它們,一如灑落在詩人或畫家神奇實現的夢境上。

「入夜,百萬盞電燈閃耀在這座偉大的遊樂城市的每個尖角、直線和彎弧上,照亮夜空,歡迎著從海岸三十英里外返鄉的水手。」[1]

或者:

「隨著夜幕落下,一個奇幻的火光城市突然從海上竄入天際。數以千計的紅潤火花在黑暗中綻亮,用纖細、敏感的線條在黑夜的背景上勾勒出壯麗城堡、宮殿和寺廟的各式高塔。

「金色游絲在空氣中顫動。它們交織出透明的火焰圖案,飄搖熔逝,愛上自己的水中倩影。

「難以置信、超乎想像、無法形容的美,這火烈的閃爍。」[2]

1905 年左右的康尼島:這數不盡的「康尼島印象」,都是源自於一股無可救藥的

43

執拗，渴望將這場幻象記錄保存下來，這些印象不僅可以相互取代，甚至可以和日後有關曼哈頓的大量描述彼此互換，這絕非巧合。

在十九世紀與二十世紀交會的這個時刻，康尼島正是曼哈頓初萌主題和幼年神話的孵化器。日後用來塑造曼哈頓的那些策略和機制，都是在康尼島這座實驗室裡進行測試，最後才成功地躍向大島。

康尼島是胎兒期的曼哈頓。

STRIP **長條地**

康尼島是在 1609 年由哈德遜發現，比曼哈頓早一天──位於紐約天然港出口處一條陰蒂狀的觸手，「一條閃閃發光的沙灘，湛藍波浪在它的外緣翻捲，濕地小溪在它的後背徜徉，夏日有綠色苔草簇擁，冬季由純白皚雪霜凍……」

卡納西印地安人（Canarsie Indians）是這座半島的原住民，他們稱它為 Narrioch──「無影之地」，很早就看出日後它將成為某種非自然現象的舞台。

印地安人吉勞區（Guilaouch）宣稱半島是他的，1654 年，他在一場縮小版的曼哈頓「買賣」裡，用半島交換了槍枝、大砲和珠子。之後，這裡換過一長串名字，沒有一個深植下來，直到這裡不知為何出現高密度的 **konijnen**（荷蘭文的「兔子」），之後便以此聞名。

康尼島：位於紐約天然港出口處一條陰蒂狀的觸手。

44

1600 到 1800 年間，康尼島的實體形狀在人為使用與漂沙的雙重影響下出現變化，彷彿經過設計似地，漸漸轉變成迷你版的曼哈頓。

1750 年，一條運河將半島與大陸切開，成為「今日康尼島塑造過程的最後一筆……」

連結

1823 年，康尼島橋樑公司（Coney Island Bridge Company）建造了「大陸與島嶼之間的第一條人造臍帶」[3]，讓它與曼哈頓的關係臻於完善，當時，人類在曼哈頓聚集的密度史無前例之高，就跟康尼島的兔子一樣。選擇康尼島做為曼哈頓的休閒度假地相當合理：那是最靠近的一塊自然處女地，可以中和掉都市文明造成的精神耗弱。

度假地意味著在不遠處有一座人群聚集地，該地的生活條件需要居民時不時逃離一下以恢復平衡。

交通路徑必須仔細算計：從聚集地到度假地的管道必須夠寬，足以把源源不絕的訪客餵進去，但又要夠窄，好把大多數的都市居民留在原地。否則，聚集地就會把度假地吞沒。康尼島可經由日益增加的人工連結抵達，但又不算太方便，至少需要轉乘兩種交通工具。

1823 到大約 1860 年間，隨著曼哈頓從城市變身為大都會，逃離的需求也變得更加迫切。一些以世界公民（cosmopolite）自居、喜愛康尼島景致及其孤離的都會摩登人士，在距離曼哈頓最遠的島嶼東端，在那個未受汙染、可讓五感恢復的地方，打造了一個優雅的「人間仙境」（Arcadia），蓋滿了大型度假飯店，充斥著十九世紀嶄新舒適的設備。

島的另一端，同樣的乖絕卻吸引了另一群亡命之徒：罪犯、異類和腐敗政客，他們全都討厭法律和秩序，這個共通點將他們團結起來。對他們來說，這座島嶼還沒受到法律汙染。

這兩群人陷入一場心照不宣的島嶼爭奪戰——從西端散發出來的腐敗威脅，對上東端好品味的清教主義。

鐵道

1865 年，當第一條鐵路穿過島嶼中部，在激浪線上戛然而止時，這場爭奪戰也變得白熱化。新興大都會的大眾們終於可以搭乘電車抵達康尼島的面海區；沙灘變成每週大逃亡的終點線，這種逃亡就跟越獄同樣緊急。

和軍隊一樣，新遊客帶來一堆寄生性的基礎設施：更衣室（可以讓最大數量的人在最小的空間和最短的時間裡更衣）、餐飲供需（1871 年：康尼島上發明了熱狗）和簡陋屋舍（彼得・提利烏〔Peter Tilyou〕在鐵路戛然而止的終點站旁邊，蓋了一家客棧兼熱狗攤的「衝浪之家」〔Surf House〕）。

不過，對享樂的需求主導一切；中間區塊開展出了自己的磁吸力，招徠了各式各樣的特別設施，根據大眾的需求提供相應規模的娛樂。

當世界其他地方嚴肅認真地癡迷追求「進步」的同時，康尼島卻是以一種哈哈鏡版的嚴肅認真在解決「享樂」問題，而且常常是採用同一套科技手段。

塔樓

享樂產業的倡議鼓吹，催生出自己的設施。

1876 年，費城的美國獨立百年國慶（Centennial Celebration）核心建築，一座三百英尺高的塔樓，於活動結束後，打算拆掉在其他地方重建。主事單位考慮過全美國的所有基地又都一一否決；沒想到在豆剖瓜分閒置了兩年後，它突然在康尼島的中間區塊被重組起來。從塔頂可俯瞰全島，還有望遠鏡可聚焦曼哈頓。和賴廷瞭望塔一樣，這座國慶百年紀念塔（Centennial Tower）也是激發自我意識的一項建築裝置，它提供鳥瞰的角度審視眾人的共有領域，讓集體的能量和雄心瞬間飆升。

它也提供了另一種逃脫方向：集體升天。

漂流物

這座塔樓從費城漂流到康尼島的旅程，為島上後續來自其他展覽會和世博會的殘留物奠下先例。

46

這座島嶼變成未來主義碎片、機械遺骸和科技垃圾的最終安息所,它們穿越美國朝康尼島遷徙,在這同時,來自非洲、亞洲和密克羅尼西亞群島的各個部落,也朝著同一個目的地跋涉。他們也要在博覽會上展出,做為一種新形態的教育娛樂。

宛如圖騰般的機器,結束一輩子的喧鬧巡迴來到康尼島享受退休生活的一小群侏儒和怪胎,一些沒有其他地方可去的印地安紅人,加上來自外國的部族,成為這條狹長海灘上的永久住民。

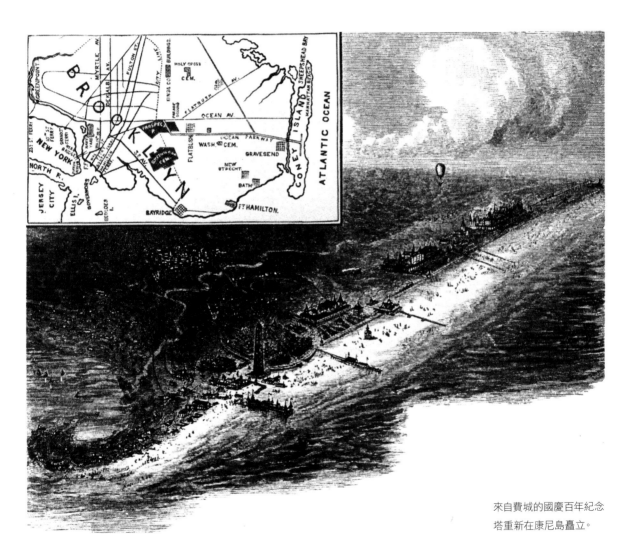

來自費城的國慶百年紀念塔重新在康尼島矗立。

47

上｜第一座迴圈車，1883。
中｜第一座雲霄飛車，1884。
下｜第一座滑水道。

右｜康尼島與曼哈頓的相對位置。
十九世紀末，曼哈頓嶄新的橋樑與
現代交通科技，讓群眾得以親近康
尼島。在康尼島上，可以看到左邊
是桑迪胡克區（Sandy Hook），大
紐約犯罪分子的庇護所；右邊是
由大飯店聚集而成的人工合成版
人間仙境；夾在左右之間的「中間
區塊」，則是三座大樂園的所在地
——胎兒期的曼哈頓。

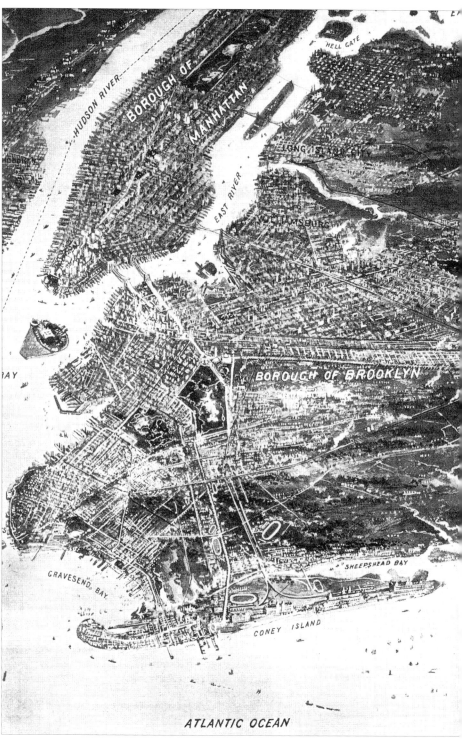

BRIDGE 橋樑

1883 年，布魯克林大橋落成，解除了將新興群眾困在曼哈頓的最後一道障礙：夏季週日的康尼島海灘，變成全世界人潮最密集的地方。

康尼島最初的設定是扮演度假勝地，扮演保留給「人造世界」公民的「自然」處女地，無論這道原先設定還剩下什麼，都在這波入侵後完全失效。

為了繼續扮演度假聖地，也就是提供**對照**的地方，康尼島被迫進行突變：把自己變得跟大自然完全相反，它別無選擇，只能用自身的「超自然」來對抗新興大都會的人造特質。

它不舒緩都會的壓力，相反地，它提供激化。

TRAJECTORY 軌道

重建百年紀念塔是這份執迷的首篇宣告，而這份執迷終將把整座島嶼改造成提升普羅大眾的發射台。

1883 年，已然開啟的反重力主題在迴圈車（Loop-the-Loop）這項設施裡得到進一步發揮。迴圈車的軌道繞成一個直立環形，上面的小車廂只要開到一定速度，就可緊貼著顛倒的軌道表面疾駛。

就一件研發品而言，它的代價不斐；每季都會奪走好幾條生命。一次只有四名顧客可以同時體驗它所提供的失重瞬間，一小時也只有少數車輛能跑完這趟令你上下顛倒的旅程。單是這些限制，就注定迴圈車無法成為讓群眾集體升天的遊樂器材。它的下一代是「雲霄飛車」（Roller Coaster），在下一年 1884 那一季就取得專利並建造完成：雲霄飛車的軌道諧擬搭乘火車時會遇到的一連串轉彎、山丘和峽谷。一整列飛車的遊客在它的坡道衝上衝下，無比猛烈，抵達波峰的那一刻，甚至能體會到離地飛起升天的神奇感受；雲霄飛車輕輕鬆鬆就取代了迴圈車。這些搖搖晃晃支撐著的扭曲軌道，一下子數量倍增，不出幾個季節，就把島嶼的中間區塊改造成一座震天價響的鋼鐵山脈。

1895 年，專業潛水夫和水底生活的開路先鋒博因頓船長（Captain Boyton）引進了「滑水道」（Shoot-the-Chutes）。滑水道是以機械方式將滑水橇懸吊到塔樓頂端，從那裡以對角線的斜度俯衝到水池裡。他加入了這場反重力之戰，並帶

49

入一個潛藏佛洛伊德意義的轉折。當水橇板帶著遊客往下俯衝時，也帶著到底最後會浮在水上或是會潛入水中的焦慮。

源源不絕的遊客爬上塔樓，往四十頭海獅所住的泥水池俯衝。到了 1890 年，「越是不合乎理性、越是嘲笑重力法則的東西，就越是能為康尼島吸引人潮的東西。」[4]

甚至在布魯克林大橋啟用之前，就有一項開創性的事業指出康尼島的未來方向：用完全理性的手段去追求不理性的目標。為了追求「新樂子」（New Pleasure）而遭到駕馭與挪用的第一個「自然」元素，是一頭大象，它「宏偉如教堂」，也是一棟飯店。

「它的腿圍有六十英尺。其中一隻前腳是雪茄店，另一隻是微縮模型屋；遊客從其中一隻後腿順著螺旋梯往上爬，然後從另一隻後腿走下來。」[5] 客房分布在大腿、肩膀、臀部和軀幹上。探照燈從雙眼向外閃爍，照亮所有打算在沙灘過夜的人們。

對自然的第二次吞併，是打造出「奶汁不絕的乳牛」（Inexhaustible Cow）。建造這部機器，是為了滿足遊客永不饜足的渴，並把它偽裝成一頭乳牛。

比起天然產品，它的流量規律，可以預測，它的衛生品質較好，還可調控溫度。

左｜轉化自然：「奶汁不絕的乳牛」。
右｜大都會輪班系統之一：「電光浴」，
人工合成變得無法抵抗。

ELECTRICITY　電力

類似的改造以加速度不斷推進。

過多的人群聚集在不足的面積上，還得與太陽、風、沙、水等現實因素對抗，凡此種種都**要求**人們以系統性手法將大自然改造成技術性設施。

既然沙灘的總面積和激浪線的總長度是有限的，只要簡單計算一下就能確知，一天數以萬計的遊客，不可能每個人都能踩到沙灘，更別說碰到水了。

到了 1890 年，拜電力引進之賜，康尼島有機會創造第二個白天。明亮的電燈以固定距離沿著激浪線架設，如此一來，人們就可依照大都會的換班系統享受這片大海，讓那些無法在白天碰到海水的人，有了人為延長的十二小時。

康尼島的獨特之處——這種「無法抗拒的人工合成」（Irresistible Synthetic）症候群，為日後的曼哈頓做了預告——在於，人們並不把這種「假」白天視為次級品。正是因為它是人造的，所以充滿吸引力：「電光浴」（Electric Bathing）。

CYLINDERS 圓筒

———————————

即便是人性最親密的部分，也變成了實驗對象。如果說大都會生活創造出寂寞和異化，那麼康尼島則是用「愛之桶」(Barrels of Love)反擊。兩個圓筒橫躺排成一直線，以相反方向緩慢轉動。兩端都有一道小樓梯通往入口。

一端把男人餵進機器裡，另一端餵進女人。

你不可能在裡頭保持站姿。

男人和女人滾跌在彼此身上。

不停旋轉的機器在不可能相遇的陌生人之間，製造出人工合成的親密接觸。

這份親密感可在「愛情隧道」(Tunnels of Love)裡更進一步，那是一座人造山，就蓋在「愛之桶」旁邊。剛配對完成的男女，在山外面登上小船，小船消失在黑漆漆的隧道內部，往裡頭的一座湖泊划去。隧道伸手不見五指，至少可確保某種視覺上的隱私；你也無法從隱約的雜音中猜出到底有幾對男女正在湖上划船。小船在淺水裡搖來晃去，讓這體驗加倍情色。

HORSES 馬匹

———————————

享受康尼島處女狀態的世界公民們，最喜愛的活動是騎馬。但騎馬是一種世故品味力，並不適合後來取代原先訪客的這群人。而真實的馬匹也永遠無法以足夠的數量跟新來的訪客並存在同一座島嶼上。

1890 年代中葉，「衝浪之家」開創者彼得‧提利烏的兒子喬治‧提利烏 (George Tilyou)，規劃了一條機械化軌道，範圍遍及島嶼的大部分地區，還設計了一套行程，沿著海濱行經各種自然景觀，還要跨越一連串人造障礙。

在這條軌道上有一群機械馬移動著，任何人都可在瞬間滿懷信心騎上馬背。「障礙賽馬」(Steeplechase)是一種「以重力做為驅動力的自動賽馬場」；「馬匹的大小和體型都跟跑道賽馬一樣。這些馬打造得很可靠，並可由騎士進行某種程度的操控，騎士可在上下坡時運用自身的體重和位置來加速，讓每場比賽都跟真正的賽馬一樣。」[6]

這些馬匹每天運作二十四小時，並獲得史無前例的成功。短短三個星期，就讓軌道的投資回本了。

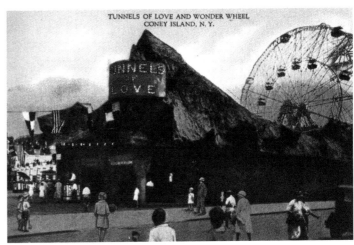

上｜愛之桶，反異化裝置。
下｜「愛情隧道」：更進一步的人工合成親密感。

Steeplechase Coney Island N.Y.

1893年，連結了芝加哥世博會*兩塊園區的中途樂園（Midway Plaisance），
讓提利烏從中得到靈感，收集了一些附屬設施——包括來自同一個世博會的摩
天輪（Ferris wheel）——沿著機械賽馬道的四周放置，逐步打造出一個分散型
的遊樂區，接著在 1897 年興建一道正式圍牆，引導遊客穿過代表入口的凱旋
門，凱旋門上堆滿了象徵歡笑的各種灰泥裝飾，像是滑稽小丑、白面小丑和面具
等等。提利烏豎立了圍牆，也樹立了與島嶼其他地方的強烈對比；他將園區命名
為「障礙賽馬**樂園**」（Steeplechase Park）。

左｜大都會輪班系統之二：「障礙賽馬」，騎士們通宵奔馳。

右｜歡樂的民主化：「障礙賽馬」騎士攻克人造障礙。

下｜「障礙賽馬樂園」鳥瞰圖──用圍牆、行駛鳳尾船的外環運河，以及軌道界定領域（里歐·麥凱〔Leo McKay〕繪製）。

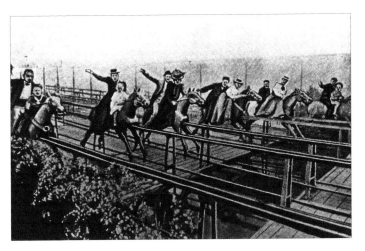

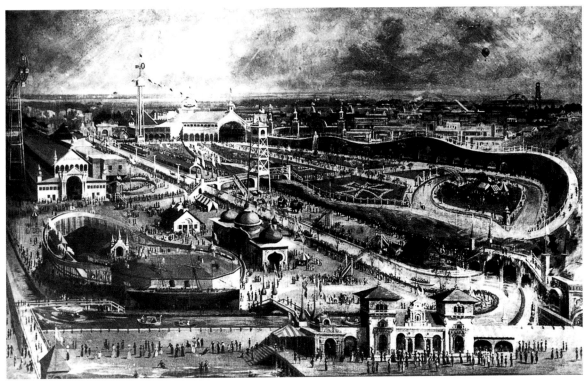

康尼島的受歡迎度雖然上揚，名聲卻直線滑落。提利烏的飛地樂園暗示出一道公式：天真歡樂的內部對抗墮落腐敗的外界，這正是恢復島嶼名聲的第一步。這個小而美的綠洲，可以當成規劃模組，逐步將島上可能墮落的那些土地改頭換面。如果讓各種遊樂設施相互競爭、彼此複製或相互牴觸，結果顯然會事與願違。若由牆內自行發展，則可催生出一系列相輔相成的設計。

樂園的概念在建築上就等同於一幅空白畫布。提利烏的圍牆界定出一塊領域，理論上可以由單一個人形塑和操控，也因此具有主題樂園的潛力；可惜他沒把這項突破發揮到極致。他自我設限，將精力都放在延長軌道，讓馬匹更加栩栩如生，以及增加「跳水」之類的障礙等等；他僅僅多發明了一項裝置，進一步加深了他的樂園與現實島嶼的疏離：他的入口如今直接通往「地震地板」（Earthquake floor），一塊會震動的隱藏式機械地表取代了原本自然的土地。震動隨機而狂暴，令人告饒投降。想要取得「障礙賽馬」的門票，遊客非得跳上一場不由自主的芭蕾才行。

提利烏被自己的發明搞得筋疲力竭，在一個清醒的幸福時刻，他寫了一首詩，捕捉到自己幫忙締造的這一切具有何等意義：「如果巴黎等同法國，那麼康尼島，在 6 月到 9 月之間，就是全世界。」[7]

「地震地板」，強制性的入口「大考驗」。

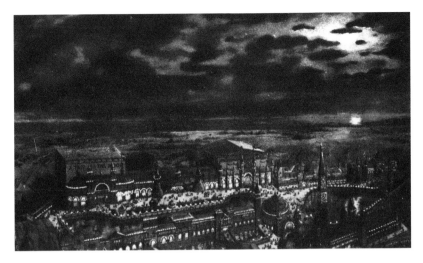

左｜「月世界」鳥瞰圖——用圍牆、塔樓和特殊的「月球」表面標示領域。必須經由「登月之旅」（左上）入場。

右｜菲德烈克‧湯普森，從布雜學校輟學，「月世界」的設計者。

ASTRONAUTS　太空人

1903 年，新落成的威廉斯堡橋（Williamsburg Bridge）為康尼島早已超載的系統帶來更多遊客，那年，菲德烈克‧湯普森（Frederic Thompson）和埃爾默‧丹地（Elmer Dundy）合開了第二座樂園——「月世界」（Luna）。

丹地是個金融奇才和娛樂達人；對博覽會、旅遊名勝和特許事業都有經驗。湯普森則是康尼島上第一個重要的圈外人：在此之前，他跟所有娛樂事業都沒關聯。二十六歲那年，他從建築學校退學，因為與新世紀脫節的布雜系統（Beaux Arts）令他深感挫折。他是第一個在島上活躍的專業設計師。

湯普森借用提利烏樂園的圈圍模式，但注入系統性的嚴謹知識和相當程度的深思熟慮，讓他的規劃可以徹底奠基在有意識的建築基礎上。

「障礙賽馬」是以最直白的手法把自己和周遭環境隔開來：一道圍牆。

湯普森的月世界則多加了一層隔離措施，一套隱喻系統環繞著整座基地，疊加上

一個主題：這座樂園不是在「地球表面」，而在另外一個星體，月球。前往月世界的民眾，進入時都要在一個概念性的氣閘艙裡變身成太空人，然後：

「搭乘月球四號太空船展開月球之旅……登上這艘偉大的太空船後，它的巨大翅翼會上下震動，旅程正式展開，太空船很快就上升到一百英尺的空中。周圍是一望無際的美妙海景，曼哈頓和長島似乎隨著太空船上升而逐漸縮退。

「房子遠去，地球淡出視線，在這同時，月球變得越來越大。飛越月球衛星後，貧瘠荒蕪的表面展現眼前。

「太空船緩緩降落，走出船身，乘客走進月球的涼爽坑洞……」[8]

這樣一個象徵性的動作，就把地球上那些相互加乘的現實結構——包括法律、期望和禁忌——全部擱置，創造出一種道德無重力感，與登月之旅所產生的真實無重力感交互加疊。

理論

月世界的正中央是一座大湖，和芝加哥世博會的潟湖相呼應。湖的一端是滑水道；從如此正式的位置看來，它更像是要邀請我們滑進集體潛意識的各個區域。湖的周圍站立著一片尖塔森林，代表典型的月球建築。從湯普森本人的評論，可看出他對高壓式的布雜系統帶有強烈的個人反叛。

一名記者寫道：「在這個星球的隆起處……這座剛萌芽樂園的建築主謀……端坐在他一手打造出來的死火山上，從周遭的無形虛空裡召喚出各色高聳入雲的形狀。」

對湯普森而言，月世界就是宣言：

「知道嗎，我打造出月世界是有著明確的建築計畫根據的。它是遊樂場，因此我把所有的古典傳統形式全部從結構上剔除，改用一種自由重生和東方樣式做為我的模型，舉凡可以運用螺旋塔和尖塔的地方都用上，盡量從這種建築類型的優雅線條裡，帶出一種不受拘束的歡樂效果。

「利用建築手法運用簡單線條來激發人類的七情六慾，這效果真的驚人。月世界就建立在這個理論之上——事實證明，這理論果然很有價值。」

這是 1903 年。

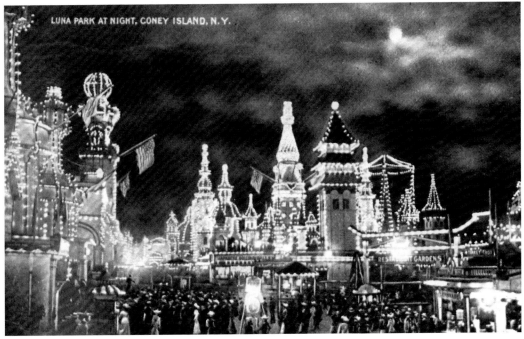

上｜月世界，白天。下｜月世界，夜晚。

月世界的「天際線」是湯普森的驕傲，「對那些厭煩了大城市的磚塊、砂漿和石頭的千萬雙眼睛而言，勾畫在藍色蒼穹上的雪白尖頂和塔樓，是多麼賞心悅目的美妙景致。」

在湯普森之前，單座塔樓經常在組織複雜的布雜建築群落裡直接扮演**孤峰高潮**，做為精心配置的整體設計裡的驚嘆號，以它的獨一無二展現自身的尊貴與衝擊。

湯普森的天才在於，他讓這些針狀物大量隨機繁衍，靠著它們的爭奇奪目創造出充滿戲劇性的建築奇觀，同時把這場尖塔之戰定義成異世界的象徵，變成另一種情境的標誌。如今，這座尖塔森林取代了康尼島的自然處女地，為冷峻的城市提供解毒劑。

季復一季，湯普森不斷在公園裡添築高塔。三年之後，他吹噓説：「我們的天際線上剛剛有了一千兩百二十一座高塔、尖塔和圓頂——比去年增加很多。」於是，這種建築植塔的成長率，變成衡量月世界活力的必然指標。「看到沒，這就是月世界，它一直在求變。

「要是月世界靜止不變，那反而就反常了。」9

就在月世界，湯普森創建了第一座「塔之城」：除了極力刺激想像力並全力與一切可辨識的塵世現實保持距離之外，它不具任何功能。接著，他還運用電力，那是新幻覺裝置不可或缺的要素，把電燈當成建築複製器。

光天化日下，月世界的小塔樓們只有一個慘白的維度，一圈廉價的光環，不過，湯普森在它的天際線上加了一組電線和燈泡網，閃耀出第二條幻影天際線，甚至比第一條更教人印象深刻，一個獨立存在的**夜之城（city of night）**。

「從天空與海洋的曠野中升起一座火光城市的魔幻圖像」，以及「隨著夜幕低垂，一座奇幻城市的所有火光突然從海洋竄入天際……這超乎想像、難以置信的美，這燃燒的閃耀。」

湯普森用一座城市的成本創造出兩座截然不同的城市，每座都有自己的獨特性格，自己的生命，和自己的居民。如今，城市**本身**也以輪班方式過活；電光城市，這座「真實」城市的魅影後代，是更強大的狂想實現工具。

基礎設施

為了在三年內實現這項奇蹟,湯普森在佔地三十八英畝的園區裡建立緊密的基礎設施,讓園區內的每一平方英寸都變成全世界最**現代**的地方。月世界裡的基礎設施和通訊網絡,比當時最現代的美國城市都更複雜、更精細、更講究和更耗能。

「從幾個簡單的事實和數據,就可一窺月世界有多龐大。

「夏季雇用一千七百名員工。有自己的電報辦公室、纜線辦公室、無線電辦公室,以及本地與長途電話服務。一百三十萬盞照明用電燈。整個園區……可為五百頭動物提供適當居所……塔樓和各式尖塔共一千三百二十六座(1907年數字)……自最早的月世界開幕以來,從前門入園參觀的總數高達六千萬人次……」[10]

就算這套基礎設施支撐的不過是一個用紙板糊造出來的現實,但重點也在這裡。月世界是下面這道符咒的第一次應驗,而且這道符咒將會繼續糾纏著建築界,這符咒或公式是:

科技+紙板(或其他任何輕薄材料)=現實。

外觀

湯普森設計建造出一座魔幻城市的**外觀**,或說外形。但他那些針狀物幾乎都太窄了,窄到容不下任何內部,沒有足夠的中空可容納機能。和提利烏一樣,他終究無法或無心運用他的私王國──即使包含所有可能的隱喻──來進行文化設計。他依然只是個建築版的法蘭克斯坦*(Frankenstein),創造新事物的才華遠勝過控制其內容的能耐。

月世界的太空人也許被困陷在另一座星球上,被滯留在魔幻城市中,但他們在這座摩天森林裡發現許多熟悉的遊樂設施──交際舞、騎驢越嶺(The Burros)、馬戲團、德國村、亞瑟港淪陷、地獄門、火車大劫案、旋轉咖啡杯。月世界還是逃不了籠罩娛樂業的自我毀滅定律:它只能輕輕涉及神話表面,只能稍稍觸碰積累在集體潛意識裡的焦慮。

如果這裡有什麼超越「障礙賽馬」的發展,那就是新裝置的野心是要把見識淺

61

薄的地方群眾變成世故練達的世界公民。

例如，在「探戈」遊樂裡，「將風靡社會的著名舞步運用在更為新款的設施上。

「不必勤練舞技，只消舒服坐在車裡，**跟著舞蹈的動作**傾斜就是跟上流行。

「車子還會左彎右拐地穿越探戈起源的南美荒野……這趟旅程是一場饗宴，還可治好所有消化不良的疾病……」[11]

「無法抗拒的人工合成」症候群已經從模仿單一體驗，例如賽馬，進展到把原本不同類別的東西融於一爐。比方「探戈」就結合了技術解放（一部表演文明儀式的機器）、教育體驗（一趟穿越熱帶叢林的旅程）和醫療福利。

在「釣魚池」（Fishing Pond）裡，「活魚和機器魚」共處，為達爾文的演化論再添新篇章。

1906 年，湯普森為了迎接旅遊旺季，在他那塊樂園的屋頂上種了將近十六萬棵植物，幾乎像是無心插柳地，把巴比倫的空中花園神話注入曼哈頓的血脈。這塊綠毯為月世界引進了一種「層疊」（layering）策略，把一個人工塊面疊在原初的表面上方，藉此改善它的效能：「興建這座極度巧妙、風景如畫、名為『巴比倫空中花園』的屋頂花園之後，月世界的容納量增加了七萬，萬一下雨，這些花園甚至可保護更多人。」[12]

月世界的「巴比倫空中花園」，1906 年引進，增加「容納量」。

提利烏對「月世界」的回應：一座歡樂工廠──將所有娛樂設施裝入一個實用主義的結構裡。

ROOF　屋頂

被月世界比下去的提利烏，展開反擊，他的報復手段預示了現代主義的困境；就算他用一個和水晶宮無異的玻璃棚子把他的所有設施包在裡頭，然後打出「全世界規模最大的防火遊樂園」這樣的廣告，這個玻璃盒子所代表的實用主義就是跟裡頭的娛樂氣氛不搭。

這個單一屋頂大大減少了個別設施展現自身特色的機會；一旦不用長出自己的皮膚，它們就會跟許多軟體動物一樣，面目模糊地在巨大的外殼內部擠在一起，大眾也在裡頭迷失方向。

至於玻璃盒外頭，光禿禿的立面壓抑了所有歡樂符號；只有一匹機械馬躍過這個早期帷幕牆的冰冷膜層，想要逃離這座歡樂工廠。

LEAP 躍進

取得兩年驚人的成功之後，湯普森終於瞄準他的真正目標：曼哈頓。

月世界因為孤懸在康尼島上，使它成為理想的建築試驗場，但這樣的隔絕也造成阻礙，讓試驗成果無法直接與現實交手。

1904 年，湯普森買下曼哈頓第六大道上的一個街廓，位於第四十三街和第四十四街之間，多才多藝的他可以在這裡對他的理論進行更嚴苛的測試。

DESK 辦公桌

當湯普森打算跳脫康尼島月球帝國的局限，揮兵征服曼哈頓的同時，參議員威廉·雷諾茲（Sen. William H. Reynolds）也正在曼哈頓嶄新的熨斗大廈（Flatiron Building）頂樓的辦公桌後面，祕密策劃**那座終結所有樂園的樂園**。由「障礙賽馬」和「月世界」打頭陣的這一連串發展，將由這座公園畫下句點。

雷諾茲是前共和黨參議員，也是房地產推銷商，「總是把自己推進麻煩裡」[13]，為他的遊樂園事業取名時，他覺得「仙境」（Wonderland）一詞太不真切，打了回票，最後由「夢土」（Dreamland）獲選。

提利烏、湯普森和雷諾茲分別代表了三種人格：娛樂專家、專業建築師、開發商兼政治家，這三種人格也分別顯現在三座樂園的特性上：

障礙賽馬：這座樂園的格式幾乎是在人們瘋狂要求娛樂的巨大壓力下意外發明出來的；

月世界：這座樂園的格式注入了主題的一致性和建築的連貫性；

夢土：這裡首開先例的各項突破，都被專業政客推進到意識形態的層次。

雷諾茲知道，「夢土」想要成功，就必須超越最初折衷而有限的身世，徹底轉型成後普羅大眾的樂園，「在康尼島的娛樂歷史上，第一次有人想努力打造一個吸引所有階級的娛樂園地。」[14]

雷諾茲從前輩打造的歡樂類型學裡為「夢土」竊用了許多成分，但用統整過的計畫內容來安排它們的配置，每個景點對其他景點都不可或缺，都彼此影響。

「夢土」坐落於海上。「月世界」的中心是一座無定形的水塘或說佯裝的潟湖，但「夢土」不走這條路，它是蓋在大西洋一處真實小灣的四周，一座貨真價實的海

中寶庫，富含許多飽經測試明證有效的奇幻催化劑。「月世界」以聲稱位於瘋狂的外星異地來建立它的異世界性格，「夢土」則是透過比較隱性和比較合理的解離（dissociation）；它的入口門廳位於張滿風帆的水泥大船下方，隱喻這座樂園的地表是在「水面下方」，一座被發現的亞特蘭提斯，在這座水中大陸終將失落之前。

這只是雷諾茲參議員把現實從他的國度裡排除掉的諸多手法之一。他還選擇用**沒有顏色**這點來界定他的領土，一舉閃進到現代主義的形式策略。

和另外兩座樂園的花俏晶亮剛好相反，「夢土」被漆成雪白色，也就是說，不管它借用了哪些概念，都藉著一套平面塗漆的程序將它們洗白。

CARTOGRAPHY **製圖**

雷諾茲根據一種潛意識的直覺製圖法，把十五項娛樂設施根據布雜式的馬蹄形構圖排列在他的潟湖四周，然後用一條完全平坦的超表面把它們串連起來，在不同的設施間穿梭，不需要經過任何一道階梯、門檻或接點——一種意識流的建築模擬。

「所有步道都是平的，或傾斜的。這座樂園的格局配置，不可能發生群眾壅塞的情形，二十五萬名遊客可以四處遊走，欣賞每樣東西，不必擔心人擠人。」

這條「神奇步道」上散布著一群小男孩，販賣爆米花和花生，他們打扮成魔鬼梅菲斯特的模樣，凸顯出「夢土」的本質帶有浮士德式的交易特質。他們組成一支前達達式的軍隊：著名的百老匯女演員瑪麗·杜絲勒（Marie Dressler）是他們的總監，每天早上都教導他們一些「讕言妄語」，一些沒有意義、謎語似的笑話和口號，讓他們一整天在人群裡散播疑惑。

梅菲斯特裝扮的爆米花小販與主管。

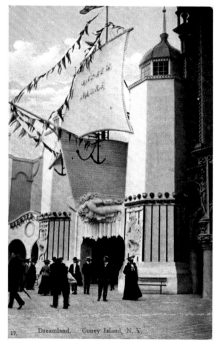

上｜威廉·雷諾茲參議員——房地產推銷商和
「夢土」總裁。

下｜「夢土」的隱喻式入口——整座樂園都位
於「水下」。

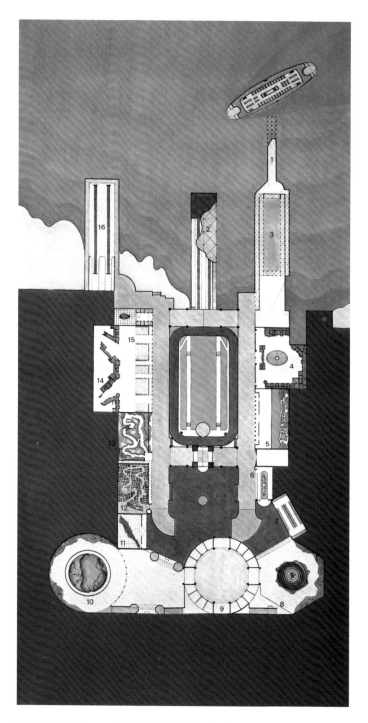

「夢土」平面圖——1. 鋼碼頭 2. 通往潟湖的滑水道 3. 舞廳 4. 小人國 5. 龐
貝末日 6. 搭乘潛艇 7. 保育大廈 8. 世界末日 9. 馬戲團 10. 創世 11. 飛越曼
哈頓 12. 威尼斯運河 13. 滑越瑞士 14. 打火 15. 日本茶室和桑托斯·杜蒙
九號飛船 16. 跳跳蛙鐵路 17. 燈塔

群眾墜入集體的無意識。

「夢土」沒有留下平面圖；以下是我根據手邊可以得到的最可靠證據所做的
重建。

1

「夢土」的鋼碼頭突伸進海洋半英里長，兩層樓高，有寬闊的步道，可容納六萬
人。旅遊船每小時一班，從曼哈頓的砲台公園（Battery）出發，也就是說，遊客
不必踏上康尼島就能到「夢土」遊覽。

2

「滑水道」的終極展現：「有史以來最大的滑水道……兩艘船隻並肩往下衝，移動
式樓梯……每小時可將七千人帶到頂端……」[15]
這是滑水道頭一回位於樂園的主軸線上，強化了「夢土」的水下隱喻；它的滑水
橇是地下世界的完美載具。

3

鋼碼頭上跨坐著「全世界最大的舞廳」（兩萬五千平方英尺），由於空間超級巨
大，使得傳統交際舞的親密模式變得毫無意義。

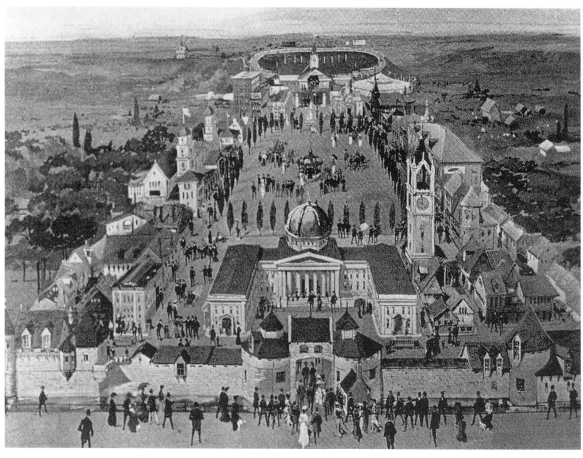

上｜舞廳：科技狂潮對上正規傳統。**右**｜擺出騙人姿勢的「貴族」侏儒：不當行為的機制化。**下**｜小人國全景──議會位於背景處。

在那個時代的科技狂潮下，人體的自然移動顯得又慢又矬。於是講究正規舉止的舞廳引進了四輪溜冰鞋。它們的速度和弧形軌跡把原本傳統的規矩一一扯斷，讓舞者變成一顆顆孤立的原子，在男男女女、分分合合之間創造隨機的配對和嶄新的韻律。

抽離在舞者的舞步之外，穿越過沸騰的騷動中間，一座獨立的建築版衛星勾勒出自己的抽象軌道，它是「一項機巧的新發明，由一個馬達驅動的平台構成，它載著上面的（樂團和）歌手在地板上移動，如此一來，每個人都能欣賞到這項餘興演出」[16] 這座舞台是一個貨真價實的移動式建築先驅，一款可自我驅動的構築版衛星，能夠被召喚到地球上的任何位置，去執行它們的指定任務。

4

「小人國」（Lilliputia），侏儒城：如果說「夢土」是曼哈頓的實驗室，那麼「侏儒城」就是「夢土」的實驗室。三百位先前分散在北美各地，為世博會吸引人潮的侏儒，在這裡得到一個永久性的實驗社區，「有點像十五世紀的老紐倫堡（old Nuremberg）」。

既然侏儒城的尺度是真實世界的一半，那麼至少在理論上，建造這個紙板烏托邦的成本僅是真實世界的四分之一，也就是說，可以用便宜的價格在這裡測試一些誇張的建築效果。

「夢土」的侏儒有自己的議會，自己的海灘和侏儒救生員，還有「迷你版的侏儒城消防局，配合（每小時的）假火災警報出動救火」——深切點醒我們關於存在的徒勞。

不過侏儒城的真正奇觀是社會實驗。在這座侏儒首都的城牆內，傳統的道德慣例有系統地被忽視，並以此大打廣告，吸引遊客。濫交、同性戀和色情狂等等得到鼓勵，拿來炫耀：婚姻在舉杯歡慶之後隨即崩潰；八成的新生兒是私生子。為了增強這種刻意安排的無政府狀態給人的驚悚感，這些侏儒都冠上貴族頭銜，凸顯出默許行為與真實行為之間的鴻溝。

雷諾茲的侏儒城展現了如何把不當行為機制化，對一個準備把維多利亞主義的種種殘渣擺脫掉的社會而言，這是種可延伸的經驗，令人感同身受。

5

「龐貝末日」(The Fall of Pompei)是由一連串災難模擬累積而成的完美高潮，而災難模擬顯然已成大都會公眾的一種心理癮症。只要在康尼島待上一天，就可能歷經各種「體驗」：舊金山大地震、羅馬和莫斯科大火、各式海上會戰、波耳戰爭(Boer War)、加爾維斯頓洪災(Galveston Flood)和(在一座畫了休眠火山壁畫的希臘古典神殿內部)維蘇威火山爆發，「利用舞台和機械設備加上非凡絕倫的電光展示……一些才剛推出、可發揮**實效**的新發明」。」[17]

「夢土」驅除的每場噩夢就是曼哈頓避開的每起災難。

6

潛艇模擬之旅──與「深海居民」面對面。

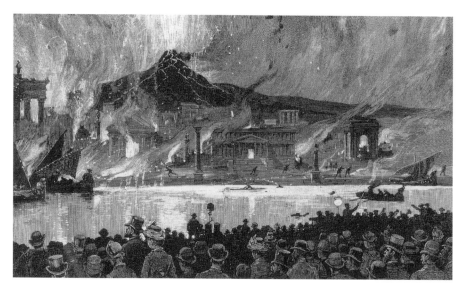

上│龐貝末日──「才剛推出、可發揮**實效**的新發明」。
下│「龐貝末日」，外部。

7

「保育大廈」（The Incubator Building）：大紐約地區的大多數早產兒都集中在這裡照護健康，這裡的保溫箱設施勝過當時的任何醫院，是一種仁慈版的法蘭克斯坦變奏曲。這是一家公開處理生死問題的企業，為了軟化它的激進形象，建築外部偽裝成「一棟古老的德式農舍」，屋頂上有「一隻鸛鳥俯瞰著一窩智天使（cherubs）」──用古神話來認可新科技。

內部是一座超現代醫院，分成兩部分，「一間乾淨大房，近乎靜止的早產兒在保溫箱裡昏睡」[18]，還有一間保育室，照顧那些熬過生死交關前幾週的「保溫箱畢

71

業生」。

「做為照護虛弱嬰兒的科學示範，這是一個⋯⋯實用且具有教育性的救生站⋯⋯」[19]

1890 年代，巴黎第一位小兒科醫生馬丁·亞瑟·庫內（Martin Arthur Couney）想在巴黎建立他的保溫醫療機構，但這項計畫受到醫界保守主義阻撓，胎死腹中。但他深信，他的發明是對「進步」的一大貢獻，於是在 1896 年的柏林世博會中展出他的**「嬰兒孵化器」（Kinderbrut-Anstalt）**。然後就跟其他進步的「構想／展示」一樣，踏上那條熟悉的奧德賽環球之旅，從柏林到里約熱內盧到莫斯科，並以曼哈頓做為它的必然終點。

唯有在這座新都會裡，庫內才能找到並善用各種天時地利所匯合的條件：接踵而至的「早產兒」、對科技的熱情，以及意識形態上的理解與贊同，特別是在康尼島的中間區塊──這個早產的曼哈頓。

庫內的裝置為「不可抗拒的人工合成」增添了新維度，在這個維度裡，它會直接影響人類的命運。

在早產兒的「夢土」保育室裡，從這裡畢業的一支稀有種族，每年都會在雷諾茲的贊助下，舉行一年一度的「夢土」團聚，慶祝他們存活下來。

護士與剛脫離保溫箱的畢業生。

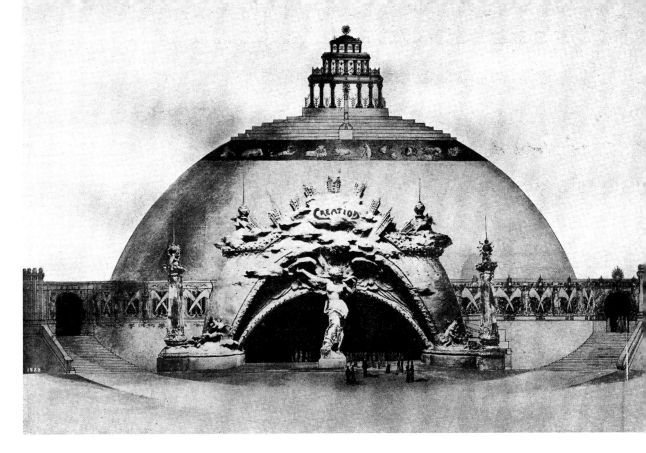

創世,外部。

8, 9, 10

到了十九世紀末和二十世紀初,**創造**與**破壞**顯然是用來界定曼哈頓挑釁文化的兩個極點;以下三大奇觀分別展現出這樣的體悟。

10.「創世藍圓頂」(The Blue Dome of Creation)是「全世界最大的圓頂」,代表宇宙。「參觀這場幻影的遊客乘著一艘奇特小艇,沿著一條全長一千英尺環繞圓頂的水道,悄悄滑回六千年前。一個世紀接一個世紀的移動式全景從眼前穿過,最後來到最壯闊的奇觀和戲劇的最高潮,栩栩如生的創世場面⋯⋯水分上下,陸地升起,非生命和人類出現⋯⋯」[20]

8.「世界末日──但丁之夢版本」(End of the World-according to the Dream of Dante)是創世的鏡像。在「夢土」園區裡,「創世」到「末日」相距只有一百五十英尺。

73

9.「馬戲團」(The Circus) 以「地球上受過教育訓練之動物的集大成」為號召，在前兩者之間扮演緩衝角色。

這三大奇觀同時在看似獨立的舞台上鋪陳開來，但這些舞台其實有地下通道相連結，讓演員、人和動物可以自由穿梭。從這齣表演裡退場，馬上就可在另一齣表演中登台，依此類推。

這三座劇場在地面上是三棟獨立的建築，但透過看不見的連結，構成一個表演簇群，創造出以同一卡司進行多場演出的表演原型。地下通道為劇場經濟注入一種新模式，可以用一組旋轉卡司同時演出無數種表演，每齣表演和其他表演都是既孤立又交織。

於是，雷諾茲的三重劇場就這樣成為大都會生活的精準隱喻，大都會的居民就是同時在無數劇碼中演出的同一組卡司。

11
在不曾有過任何飛機飛上天之前，模擬飛越曼哈頓。

12
「威尼斯運河」(The Canals of Venice) 是一個巨大的威尼斯模型，設置在簡化版的總督府 (Ducal Palace) 內部，也是「夢土」裡最大的一棟建築。裡頭是夜晚，「有這座『水道』之城典型的柔美月光……加上新發明的電器設備。」

「貨真價實的鳳尾船載著遊客穿越複製得維妙維肖的大運河。」這棟迷你宮殿是一個建築濃縮廳堂：「所有最著名的建築物都複製在……五萬四千平方英尺的畫布上」，嵌進運河兩旁漸次退縮的牆面上。

裡頭也模擬了威尼斯的生活。「(搭乘鳳尾船) 一路前進，城裡的居民忙著各式各樣的營生，來來去去的情景與真實威尼斯如出一轍……」[21]

「滑水道」、「愛情隧道」、「潛艇」和「創世」，全都仰賴沿著水道移動。堅持採用這種行旅模式，明顯反映出大都會居民的深層需求；「威尼斯運河」就是這方面的完美典範，雖然是表面上的。

「夢土」是一座實驗室，雷諾茲則是一名都市主義者：這座包裹在層層畫布繭裡的室內威尼斯，就是個都市範型，日後將以各種化身重新出現。

13

「滑越瑞士」（Coasting Through Switzerland）是雷諾茲設計的機械設施，用來修正曼哈頓在地形和氣候上的瑕疵。這是第一個全機械式的名勝，一個濃縮版的瑞士複製品。

「在曼哈頓夏日豔陽下揮汗如雨的人們，直接奔向夢土……邊界，造訪山頂積雪的涼爽『瑞士』，在那裡得到解脫……」那原本密不通風的場館立面上，有「一幅雪白山峰的圖片，暗示歡樂就在眼前」，伴隨著遊客登上「紅色小雪橇」。

和曼哈頓一樣，這個瑞士也是焦慮和興奮的複合體。「第一眼看到的，就是所有去過阿爾卑斯山的人都很熟悉的景象……繩索攀登者冒著危險往山頂爬升時……一條導繩應聲斷裂，登山客似乎就要墜入深谷。」但是當小紅雪橇穿過一座「充滿瑞士生活味」的山谷時，剛剛那場衝擊就「在著名白朗峰的遼闊景致中煙消雲散」。

接著，雪橇穿過一條五百英尺長的隧道，進入雷諾茲的阿爾卑斯山。「冷卻裝置是它的一大特色，將冷空氣擴散到結構四處。

「滑越瑞士」，外部，大都會阿爾卑斯山的許諾──「第一個全機械式的名勝」。

「巧妙隱藏在不同雪堆裡的管線開口,將空氣從冷卻裝置中排放出去,位於屋頂的抽風機保持通風,讓人造『瑞士』就跟風景如畫的瑞士山區一樣涼爽,一樣充滿甜美純淨的空氣……」[22]

透過瑞士這項設施的操作,雷諾茲充分體認到科技的潛力,科技可以支持和生產奇幻,科技可做為人類想像力的工具和延伸。

康尼島正是這類「奇幻科技」的實驗室。

14

「滑越瑞士」展示了雷諾茲所掌控的科技技術,「打火」(Fighting the Flames)則是他對大都會境況最令人信服的闡述與評論。

那是一棟沒有屋頂的建築,高兩百五十英尺,深一百英尺。立面的每根柱子上都聳立著一尊消防員的雕像,屋頂輪廓線則是由消防水龍管、頭盔和斧頭組成的複雜圖案。

不過這古典的外貌絲毫未透露內部的戲劇感,在裡頭「遼闊的地面上已經蓋好一座城市的廣場,有住宅、街道和前景裡的一棟飯店」。四千名消防員定居在這個大都會的「場景」裡,他們是「從這座和附近城市的消防單位招募來的,對自己的行業瞭若指掌」。一支防災艦隊在這個假造街廓的兩翼等待著:「消防設備包括四輛消防車和水龍車,一輛雲梯車,一座水箱車,一輛救護車和一輛指揮車。」

不過都市舞台的主角是街廓本身:「打火」把街廓當成演員。「警報響起,打火員從床上躍起,滑下銅竿……前景的飯店失火了,裡面有人。出現在飯店一樓的火焰阻斷他們的逃生路。民眾聚集在廣場上,大聲喊叫,指來比去:消防車抵達,接著是水箱車、水龍車、雲梯車、指揮車,以及在疾駛過程中撞倒一名男子的救護車」——再次把救援和傷亡連結起來。

「火勢逐漸往上竄燒……窗口的受困者也被火舌和濃煙逐層往上趕。

「等他們逃到頂樓時,爆炸聲響起,屋頂崩塌……」[23]

所幸,歇斯底里的房客最後終於獲救,火勢撲滅,城市街廓也開始為下一場演出做準備。

在這整場奇觀裡,大都會的黑暗面大大提高災難發生的機會,而超越它的唯一

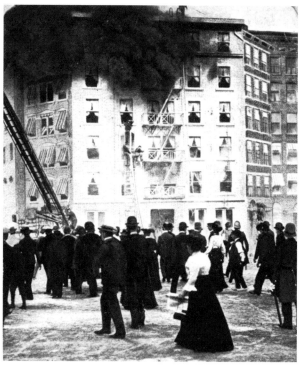

左 | 「打火」,外部。

右 | 「打火」的主角——飯店——與配角們。

下 | 康尼島夜間鳥瞰圖,外加定期上演的「打火啟示錄」: 「大都會的黑暗面大大提高災難發生的機會,而超越它的 唯一方式,就是同步提高阻止災難的能力。」

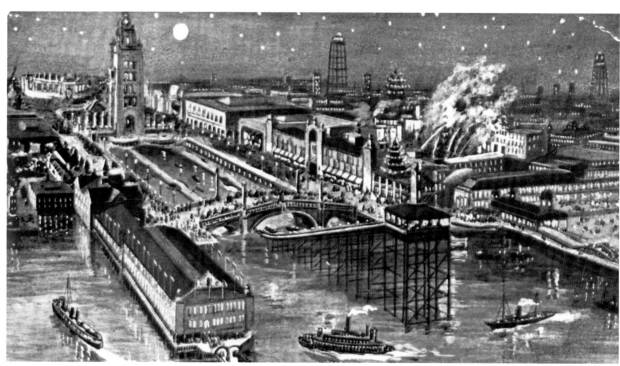

78

方式，就是同步提高阻止災難的能力。

這場競賽不相上下、兩駕並進、永無休止，而它的產物就是曼哈頓。

15

「日本茶屋」（The Japanese Teahouse）經過為期一年最低限度的改裝後，變身成一艘「飛船屋」（Airship Building）。在一座兩層樓的日本神社裡，自 1905 年開始，展出桑托斯·杜蒙九號飛船（Santos Dumont Airship No.9）。

「一顆狀似雪茄的氣球……六十英尺長的防水油布懸吊著三十五英尺長的骨架。三匹馬力的汽油馬達運轉著一具雙葉螺旋槳……」[24]

1905 年稍早，杜蒙才在法國總統和陸軍部面前為這項載具做過軍事演習；沒想到不到幾個月的時間，雷諾茲竟就有本事可安排「每天一趟飛越康尼島」。杜蒙如今是他的員工，為了維護他所宣稱的「夢土」本身擁有自治地位，有它自己的知識圈，他用「著名的巴西科學家」來稱呼這位飛船發明人；事實上，這架小飛行器的確是在日本神社後院的基地上進行科學實驗。

就在每日飛越康尼島的同時，「夢土」依然進行著每小時一次的曼哈頓模擬飛行。夢想如今已化為現實，更加強化了「夢土」所代表的啟示：未來正在超越幻想，而這場超越賽真實上演的場所就是「夢土」。

桑托斯·杜蒙九號飛船。

16

「跳跳蛙鐵路」（The Leap Frog Railway）是一條特別的堤岸，鋪設了不通往任何地方的軌道，雷諾茲把它當成舞台，搬演不可能的劇碼：兩輛子彈般的火車在同一條軌道上全速朝對方衝去，目的是為了實現馬克・吐溫（Mark Twain）曾經提出過的荒謬挑戰：「聰明的洋基佬至今仍無法做到的唯一一件事……就是讓兩輛滿載的車廂在同一條軌道上對開而過……」

「跳跳蛙」這項機械發明，是模擬動物交配。兩輛車廂背後各拖了一組彎折的軌道，讓他們可以彼此從彼此的上方滑過或下方穿過。（回程時兩車交換位置。）

「在乘客眼看災難就要發生，屏住呼吸，緊張不已的那一刻，他們意識到自己的生命岌岌可危，他們緊抓著彼此，閉上眼睛，等待危險降臨……兩輛車衝向彼此，三十二名乘客被甩到另外三十二名乘客的頭頂上……他們猛然驚醒進而意識到，他們確確實實撞上另一輛車，但他們發現自己安然無恙，完好無缺……繼續朝剛剛出發的方向前進……」[25]

跳跳蛙鐵路──從平行軌道上目睹驚悚事故。

表面上,「跳跳蛙鐵路」是一種原型,「可減低在鐵道上相撞所導致的死亡率」;但是在這個經典級的九死一生傳統遊戲裡,雷諾茲居然把性愛的交合感和死亡的迫切感令人驚嘆地合而為一。

17

「燈塔」(The Beacon Tower)是「夢土」平面上佔地最小、但或許最重要的一個結構物。

它「從一座遼闊的公園裡拔高三百七十五英尺,是周遭整體規劃的中心主視覺……方圓好幾英里,就屬它最顯眼,最引人注目……當十幾萬盞電燈點亮它時,從三十幾英里外就能看到。燈塔裡有兩座電梯,從塔頂可將壯闊的海景收入眼底……並可鳥瞰全島。」[26]

有一年的時間,它的存在相對平凡,就是「有史以來最美的燈塔」。接著,雷諾茲把它改造成一項關鍵工具,讓外在世界有系統地短路,這才是「夢土」的真正使命。他在燈塔上面加裝了美國東海岸最強大的探照燈。

美國燈塔管理處被迫「在 1906 年對樂園執行強制取締……樂園難道不知道,那個紅白交替的光束跟諾頓角(Norton's Point)的燈塔一模一樣?」[27] ——那是紐約港的官方入口標誌。然而這種與現實對抗的超現實競賽,正是雷諾茲的主打賣點:探照燈就是要引誘船隻脫離航道,增加「夢土」災難清單上的實際船難數,藉此混淆「夢土」境外的那個世界,把它的名聲搞臭。

(二十五年後,身為克萊斯勒大樓的開發商,雷諾茲不顧建築師反對,堅持在大樓頂端加上銀色皇冠。)

左頁
夜間燈塔（雷諾茲參議員日後將成為
克萊斯勒大樓的開發商）。

右頁
康尼島中間區塊鳥瞰圖，約 1906：一
座非理性的大都會：「障礙賽馬」（最
左）、「月世界」（後方中間，衝浪大道
北邊）、「夢土」（前方右邊）。初期的
狂想都市主義極端不穩定──各項
設施必須呼應最新的需求和科技發
展不斷修改替換；圖中所有的弧形都
是吸引大眾的雲霄飛車。

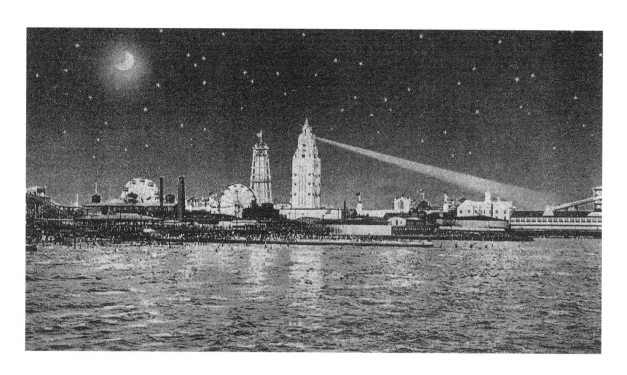

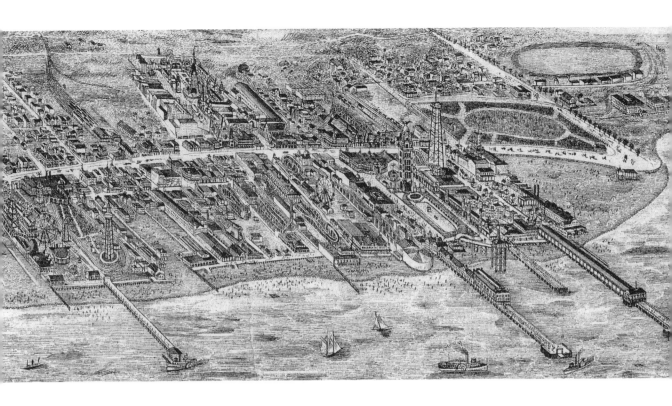

SHORTAGE 匱乏

「夢土」的開幕時間只比「障礙賽馬」晚七年。表面上,提利烏、湯普森和雷諾茲是在提供無限的娛樂和歡笑,但事實上,他們已經用建築的力量讓地表的某一部分比先前任何時候更脫離自然,已經把它轉變成一塊「魔毯」:可以**複製**經驗並製造近乎所有感受;可以**持續進行**無數脫離現實的儀典,驅走大都會將面臨的天譴懲罰(這些都在聖經裡有所宣告,也深植於反都市的美國情懷裡);並能承受每天百萬遊客的襲擊。

不到十年的時間,他們發明並確立出一種奠基在新「科技」和「狂想」上的都市主義:一場對抗外部世界種種現實的無休止密謀。它為**基地**、**計畫內容**、**形式**和**科技**界定出全新關係。**基地**現在變成了微型國度;計畫內容變成它的意識形態;**建築**則變成應用科技裝置以補償實體物質的流失。

這種心理——機械式都市主義已經將觸角伸遍康尼島,在此瘋狂的步調下,只要一有空地,就不惜代價要填上它。

GUIDE MAP
OF
CONEY ISLAND'S AMUSEMENT CENTER
Showing Its Multitude of Special Attractions.

康尼島中間區塊平面圖，1907：「障礙賽馬」（下左）、「月世界」（上右）和「夢土」（下右）。每個長方形都代表不同的享樂生產單位；這套群眾非理性系統的結構，完全是由島上的格狀系統所決定。

85

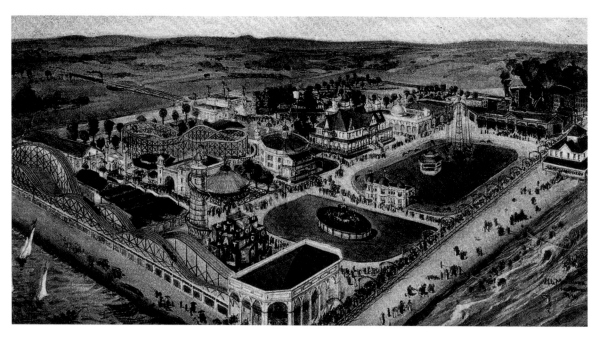

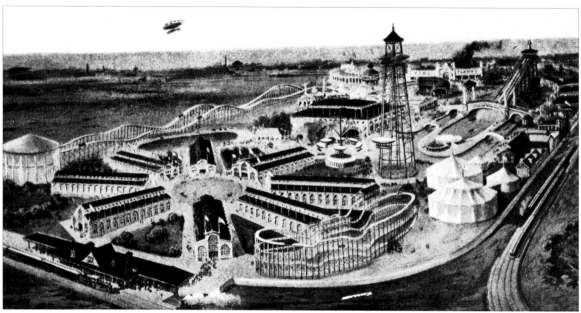

外省的大都會前哨站：安大略湖上一個設有「燃燒街廓」的樂園。

一塊面積固定的草原，若想不被啃光，就只能供養一定數量的牛隻；同一地點的文化和密度如果同時突飛猛進，大自然的現實也會被加速消耗。

大都會造成現實匱乏；康尼島多樣的人造現實正好可提供替代。

OUTPOSTS　前哨站

康尼島嶄新的狂想科技都市主義，在全美各地催生出各種衍生物，其中有些地方甚至還不具備發展出都市密度的條件。曼哈頓主義的這些前哨站，為大都會的境況本身做了廣告宣傳。

「障礙賽馬」、「月世界」和「夢土」原封不動地複製到各地：「滑水道」、「解體字母」（Collapsing Alphabet）和「打火」全都移植到不知名的某地正中央。從老遠的幾英里外，就可看到濃豔火焰從樸實單純的地平線上竄起。

它們造成的衝擊相當驚人：從沒進城過的美國鄉下人，開始造訪這些樂園。他們目睹的第一座高樓是正在燃燒的街廓，他們看到的第一件雕塑是正在倒塌的字母。

REVOLUTION　革命

群眾的「享樂」問題解決了，現在，他們向島上其他地區的菁英們提出「群眾」這個問題。

在「障礙賽馬」和「月世界」這幾座相對健康的孤島之間，是一個日益劣化的社區。「在它的定居人口中幾乎可看到各種類型的社會敗類……欠債的出納員，私奔的伴侶，打算自殺的男人或女人……都從世界各地蜂擁而至」，置身在「卑鄙的、猥瑣的、下流的騙子之間，這些匯聚一堂、沆瀣一氣的一丘之貉，以其邪惡奸巧戕害不辜……」[28]

海灘本身變成最無望的大都會生活受害者的最後寄望，他們用僅剩的幾分錢買了航向康尼島的票，和倖存的家人擠在一起，等待終點……他們望著無情的大洋，聽著海浪撞擊沙灘。

「什麼德行啊那些月光下的窮人。」[29] 記錄大都會變態生活方式的編年史家，面對

這條終線，打著美感寒顫低聲私語；每天早上，康尼島的警察都要負責收屍。

然而，不管多駭人，這些窮困可憐人的處境並未真正威脅到改革者問心無愧的心態，這些孤立在島嶼東端的改革者，是由於中間區塊的繁榮發展，才不得不撤退到文明尚存的度假飯店內部。

「現實匱乏」的歡騰戰場，以及在「障礙賽馬」、「月世界」和「夢土」裡孳生的娛樂事業，在在令他們厭惡。機器「順著探戈節奏運轉」，燈塔誘惑無辜船隻，大眾在月光下的鋼軌上賽馬，電光閃閃的魅影城市比世間看過的任何東西都美，這一切似乎像在宣告，花了幾千年才醞釀成熟的文明即將遭到篡奪。

這些都是革命的徵兆。

東部陷入恐慌，變成一場遲來戰役的總部，企圖拯救島嶼的其他部分，樂園經營得越成功，這場保衛文明的背水之戰就跟著越強烈。

這些議題、戰術和提出的解決方案，以赤裸裸的形式預告了道統文化和大眾文化之間以及菁英品味和大眾想像之間令人兩難的誤解，而這誤解將讓接下來的那個世紀飽受苦惱。這場辯論是一次彩排，上層文化將對未來可能取代它的其他文化進行詆毀，而其批評論點就是：低俗廉價與不真實──即使它們潛藏著壯美。

FIASCO　慘敗

1906 年，「月世界」開幕兩年後，馬克西姆·高爾基（Maxim Gorky）以社會主義記者的身分造訪美國。

他的造訪是一次慘敗，特別是在曼哈頓新聞業於高爾基（俄文意為「不滿者」）下榻的時代廣場飯店（Time Square Hotel）前面組織了一場群眾示威抗議之後。為了讓高爾基心情好一點，他的朋友帶這名俄國人去康尼島玩。在〈厭煩〉（Boredom）這篇文章裡，他說出康尼島和那的「怪胎」文化讓他感到多可怕。

「那座城市，遠看神奇魔幻，沒想到出現在眼前時，竟是一座由筆直木材構成的荒謬叢林，一座為了取悅小孩草草興建的廉價玩具屋。

「十幾棟白色建築，怪異不一，沒有一棟能喚起美的聯想。它們是木造的，抹上一層剝落的白漆，看起來彷彿罹患同一種皮膚病……

大都會的密度抵達康尼島。

「一切都被無情的眩光剝成赤條條的。眩光處處，暗影無蹤……那位訪客感到震驚；他的意識因強光枯萎；他的思想從腦袋逸離；他變成人群裡的一顆微塵……」

高爾基的厭惡反映出現代知識分子的困境：面對群眾，理論上，那是他應該推崇的對象，但在肉體上，他卻感受到強烈的嫌惡感。他不能承認這種厭惡；只能將它轉化為群眾的偏差，並將其歸咎於外在剝削與腐敗。

「挨擠在這座城市裡的民眾，實際上有數十萬人。他們像一群黑蒼蠅麇集在牢籠裡。孩子們四處走動，沉默不語，張著嘴巴，眨著眼睛。他們環顧四周，如此熱切，如此真誠，看著他們用這些被他們誤認為美的可怕東西餵養自己的幼小靈魂，讓人感到一種惋惜之痛……」

「他們被心滿意足的**聊賴**填塞，他們的神經在晃動閃亮的複雜迷宮裡受折磨。明亮的眼睛變得更明亮，彷彿在那些白色晶亮木頭的怪異顫動下，大腦也變得蒼白失血。聊賴源自於自我厭惡的壓力，它似乎轉變成一種緩慢盤旋的痛苦。它把數萬人拖進它那陰鬱的舞蹈，把它們掃成無意無識的一堆東西，就像風掃過街頭的垃圾……」[30]

控訴

高爾基抨擊「狂想科技」和中間區塊用來對抗「現實匱乏」的武器,認為它們基本上都是庸俗和騙術,而這樣的控訴,只是把充斥於飯店區的恐懼症,一種偏見和鄙視的複合體,以最世故洗練的方式展現出來。這種基本的誤判和隨之而來的一連串類似誤解,印證這些掌握品味塑造的權威自始就失去資格,無法進一步參與曼哈頓的實驗。

他們的感受力被「剝落的白漆」冒犯,他們同情被擺布的大眾,看不起中間區塊的活動,認為那些根本無法和他們精心保存、宛如幻境的人間仙境相提並論,他們把目光放在康尼島的**立面**後方,因此看不到任何東西。

既然他們的立論是建立在錯誤的分析上,他們的解決方案自然是注定無效:就公眾的利益而言,應該把島嶼改造成公園。

這將變成日後用來對抗群眾自發性都市主義的標準藥方,用來鎮煞群眾非理性惡魔的咒語,他們提議把這座塔之城夷為平地,把惡名昭彰的基礎設施像對付有毒雜草一樣連根拔起,讓地表恢復它的「自然」狀態,一層薄草皮。

營房

不過,早在 1899 年,就有一些敏銳的觀察家將康尼島變化多端的魅影變身視為創意才華,他們洞悉立意良善的都市主義(Urbanism of Good Intentions)裡暗含著傲物凌人的清教主義。

「絡繹不絕地造訪(康尼島上)娛樂場所……的遊客,主要的組成包括我們所謂的『群眾』,換言之就是人文主義者和改革家們想要關進刷白營房裡的那群人;以及一些風格獨具的人士,我很樂意把這些人推薦給他們潛在的贊助者仔細考慮……

「現在,有許多這類改革主義者和人文主義者,以及那些通常自稱為『好分子』(better element)的代表們,正在大聲疾呼,要把這塊大陸上最風景如畫、最受歡迎的夏日度假勝地,改造成公園……

「這項提議得到所有對這主題一無所知之人的狂熱附議和贊同,我不禁擔心,我們那些聲名狼藉、很容易聽信無知者叫囂的市政當局,也許真的會在那塊頂多

只能養活紅醋栗灌木的基地上，蓋一座公園⋯⋯

「群眾喜歡的，就是康尼島現在的模樣，雖然他們也可能會因為愚蠢，順從政府的安排，把這裡改造成柏油步道和一塊塊『請勿踐踏』的烤焦草皮，但這種新面目的康尼島，肯定會讓他們轉過身子，到其他地方尋找他們的夏日娛樂⋯⋯」[31]

這場公園辯論，是推行健康活動的改革派都市主義和追求享樂的歡樂派都市主義的一場對抗。它也為現代建築與曼哈頓主義建築的日後攤牌，做了預演。

對接下來那個世紀而言，戰線畫定了。

BLOB 圓團

一個魅影建築的圓型輪廓，無視於中間區塊的爭奪戰，名副其實地竄升到機械表面與自然地面的衝突之上，撇開其他不談，它至少證明了康尼島依然是塊沃土，是持續孕育革命性建築原型的繁殖場。

1906 年初，刊登在紐約報紙上的廣告宣稱環球塔（The Globe Tower）是：「分享利潤的大好機會」，「有史以來最大的鋼骨結構⋯⋯全世界最大的娛樂事業⋯⋯最棒的房地產投資」[32]。它將耗資一百五十萬美元興建。廣告鼓勵大眾投資。股票每年會支付百分百的利息。

這是人類歷史上提議過的最大體積建築，它把針和球這兩個相反的形體結合成一個完形（gestalt），而自從賴廷瞭望塔和水晶宮的圓頂在 1853 年同時並置開始，針和球便一直是曼哈頓形式語彙裡的兩個極端。

一顆球不可能也是一座塔。

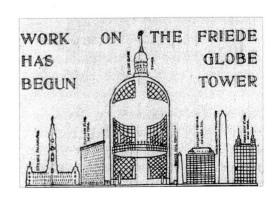

環球塔外貌，《紐約先驅報》（*New York Herald*）廣告，1906 年 5 月 6 日。

廣告上有張草圖，內容是由一顆圓團所主導的天際線，透露出環球塔的概念：那顆球非常龐大，單是直接擺在地上，就可靠著巨大直徑的高度聲稱自己是一座塔，因為它至少有「當今紐約最令人驚嘆的熨斗大樓的三倍高」。

SPHERE　球

在西方建築史上，球出現的時間大致都跟革命時刻相呼應。對歐洲的啟蒙運動而言，它是世界的擬仿物，是大教堂的世俗對照組：一般而言，它是一座紀念物，而且整體來説，是中空的。

要到環球塔的發明者，也就是美國天才山謬・弗里德（Samuel Friede）手上，才開始以一連串極其務實的手法，盡情利用柏拉圖式的實心球。

對他而言，做為求取最大可能面積的來源，球體就該直接分割為諸多樓層。球越大，這些內部平面就越無邊；既然球本身只需要一個可忽略不計的點與地面接觸，那就表示它可用最小的基地支撐最大的可取得面積。就像他們展示給投資者看的，這座塔樓的藍圖裡有一顆巨大的鋼製行星，硬碰硬地卡進一座仿製的艾菲爾鐵塔上，整體「設計高達七百英尺，是全世界最大的建築物，有兩座巨大電梯將訪客帶往不同樓層」。[33]

SOCLES　腳柱

總共八隻腳柱撐起環球塔。除了量身客製的重力電梯貫穿地殼，連結球體內部與地殼內部之外，這座懸在空中的紀念碑對地面生活不會造成直接干擾。

地底將是多種交通模式的多樓層轉運中心：結合停車場、地鐵和火車站，並有一個分支伸進海洋，做為船隻停靠的碼頭。就計畫內容而言，環球塔是「障礙賽馬」、「月世界」和「夢土」的聚集體，它把所有一切全部吞進單一的內部體積，分層疊放於連續樓板上，然後把整顆球體放在弗里德從提利烏「障礙賽馬」那裡租來的一個小角落上。

環球塔一次可同時容納五萬人。每上升五十英尺就有一個停靠站,由一個內嵌在附屬遊樂設施上的主要景點構成。

地上**一百五十**英尺:「一座高架屋頂花園,加上價格親民的餐廳,接著是雜耍劇場、溜冰場、保齡球館、拉霸機,等等。」

地上**兩百五十**英尺:「空中競技場,有五千個座位⋯⋯世界最大的競技場,有四個圓形大馬戲場和四個巨大獸籠」——關了種類繁多的野生動物——「提供接連不休的表演」。每個馬戲場都代表一洲:世界裡的世界。馬戲場四周環繞著「自動望遠鏡、自動觀劇鏡、拉霸機、袖珍鐵路⋯⋯」

地上**三百**英尺:地球的赤道區聚集了「主廳、世界上最大的交際舞廳,以及用玻璃包覆的移動式餐廳⋯⋯」二十五英尺寬的旋轉帶載著「餐桌、廚房和饕客繞著塔的外圍旋轉,營造出在空中餐車上用餐的氣氛」,加上「由康尼島、海洋、鄉野和大紐約區串連而成的環場全景」。

為了刺激環球塔的五萬個臨時居民能連續二十四小時享用塔內設施,中段地帶設有飯店樓層,配備豪華、裝了隔音墊的小型套房、客房和小隔間。

連接主停靠站的設施是一座「圓形展覽廳、糖果機、拉霸機、玩具機、各種表演秀,和產品製造所,遊客可以在那裡參觀製造過程然後購買伴手禮。」

地上**三百五十**英尺:空中棕櫚園。

弗里德的水平配置隱含了一種社會層級化;在環球塔裡,越往上升,設施的精緻度和優雅度也跟著提高。

「再往上走,有一家更貴的餐廳,餐桌散布在棕櫚園裡,階梯狀的流水瀑布以灌木相互掩映,精心排列在義式花園的平面格局上。」弗里德暗示我們,他的野心是要收集一套所有已知植物的標本:打造一座伊甸園餐廳。

地上**五百**英尺:瞭望台,「包含自動望遠鏡、禮品攤和各式各樣的小攤車。大紐約地區最高的瞭望台。」

地上**六百**英尺:美國氣象觀測局無線電報站,「美國最高的觀測平台,配備現代氣候記錄裝置、無線電報,等等,還架設了全球最大的旋轉探照燈。」

「千萬盞電燈讓這棟建築在夜晚變成一座巨大的火塔。」

左｜環球塔，第一版——一顆球可不可能也是一座塔？答案是肯定的。（在康尼島的早期平面圖與鳥瞰圖上，環球塔的標示基地與「障礙賽馬」毗鄰。）
右｜環球塔，第二版，有炸開的外部。從上到下：屋頂花園；戲院層；旋轉餐廳；舞廳；獨立房間；非洲，五大洲／馬戲場之一；大廳；入口等等。特製的重力電梯將內部與地下的大都會幹道連結起來。

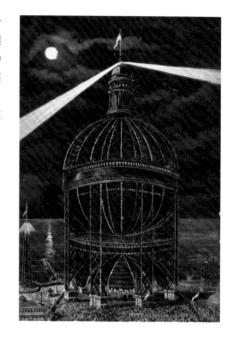

DISCREPANCY　落差

因為環球塔如此超越凡俗，所以它不需要借助前輩所使用的那些隱喻性的斷離策略。它是第一座以度假勝地自居的單一**建築物**——「全世界最受歡迎的度假勝地」——它切斷與大自然的所有關聯；它那無邊無際的內部，杜絕任何與外部現實有關的指涉。

弗里德這場量子跳躍會衍生出怎樣的純理論後果，這點可用數學方式做出最佳闡述：

1. 假設環球塔的最寬直徑是五百英尺，

2. 再假設它的樓層間距是十五英尺，

那麼它的總樓地板面積公式如下：

$$\pi h^2 \sum_{k=0}^{n} k(n-k)$$

（h=15 英尺高，n= 樓層數 +1）

得出的總樓地板面積是五百萬平方英尺。

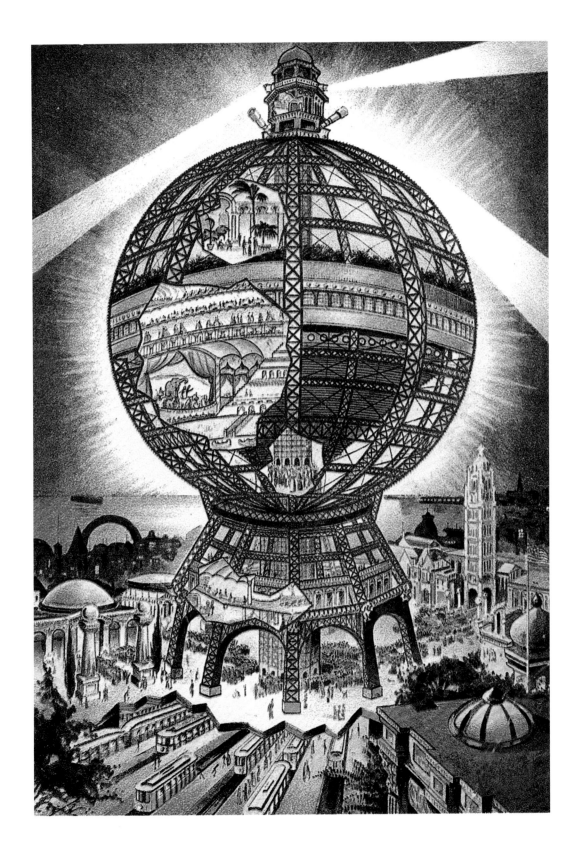

假設那八根腳柱佔據的總地表面積是一千平方英尺，那麼比例將是：

$$\frac{人造表面}{基地表面} = \frac{5,000,000}{基地表面}$$

環球塔可以將它佔據的地球面積繁衍生息五千倍。

就這個驚人的落差看來，環球塔應被視為摩天樓的核心概念；環球塔最極致且最直白地宣示了摩天樓的潛力：為地球繁衍生息並為世界創造其他國度。

FOUNDATION　**地基**

最初的廣告提到，「弗里德環球塔的地基工程已經由芝加哥的雷蒙混凝土基樁公司（Raymond Concrete Pile Co.）開始進行，根據合約將於九十天內完工，屆時鋼構工程也將加速完成。」

那八根腳柱是當時還在自由漂浮的那顆星球的未來著陸點，並因此充塞著特殊的神祕感。

1906 年 5 月 26 日，「奠基典禮將成為當日的島上大事，將有樂隊、煙火和致詞慶祝……接下來幾年，人們會用驕傲的口氣說：『基石打下那刻，我就在現場呢。』」

一波投資客湧進環球塔公司辦公室，就蓋在第一根腳柱旁邊。

到了 1906 年旅遊季結束，地基依然還沒完成。投資客開始焦慮。另一場奠基典禮揭開 1907 年旅遊季的序幕；另一根腳柱完工，「一些型鋼大樑……（在腳柱上）豎起，做為塔樓的初步工事。」

到了 1908 年，事態很明顯，這個有史以來最吸睛的建築方案，根本是一場騙局。這些夭折的腳柱基礎使提利烏陷入困境，它們如今成為「障礙賽馬」園區擴張的一大阻礙。「當初考慮到康尼島的砂質地形……他們特別把混凝土長樁的深度打到三十五英尺。這些基樁八根一組，用大約三英尺厚的實心混凝土塊壓在上面，讓它們不會散開……大約有三十個這樣的基座沉壓在他的土地上……

這些混凝土地基實在是龐然巨物，一般咸信，唯有使用大量炸藥才能把它們移除。」[34]

FIRE 大火

高爾基在他那篇早期社會主義派寫實主義的斥責文裡，對康尼島提出另一種解決方案，比起「好分子們」所高喊的以人工方式復育自然，高爾基的方案更有想像力。「靈魂強烈渴望一場熊熊燃燒的美麗火焰，一場壯美的火焰，將人們從各種厭煩的奴役中解放出來。」[35]

1911 年 5 月，「夢土」樂園「世界末日」立面上魔鬼裝飾的照明系統短路。在強烈海風的煽動下，火花引燃了一場大火。

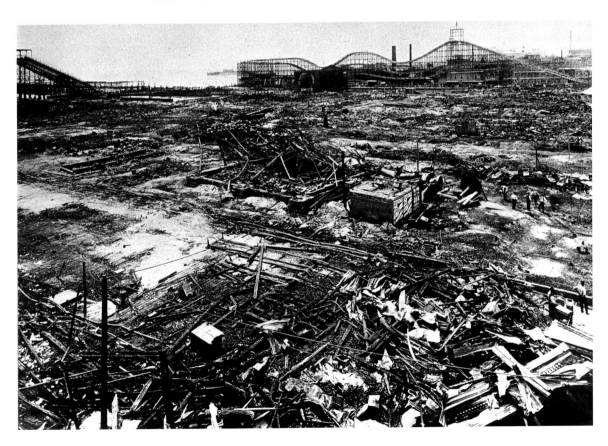

焚毀後的「夢土」。

97

幾個星期前，「夢土」才剛裝設了一套非常優秀的消防裝置；工人再次把地面挖開，加裝新的給水幹管和消防栓。但不知為何，新的管線竟然沒跟大西洋這個取之不竭的滅火器連通。在驚惶中，「打火」裡的消防員率先逃離宿舍和「夢土」的監禁。

當真正的消防員抵達現場後，他們發現那個系統裡的水壓竟然比不上「一條花園水管」。

煙熱讓消防艇無法靠近。只有小人國裡的侏儒消防員，在歷經將近兩千五百次的假警報之後，終於面對現實，和這起浩劫打了一場貨真價實的硬仗；他們拯救了一小塊紐倫堡，也就是消防站，但除此之外，他們的行動只是徒勞一場。

這場災難最可憐的受害者，是那些「受過教育的」動物，因為動物的本能遭到廢除而受害；牠們等待老師的指令，就算真逃，也逃得太慢了。大象、河馬、馬匹和大猩猩在「烈火焚身下」，狂奔亂竄。獅子在可怕的驚恐中跑上街頭，終於得到自由，可以為了自身安全彼此殘殺：「獅子王……嚎嘯走過衝浪大道，雙眼布滿血絲，側腹撕裂，血流不止，鬃毛著火……」[36] 多年之後，在康尼島上，甚至布魯克林深處，依然可看到倖存下來的動物，繼續表演著先前的把戲……

短短三個小時，「夢土」燒成灰燼。

END　結局

最後，只能說，「夢土」實在把自己跟世界隔離得太好、太成功了，以致曼哈頓的報紙拒絕相信這場末日災難的真實性，即使他們的編輯明明就從辦公室窗戶目睹了它的火光與煙塵。

他們懷疑，這可能是雷諾茲為了炒作而編排上演的另一場大災難：火災的新聞硬是壓了二十四小時之後才正式刊出。

在一次客觀的事後檢討裡，雷諾茲坦承，「夢土」早就有了衰亡之象，這場火災只是為它正式送終。「夢土的開發商原本是想以高度發達的藝術品味當做主訴求……但過沒多久他們就發現，康尼島不是發展這類事情的好地方……建築之美對絕大多數的遊客來說，根本是對牛彈琴……夢土放棄它的原始設計，一年比一年更加通俗。」

這場災難終結了雷諾茲對曼哈頓原型的執念。他把「現實匱乏」的享樂戰場，拱手讓給「立意良善的都市主義」——「城市應該取得土地，把它改造成公園」[37] ——轉而將精力集中到曼哈頓本土

JOY　**歡樂**

接下來是一段混亂動盪的時期。

1914 年，「月世界」也付之一炬。

「夢土」變成停車場。

「障礙賽馬」活了下來，但吸引力逐季遞減。

曼哈頓本身變成建築創意劇場。

一直要到歡樂宮（Palace of Joy, 1919）出現，康尼島才終於再創突破，解決了**密度**與**高尚**之間看似無可協調的衝突，這問題曾讓歡樂宮的敵手們苦惱萬分。這座宮殿把解決「享樂問題」的重點，從強制生產被動性娛樂，轉變成主動營造人類活動。

歡樂宮是一座碼頭，改裝後變身成社交活動的壓縮機：由無數房間和其他私密設施所組成的兩道平行牆體，界定出一個線性公共領域。

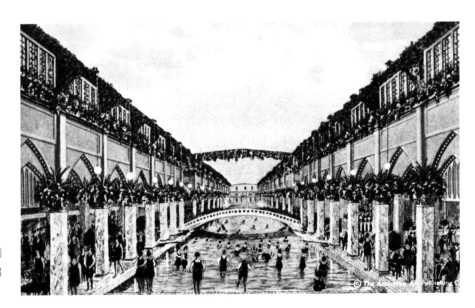

「歡樂宮」，內部——兩側的私密房間與設施界定出中央的公共領域。

「歡樂宮」，外部。

「歡樂宮⋯⋯會有全世界最大的室內游泳池,還有來自大西洋的海水,並且全年開放。」

碼頭底端預計有「一座大舞廳和溜冰場⋯⋯與游泳池連結營運」。

「相關設備包括俄國浴、土耳其浴和鹽水浴;還有兩千間私人浴室和五百個私人房間外加兩千個寄物櫃,接待想留下過夜的客人。」[38]

寄物間**內部**的社交舞廳:大眾版的美國凡爾賽宮。

私領域核心處的公領域——這個理論反轉,讓曼哈頓的居民變成一群來家裡過夜的客人。

不過,歡樂宮並未遂其所願。

海灘恢復到最初狀態:一座由無產階級專政的擁擠競技場,「全世界人口最稠密大都會的巨大安全閥」。[39]

CONQUEST　征服

1938 年,情勢底定,康尼島的原版都市主義遭到徹底征服與剷除,羅伯·莫西斯*(Robert Moses)處長把海灘和濱海步道納入公園處的管轄範圍,而那正是立意良善都市主義的終極載具。對莫西斯這位反雷諾茲派而言,康尼島再次變成試驗場,用來測試那些最終要在曼哈頓推行的策略。

他「沉醉在草坪夾道的公園路與修剪整齊的網球場的美夢當中」,[40] 認為目前在他控制下的這條狹窄海濱,只不過是他的進攻基地,他的目標是要用無害的植栽取代康尼島的格狀街道。第一個淪陷的街廓,就是「夢土」的所在地,1957 年,他在這裡設立了新的紐約水族館。

那是一棟現代結構,「刷白營房」的化身,植根在巨大的草皮中央,奮力鼓舞著歡欣上揚的屋脊線。

「它的線條乾淨俐落。」[41]

水族館是現代主義者的復仇,是有意識對無意識的反撲:裡頭的魚——「深海居民」——被迫在療養院裡度過餘生。

大功告成時,莫西斯已經把康尼島的半數地表改造成公園。

母島途窮,康尼島已成為現代版草地曼哈頓(Manhattan of Grass)的範型。

101

The Double Life of Utopia: The Skyscraper

烏托邦的雙重人生：
摩天樓

從地球到群星並非一蹴可就……

..獎章設計者協會 Society of Medalists
獎章鎸語，1933

終於，在最後一幕，巴別塔突然出現，一些壯漢真的在新希望的歌聲下將它
完成，當他們蓋好頂端的工事時，(大概是奧林帕斯的) 統治者隨即閃人，讓
自己出盡洋相，而突然了解一切的人類，終於站上自己應得的位置，帶著對
所有事物的嶄新洞見，隨即展開新生活。

..杜斯妥也夫斯基 Fyodor Dostoyevsky
《群魔》The Demons

我們從你們那裡拿走我們需要的，然後把不需要的東西當面甩回去。
我們會一磚一瓦拆掉阿罕布拉宮 (Alhambra)、克里姆林宮和羅浮宮，接著
在哈德遜河兩岸把它們重新蓋回來。

..班傑明・狄・卡塞瑞* Benjamin de Casseres
《紐約之鏡》Mirrors of New York

瑪德隆・芙森朵 Madelon Vriesendorp
《繾綣之後》 *Après l'amour*

THE FRONTIER IN THE SKY
以天空為疆域

曼哈頓摩天樓是在 1900 到 1910 年間分期誕生。

它是都市主義三大突破在因緣際會下的聚合成果，這三大突破在各自發展了一段時間之後，匯集成單一的完整機制。

摩天樓終於集結一起的三大突破可辨識條列如下：

1. 複製世界；

2. 兼併塔樓；

3. 孤立街廓。

想要了解紐約摩天樓的許諾和潛力（與今日它在現實狀態中的平庸表現大大不同），我們必須先分別界定這三大建築突變，才能說明曼哈頓營造者如何將它們整合成「輝煌的整體」。

1. 複製世界

在只有樓梯的時代，人們認為二樓以上不適合商業用途，五樓以上不適合居住。自 1870 年代起，電梯就是曼哈頓一樓以上所有水平表面的偉大救星。

奧的斯的這項裝備，拯救了一直在構想中飄浮的無數樓面，彰顯出它們在這個大都會悖論裡的優勢地位：離地越遠，越能和殘存的大自然（光和空氣）親密交流。電梯是終極版的自我應驗預言（self-fulfilling prophecy）：爬得越高，就能把越多討人厭的環境丟在下面。

它也在不斷重複與建築品質之間，建立起直接關聯：繞著電梯豎井堆疊的樓層數越多，樓層就越能自動自發地凝結成單一整體。第一次，電梯催生出一種**不在場**美學，因為細部接頭、形式表達都在此付之闕如。

到了 1880 年代初，電梯與型鋼結構框架結合，本身不須佔據任何空間，就可獨自支撐這塊新發現的領域。

藉由這兩項突破的相互強化，任何基地如今都可無止盡疊加，生產出不斷增生的樓層空間，它的名字叫：摩天樓。

定理

到了 1909 年，環球塔許諾過的世界再生，以漫畫方式來到曼哈頓，那幅漫畫其實是一則**定理**，用來描繪摩天樓的理想效能：一組纖細的鋼結構支撐住八十四片水平樓板，所有樓板的面積都跟原始地皮大小一樣。

1909 年定理：摩天樓是一種烏托邦裝置，可在大都會的單一位置上，生產出無數的處女基地。

這些人造樓層每片都被當成一塊處女基地，**彷彿其他樓層都不存在似的**，每個樓層都打造成絕對私的領域，以一座鄉村大宅為中心，並配有馬廄、僕人小屋等附屬設施。從質樸鄉村到華麗官舍，八十四層平台上的這些別墅展現出社會的多樣渴望；建築風格上的刻意置換，以及花園、亭台等等的不同變體，創造出電梯每停一層就可迎接一種不同的生活風格，以及背後的意識形態，而這一切，都由純中性的框架支撐。

建物裡的「生活」也有相應的斷裂感：第八十二層，一頭驢子望著眼前的臨空深淵朝後退縮，第八十一層，一對以世界公民自居的摩登夫妻朝著飛機揮手致意。發生在樓層裡的這些事件，風牛馬不相及，很難想像它們是同一場景的不同部分。空中地皮上的這些斷裂情節，似乎和它們共同疊加成為同棟單體建築這個**事實**有所衝突。這張圖解強烈暗示我們，就算這個結構的整體性完全符合每層平台所保有和可利用的個體性，要評斷它是否成功，還是要看這個結構與被框起的地皮平台之間有多大程度能夠彼此依存，且又不干涉到個別的前景或命途。這棟建築於是變成了一大落個別隱私的層層堆疊。八十四層平台裡，只看得見五層；雲端下的其他層則由其他活動使用；每個平台的用途在建造之前無從得知。別墅可能樓起樓塌，其他設施也可能取而代之，但這些都不會影響到框架結構。

就都市主義而言，這種不確定性意味著，某一特定基地再也不可能只配對任何事先決定的單一目的。從今以後，至少在理論上，大都會的每一塊土地都得容納同時存在的各種活動，它們的組合無法預測也不必然持久，如此一來，建築不再是一種前瞻遠見，而規劃也只能做出有限的預測。

再不可能為文化「設定情節」。

1909 年這個「計畫方案」是刊登在老字號的《生活》(*Life*) 雜誌上，[1] 出自一位漫畫家之手，《生活》是一本通俗雜誌，當時的建築專業雜誌依然是以布雜系統

右｜**未來的世界大都會**。近來，關於世界的瘋狂中心有個奇怪的想法，認為空中和地表之間的建設可能會日益擁擠，屆時，1908 年的奇觀⋯⋯將會被大大超越，一千英尺高的建築物也能實現；現在，每天有將近一百萬人在這裡做生意；到了 1930 年，預計數量將會翻倍，需要層層疊疊的人行道、高架的交通路線和新發明，做為地鐵和路面車輛的補充，還需要在高聳的結構之間搭建橋樑。飛船也有可能讓我們與全世界建立連結。我們的後代子孫會發展出什麼呢？(摩西・金〔Moses King〕出版，哈利・伯蒂〔Harry M. Petit〕繪製)。

107

為主，由這個事實可以看出在二十世紀初，「民眾」比曼哈頓建築師更能直覺感受到摩天大樓的潛力；此外，當時有一種不在檯面上的集體對話，討論建築的新形式，但專業建築師被排除在外。

ALIBIS 藉口

1909 年定理的框架成為曼哈頓摩天樓的一道烏托邦公式，可在同一塊都市土地上創造無限的處女基地。

因為這些基地每個都必須符合自身特定的功能使命，不受建築師控制，摩天樓於是變成一種**不可知的**新型都市主義的工具。雖然摩天樓的形體堅實穩固，但它卻是大都會穩定性的巨大破壞者：它的計畫內容注定恆變。

摩天樓的本質是顛覆性的，它的性能終究無法預測，但它的催生者無法承認這點，因此，在他們將這些新巨人植入格狀系統時，總是伴隨一種佯裝糊塗的氛圍，或說自我強加的無意識。

「商業」需求永遠不可能滿足，偏偏曼哈頓又只是一座小島，營造商就利用這對雙生藉口，讓摩天樓的**必然性**變得合情合理。

「〔曼哈頓的〕金融區兩邊都是河，無法橫向擴張，這項限制鼓勵建築界和工程界為追求巨大利益而發揮各種技巧向上發展，以滿足新世界心臟地區對於辦公空間的需要。」[2] 換句話說：曼哈頓別無選擇，只能讓格狀系統朝天際伸展；唯有摩天樓能為商業界提供一塊遼闊無邊的空間，一塊人造的蠻荒西部，**一塊位於天空的疆域**。

CAMOUFLAGE 偽裝

為了支持「商業」這個藉口，「狂想科技」的初期傳統被偽裝成務實科技。製造幻覺的各項工具，包括電燈、空調、管線、電報、軌道和電梯等，才剛剛把康尼島的大自然顛覆成一座人造天堂，這會兒又在曼哈頓化身為效率工具，將未加工的粗獷空間改造成辦公套房。它們壓抑自身的非理性潛能，變成改善日常的代理人，像是照明、溫度、濕度、通訊等等，所有設施都是以推動商業為目標。然而做

為一種幽靈替身，1909 年摩天樓那八十四層平台的紛然多樣，確然提供了它的允諾：所有這些「商業形式」都只是一個階段過程，都只是一種臨時佔領；因此這也預示了，摩天樓終將被其他的文化形式所駕馭，若有需要，還可逐層進行。屆時，「無法抗拒的人工合成」就可在這塊人造天空疆域落戶開墾，在其中任何一層建立它的另類現實。

「我即商業。」

「我即損益。」

「我即美，走進務實地獄。」[3]

這就是披著實用主義偽裝的摩天樓的喟嘆。

TRIUMPH 凱旋

在烏托邦房地產的這個分支裡，建築不再是設計建物的藝術，而是把開發商設法徵集到的不管什麼基地，全都粗暴地朝天際延伸。

——1902 年的熨斗大樓就是這類一味往上疊加的範例，拔地三百英尺高的大樓，完全就是把三角形基地向上伸拉二十二次，並藉由六部電梯抵達各樓層。只有那個很上相的剃刀邊緣轉角立面，顯露出它的突變本性：土地正在自我複製。有大約七年的時間，它是「全世界最著名的建築物」，它也是**烏托邦雙重人生**的第一個圖像符號。

——位於西四十街四十號的世界塔大樓（World Tower Building），將基地重複三十次，是「在如此狹小的地皮上豎立起的最高大樓之一」。[4] 做為一種視覺意象，它是這種一味疊加複製的建築擁有革命性品質的證據：它看似不可能，但卻真實存在。

——班寧生（城市投資）大樓（Benenson [City Investing] Building）的建造者把他們的地塊複製了三十四次。他們往上伸拉的這塊基地，有著不規則的平面；而由此產出的建築物，甚至比基地更任意。不過它在形狀上的不完美，倒是由完美的內部做了補償：「大廳……表面貼了堅硬的大理石，三十到五十英尺寬，四十英尺高，沿著建築的整個長邊延伸，有一整個街廓……」[5]

單是體積這點，就足以使摩天樓的內部生活與外部生活陷入敵對關係：大廳與

109

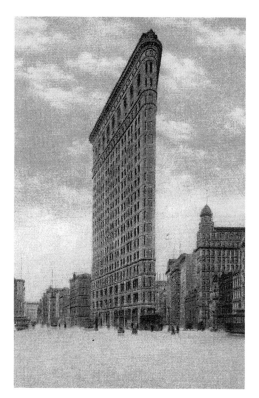

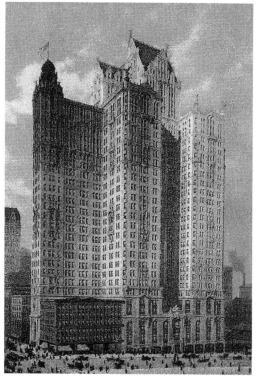

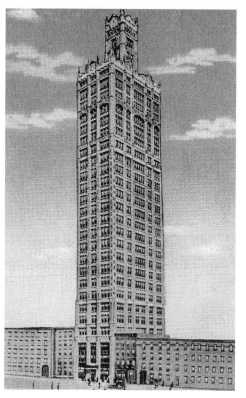

街道爭勝，以直線伸展的方式將建築物的雄圖與誘惑呈現出來，由頻繁上升的電梯逐一標示，而這些電梯還可更進一步，將訪客帶入建築物的主體性。

——1915年，公正大樓（Equitable Building）就跟它自誇的一樣，把它所在的街廓「筆直向上」重複三十九次。它的大廳是座富麗奢華的廊街，兩邊排滿了商店、酒吧之類的社交場所。反倒是鄰近街道，一片荒涼。

摩天樓竄得越高，就越難壓抑它潛藏的革命野心；當公正大樓完工時，它所展露的本性甚至連它的營造者也嚇呆了。「有那麼一會兒，我們那一百二十萬平方英尺的可租賃面積，幾乎就像是一塊新大陸，它的眾多樓層是那麼遼闊、空曠……」[6]

比樓層總數更驚人的是，它的廣告宣傳如此寫著：公正大樓「本身就是一座城市，可收容一萬六千顆靈魂」。[7]

這聲明有如一則預言，釋放出曼哈頓主義最執著的主題之一：從現在開始，每一座**突變種的新建築物**，都要奮力成為「一座城中城」。這種爭強好鬥的野心，讓大都會變成由一堆建築城邦所形成的集合體，全都暗中在較勁。

左頁
1. 熨斗（富勒）大樓，1902，二十二層樓（建築師：丹尼爾·伯納姆〔Daniel Burnham〕）。
2. 世界塔大樓，1915，三十層樓（營造者和所有人：愛德華·魏斯特〔Edward West〕）。
3. 班寧生（城市投資）大樓，1908（建築師：法蘭西斯·金博爾〔Francis H. Kimball〕）。不規則的地皮向上伸拉四百八十英尺：「十三英畝的樓層空間和可容納六千名租戶的房間數……」
4. 公正大樓，1915，三十九層樓「筆直往上……全世界最有價值的辦公大樓——直到1931年……」（建築師：葛蘭〔E. R. Graham〕）。

111

到了 1910 年，這種領土往上疊加的進程已變得勢不可擋。整個華爾街地區正邁向一個荒唐的飽和點，「到最後，整個下曼哈頓唯一沒被巨型建築佔領的空間，只剩下街道……」沒有宣言，沒有建築辯論，沒有教條，沒有法律，沒有規劃，沒有意識形態，沒有理論，只有──摩天樓。

到了 1911 年，摩天樓已經飆升到概念上的大關卡：一百層；「只要房地產仲介能找到適宜的都市街廓……人和錢隨時都有……」[8]

由西奧多‧史塔瑞特（Theodore Starrett）領導的一組製圖員聯盟，是這個營造王朝的一分子，該王朝包辦了曼哈頓半數的摩天樓（而且還打算繼續擔任這場領土複製戰的急先鋒），這些製圖員「正在產出百層大樓的平面圖……」，**產出（work out）**是一個對的字眼；這裡沒有「設計」，只是把曼哈頓無法阻擋的狂潮和主題不斷類推產出；這個團隊裡沒有建築師絕非偶然。

史塔瑞特太相信大都會的昭昭天命：「我們的文明正在大步往前。在紐約，我的意思是曼哈頓島，我們不斷興建，而且一定要往上興建。我們已經一步一步，從木屋進展到三十層的摩天樓……現在，我們一定要蓋些不一樣的，蓋些更大的……」

當趨近一百層樓這個概念上的最高層時，摩天樓也開始想將 1909 年定理，也就是將各種計畫內容配置在水平樓板的概念，運用在自己身上：無法想像只用商業來填充內部。

如果說三十九層的公正大樓建構了「城市本身」，那麼一百層的建築本身就是一座大都會，「一座龐然大物，直上雲端，大城該有的文化、商業和工業活動，全都在它的牆內進行……」單是它的尺度，就足以把正常的生活紋理炸開。「在紐約，我們除了在地表活動，也往天空行進……」史塔瑞特這位未來主義者如此解釋：「在一百層的大樓裡，我們以郵件送過布魯克林大橋的速度往上推升。」

這趟上升之旅，每隔二十層樓就會被公共「廣場」（plazas）打斷，這些廣場負責把不同的機能區段銜接起來：產業部門位於最底端，商業位於第二段，日常生活在第三段，飯店位於第四段。

第二十層樓是一座商場市集，第四十層樓是戲院簇群，第六十層樓是「購物街區」，第八十層樓整層都是飯店，第一百層樓是「遊樂園、屋頂花園和游泳池」。

右｜「在紐約，我們不斷興建，而且一定要往上興建……」，史塔瑞特百層大樓提議，1906。「我們的文明正在大步往前……」

下｜百層大樓，九個革命性的「溫度與大氣調控管」細部，少了這個，就跟傳統附壁爐的辦公套房無異。「A ＝鹽霧，B ＝新鮮空氣，C ＝乾鹽霧，D ＝新鮮乾空氣，E ＝添藥空氣（罹病適合），F ＝溫度開關，GHL ＝香氛。」

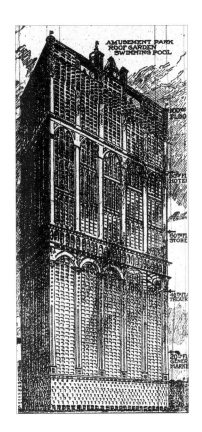

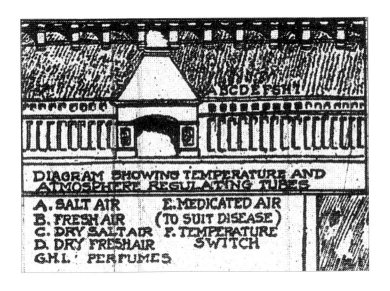

為了讓這些計畫內容更加豐富，效率工具重新接受它們最初的身分，回頭扮演幻覺工具的角色：「另一個有趣的特色，就是去量身打造我們該有的氣候。當我們終於蓋出理想的建築物時，我們也該有完美控制的氣候，如此一來，我們就無須冬天跑去佛羅里達，夏天跑去加拿大。在我們曼哈頓的大建築裡，就有各式各樣的氣候任君選擇……」

「總體建築！」這就是史塔瑞特曼哈頓計畫的本質。一張簡圖揭示他的反人文主義提案，他的建物少不了火爐，但橡木壁板牆中也設有「溫度和大氣調控管線」。從娛樂到醫療，無論大小各類生活體驗的關鍵，都跟這類身心電池的插座有關。「無法抗拒的人工合成」遍及每個角落；每個單元都裝設有追求它獨特存有經驗的配備，整棟建築變成一座實驗室、一座終極載具，提供感性和知性的冒險經驗。

它的居住者同時身兼二職，既是研究者也是被研究的對象。

史塔瑞特百層大樓這樣的建物將成為終極指標；它們將標誌一個會讓曼哈頓的活力指數——「把過往傳統棄於風中，連自身地標也吞噬下肚的紐約喧囂」[9]——沉默消音的新高點。少了這些咆哮吼叫，這棟百層大樓需要新的指數來衡量它的成就。

「那麼現有的摩天樓將何去何從？」記者擔心地問。「有一些肯定會被夷為平地，但是不用懷疑，其中有很多，尤其街廓轉角的那些，可用於新結構上，」史塔瑞特再次保證。

這可不是什麼寬宏大量；而是百層大樓需要一些侏儒似的考古遺跡讓它接地氣，讓它對自己的恢宏尺度保持信心。

2. 兼併塔樓

——1853 年，賴廷瞭望塔第一次讓曼哈頓人有機會全盤檢視他們的領土；讓他們面對曼哈頓身為島嶼的限制，而這也成為日後所有發展的藉口。

——1876 年，費城建國百年紀念塔是歌頌「進步」的第二根針狀物，它在 1878 年移植到康尼島，隨即引爆一股熱潮，一路朝著由狂想科技所控制的非理性狂奔。

——1904 年起，「月世界」成為塔樓繁殖場，並在塔樓彼此的爭戰中啟發出建築的戲劇性。

——1905 年，「夢土」的燈塔試圖引誘無辜的船隻擱淺，藉此炫耀雷諾茲對所謂「現實」的藐視。

——1906 年，環球塔揭示了塔的潛力，它可名副其實，自成一個世界。

在這五十年裡，塔樓累積了以下意義：意識的催化劑，科技進步的象徵，享樂區的標誌，顛覆傳統的短路器，以及最後：**自給自足的宇宙**。

塔樓如今意味著，與日常生活的同質性一刀兩斷，是新文化分散各地的前哨站。

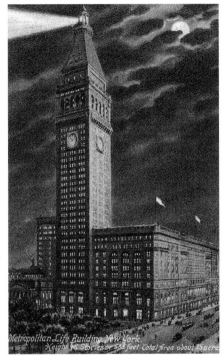

左｜勝家大樓，兩階段興建：下方十四層建於 1899 年，塔樓是 1908 年加在大樓上（建築師：恩斯特·佛雷格）。

右｜大都會人壽大樓，分成兩個不同作業階段：十層樓的主體塊建於 1893 年，大都會塔樓建於 1909 年（建築事務所：拿破崙·勒布倫父子〔Napoleon LeBrun & Sons〕）。

BUILDINGS　大樓

曼哈頓早期的高層大樓往往比這些塔樓更高，但它們的立方體輪廓沒有任何地方會讓人聯想到「塔樓」。它們始終被稱為**大樓（Building）**，而不是摩天樓（Skyscraper）。但是 1908 年，恩斯特·佛雷格（Ernest Flagg）在他 1899 年興建、十四層高的勝家大樓（Singer Building）頂端，又設計加建了一座塔樓。單是這個建築馬後炮，就讓勝家大樓變成「1908 到 1913 年間美國最有名的大樓」。

「成千上萬的遊客專程來到紐約，欣賞這座現代巴別塔，他們很樂意支付五十分的門票，登上『觀景台』。」拜大都會黑暗面之賜，它也成了第一座「自殺尖塔」（Suicide Pinnacle）——「它對那些飽受生活酸楚之人似乎具有強烈吸引力」。[10] 大都會人壽保險大樓（Metropolitan Life Building, 1893）是麥迪遜廣場（Madison Square）上一棟早期的「高層街廓」（tall block）——是基地的十倍。1902 年後，它被熨斗大樓這棟三角狀的二十二層樓從側翼包抄。管理單位決定

要擴張，向上；1909 年，他們將旁邊的一塊地皮複製層疊三十九次。因為基地很小，於是在結構上拷貝威尼斯聖馬可廣場的鐘樓，活化塔身做為商業使用，並四面鑿開洞口，讓日光射入。他們還在頂端做了一個更現代的增建，裝上探照燈和其他配件，都是直接從燈塔這個原型借來的。他們認為，結構頭頂上冠著的那顆紅寶石乳突，可以透過事先商定的信號，把曼哈頓的時間和氣候狀況傳遞給想像中的大西洋水手。

這些步驟，僅管只是手法上彼此複製、交互加乘，卻巧取盜走了塔樓過去五十年所累積的意義。

「大樓」變成「塔樓」，變成被陸地包圍的燈塔，它擺出一副要將光芒射向海洋的姿態，但其實是要把大都會觀眾的目光引誘到它身上。

THE

BLOCK ALONE

3. 孤立街廓

馬術協會（The Horse Show Association）——「它的會員是最高級社交名人錄裡的核心菁英」——擁有麥迪遜廣場花園（Madison Square Garden），花園位於麥迪遜大道東邊第二十六街和第二十七街之間的街廓上。

1890 年，協會發出委託案，要興建一棟七十英尺高的長方形盒狀新大樓，佔據整個街廓。盒子內部是中空的；它的大會堂是當時規模最大的一座，可容納八千個座位，像三明治般夾在一千兩百個座位的劇院和一千五百個座位的音樂廳中間，也就是說，這整個街廓是一個串接而成的單一表演場所。

這座場館是為了該協會的競技活動而設計，但也租給馬戲團、運動和其他大型活動使用；屋頂上有一座露天劇場和餐廳。

場館的建築師是史坦福・懷特（Stanford White），他堅守世博會的傳統，在大廳的屋頂上蓋了一座複製版的西班牙塔樓，將這個盒狀建築的特殊用途標誌出來。

身為花園的開發商之一，他也負責規劃內部的娛樂節目，即使大樓已完工，這種形式的建築設計還是會不斷持續，沒有結束的一天。

但是，光靠有品味的演出，也很難確保這座超大場館的財政不出問題；畢竟它鎖定社會階層並不足以撐起它的規模。「從它開幕那天起，這棟建築就是一顆令人

心酸的財務檸檬。」

為了避免災難發生，懷特**不得不**放手實驗，想辦法在場館內部打造和建立「各種情境」，吸引廣大民眾的青睞。

「1893 年，他打造了一個芝加哥世博會的巨大全景廳，讓紐約客不用千里迢迢跑去西部……」之後，他還把場館改造成「環球劇場、老紐倫堡、狄更斯的倫敦和威尼斯城，讓遊客……搭乘鳳尾船漂流過一個個展覽」。[11]

高雅與低俗文化的戰爭，已經在康尼島上激戰過一回，如今又讓懷特身陷在雙方的交叉火網裡：他的那些奇觀「毫無品味」，讓社交名流紛紛走避，但又不夠帶勁，無法把群眾吸引進來。

一邊是真正的鳳尾船，另一邊是「夢土」裡沿著機械軌道運行的機械鳳尾船，懷特則是卡在中間，進退兩難：他是個有品味的人，卻卡在一個不該有品味的位置上。他沒時間擺脫這個困境：1906 年，一個瘋男人在懷特自己設計的屋頂上，開槍殺了他。

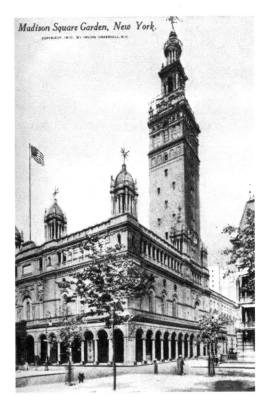

麥迪遜廣場花園。

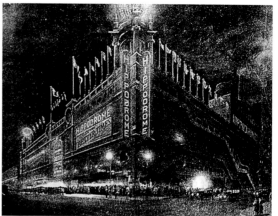

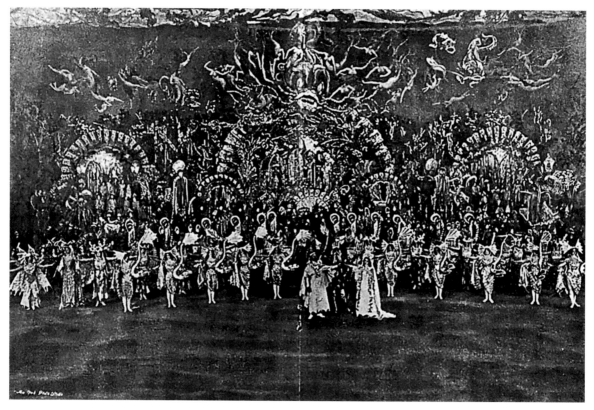

左、右｜從康尼島到曼哈頓：湯普森的「競技場」，第六大道（1905）。

下｜「洋基馬戲團在火星」一景──把城市的一整個街廓置換成另一座星球。

TONGUE 　舌頭

1905 年，對「月世界」感到厭煩的湯普森，買下第六大道東邊的一個街廓，介於第四十三街到第四十四街。有史以來頭一回，康尼島的奇幻科技將要嫁接在格狀系統上。

湯普森在一年的時間內，蓋了他的「競技場」（Hippodrome），另一棟方盒子，可容納五千兩百個座位，建築頂上冠了「繼萬神殿後全世界最大的圓頂」。兩座電動塔樓從「月世界」森林移植過來，做為第六大道的入口指示，同時將這個街廓標定為另一個迷你國度，在此建立一個另類現實。

舞台本身是湯普森王國的核心：它打破傳統的鏡框式舞台設計，讓舞台像一根巨大的機器舌頭，朝觀眾席伸進六十英尺。這個「台口」可以瞬間變形；除了各種轉換之外，「它還可以把舞台的這個部分變成小溪、湖泊或奔流的山澗……」

「月世界」的置換手法是月球之旅，湯普森在曼哈頓的第一場演出，則是取名為「洋基馬戲團在火星」；野心十足地想把整個街廓改造成一艘太空船。

「保安官在拍賣會上打算把陷入困境的馬戲團賣掉，但被來自火星的一位使者買下送給他的國王……」到達火星之後，「火星人要求〔表演者〕留下來，成為這座遙遠星球的永久居民……」這就是湯普森的劇情，它讓造訪戲院的遊客感覺自己就像是被放逐到另一座星球上。

馬戲團在火星的演出，以一段扣人心弦的抽象舞蹈做為高潮：六十四名「潛水女孩」八人一組從樓梯上走下來，「宛如一體」。那根舌頭隨即變成一座十七英尺深的湖泊。女孩們「走進水裡，直到滅頂」，再也沒返回地表。（湖水下方有一個開口向下，灌滿空氣的容器，並用幾條走廊連接到後台。）

這個高潮奇觀激發出無法形容的情感，「坐在前排的觀眾，夜復一夜，默默哭泣……」[12]

CONTROL 　控制

在自由經濟的企業傳統裡，能夠掌控的範圍通常只限於個別擁有的土地。但是在麥迪遜廣場花園和湯普森的競技場這兩個案例裡，控制的範圍卻越來越跟整個街廓畫上等號。

街廓本身配備了整套科技工具，可以把現有情況改造扭曲到無法辨識的程度，甚至在裡頭建立私人律法乃至意識形態，與其他所有街廓對抗競逐。街廓變成康尼島傳統裡的「樂園」：它提供一個咄咄逼人的另類現實，意圖崩解且替代所有的「自然」現實。

這些室內樂園的範圍永遠不可能超出一個街廓：這是單一「規劃」（planner）或單一「願景」可以征服的最大幅度。

既然在心照不宣的格狀系統哲學裡，曼哈頓的所有街廓都是一模一樣，刻意等同，那麼單一街廓的某項突變就會變成一種潛伏的可能性，影響其他所有街廓：理論上，每個街廓現在都可藉由「無法抗拒的人工合成」把自己轉變成自給自足的飛地。

而這樣的潛勢也意味著一種本質上的隔離：這座城市不再是由多少帶有某種同質性的紋理所組成，不再是由可以互補的都市碎片拼組而成的馬賽克，如今，每個街廓都是一座**孤島**，完完全全屬於它自己。

曼哈頓變成由街廓組成的陸上群島。

FREEZE-FRAME **定格**

1909 年的一張明信片，呈現出建築演化上的一個定格畫面——三大突破並存在麥迪遜廣場上：熨斗大樓的**疊加**；大都會人壽大樓的**燈塔**，以及麥迪遜廣場花園這座**孤島**。

這張明信片有多個透視消點，並非單純的攝影之作；在製作此一影像的時代，麥迪遜廣場是「紐約這類大都會前所未見的生活中心……時尚、俱樂部、金融、運動、政治和零售業全都聚集在此，蓬勃繁榮……當時有個形容說，一個人只要在第五大道和第二十三街交口上站得夠久，就可能遇見全世界的每個人……從『舊』熨斗大樓的街口望向麥迪遜廣場，那景致就像是萬花筒中的巴黎……」[13]

身為曼哈頓的社交中心，這些交纏的街口是一座劇院，在那裡，商業正被擊退，逐漸由豐富多樣的活動取而代之。

這座廣場是都市繁殖力的最前線，負責激發出各種新潮流。但這張明信片除了記錄這項多重突破之外，也是一張三重死胡同的圖片：如果僅靠自己，這三大趨

勢每個都沒有未來。

熨斗大樓只有疊加，缺乏意義；大都會人壽大樓具有意義，但它卓然獨立的做作與僅是街廓裡一塊地的事實自相矛盾，而使它的意義大打折扣，街廓裡的其他每塊地都虎視眈眈準備搶它鋒頭；至於麥迪遜廣場花園則是掙不到足夠的金錢，為那些誇張的隱喻建立足夠的正當性。

但是當這三者加總起來，弱點就成了強項：塔樓把意義借給疊加，疊加為地面層的隱喻買單，而街廓的兼併則確保塔樓能在它的孤島上獨領風騷。

正格摩天樓就是這種三合一的產物。

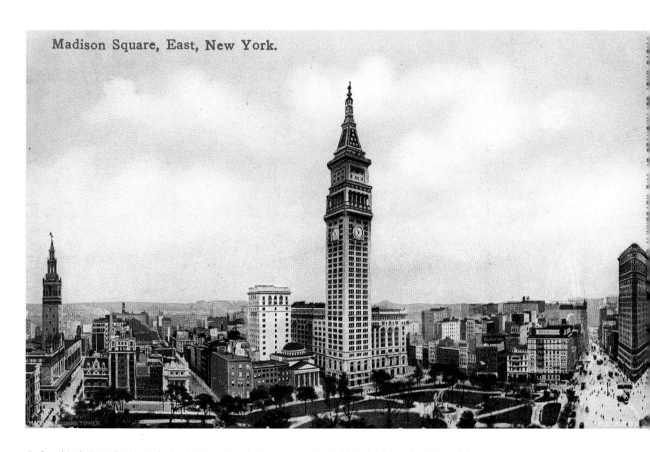

Madison Square, East, New York.

多重突破但也是三重死胡同：麥迪遜廣場，1909，處理過的照片。從右到左：熨斗大樓、大都會人壽大樓、麥迪遜廣場花園：三大建築突變，在它們三合一融為正格摩天樓之前。

121

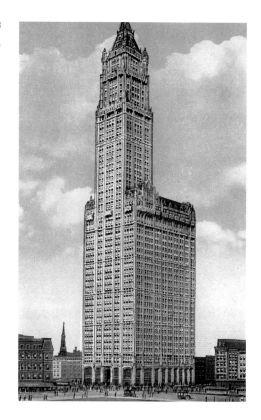

「商業大教堂」：伍爾沃斯大樓，1913，六十層
樓（建築師：凱斯·吉伯特〔Cass Gilbert〕）
──第一座**興建完成**的三合一突變結合體。

CATHEDRAL　大教堂

第一座**興建完成**的三合一建築是伍爾沃斯大樓（Woolworth Building）
──1913 年落成，比上面那張定格照片晚了四年。下方的二十七層樓筆直伸
拉，支撐上方的三十層塔樓；這個嫁接體佔據了一整個街廓。

但是這個「超乎人類想像的輝煌整體」，卻只把摩天樓的潛力實現了一部分。它
只在物質層面上算是傑作；但完全沒去開發這個新類型在計畫內容上的許諾。
伍爾沃斯大樓從頭到尾都填滿了商業設施。

塔樓部分劃分成辦公套房，有各自獨立的裝飾主題，帝國風格的房間隔壁，是由
法蘭德斯和義大利文藝復興混合而成的董事會會議室；下方樓層則是現代主義
的行政作業區──檔案室、電信室、股票看盤室、氣送管、打字間。

如果說它的內部只是商業性的，那麼它的外表就純然是精神性的。

「當日暮時分看它沐浴在燈光下，宛如披上一件長袍，或是在夏日晨間的清明空
氣裡，見它如聖約翰注視下的天堂城垛般刺穿空間……它在我們心中激起的

強烈情感，讓人不禁垂淚……文人作家仰望著它，隨即驚嘆：『好一座商業大教堂』……」

實際上，伍爾沃斯大樓並未做出任何激進修正，也沒打破這座城市的生活，但它的具體存在所散射出來的感染力，卻創造出種種奇蹟；它明明比歷來建造的所有**量體**更大，卻又被視為無形體的、反重力的：「粗礪的材料被劫去密度，向上竄升，挑戰天空的秀雅之美……」

1913 年 4 月，這棟大樓以電力瞬間激活：「威爾遜總統在白宮按下一個迷你按鈕，八萬盞明亮燈光瞬間閃遍伍爾沃斯……」

伍爾沃斯大樓靠著它純然壯偉的存在，擁有雙重居民：一是具體的，也就是「一萬四千人，一座城市的人口」；二是無形的，也就是「人類的精神，這種精神透過改變和貿易交換，將彼此陌生的人們結成一體凝為空間，減少戰爭和流血的風險……」[14]

AUTOMONUMENT 自體紀念碑

當建築物的量體超過某個臨界值後，就可單靠它的尺度變成一座紀念碑，至少也能激起這樣的期待，就算它所容納的個別活動的總和或本質配不上紀念碑這個形式。

這類紀念碑與象徵主義的傳統一刀兩斷，代表一種激進的決裂，帶有道德創傷的決裂：它的形體不再代表任何抽象理念，任何特別重要的機構，任何立體、可辨的社會層級化身，任何紀念；它**只是**它自己，而光是它的體積，就讓它無法不成為一個象徵物——一個空的象徵物，可以讓意義填入，就像一塊看板可以張貼廣告。它是一種唯我論（solipsism），只歌頌自身不成比例的巨大存在，以及膽大妄為的創造過程。

這種二十世紀的紀念碑，是一種**自體紀念碑**，摩天樓就是它最純粹的展現。

為了讓這種自體紀念碑摩天樓適合居住，必須發展出一系列的附加措施，以便解決它不時面對卻又彼此衝突的兩大需求：一是身為紀念碑的需求，它需要永恆、堅實和沉著；二是身為居所的需求，它需要以最高效率容納「變化，因為變化就是人生」，而變化就其本質而言，是反紀念碑的。

腦葉切除術

建築物有內部和外部。

在西方建築裡，有一派人文主義認為，應該在兩者之間建立一種道德關係，外部多少要透露內部，內部則要印證外部。「誠實」的立面會說出隱藏其後的活動。

但從數學的角度看，三維物體的內部體積是以三次方跳躍成長，而包圍內部的外殼則是以二次方增量，也就是說，得以越來越少的表面去再現越來越多的內部活動。

當量體超過某個臨界值後，這種關係就會因為過於緊張而斷裂；而這種「斷裂」，正是自體紀念性的症狀。

紐約的建造者在推敲過這種容器與內容物的不一致後，發現一塊前所未有的自由天地。建築界開發這塊天地、使它定型的做法，很像腦前葉切除術──用外科手術切除大腦前額葉與其他部分的連結，讓思考過程與情緒斷離開來，藉此減緩一些精神失序的症狀。

建築版的腦葉切除術就是把建築的外部與內部切離開來。

「單體巨型建築」（Monolith）就是利用這種方式，讓外部世界擺脫不斷翻攪的內部變化的干擾。

它隱匿日常生活。

實驗

1908 年，對這個藝術新領域最早也最具臨床性的探索，發生在西四十二街二二八到二三二號，今日所謂的「夢幻大街」（Dreamstreet）。

這個實驗基地是位於一棟既有建築的內部。它的建築師亨利·厄金斯（Henri Erkins）公開用「莫瑞的羅馬花園」（Murray's Roman Gardens）來描述他的計畫，因為「這些寫實逼真的**複製**，大部分是根據……上古世界最奢侈豪華的某位人士的住家……直接拷貝、翻造，等等，是古羅馬帝制時代某棟羅馬住宅的**重建**」。[15]

在內部，由於厄金斯大量全面使用鏡子，讓人無法準確感受到空間與物件──「如此龐大而巧妙的處理，看不到任何明顯的接縫，是的，你不可能發現實體形

莫瑞的羅馬花園，第一座透過建築版腦葉切除術打造而成、具有自主性的大都會建築內部：「中庭」景觀以及反射形成的平底船、噴泉、人造天空。「不可抗拒的人工合成」的進階版：為曼哈頓民眾虛構的歷史。「把那四百個身穿漆黑晚禮服的富家子弟帶走，他們看起來活像稻草人或送葬者，把那些一臉嚴肅的侍者也帶走，他們那身衣服也一樣嚴肅，把他們換成一些裏著古代七彩華服的人物……把那些戴著飛行眼鏡的司機換成古羅馬的戰車騎士，把身穿藍外套的保全換成……身穿鎧甲的羅馬軍團，而這一切的改善，都要感謝我們的機械進展，來到莫瑞花園的訪客們，馬上就會融入情境，想像自己『回到』兩千年前的凱撒之城，當時，它的財富和輝煌正如日中天……」

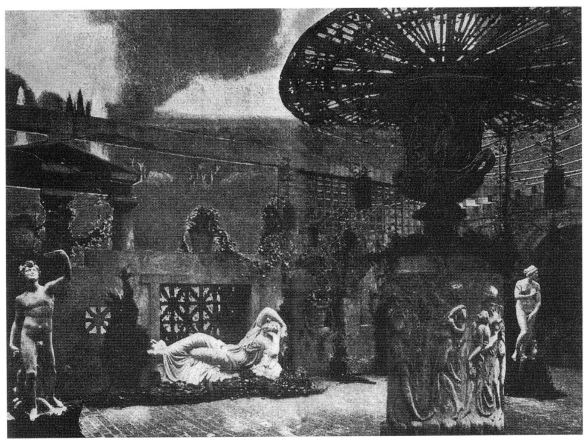

莫瑞羅馬花園裡的「禁」地，這間露台室（Terrace Room）利用屏幕、牆、燈光、鏡子、聲音和裝飾，打造出不可知的維度。維蘇威火山的煙霧不祥地盤旋在希臘羅馬式的田園景致上空，隱喻大都會生活的爆炸性。

式消失於何處，反射又從哪裡開始……」厄金斯「別墅」的中心是「一座開放中庭，四邊都有柱廊」——一座人造露天花園，用最先進的科技打造：「天花板裝飾成藍天的模樣，裡頭有電燈閃爍，藉由巧妙的光學裝置，還可做出雲朵飄過天空的效果……」一枚人造月亮以加速度登場，每晚都要掠過蒼穹好幾回。鏡子不僅會讓人迷失方向，失去物質感，還可「把內部奇景複製成兩倍、三倍和四倍」，讓這個度假中心變成裝飾經濟學的典範：中庭裡的電動「羅馬噴泉」只有四分之一是實體，平底船則只有一半。

至於沒有鏡子的地方，則是用投影螢幕、複雜的照明效果加上一支隱形樂隊的音效，暗示我們在別墅無法進入的地方，還有一個無極限的禁地存在。

莫瑞的羅馬花園被設定為「羅馬人所知、所征服和所搶掠的那個世界裡，**所有**美好事物的儲藏庫」。

左｜莫瑞的羅馬花園，埃及／利比亞夾層「寓所」內部：「一名裸女彈奏著豎琴，前方有一位稚童的身影，他顯然正在膜拜太陽，透過晨霧，可看到太陽從遠方的血紅中升起」——「重新設計」上古時代以迎合現代的性感偏好。

右｜「那不勒斯灣景致，一如許多羅馬富人奢華的龐貝別墅必然能俯瞰的……」

藏家珍藏（**The collector collected**），這就是厄金斯用來收割歷史、轉借與操弄記憶的公式。

一座夾層俯瞰著花園，從夾層可通往兩棟獨立寓所，寓所裡有精美的立體壁畫，以及密密麻麻經過變造的物件和裝飾母題，分別代表了埃及、利比亞和希臘：方尖碑變成燈具，石棺變成「電動車，將杯碗瓢盆從桌子這端運送到另一端」。

這類結合混淆了時間感和空間感：原本應該先後承接的不同時期，突然並放在同一個時空裡。在這個立體版的皮拉內西（Piranesi）畫面裡，圖像們以其純粹狀態彼此侵略。來自埃及深浮雕裡的人物，在羅馬的場景裡彈奏音樂，希臘人出現在衛城基座的羅馬浴場裡，一名「半裸女子以斜躺姿態從一根管子裡〔吹出〕七彩泡泡，城堡飄浮在空中」：在上古遺物裡注入現代的性感氣息。

這些累積下來的戰利品，都經過客製化處理，用來向大都會的受眾傳遞屬於當代的訊息：例如，暴君尼祿就經過重新詮釋。「雖然據說，這城〔羅馬〕大半陷入火海之際，他只是冷冷地袖手旁觀，但也有人精闢地指出，真正讓他感興趣的，是這場火災帶來的改善機會，而不是它所導致的損失……」

對厄金斯而言，這種異體受精代表了真正的現代性——要創造出彷彿存在過但其實前所未有的「情境」。這就像是歷史得到了展延，其中的每個插曲都可用回溯的角度重新書寫或重新設計，過去的所有錯誤都被擦除，所有的不完美都得到補正：「現代或**現代化**藝術，是過往藝術的最新演化，適合用來創造貨真價實的現代娛樂場所……莫瑞的羅馬花園是過往歷史的第二機會，是**回溯打造的烏托邦**。」

HOUSE　大宅

其中最具原創性的，或許是它假借半立體感偽三度空間的一貫手法，讓凍結在莫瑞花園裝飾裡的慾念騷動起來：一大群人（別墅的最初住戶）沿著牆面三五成列，活絡房間和寓所裡的社交往來氣氛。

他們讓「上方那十位……穿著有點深色的」不速之客，待在這座感官帝國的聖殿裡。一般大眾只是來玩的客人。

在人滿為患的樓下滋生的情慾流動，可以在樓上完成，更加強化了大宅的隱喻：

127

「建築的上半部有二十四間豪華的單身寓所，提供客廳、臥房以及所有可能的舒適便利，包括獨立的浴室……」

藉著羅馬花園，厄金斯和莫瑞把私人類型的大宅寓所擴大延伸，吸納公眾。這就是曼哈頓的集體領域：它那遍布四處的插曲，充其量就是一系列為了接納「大宅客人」而膨脹擴大的私人飛地。

PRIDE 驕傲

厄金斯執行完他的建築版腦葉切除手術後,心中的驕傲有如一名成功的外科醫生。

「這棟獨特大宅所展露的所有巧妙手法、豐富精心的藝術製作,以及華麗揮霍的裝飾,全都是真真實實地『嫁接』在一棟素樸拘謹的建築之上,當初規劃興建的目的,跟今日的用途**完全無關**,但這項事實反而為最後的結果增添了額外趣味,這是現代品味與技術的優越範例,它的作者和原創者也因此享有更高聲譽。」

「這棟建築原本是要做為校舍,厄金斯……迫於現實,不得不以它做為這個美麗計畫的基礎,但厄金斯先生的天才魔杖卻讓它改頭換面,令人心喜,以它現在的配置、設備、裝潢和修飾,**沒有任何蛛絲馬跡會洩漏出它的原始用途**……」

腦葉切除術藉由生產出兩種各自獨立的建築,來滿足自體紀念碑所承負的兩大矛盾需求。

一是面向大都會的外部建築,它的責任是為城市提供雕塑感。

另一則是室內設計的某種突變分枝,它運用最現代的科技,再造、變造和鍛造記憶以及輔助記憶的圖像,以呈現或印證大都會文化甚或引領它的風潮與轉變。

莫瑞花園連鎖店的規劃**紛紛出現**在曼哈頓各地。第三十四街會是一座義大利花園,而莫瑞的新百老匯(New Broadway)則有「三英畝的樓層面積全供餐廳專用」,它們都計畫在 1909 年開幕。

左 | 紐約「上方那十位」入侵虛構的古代場景。

右 | 莫瑞的羅馬花園開設在先前的校舍中,立面刻意**未**顯露它的內部歡樂;反之,為了確保建築版腦葉切除術的效用,它只在密集的造假上添加了另一層令人混淆的歷史感。「建築的外部經過改建,以兩個較低的樓層再現洛罕樞機主教(Cardinal de Rohan)的巴黎古宅……」

打從二十世紀初開始，建築版的腦葉切除術便以分階段的方式造成都市革命。先是建立一些羅馬花園之類的飛地，做為大都會大眾的情感避難所，這些飛地代表脫離時空限制的理想世界，將現實的腐朽隔絕於外，以狂想取代曼哈頓的功利。

更加誘人的是，這些次烏托邦（sub-utopia）碎片沒有任何領土野心，只想在自己分配到的室內地塊填入超高密度的私意義。在外部都市傳統地景似乎原封不動的幻覺下，這場革命不動聲色地讓自己得到接納。

格狀系統就是中和劑，負責將這些插曲架構起來。在它的直線網絡裡，移動成了在每個街廓相互衝突的宣言和希冀的承諾之間穿梭，一種意識形態的巡遊。

CAVE 洞穴

1908 年，一群美國商界人士所委任的代表們到巴塞隆納造訪安東尼奧‧高第（Antonio Gaudi），請他為曼哈頓設計一棟大飯店。這個案子沒提供基地資料；這些商人也許只是想要一個初稿，等募到錢了再來物色適合的地點。高第不太可能意識到曼哈頓主義已然造成的量子跳躍和突破；但那些商人肯定非常了解，高第的歇斯底里和曼哈頓的癲狂有多相近。

不過，置身在封閉歐洲的高第，就像住在柏拉圖洞穴寓言裡的男子，只能從商人的描述和需求裡捕風捉影，重新建構一個洞穴外的現實，建構一個**理想型的曼哈頓**。他合成出一個正格摩天樓的前身，不僅可以把腦葉切除術和室內設計的突變分枝應用在地面層，還可套用到內部的每個樓層。

他設計的飯店是一綑石筍綁成一個圓錐體的模樣，毫無疑問就是一座塔樓。它棲居在一座平台上，或說一座島上，透過橋樑與其他島嶼聯繫。它以傲然的姿態獨自聳立。[16]

高第的設計提供了一個範型，社會活動將根據這個範型逐層佔領接收摩天樓。在這個建築結構物的外圈表層上，低樓層將是飯店房間，提供個人住宿；飯店的公共生活則是位於內核處，位在日光無法射入的巨大室內平面上。

這座大飯店的內核，是一連六家層層相疊的餐廳。第一家的裝飾是歐洲神話的大匯集，還有菜單和大型管弦樂團演奏的歐洲音樂加持。其他的每家餐廳都有

各自的寓意圖像，代表另一塊大陸；這些餐廳疊加起來，就代表了「全世界」。

在餐廳所構成的世界上方，是一座劇場和展覽廳。塔樓頂端，是一顆小型瞭望球，等待著克服重力不再是隱喻而是事實的那一天。

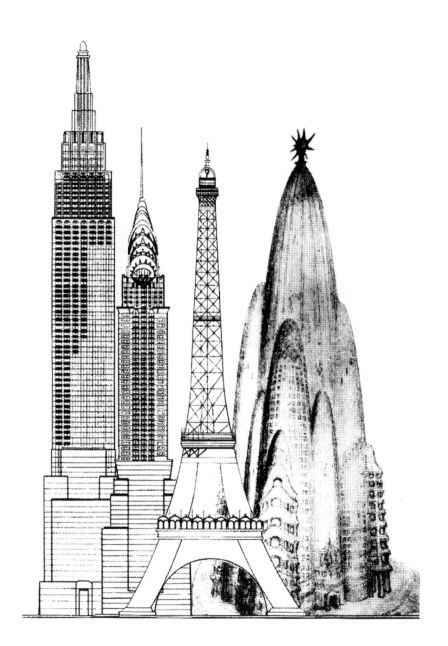

高第大飯店與帝國大廈、克萊斯勒大樓以及艾菲爾鐵塔的相對尺寸。

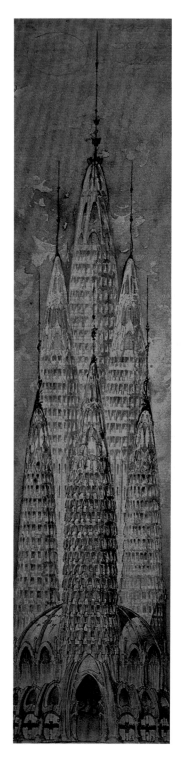

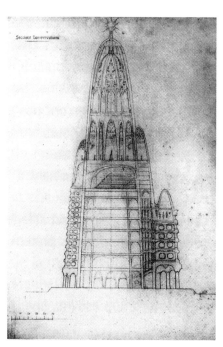

左｜高第為曼哈頓設計的大飯店：一綑神祕的石筍，宣告它獨自聳立於島上，未揭露它的內部活動。

右｜高第設計的大飯店，剖面圖。透過腦葉切除術，這座飯店以客房皮層讓內部空間與外部現實斷離開來。跟 1909 年定理一樣，它的中央是以樓板層層疊加，用隨機順序構成一個個自給自足的主題平面。藉由這樣的垂直斷裂，就可在不同局部進行一些圖像、機能和用途上的變化，但不會對整體結構產生任何影響。

下｜高第大飯店，位於五樓的歐洲餐廳。

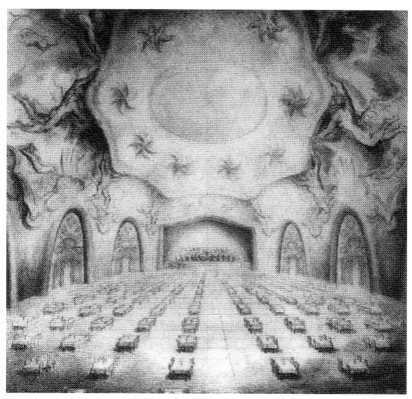

分割

樓層之間沒有任何象徵彼此滲流。事實上，以這種精神分裂的方式安排主題樓層，為已經藉由腦葉切除術而變得獨立自主的摩天樓內部，間接指出一種建築規劃策略：垂直分割法，系統性地將樓層之間的刻意斷裂運用到極致。

垂直分割法去除樓層彼此間的依存關係，因而可在單棟建築裡任意配置。這是摩天樓發展文化潛力的基本策略：它接受摩天樓因為超過單一樓層必然會有的不確然性，同時又與它抗衡，以極度明確的方式來容納每個**已知的**設定，即使可能過度武斷。

陰影

有一段時間，像伍爾沃斯那樣「道地的」摩天樓和舊款式大樓同時聳立；後者只是用簡單的手法把基地往上伸拉，而且比例越來越乖張。1915 年公正大樓興建之後，因為它讓周遭的金融與環境雙雙遭受極大惡化，使得這種複製層疊的做法名聲大壞。單是這棟大樓投下的陰影，就足以讓附近廣大地區的房租下跌，它的真空內部是填滿了，但付出代價的是鄰居。它的成功是由它對涵構的破壞程度來衡量。時候到了，必須將這種建築侵略模式納入管制。「事態越來越明顯，這類大型計畫方案不僅關乎個人，也跟社區密不可分，必須採取某種限制……」 17

法律

1916 年，土地使用分區管制法（Zoning Law）為曼哈頓地表上的每塊地皮或街廓，描畫出一個想像的外框線，界定出容許興建的最大輪廓。

土地使用分區管制法以伍爾沃斯大樓做為標準：全面積的複製層疊只能往上進行到某個高度；再往上，就必須以某個角度從地界往後縮退，讓光線可以照射街道。至於塔樓部分，則容許以基地四分之一的面積向上無限延伸。最後這條法規等於是鼓勵單一建築物盡可能征服所能取得的最大面積，也就是一整個街廓，這樣才能把四分之一面積的塔樓興建（獲利）至最大。

事實上，1916 年的土地使用分區管制法像是一張事後追溯的出生證明，它讓摩天樓在事後取得合法地位。

VILLAGE 村落

土地使用分區管制法不只是一份法律文件；它也是一項設計方案。

在繁榮的商業環境裡，法律所容許的最大量體即刻就會化為現實，法律所「限制」的三維外框，為大都會賦予一種全新想像。

如果說，曼哈頓一開始只是由 2,028 個街廓組成的集合體，那麼現在，它就是由同等數量的無形外框所組成的集合體。儘管當時它依然是**幻影般的未來城鎮**，但曼哈頓的終極輪廓已經勾畫完成，一步到位：

1916 年的土地使用分區管制法把曼哈頓**永久**界定成一個集合體，界定成由 2,028 個魅影般的巨大「大宅」聚集而成的**超大村落（Mega-Village）**。儘管每座「大宅」裡填滿了空前複雜和原創的居所、計畫內容、設備、基礎設施、機械與科技，但永遠不會危及到「村落」的原始模式。

這座城市是藉由堅守最原始的人類共居模式，來控管它爆炸性的成長規模。

這種概念的極度簡化是它的祕密配方，讓它得以無限成長又不致失去它的識別度、親密感和凝聚力。

（就像某張簡單的剖面圖所顯示的，每個外框都是一棟荷蘭原始山牆屋舍的超級放大版，而塔樓則是無限延伸的煙囪。這座土地使用分區管制法之城——超大村落——正是新阿姆斯特丹原型的奇幻放大版。）

右｜根據 1916 年土地使用分區管制法推論出來的街廓外框線，介於市政大樓（Municipal Building）和伍爾沃斯大樓之間（繪圖：休·費里斯〔Hugh Ferriss〕）。「由一群技術專家制定的這部紐約法令，完全以實務考量為基礎……只要限制建築物的容積大小，居住者的數量就會跟著受到限制；進出的人數越少，鄰近街道的交通量就會減輕。對量體做出限制，當然會讓更多光線和空氣進入街道和大樓內部……土地使用分區管制法會對建築帶來何種影響，根本不是該法案的關注重點……」（費里斯，《明日的大都會》〔Metropolis of Tomorrow〕）1916 年後，曼哈頓沒有任何建築物能掙脫這種幽靈形狀的限制。為了在給定的街廓上壓榨出最大的財務回報，曼哈頓建築師不得不盡其所能趨近這個形狀。

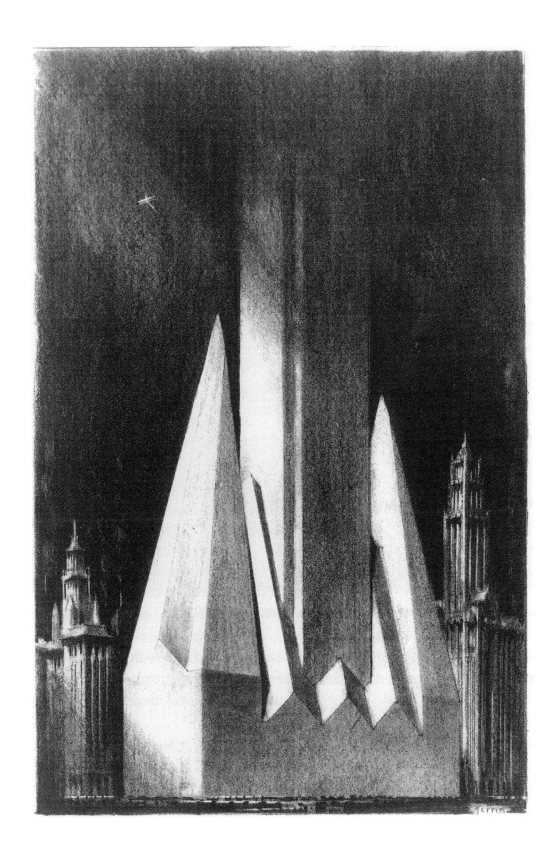

135

THE SKYSCRAPER THEORISTS
摩天樓理論家

我們的角色不是撤退到地下洞穴,而是在摩天樓裡變得更有人性……

．．．．．．．．．．．．．．．．．．．．．．．．．．．．．．．．．．．．． 紐約區域計畫協會 Regional Plan Association
《城市的興建》*The Building of the City*

OBFUSCATION 困惑

1920 年代初,在曼哈頓主義浩瀚的集體狂想中,有些業界明星漸漸從星羅棋布的群雄中跳脫出來,擔綱箇中翹楚。**他們**是摩天樓理論家。

他們企圖為摩天樓,為它的用途和設計打造出清楚的意識,但他們的每一次嘗試,不管是用寫的還是用畫的,終究都只是令人困惑的推演:因為曼哈頓主義的信條就是永無期限地擱置意識,在這種教義之下,最偉大的理論家就是最偉大的蒙昧主義者。

ATHENS 雅典

當費里斯還是小男孩,也就是「像大家說的,一個人的個性偏好正在形成的那個年紀」,有一年生日,他得到一張巴特農神殿的圖片。

它變成他的第一個範式。「那棟建築似乎是用石頭蓋的。看起來柱子好像是設計來撐住屋頂的。它好像是某種神殿……我後來發現,這些印象都是正確的……」

「這是一棟誠實的建築物」,建於「一個幸運的時期,那時的工程師和藝術家滿懷熱情地並肩攜手,那時的民眾也能熱切欣賞他們的結合,為他們喝采……」

巴特農神殿的圖片讓費里斯心生憧憬,想要成為建築師;取得學位後,他離開故鄉聖路易(St. Louis),前往曼哈頓。對他而言,紐約代表了新雅典,是新巴特農神殿唯一可能的誕生地。

「人們想要前往大都會。在紐約……土生土長的美國建築師要開始成形,與工程師和藝術家滿懷熱情地並肩攜手──或許也會有民眾熱切欣賞他們的結合,為他們喝采……」費里斯的第一份工作是在凱斯·吉伯特(Cass Gilbert)的事務所,

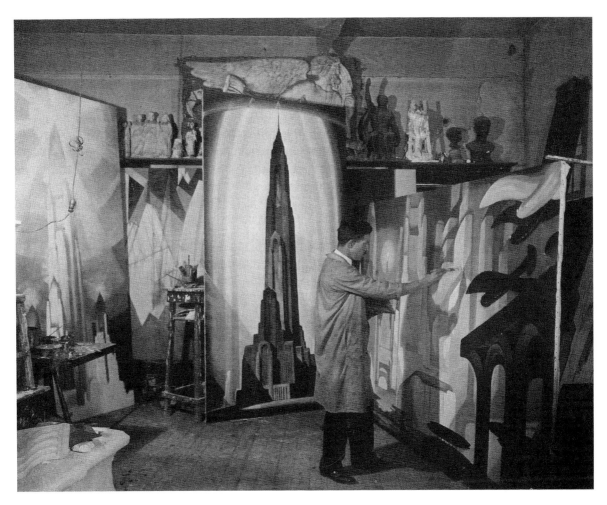

在「自動領航員」的掌控之下：休‧費里斯在他的工作室幫〈未來街景〉（A Street Vista of the Future）做最後潤飾；他的畫作集結起來構成一個寓言系列：《建築師的泰坦城市願景，1975》（An architects Vision of the Titan City, 1975），這個系列是以幾位曼哈頓主義進步派思想家的研究為基礎，包括科貝特、胡德和費里斯。靠在牆上、有部分被遮住的那件作品，是未完成的〈建築師的粗泥〉（Crude Clay for Architects）。架子上是巴特農神殿的一些殘跡，正在見證新雅典的誕生。

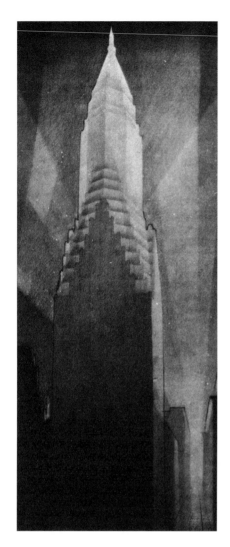
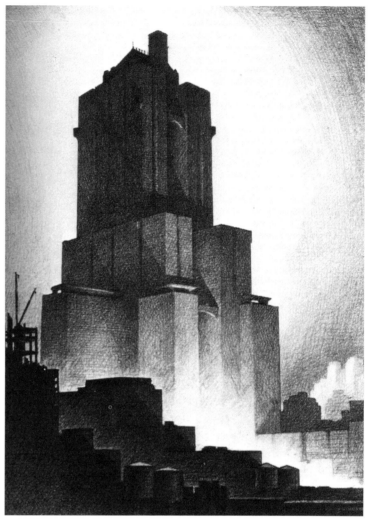

左｜「貝爾登計畫方案〔The Belden Project〕──建築師：科貝特、哈里森（Harrison）和麥克莫里（MacMurray）。」費里斯是曼哈頓建築師的祕密修正者。「這張草圖並不打算勾畫設計完成的建築，而只處理量體。為了更清楚地描繪出這類設計裡的嶄新元素，它做了簡化……」（不經意間，費里斯的渲染圖也顯露出荷蘭山牆屋的鬼魂，曼哈頓的摩天樓正是荷蘭山牆屋的巨型放大版。）

右｜「1922 年，一種怪異但宏偉的形式開始隱約出現在紐約地平線上……謝爾頓飯店（Shelton Hotel），建築師亞瑟·盧米斯·哈蒙（Arthur Loomis Harmon）。」費里斯「剝光的」渲染圖／修正圖：炭筆戰勝細節。

當時事務所正在設計伍爾沃斯大樓，這份工作讓他的「年少熱情大受打擊」。[18] 曼哈頓的當代建築並不包括興建新的巴特農神殿，反而是從過去的各個「巴特農」裡剽竊各種有用元素，把它們重新組裝，包裹在鋼鐵骨架外頭。

費里斯發現的不是新雅典，而是仿造的骨董。與其去設計一些不誠實的建築，費里斯更喜歡當個以技術取勝並恪守中立的渲染法繪圖師（renderer）；他在吉伯特的事務所裡擔任「製圖員」。

PILOT 　**領航員**

到了 1920 年代初，費里斯已經為自己建立了獨立藝術家的名聲，擁有自己的工作室。身為繪圖師，自我要求嚴格的費里斯，為一群不甚精準的折衷主義者服務：他的作品越令人信服，他就越有可能促成他不喜歡的提案。

但是費里斯從他的兩難困境中找到一個出口，他發展出一種技巧，得以區隔自己與雇主的意圖。

他用炭筆繪圖，這是一種不精準的印象式媒材，渲染法依賴塊面賦予的聯想以及對暈染的掌控。

因為這種媒材無法描繪出曼哈頓建築師心心念念的折衷式瑣碎表面，所以在費里斯的圖面裡，粉飾和剝除的比重是相同的。他的每一幅畫作，都把一棟「樸實的」建築物從冗贅的表面下解放出來。

儘管費里斯這些圖面的目的是要為曼哈頓的建築師招徠業主，並透過業主吸引更廣大的民眾，但它們其實都在批判它們假裝體現的那些設計方案，都在激進「修正」它們參照依據的保守藍圖。曼哈頓建築師普遍仰賴費里斯提供的服務，而這只會強化這些修正方案不斷積累的影響力。

它們匯集成對未來曼哈頓連貫一致的願景。

這個願景日漸受到曼哈頓居民的喜愛——其程度甚至到了費里斯的圖面就代表曼哈頓建築，根本不在乎設計每個計畫方案的建築師是何許人也。費里斯的圖面靠著仔細精算過的曖昧模稜，精準地創造出一群「熱切欣賞與喝采」的受眾，而這群受眾正是他年輕時認為新雅典誕生的必備條件之一。這位偉大的製圖者從一名幫手變成了領袖。

139

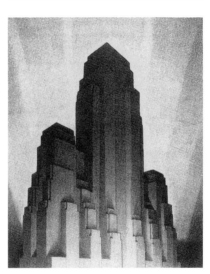

縮退式建築的演變：費里斯根據 1916 年土地使用分區管制法所提出的四階段變奏。

1. 第一階段：「將土地使用分區管制法規定下整個街廓所容許興建的最大量體呈現出來……這不是建築師的設計，純粹是符合法規規範所產生的形式……」

2. 第二階段：「建築師的第一個步驟，就是把量體切開，讓光線進入……他不容許自己對最後的形式抱持任何先入為主的看法……他以單純的心情接下擺在他手上的量體；他打算一步一步修改……他已做好準備，會公平無私地看待事情進展，不論最後的結果是什麼，他都會欣然接受……」

3. 第三階段：「把第二階段出現的大斜面「切割成直角造形，以便容納更多傳統上的室內空間……」

4. 第四階段：「把不想要的部分移除之後，得到最後剩下的量體……這還不是成品，也還不能居住；它還需要個別設計師以巧手加以表現……」費里斯這位身為總建築師的繪圖師，雖然言詞謙恭，但卻間接把個別建築師的角色限縮到根本不存在的程度；這位「製圖員」的意思很明顯，他寧願建築師都別插手，把一切全部交給他和土地使用分區管制法負責。

140

他可將透視法詩意注入最差勁的形式構圖裡……運用他才華的最佳方法，就是把平面圖丟到他那邊，上床睡覺，明早起床，就發現設計全都做好了。

「他是個完美的**自動領航員**……」[19]

RESEARCH　研究

費里斯一邊執行他的商業工作，一邊和幾位建築先鋒，例如雷蒙‧胡德（Raymond Hood）、哈維‧科貝特（Harvey Wiley Corbett）等人，一起研究曼哈頓主義的真正課題。研究的重點放在 1916 年土地分區使用管制法尚待開發的潛力，以及此法所描繪出的曼哈頓每個街廓理論上的外框架。

〈建築師的粗泥〉：曼哈頓，「幻影般的未來城鎮」。費里斯為「超大村落」繪製的第一幅圖像。「如果允許最大的量體……轟立在一座城市的所有街廓上，我們得到的印象將跟這幅畫相去不遠……」

141

費里斯的繪圖第一次將蘊含在這個法律基本框架內的無窮變化呈現出來，包括形式上和心理上的變化。他在詳細討論過每個類別的種種變化之後，畫出第一幅具體的組合圖：超大村落，曼哈頓的終極宿命。

對費里斯而言，由未經染指的形式所組成的新城市，才是真正的新雅典：「一旦開始思索這些形狀，心中或許就會逐漸形構出嶄新類型的建築圖像，它們不再是舊有尋常風格的拼湊，而是要把這些粗胚量體勾勒得精細微妙……」

這座城市將會把繪圖師費里斯封為它的首席建築師，因為他的炭筆總能預測到這座城市的極度赤裸。

空氣中瀰漫著新典範逼近的種種徵象，守舊派建築師困惑而徒勞；「古板的建築準則陷入混亂，設計者漸漸發現，他們面對種種限制，不可能再蓋出一如既往的建築形式……」

LABORS 作品

1929 年，費里斯把他的作品集結出版：《明日的大都會》(The Metropolis of Tomorrow)。

該書分成三部分：

今日的城市：他為其他建築師繪製的渲染圖集；

預測的潮流：以 1916 年土地分區使用管制法為主題的各種變體；以及

想像的大都會：費里斯的新雅典。

書中收錄了五十幅繪圖，每張都有文字「說明」，但語意模糊如炭筆畫。

這本書的架構仿效一道頑強的霧堤正要散去：從「黎明再次降臨，晨霧籠罩一切」開始，經過「雲霧開始退散」，到「不久之後，空氣大體清朗，可以核對我們的第一印象……」

這條「情節線」和該書的三個篇章相呼應：一個不完美的過去——其他建築師的作品；一個前途光明的現在——宣告 1916 年土地分區使用管制法和超大村落的誕生，並做出理論闡述；和一個閃亮的未來——費里斯想像的大都會就是超大村落的一個版本：「在不乏植栽的遼闊平原上，以可觀的間距，矗立起高聳的山峰……」[20]

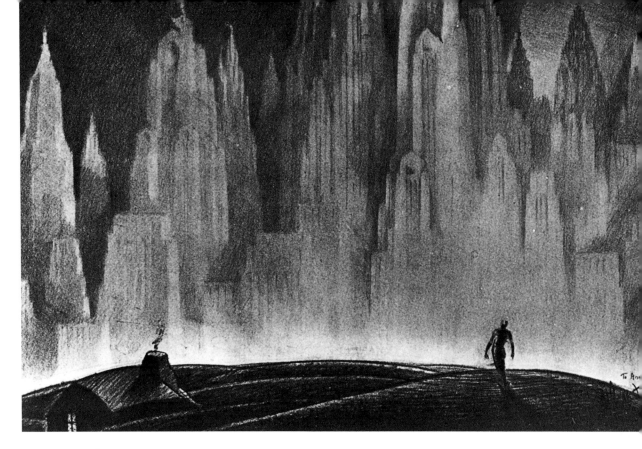

置身在費里斯式「空境」裡的人，孕育曼哈頓主義的子宮。

WOMB 　子宮

但實際上，所有這些類夜間的圖像，它們的差異性都不如它們的連貫性來得重要。費里斯這些渲染圖的天才之處，在於媒材本身，它們創造出一種人工夜景，讓所有建築細節朦朧曖昧地隱身在一層因應需求或厚或薄的炭粒霧靄裡。

費里斯對曼哈頓理論的最大貢獻，就是他在一個宇宙容器裡創造出一個發亮的夜，這**費里斯式的黝暗空境（Void）**，是一個漆黑的建築子宮，它在一連串有時交互重疊的受孕後，接連誕生出各個階段的摩天樓，並允諾將有源源不斷的新產出。

費里斯的每張圖面，都記錄了這個永無終止的妊娠期的某一刻。

費里斯式的濫交子宮，模糊了父親這個課題。

143

這個子宮吸收了許許多多異族外地的影響，包括表現主義、未來主義、構成主義、超現實主義，甚至機能主義，結出多重珠胎，這些珠胎全都不費氣力地收容在費里斯不斷擴充的願景中。

費里斯子宮孕育了**曼哈頓主義**。

CRASH　崩盤

費里斯的書在股票崩盤那年問世，1929 年。

這巧合並不全然負面。「很快就可清楚看到……大蕭條至少有一個好處：如果建築師暫時無法做任何實體建築，他們至少可以做很多實際思考。摩天大樓的狂歡結束了；冷靜反思的時刻開始。」

現在，費里斯從他的工作室俯瞰「一個出奇安靜的曼哈頓。迷人的機器聲死寂在空中。剝除掉光彩魅力的大都會建築，正在訴說一個沉迷於畫意派美學者從未料到的故事……裡頭沒有任何長遠規劃的痕跡……」[21]

費里斯時代已然降臨。

CLARIFICATION　廓清

1920 年代末，有個委員會聚集了曼哈頓大多數的思想家和理論家，準備為紐約區域計畫協會編纂一本專書，主題訂為「城市的興建」。

他們的正式任務是要為曼哈頓的未來發展制定實用性準則。但他們的實際作為卻是將曼哈頓主義推入更隱蔽的未明雲朵之中，以迴避客觀現實的強光。和費里斯一樣，他們假借關注規劃，以它做為遮掩，好讓摩天樓能夠在一種模糊氛圍裡繁茂茁壯。嘴說廓清辨明，實則傳播晦澀，這種複雜的野心代表曼哈頓主義正從無意識的第一階段，過渡到半意識的第二階段。

區域計畫協會的思想家們反覆商議，為他們所承擔的研究大業寫下的第一段文字，語意含糊，模稜兩可，刻意迴避任何邏輯性的結論。

「大家都同意摩天樓應該為人類的需求服務，但對這項服務的價值卻有不同的評斷。大家都知道摩天樓已成為美國大城市結構組成裡的主導特色。但它是否也

是美國所有都會生活社會組織中的主導特色呢？**如果我們要回答這個問題，就要比我們在『區域調查和計畫』裡能做得更大膽深入……」**

這段開門見山的辯辭，為此專書設下基調：在區域計畫這個框架下，一切都可質疑，除了摩天樓，它依然不可侵犯。至於理論，如果書中有任何理論的話，也是理論去應和摩天樓，而非摩天樓去應和理論。

「我們必須先接受摩天樓是不可避免的，然後再進一步思考該如何讓它更健康，更美麗……」

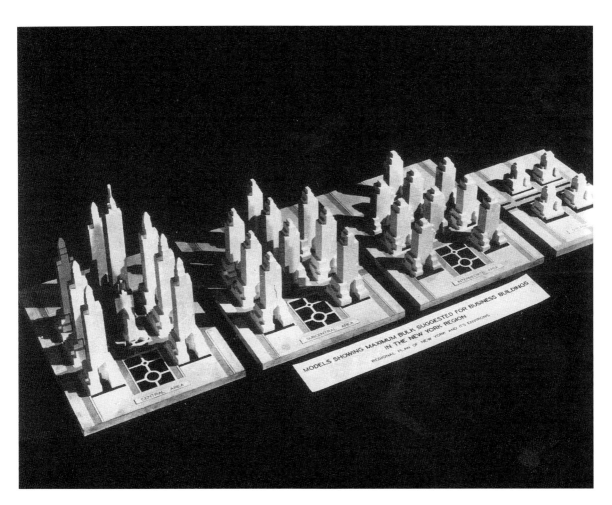

曼哈頓主義的「規劃」：為「區域計畫委員會」所做的研究。商業建築的最大量體模型，由左到右依序為中央區、次中央區、中介區和郊區。摩天樓的適當性從未遭受質疑，只是高一點或矮一點，以呼應不同地區的不同壓力需求。

QUICKSAND 流沙

區域計畫的思想家們困在自己搖擺不定的流沙裡,到了〈摩天樓的壯麗與局限〉(Magnificence and Limitations of Skyscrapers)這一章,他們甚至陷得更深。為了確保摩天樓繼續保有創造壅塞的資格,他們假意發起一場消除壅塞的十字軍運動。

「紐約摩天樓的醒目壯麗有兩個面向不容質疑。宏偉的孤塔高聳入雲,四周環繞著開闊空間或低矮建築,如此一來,它的影子就不會對鄰近建物造成傷害,在藝術家手中,這樣的塔樓有可能成為尊貴的結構。

「其次,高聳如山的建築所形成的量體效應,從寬廣的上灣朝下曼哈頓望去,會被認定是人造世界的奇蹟之一。

「可惜的不是這些塔樓直上雲霄八百英尺,而是彼此靠得太近;可惜的不是曼哈頓有它自己的人造山脈,而是它們太過密實,讓個別建築單元享受不到光線與空氣。

「如果能用更好的方式將個別建築展示出來,讓更高的建築可依據比例保留更多開放區域,那麼不僅上面兩大特色得以保留,還能增加更多美感。

「像現在……雖然巨大的建築量體贏得了壯麗感,但卻有更多東西消失在被摩天樓密集封鎖的天際裡;消失在摩天樓所導致的街道與建物的黯淡裡;消失在許多美麗的低層建築因為摩天樓而淪為侏儒或被取代的浩劫裡;消失在摩天樓與其他值得觀看之建築無法以個別身分盡情展示的缺憾裡……」22

VENICE 威尼斯

一百種深切的孤獨建構出威尼斯這座城市。那正是它的魅力所在。獻給未來人類的典範。

<div align="right">

尼采 Friedrich Nietzsche
</div>

但紐約,除了是其他眾多事物之外,也是一座建造中的威尼斯,所有讓建造得以緩慢推進的醜陋工具,所有不愉快的物理、化學、結構和商業過程,都應該得到讚賞和表

146

現，並借助詩意的眼光將它們化為美與浪漫的一部分。

⋯⋯⋯⋯⋯⋯⋯⋯⋯⋯⋯⋯⋯⋯⋯⋯⋯⋯⋯ 孟若・修雷特 J. Monroe Hewlett
紐約建築聯盟 Architectural League of New York 主席
《紐約：國家級大都會》New York: The Nation's Metropolis

解決壅塞問題最精準的文字提案，來自於哈維・科貝特（Harvey Wiley Corbett），這位研究曼哈頓與摩天樓的傑出思想家，也是哥倫比亞大學的年輕輩教師。

他提出高架式的拱廊步道（1923 年首次提出），在這項規劃裡，整座城市的地面層，原本一團混亂的各種交通模式，都會逐漸退場，把地面交通完全讓給自動車輛。地面層的溝槽將讓汽車這種快速交通用更快的速度衝過大都會。如果汽車需要更多空間，現有建築的邊緣可以往後縮退，創造出更大的交通動線面積。在第二層樓，行人走在沿著街道建築鑿建出來的拱廊上。這些拱廊在大道與街巷兩邊形成連續網絡，並用橋樑串接彼此。商店和其他公共設施沿著拱廊嵌入旁邊的建築裡。

哈維・科貝特，曼哈頓主義的傑出理論家，
畢生致力於「擘劃願景」。

147

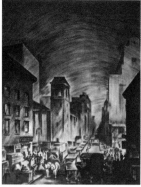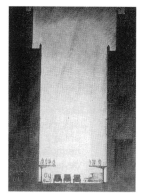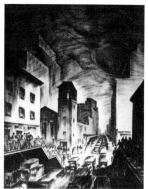

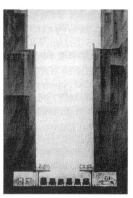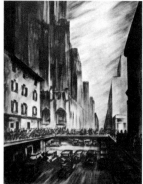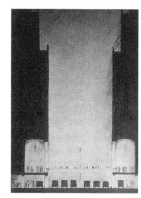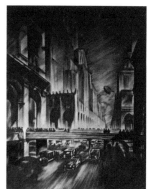

1	2
3	4

左頁

哈維、科貝特：《以人車分流方式紓解紐約交通壅塞提案》（*Proposals for Relieving Traffic Congestion in New York by Separating Pedestrians and Vehicular Traffic*），剖面圖：

1. 現狀。

2. 第一步：將行人從地面層移到沿著建築物興建的懸臂橋樑上；讓汽車佔據行人先前的領土。

3. 第二步：「建築物往內縮退。六輛汽車並排行駛——兩邊各有兩個停車位……」

4. 最後狀態：「行人走陸橋穿越街道，未來城市變成那個潟湖城市的化身……」

右頁

「連接紐約和紐澤西的哈德遜河大橋上的塔樓——1975，根據科貝特的構想和設計。」「非常現代化的威尼斯」全面實施：二十線道的大街，行人在「由 2,028 種孤獨組成的一套系統」裡，從「島嶼」步行到「島嶼」。

藉由這種人車分流，原有街道的容量至少可增加百分之兩百，如果街道可以佔用地面層的更多面積，比例就會更高。

根據科貝特的計算，到最後，如果這座城市的所有地面都變成單一交通平面，變成一片車海，將可讓交通潛能提高百分之七百。

「我們將看到一座人行道城市，以拱廊形式沿著建築線的內緣，比現有的街道高上一層。我們將在所有轉角看到橋樑，與拱廊齊寬，有堅固的護欄。我們將看到一些小型的城市公園（我們相信未來的數量會比現在多上許多），與拱廊人行道同一高度……**而以上種種，將變成一座非常現代化的威尼斯**，一座拱廊、廣場和橋樑的城市，街道就是運河，只是填滿這些運河的不是真水，而是自由流動的機動車輛，陽光閃耀在黑色的汽車車頂上，兩旁的建築物映照在奔馳湧動的車流裡。

「從建築的觀點，以及考量形式、裝飾和比例，這個構想可呈現出威尼斯所有迷人的特色，甚至更多。

裡頭沒有任何不相稱的東西，沒有丁點奇怪之處……」[23]

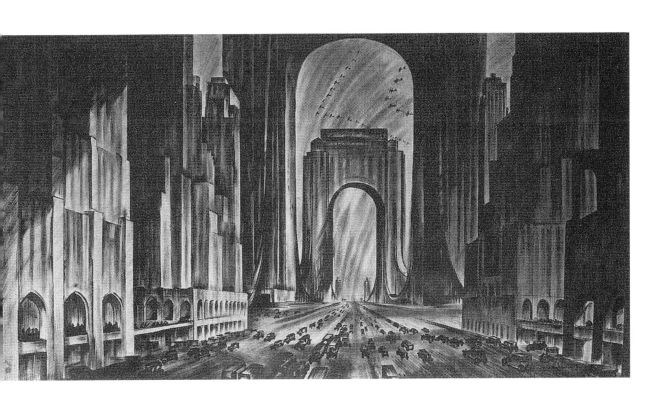

科貝特對紐約交通問題所提出的「解決方案」，是曼哈頓主義歷史上最公然的掛羊頭賣狗肉，把實用主義嚴重扭曲到變成純粹的詩意。

這位理論家壓根沒打算解決壅塞；他的真正野心是要讓問題變本加厲，最後像量子跳躍那樣，產生出一種全新的情境，讓壅塞神妙地轉化為正面積極的。

他的提案根本無法解決任何問題，他的提案是一種隱喻，為莫測難解的大都會提供秩序和詮釋。

有了這個隱喻，曼哈頓許多潛在不明的主題都顯得具體起來：在科貝特那個「非常現代化的威尼斯」裡，每個街廓都變成一座擁有自身燈塔的島嶼，變成費里斯式魅影般的「大宅」。曼哈頓的人民在街廓之間移動，最後將會名副其實的棲居在由 2,028 座島嶼自行組成的大都會**群島**裡。

CONGESTION　壅塞

費里斯、科貝特和區域計畫的作者們發明了一種方法，以本質上的非理性來處置理性問題。

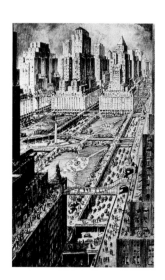

大都會中心不可思議的清朗平和：經過科貝特變形後的曼哈頓二景，〈俯瞰未來的紐約街道，1975〉〈都市廣場全景，以及在十層樓高度增設第二條行人專用道的可能性〉。

直覺告訴他們，解決曼哈頓的問題無異自殺；他們就是拜這些問題之賜才能夠存在；如果說他們有任何責任，那也是讓曼哈頓的問題永遠無法克服；曼哈頓的唯一解決方案，就是根據它的詭異歷史推斷它的未來；曼哈頓是一座永遠**往前飛**的城市。聚集在「區域計畫委員會」裡的這些建築師，他們的規劃必然得是客觀的對立面。這項規劃在曼哈頓的爆炸性實體上硬套入一系列的隱喻範型，這些範型既原始又有效，以一種詩意的掌控方式取代無論如何都不可能有效的務實系統。

1916 年土地使用分區管制法的「大宅」和「村落」，費里斯的「群山似的建築物」，以及科貝特那個宛如「非常現代化的威尼斯」的曼哈頓，它們共同組成一個極其認真的**輕浮方陣（matrix of frivolity）**，用詩意配方的語彙取代傳統的客觀規劃，以便用新的**隱喻規劃學**來處理無法量化的大都會情境。

壅塞本身，是在格狀系統的現實裡一一實現這些隱喻的基本條件。唯有壅塞能產生超級大宅、超大村落、「高山」和現代車河威尼斯。

這些隱喻加總起來，構成了**壅塞文化（Culture of Congestion）**的基石，而這個文化才是曼哈頓建築師的真正志業。

CULTURE 文化

壅塞文化提出以單一建築物攻克每個街廓。

每棟建築都將變成一棟「大宅」——一個私領域，為了接納過夜客人而膨脹擴大，但不至於假裝自己提供的東西具有普世性。每棟「大宅」都代表一種不同的生活風格，一種不同的意識形態。

壅塞文化會以前所未見的組合方式，在每個樓層安排新奇興奮的人類活動。藉由狂想科技之助，無論何時何地，只要想要，它就能複製出所有的「情境」，從最自然的到最人工的。

每棟**城中城**都是獨一無二、絕無僅有，可以自然而然吸引到它的居民。

映照在川流不息的黑色轎車車頂上的每座摩天樓，都是「非常現代化的威尼斯」的一座島嶼——**由 2,028 種孤獨組成的一套系統**。

「壅塞文化」是二十世紀的**文化**。

151

在股票崩盤的蕭條中,費里斯和曼哈頓的理論家已經成功讓曼哈頓主義從前意識階段順利過渡到半意識階段。他們將神祕的本質原封不動地保留在所有去神祕化的**符號**裡。

這時,曼哈頓的其他建築師也有同樣精緻的「現代化」儀式可以展演,而且不會被自我意識壓垮。

紐約布雜學院舉辦過十一次化裝舞會*,每次都耗費心力以真人演出懷舊的歷史場景(「古法國巡禮」、「凡爾賽花園」、「拿破崙」、「北非」),藉此讓紐約的布雜學派畢業生與法國文化的戀情有機會再次圓滿,但這種向後看的潮流,在 1931 年開始逆轉,因為主辦單位承認,未來不能永遠推遲。

他們決定,這次要用舞會的形式來探索「未來」。

對 1931 年而言,這是個相當適切的開端。

崩盤讓先前的瘋狂產出被迫中斷,它需要新的方向。歷史風格的儲藏庫終於枯竭了。各種版本的現代主義越來越急著宣告自己的地位。

1931 年 1 月 23 日,第十二屆舞會舉行,主題是「現代節慶:火與銀的狂想曲」(Fête Moderne: A Fantasie in Flame and Silver);邀請布雜學院的建築師和藝術家共襄盛舉,集體追尋「時代精神」。

它是假扮成化裝舞會的**研討會**。

「藝術的現代精神是什麼?沒人知道。很多人正在摸索探求它,在探索過程中應該發展出有趣好玩的事物⋯⋯」

為了預防有人對舞會主題做出膚淺的詮釋,主辦單位發出警告:「藝術裡的現代精神不是用來設計建築、雕刻和繪畫裝飾的一套新配方,而是一種追求,追求更有個性、更有生命力的某種東西,可用它來表達現代的活動和思想⋯⋯

「裝飾所追求的效果,就跟服裝一樣,都是要用有節奏、有活力的質感把熱情興奮表現出來,那就是我們的作品和表演、櫥窗和廣告的特色所在,現代生活的迷人泡泡和活潑喧鬧⋯⋯」[24]

舞會開始前幾週,大眾透過報導看到這篇宣言:「現代節慶將是現代主義的、未來主義的、立體主義的、利他主義的、神祕主義的、建築主義的和女性主義的⋯⋯狂想是調子,原創就給獎⋯⋯」[25]

VOID　空境

舞會那晚，三千名賓客來到百老匯的阿斯特飯店（Hotel Astor），參加這個「咖咖大咖和事事樂事的節目」。飯店熟悉的內裝消失了，改換成漆黑的空境，讓人聯想起無垠的宇宙，或費里斯的子宮。

「從黑暗的上空，七彩燈籠如從天而降的砲彈，劃破陰鬱……」

賓客身穿銀色和火光色的服裝，迤邐出火箭般的軌跡。失重的裝飾飄浮空中。一條「立體派主街」，似乎是經由現代主義扭曲過的未來美國一景。全黑打扮、幾乎隱形的無聲侍者，默默送上「未來主義雞精」，一種看似液態金屬的飲料，還有「迷你隕石」，烤過的棉花軟糖。熟悉的旋律與大都會的狂亂聲響彼此衝撞；「樂隊將由九部鉚接機、一根三英寸蒸汽管、四支郵輪汽笛、三柄大槌和幾具鑽岩機協力伴奏。儘管如此，音樂還是會依憑現代主義的不和諧特質，穿透這一切。」

有些潛在但嚴肅的信息在四周浮動，而且可以從劑量過多的暗示性訊息中辨識出來。它們提醒紐約的建築師，這場舞會其實是一場會議──這場典禮是大西洋另一邊的現代建築國際會議[*]（CIAM）的紐約版：它是一場譫狂探討，探討時代精神，以及對他們這個日益狂妄的行業而言，時代精神有何意含。

「與三樓包廂等高的巨大垂幕上，畫了一排模糊的行列，行列裡的巨人們握著蓄勢待發的銀箭像要穿越太空似的往前衝。他們是護衛空境的兵士，高空界的居民，他們的職責是替雄心昂揚的營建專業者設下一些界線，因為他們的作品正朝著群星越飆越近。」[26]

BALLET　芭蕾

這時，曼哈頓的建造者聚集在小舞台的廂房裡，為當晚的高潮做準備：他們將變身成自己建造的摩天樓，表演一齣〈紐約天際線〉（Skyline of New York）芭蕾舞。

這些男人的裝扮就跟他們的塔樓一樣，基本特質大同小異；只在一些最無謂的花樣上爭奇鬥豔。他們整齊劃一的「摩天樓裝」全都往上縮退，企圖符合 1916 年土地使用分區管制法的規範。只有頂部有所差異。

153

這項安排對有些參與者並不公平。約瑟夫‧佛里蘭德（Joseph H. Freedlander）只設計過四層樓高的紐約市立博物館，這當然不是摩天樓，儘管如此，他還是寧可尷尬地穿上摩天樓裝，也不願穿上他的晚禮服當個孤獨但誠實的異類。他的頭飾就是他的整棟建築。

李歐納‧舒茲（Leonard Schultze）是即將開幕的華爾道夫－阿斯托里亞飯店（Waldorf-Astoria）的設計者，他必須在單頂頭飾上把雙塔展示出來。最後他勉強接受只用一塔。

史都華‧沃克（A. Stewart Walker）的富勒大樓（Fuller Building）頂部優雅，但幾乎沒有開口，為了忠於設計，只好委屈它的設計師暫時充當瞎子。

伊利‧康（Ely Jacques Kahn）的頭飾和摩天樓裝最合拍，充分反映出他建築的本質：絕不死命追求戲劇性的尖塔，它們都是矮胖的平頂山。

拉夫‧渥克（Ralph Walker）扮演華爾街一號，哈維‧科貝特扮演他的布希大樓（Bush Terminal），詹姆斯‧奧康諾（James O'Connor）和約翰‧基爾派崔克（John Kilpatrick）是不可分割的孿生布雜公寓（Beaux Art Apartments）。湯瑪斯‧吉列斯比（Thomas Gillespie）則是完成了不可能的任務：他裝扮成一個空境，代表一個不知其名的地鐵站。

雷蒙‧胡德以他的每日電訊報大樓現身。（他日以繼夜忙著設計洛克斐勒中心，這案子實在太過複雜又「現代」，無法轉換成單件戲服。）

PAROXYSM　爆發

克萊斯勒大樓讓以上這些黯然失色，一如它在 1929 年躍上曼哈頓中城舞台的景象。

它的建築師威廉‧范艾倫（William Van Alen）拒絕摩天樓裝；他的裝扮就跟他的塔樓一樣，是一場細節大爆發。「整套服裝，包括帽子，都是鑲了黑色漆皮的銀色金屬布；飾帶和襯裡是火光色的絲綢。披肩、綁腿和袖口是從世界各地挑選出來的柔韌木料（印度、澳洲、菲律賓、南美、非洲、宏都拉斯和北美）。包括柚木、菲律賓桃花心木、美國胡桃木、非洲金鈴木、南美金鈴木、胡亞木和白楊木、楓木和黑檀、蕾絲木和澳洲銀樺。」拜使用「柔木」（Flexwood）之賜，這件戲服

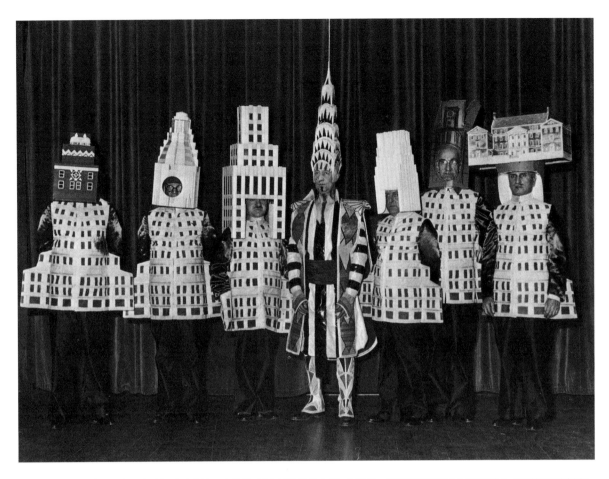

曼哈頓建築師演出〈紐約天際線〉。由左到右：史都華‧沃克扮演富勒大樓，李歐納‧舒茲扮演新落成的華爾道夫－阿斯托里亞飯店，伊利‧康扮演史奎布大樓（Squibb Building），威廉‧范艾倫扮演克萊斯勒大樓，拉夫‧渥克扮演華爾街一號，瓦德（D. E. Ward）扮演大都會大廈，佛里蘭德扮演紐約市立博物館──偽裝成化裝舞會的**研討會**。

才得以成形，那是一種牆面材料，以薄木皮製成並以織品襯底。

「這套裝扮的設計是要將克萊斯勒大樓再現出來：維妙維肖的頭飾表現出這棟建築的招牌塔頂；貫穿正面與環繞袖子的漆皮條帶，呼應塔樓的垂直和水平線條。披肩使用的木料與一樓電梯門相同，將電梯門的設計體現出來，它的正面形式則是上層電梯門的翻版。肩飾上的鷹頭圖案來自往後退縮的第六十一層樓細部……」[27]

那晚是范艾倫的天鵝絕唱，淒美凱歌。這點在舞台上隱而不顯，但在第三十四街的格狀系統上已無法否認，帝國大廈主宰了曼哈頓的天際線，以兩百零四英尺（一千兩百五十英尺 vs. 一千零四十六英尺）的差距將克萊斯勒比了下去。當時，帝國大廈幾近完工，只剩下那根用來繫泊飛船的無恥桅杆，一天比一天更高。

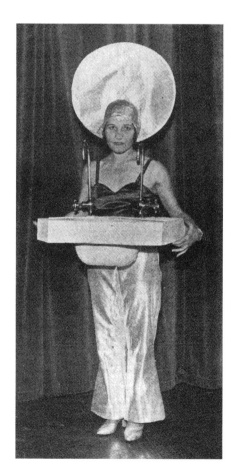

「新時代是……女性主義的……」——扮演「洗臉盆女孩」的考恩小姐：從男人潛意識裡走出來的幽靈。

156

WOMAN　女人

建築，特別是它在曼哈頓突變種，一直是男性專屬的追求。那群志在天際，渴望遠離地面和自然的追求者，始終沒有女性同伴。

不過，那晚舞台上的四十四個男人當中，卻夾了一名女子，愛德娜·考恩小姐（Miss Edna Cowan），「洗臉盆女孩」（Basin Girl）。

她捧著一只洗臉盆像是腹部的延伸；兩支水龍頭像是與她身體內部的進一步交纏。一個直接從男性潛意識裡走出來的幽靈，她站在舞台上象徵建築的臟腑，或更精準地說：她代表由人體的生物機能所持續引發的困窘，因為事實證明，生物機能足以抗拒任何高尚的抱負和科技的昇華。

男性朝 N 層樓所做的衝刺，是配備管線與抽象概念之間的一場伯仲賽。

配管如影隨形，永遠揮之不去。

CONTEST　競爭

如今事後回顧，就可清楚看出化裝舞會的種種法則的確主宰著曼哈頓的建築。

只有在紐約，建築變成了服裝設計，它不顯露內部不斷重複的真實本質，而是把潛意識反穿於外，擔任它們的角色，扮演成為象徵。化裝舞會是一種形式上的傳統慣例，在這裡，追求個體性和極端原創性並不危及集體的演出，反而是集體演出的要件。

跟選美比賽一樣，在這個罕見的模式裡，集體的成功度和個體競爭的激烈度成正比。

紐約建築師讓他們的摩天樓進入一種強迫式的競爭狀態，讓全城民眾都變成他們的評審團。這就是它的建築懸疑劇持續上演的奧祕所在。

THE LIVES OF A BLOCK: THE WALDORF-ASTORIA HOTEL AND THE EMPIRE STATE BUILDING
街廓的前世今生：華爾道夫－阿斯托里亞飯店和帝國大廈

規劃完善的人生應該有個令人印象深刻的高潮。

..保羅·史塔瑞特 Paul Starett
《改造天際線》Changing the Skyline

SITE　　**基地**

1811 年委員會規劃的 2,028 個街廓裡，有一個位於中央（第五）大道西邊第三十三街和第三十四街之間。

這個街廓在不到一百五十年的時間裡，從自然處女地發展成曼哈頓最醒目的兩座摩天樓（帝國大廈和華爾道夫－阿斯托里亞飯店）的發軔地，這些轉變代表了曼哈頓都市主義各階段的縮影，包含了支撐曼哈頓主義勇往直前的所有策略、定理、範式和野心。一層又一層的居住歷史，依然以一種無形的考古學存在於街廓上，不因形體的消解而有損其真實。

1799 年，約翰·湯普森（John Thompson）（用兩千五百美元）取得二十英畝的荒地，開墾成農莊——「土壤肥沃，一部分是森林，極適合種植各種作物」。他蓋了一棟嶄新方便的住宅、一座穀倉和好幾棟附屬建築。」[28]

1827 年，這塊基地在經歷另外兩任所有人之後，以兩萬美元落到威廉·阿斯托（William B. Astor）手上。

阿斯托家族的神話年輕而新鮮：「約翰·阿斯托（威廉的爸爸）出身貧寒，白手起家奮發向上，讓家族地位晉升到財富、影響力、權力和社會重要性的最顛峰……」

當威廉在這塊新地產上蓋了第一座阿斯托大宅，神話就與街廓交會。宅邸只有五層樓，是該家族晉升上流社會的紀念碑，「把不墜的名望封印在這個著名的基地上」。它的氣勢讓這個街角成為紐約最重要的景點之一。

「許多剛到紐約的新移民，把阿斯托大宅視為美國的許諾，只要努力、勤奮、有決心，自己也有可能成為人上人……」[29]

SPLIT 分裂

威廉·阿斯托死了。

這個街廓由家族的幾個支系瓜分，這些後代爭吵不合，日益疏遠，最後甚至互不往來。但他們依然分享著這個街廓。

1880 年代，矗立著阿斯托家族最初大宅的第三十三街角落，現在由他的孫子威廉·華爾道夫·阿斯托（William Waldorf Astor）居住；第五大道的另一個角落，有一棟幾乎一模一樣的大宅，住著他的堂兄弟雅各·阿斯托（Jacob Astor）。兩家隔著一道圍牆花園，互不往來。這個街廓的精神是分裂的。

到了 1890 年代，威廉·華爾道夫決定移居英格蘭。新的命運等待著屬於他的那一半街廓。

AURA 光環

阿斯托大宅的光環，在過去一百年吸引了一群類似的住宅；這個街廓變成曼哈頓市中心的搶手地段，著名的阿斯托宴會廳是紐約上流社會的震央。

但現在，阿斯托和他的顧問們感覺到「社會階層即將出現一種異乎尋常的發展，有錢人將在東城與西城兩邊如雨後春筍般紛紛冒出，一種更快的節奏將會影響這座城市的生活……1890 年代正在引領一個全新世紀」。[30]

他以一個動作，同時利用了舊日的**名望**和新時代的急迫：這棟大宅將改成飯店，但在阿斯托的指示下，這家飯店依然會是「一棟大宅……會把典型又醒目的飯店特色在人力所及範圍內減到最少」，讓它可以繼續保存阿斯托的光環。

對阿斯托而言，建築物的拆毀並無礙於其精神的保存；他用這棟華爾道夫飯店將輪迴再生的觀念注入建築裡。

阿斯托找到喬治·博爾特（George Boldt）擔任經理人，負責這棟新型「大宅」，「這人憑著一張飯店藍圖就可預見人群從大門川流而入」，之後，他終於放心前往英格蘭。

接下來有關飯店的指示與建議，是透過海底電纜傳送過來——用摩斯密碼打造的建築。二十世紀即將來臨。

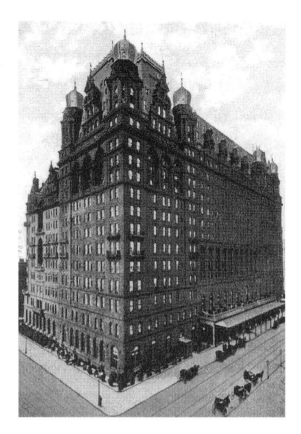

第一代華爾道夫 – 阿斯托里亞飯店：
華爾道夫建於 1893 年，阿斯托里亞
（比較高的部分）建於三年之後——
「美國都市文明的一大變革。」

TWIN　蠻生

十三層樓的華爾道夫飯店才剛竣工，博爾特隨即把注意力轉移到街廓的另一半。他知道，如果要把這個地點和基地的潛力完全發揮出來，唯一的方法就是讓這兩半合為一體。

經過多年談判，他終於說服雅各·阿斯托出售。現在，華爾道夫遲來的蠻生弟弟阿斯托里亞，終於可以興建了。（洞燭機先的博爾特，面對第五大道的斜坡早已暗中使出對應手段，「讓華爾道夫主樓層的高度可以和第三十四街的路面齊平……也就是說，可以確保合體後的飯店底樓絕對會在同一平面上。」）

1896 年，也就是華爾道夫開幕三年後，十六層樓的阿斯托里亞飯店落成。底樓的吸睛焦點是孔雀巷（Peacock Alley）。它是一條長度超過三百英尺、與第三十四街平行的室內大廊，還有一條室內馬車道可通往第五大道的玫瑰廳（Rose Room）。

160

在底樓部分，兩家飯店藉由貫穿原分隔圍牆的共同設施接連起來：兩層樓的棕櫚廳、孔雀巷的一個分支，以及廚房。二樓和三樓是宴會廳——著名的阿斯托宴會廳的普及放大版——和阿斯托廊廳（Astor Gallery），「幾乎是歷史悠久的巴黎蘇比茲（Soubise）宴會廳的原樣複製版」。

華爾道夫－阿斯托里亞飯店是從阿斯托大宅移植而成，不管是名副其實或只是名義上的移植，都意味著推動這項計畫的人把它視為一棟鬼屋，裡頭充斥著先輩的鬼魂。

興建一棟大宅讓它自身的過往與其他建物的鬼魂在裡頭出沒：這就是曼哈頓主義用來生產替身歷史、替身「時代」和替身名望的策略。在曼哈頓，嶄新與革命總是在虛假的熟悉光芒中現身。

CAMPAIGN **戰役**

一如威廉·華爾道夫·阿斯托的盤算，「〔這間聯合飯店的〕到來本身，似乎代表了美國都市文明的一大變革。」

儘管新飯店重申與保證了原址大宅的意象，但它的計畫內容卻將它捲入一場改變與操控這座新興大都會社交模式的戰役，因為它提供的各種服務暗中攻擊了屬於個人的居家領域，甚至讓後者的存在理由受到挑戰。

對自家公寓缺乏娛樂和社交空間的人，華爾道夫－阿斯托里亞飯店提供了現代的設施與場所；對被豪宅拖累的人，飯店則提供專業與品味的服務，省去他們辛苦操持自家小宮殿的精力。

日復一日，華爾道夫不斷把社會從它的隱身處所拉出來，拉進這座已然成為展示與介紹都市新禮儀（例如女人獨自但又得體無疑地在公共場所抽菸）的集體大沙龍。

幾年下來，當華爾道夫－阿斯托里亞飯店變成「舉辦各式各樣音樂會、舞會、晚會和戲劇表演的公認場所」，它就可聲稱自己是曼哈頓的社交重心，「一個為紐約大都會地區的富貴居民所設計，提供奢華豐富都會生活的半公共機構」。

街廓大獲成功：到了 1920 年代，華爾道夫－阿斯托里亞飯店已成為「紐約的非正式宮殿」。

DEATH　死亡

不過，有兩個平行的發展趨勢，宣告了這座飯店的死亡，至少是它的軀殼終結。

華爾道夫飯店煽動了一種弔詭的**最時新的傳統（tradition of the last word）**（在物質享受、科技設施、裝飾、娛樂、大都會生活風格等方面），這種傳統想要保住自己，就必須不斷自我摧毀，不停脫胎換骨。任何建築容器一旦把自己固定在基地上，遲早就會墮落退化，變成一堆過時的科技或佈景裝置，妨礙它快速轉向變化，而變化就是該傳統的存在理由。

這座孿生飯店自信挺立了將近二十年後，突然被一家商業機構的調查和大眾輿論斷定為「老舊」，不適合用來盛裝真正的現代性。

1924 年，博爾特和他的合夥人盧修斯‧布莫（Lucius Boomer）提議「逐步重建華爾道夫－阿斯托里亞飯店，讓它大幅改善，更為現代」。狹窄的阿斯特方庭（Astor Court）把飯店和街廓上的其他建築物區隔開來，建築師在方庭上設計一座「鋼骨玻璃的拱頂……打造出全紐約最壯麗的拱廊之一」。[31] 宴會廳也擴大到原來的兩倍。

最後的補救方法，是針對孿生飯店比較古舊的部分進行整容手術，讓華爾道夫的高度跟阿斯托里亞看齊。只不過，每一項提議都為飯店的死亡執行令多增添了一個理由。

LIBERATION　解放

華爾道夫－阿斯托里亞飯店的真正問題是：它並非摩天樓。

飯店越成功，這個街廓的價值就越高，它必須變成一棟劃時代建築物的迫切感也就越強，這棟結構物必須同時具備兩種身分：一是華爾道夫飯店**理念**的新化身，這個理念是由威廉‧華爾道夫‧阿斯托訂下的──一棟保有私宅氣氛的雄偉「大宅」；二是**摩天樓**，用來收割土地使用分區管制法賜予的金融果實。

在下面這兩張圖裡，這個街廓由兩個同等魅幻的佔據者彼此競爭：第一個是終極版的摩天樓，它拔地向上，幾乎要脫離人類掌控，把 1916 年的模型發揮到淋漓盡致；第二個是華爾道夫理念的又一次再化身。

第一張圖把摩天樓當成一連串佔領的最頂點──從**自然處女地**到**湯普森農莊**

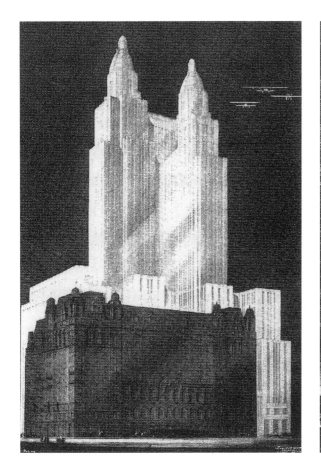
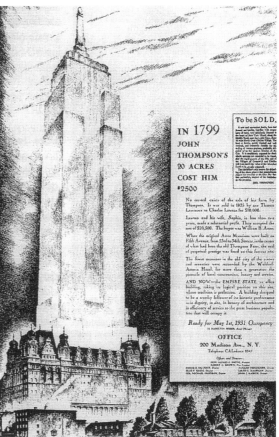

左｜新華爾道夫－阿斯托里亞飯店，舊華爾道夫理念的再化身。「洛伊·摩根（Lloyd Morgan）繪製」。

右｜「而現在──帝國大廈，一棟辦公大樓，在這塊基地上取得順理成章的位置」；畫家將終極版摩天樓處理成該基地先前所有佔據者的總和。（廣告）

帝國大廈，不同層級的規劃：「一個金字塔狀的不可出租空間外邊環繞著另一個金字塔狀的可出租空間。」

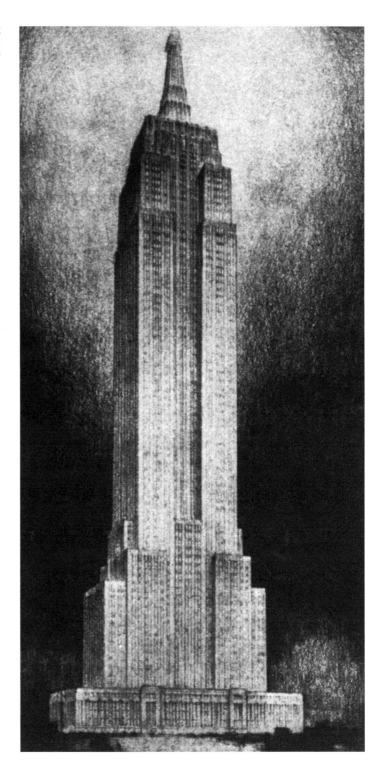

到**阿斯托大宅**到**華爾道夫-阿斯托里亞飯店**到最後的**帝國大廈**。它暗示,曼哈頓都市主義的範型如今是一種建築版的食人族:每一棟建築都會把它的前身吃掉,如此一來,基地上的最後一任建築就可累積先前佔據者的所有力量和精神,並以自己的方式保留它們的記憶。

第二張圖則是透露出,華爾道夫的意志將會再次逃過軀殼的毀壞,重新在「格狀系統」裡的另一個位置上高唱凱歌。

帝國大廈是曼哈頓主義純粹且不假思索的最後宣言,是潛意識的曼哈頓的最高潮。

華爾道夫飯店則是有意識的曼哈頓首次完整實現。在其他任何文化裡,把舊華爾道夫拆毀,肯定是一種野蠻的破壞行為,但是在曼哈頓主義的意識形態裡,它卻建構了一種雙重解放:一方面讓基地得到自由,去迎接它的演化宿命,同時讓華爾道夫的理念得到釋放,重新被設計成露骨的壅塞文化的範例。

PROGRAM 計畫內容

帝國大廈將成為「一棟摩天樓,在高度上傲視人類建造過的任何東西;在簡潔之美上睥睨所有已設計的摩天樓,它的內部配置將符合最挑剔房客的最嚴格要求……」[32]

這個計畫內容,如同它的建築師威廉·蘭姆(William F. Lamb)所形容的,簡略到像是要變成警句格言。「它夠簡短──預算明確,任何空間從窗戶到走廊不超過二十八英尺,樓層和空間越多越好,石灰岩外飾材,1931 年 5 月完工,也就是說,從畫草圖開始,只有一年六個月的時間……

「平面的邏輯很簡單。中央要有一定數量的空間容納垂直動線、廁所、管道間和走廊,排列得越緊湊越好。四周圍繞著二十八英尺深的辦公空間。樓地板面積隨著電梯的數量減少而遞減。基本上,這棟大樓是一個金字塔狀的不可出租空間外邊環繞著另一個金字塔狀的可出租空間。」[33]

165

TRUCK　卡車

在紐約規劃帝國大廈的這段期間，歐洲的前衛派正在實驗自動書寫（automatic writing），一種不受作者的批判機制（critical apparatus）阻礙，完全聽命於寫作**過程**的書寫。

帝國大廈就是一種**自動建築**，它的集體建造者——從會計到配管工人——放棄感官滿足，完全聽命於營造**過程**。

帝國大廈這棟建築除了讓抽象的金融具體有形，讓它**存在**之外，沒有其他計畫內容。營造過程的所有插曲，都是由無可質疑的自動主義法則所管控。

在這個街廓出售後，有一場夢境似的褻瀆儀式，由卡車與飯店擔綱的一場演出。「出售案首次公告後，隨即出現一輛機動卡車〔無人駕駛？〕開進那扇廣闊大門，那扇大門曾經迎接過總統親王、國家統治者，以及社交界的無冕王和無冕后。那輛卡車像個嘶吼的入侵者，硬用它的龐然軀體闖進大廳，裡頭肯定是像它這樣的入侵者不曾見識過的。它從地板上轟隆而過，然後掉轉頭，朝『孔雀巷』呼嘯而下，就是那條襯有鑲金大鏡和天鵝絨垂幔的傲嬌廊道。

「華爾道夫的末日到了。」[34]

SAW　鋸子

1929 年 10 月 1 日，拆除大業正式展開。第二「幕／行動」（act）上演，這一次的是兩位紳士和一把鋸子。他們用橇棍移走了簷口的頂石。

華爾道夫飯店的拆除也被規劃為建造工程的一部分。有用的構件保留下來，例如電梯核，它伸進還不見形影的帝國大廈樓層裡：「我們把四部客用電梯從舊建築裡搶救下來，裝入新骨架的臨時位置上。」[35]

派不上用場的部分則用卡車載走，裝上駁船。在駛離桑迪胡克五英里外的地方，華爾道夫飯店被倒進大海。

這個粗暴的夢想喚醒了蟄伏的夢魘：這棟建築會不會被自己的重量壓沉到地底下？不會——「帝國大廈不是壓在岩床上的新荷重。相反地，他們已挖掉了大自然原本擺放在那、以土石呈現的無作用呆荷重，換上由人類擺放的、以建築形式出現的**有用**荷重……」

左｜「拉斯科伯（Raskob）和史密斯（Smith）先生開始拆除華爾道夫飯店……」

右｜「就像變魔法似的，補給會自動出現在手邊……」

DREAMPLANNING **夢想規劃**

根據自動主義的邏輯，基地上的工人是被動的存在，甚至是裝飾性的存在。

「如同建築師施里夫（Shreve）說的，它就像裝配線，把同樣的材料按照同樣的關係擺放，一遍又一遍……

「它的規劃如此完美，進度也執行得如此精準，工人根本不必伸手去拿下一步需要的東西。因為就像變魔法似的，補給會自動出現在手邊……」

由於帝國大廈的基座佔據了一整個街廓，所有的新補給全都消失在建築內部，感覺就像它吃進源源不絕、分秒不差、按時送達的材料，然後自己把自己生出來。

這座自動建築的成長「速度」，一度飆到十天之內長出十四點五層樓。

外飾牆板與結構框架的結合計畫：「在每一層樓，當鋼骨框架爬高時，就會蓋一條迷你鐵路，有轉轍器和車廂，用來運送補給品。每天早上都會印出完美的時刻表。每一天的每一分鐘，營建部都知道每部電梯要運什麼東西，它會升到多

「一場精心規劃的美夢……」

高，哪一組工人要使用它。在每一層樓，每一輛小火車上的每一位操作員，都知道現在運上來的東西是什麼，要送到哪裡去。

「在下面的街上，機動卡車的駕駛也以類似的時刻表工作著。每一天的每一小時，他們都知道自己運去帝國大廈的貨物是鋼樑或磚頭，是窗框或石塊。從某個陌生地方啟程的時刻，交通移動所需的時間長度，以及抵達的準確時間，都經過絕對嚴密的計算、安排和執行。

「卡車不耽擱，起重機和電梯不閒置，人員不空等。

「靠著完美的團隊合作，帝國大廈落成了。」

帝國大廈純粹是過程的產物，它可以沒有內容。這棟建築是個**空殼**（envelope）。

「皮層就是一切，或幾乎等於一切。帝國大廈將盡情閃耀它的本真之美，讓我們的子孫驚豔讚嘆。這樣的外貌是因為採用鉻鎳鋼的關係，一種永遠不會生鏽、永遠不會黯淡的新合金。

「深凹狀的窗戶經常會造成難看的陰影，破壞線條的簡單之美，帝國大廈採用薄金屬窗框，並讓窗戶與外牆齊平，避免了這種困擾。也就是說，誰也不准阻擋這座塔樓直上雲霄，連陰影也不行……」

建築完工後，所有參與者從夢中醒來，看著這棟建築物，而它竟然不可思議地，沒有消失。

「帝國大廈像被施了魔法的童話城堡，似乎就要浮升到紐約上空。一座如此高聳，如此寧靜，如此簡單非凡，如此光燦華美的大廈，超乎先前的所有想像。看著它，就像在回顧一場精心規劃的美夢。」[36]

但也正是因為這種夢想特質，這種自動建築的性格，讓它免於成為高雅文化征服自體紀念碑的又一案例。

不管過去或現在，它都名副其實的，**不假思索**。

它的底樓全是電梯；在一座又一座的電梯井之間，沒有隱喻容身之地。

上方的樓層也一樣，完完全全是為八萬人所準備的商業空間。也許某位商業人士會因它的壯闊富麗而迷惑；祕書們凝視著前人不曾目睹的景致。

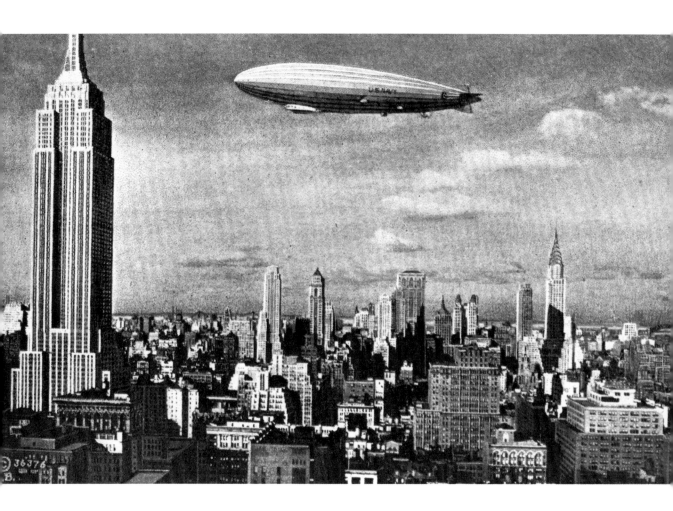

AIRSHIP 　**飛船**

只有最頂端才有象徵主義。

「第八十六層樓是觀景塔,一個十六層樓的延伸體,形狀像一支倒扣的試管,由巨大的角柱石扶撐……」[37]

它也是一根飛船繫泊桿,並因此消除了曼哈頓身為被陸地包圍之燈塔城市的弔詭處境。

唯有讓飛船可以在曼哈頓的所有針尖裡選擇它最愛的港口,並真真實實地繫纜停泊,才能使這個隱喻再次名副其實。

170

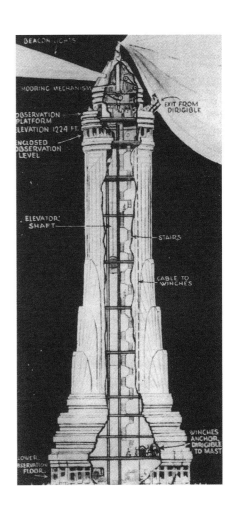

DISPLACEMENT 置換

在這短暫的置換時期，華爾道夫飯店這個概念仍持續以它自己擁有的名稱權存在，當時的所有人是布莫，飯店的最後一任經理。現在，要由他來重新調配這個**最時新的傳統**，由他來規劃和設計華爾道夫飯店的復出，這次，它將化身為第一棟完全由社交活動所征服的摩天樓。

一個多世紀以來，曼哈頓的生活風格前衛派一直在各種類型間流連，尋找最理想的居所。「一開始，獨門獨院的私人大宅是富裕紐約客唯一的選擇。然後有了著名的紅砂石公寓（Brownstone），有些時候是『兩家』雙拼；接著連棟套房公寓（flat）時代來臨。它在社會階層裡往上走，就變成『大樓公寓』（apartment）。

171

之後，合作公寓（cooperative apartment）基於或真或假的經濟利益，有過一段受歡迎的歲月。緊接著颳起樓中樓公寓（Duplex apartment）風潮，裡頭有娛樂用的大房間，以及許多前所未聞的生活設施……」[38]

這項追求的不同階段，正好和個別單元越聚越大的趨勢相符合，但這些住宅單元不管怎麼結合，都不曾放棄它們的獨立性。

然而，隨著「壅塞文化」在 1930 年代早期臻於顛峰，最終的回歸迫在眉睫。

飯店模式經歷了一次觀念上的大改造，同時注入新的實驗雄心，企圖為曼哈頓打造出終極版的**居住單元（unit of habitation）**：公寓式飯店（Residential Hotel），這裡的居民是自家的客人，這種做法可以讓它的住戶得到解放，全心投入大都會生活的各種儀式。

1930 年代早期，曾經是**日常**的生活，已經達到前所未有的精緻、複雜和充滿戲劇性。它需要繁縟講究的機器設備和裝飾系統才能鋪陳出來，但是這套系統並不經濟，因為那些擺設、空間、人員、小配件和各式精品的使用頻率都很低，而讓它們閒置在那裡，又會妨礙私生活的最佳體驗。

此外，由於改變是「進步」的指標，在流行的壓力下，這些基本配備永遠都有過時之虞，而這必然會讓人對於投資購買家用品感覺越來越厭煩。

公寓式飯店超越了這種困局，它們把個別住家的公私機能區分開來，然後在這棟宏偉大宅的不同區塊裡，讓兩者根據各自的邏輯得出合理的結果。

在這樣的飯店裡，「顧客無論是長居或短住，不僅可利用這棟超現代飯店裡的尋常生活設施，還可享有一些現成的服務，輕輕鬆鬆為自己的住所提供擴充和增補，用一種精緻的排場來安排他與朋友之間的不定期娛樂……」[39]

COMMUNE 公社

這樣的居住單元其實就是一種公社。

它的居民集資金援一套集體使用的基本配備，用來支撐「現代生活方式」。

只有以公社的力量，他們才能養活這套機制，維繫昂貴且費事的**最時新的傳統**。

根據同樣的邏輯，飯店也變成沒有自身居所的俱樂部和組織的共享總部。少了管銷成本，每隔一段時間，它們就可用最小的花費和最大的氣勢改造自己。

隨著公寓式飯店的發展，由 1916 年土地使用分區管制法所暗示的隱喻，終於和內部的計畫內容相一致：做為超大村落單一單位的摩天樓。1916 年的魅影外框線，也能變成單棟式的大都會住家。

PROBLEM ### 難題

「新華爾道夫–阿斯托里亞飯店在規劃上確實有個難題，它結合了一家短租飯店、一家公寓宅邸、一個大宴會廳和娛樂設施、一個私鐵車廂機庫（在不連接紐約中央鐵路的軌道上）、好幾個展覽廳，以及你能想到的所有東西，這些包山包海的內容全都得安置在四十個樓層裡……」

「建築師的任務是規劃一家有史以來最大的飯店，建築物的設計必須同時兼顧幾十種機能，要能讓沒有接獲某個派對邀請的賓客，察覺不到眼下有這個活動正在進行……」[40]

它的基地並不真的存在：整棟飯店是建造在鋼柱上，鋼柱則是楔卡在鐵軌之間。它佔據一整個街廓，兩百英尺乘六百英尺，介於公園大道和萊辛頓（Lexington）大道以及第四十九和五十街之間。

它的輪廓非常貼近費里斯式的外框線，雖然它有兩座尖塔而不是一座，這是為了呼應它的源頭：位於第三十四街的兩棟阿斯托大宅。

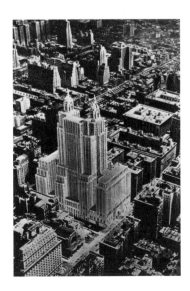

新華爾道夫–阿斯托里亞飯店投放在格狀系統上，轟立於第四十五街到第五十街之間公園大道東邊不存在的基地上，建築師簡報圖（建築師：舒茲和韋佛〔Schultze & Weaver〕）。

比較低的樓層包含了三層娛樂和公共設施，每一層的面積都跟街廓一樣大，然後細分成圓形、橢圓形、長方形和正方形：宛如沒有水的羅馬浴場。

飯店的賓客住在四個矮翼樓裡，樓高是整棟大廈的一半。永久住戶則是住在華爾道夫塔樓裡，由位於街廓中央的私人隧道進入。

SOLITUDES *孤獨*

華爾道夫飯店最下面的三個樓層，以迄今為止最不厭苛細的講究，將曼哈頓是一座現代威尼斯的概念具體呈現出來。

雖然這些空間都很容易進入，但它們並不完全是公共的；它們組合成一連串劇場式的「客廳」(living room)——它是為華爾道夫賓客準備的室內空間，它接受訪客，但排除一般大眾。這些客廳構成一些膨脹的私領域，加總起來，便成了曼哈頓的威尼斯式**孤獨系統**。

一樓，也就是主層(Piano Nobile)，是一個動線迷宮（「說真的，動線本來就不該有盡頭」）[41]，通往塞特廳(Sert Room)，「紐約最有趣之人的最愛……裝飾用的壁畫描繪了唐吉訶德的情節」；諾斯燒烤(Norse Grill)，「一個斯堪地那維亞式的鄉野空間，裡頭的一幅壁畫將大紐約區所有體育活動的位置全都標示出來」[42]；帝國廳(Empire Room)；翡翠廳(Jade Room)；藍廳(Blue Room)和玫瑰廳(Rose Room)。

三樓是由彼此串聯的大型空間所組成的系統，最後的高潮是巨大的宴會廳，它同時也是一座劇院。

這兩個樓層之間隔著一個實用設施層——廚房、寄物櫃、辦公室。

十六部客用電梯貫穿所有樓層，配置方式反映了塔樓平面，另有十五部電梯專供

右｜新華爾道夫-阿斯托里亞飯店軸測圖。編號說明：1. 市郊鐵道；2. 暖氣設施；3. 照明設施；4. 通風設施；5. 紐約中央鐵路軌道；6. 快車鐵道；7. 員工置物櫃；8. 儲藏室；9. 銀行；10. 廚房；11. 烘培坊；12. 商店；13. 車道；14. 男性酒吧；15. 廊廳；16. 門廳；17. 廚房；18. 孔雀巷；19. 大廳；20. 寄物處；21. 商店；22. 理髮店；23. 行政辦公室；24. 阿斯托廊廳；25. 銀廊廳；26. 東庭；27. 東廊廳；28. 宴會廳；29. 西廊廳；30. 西庭；31. 服務台；32. 露台；33. 塞特廳；34. 廣播與電視；35. 中庭；36. 照明設施；37. 短租客房；38. 短租客房；39. 詹森套房；40. 星光屋頂；41. 棕櫚酒吧；42. 加拿大俱樂部；43. 加拿大俱樂部；44. 女青年會；45. 塔樓套房；46. 塔樓套房；47. 公園大道；48. 第五十街；49. 萊辛頓大道。

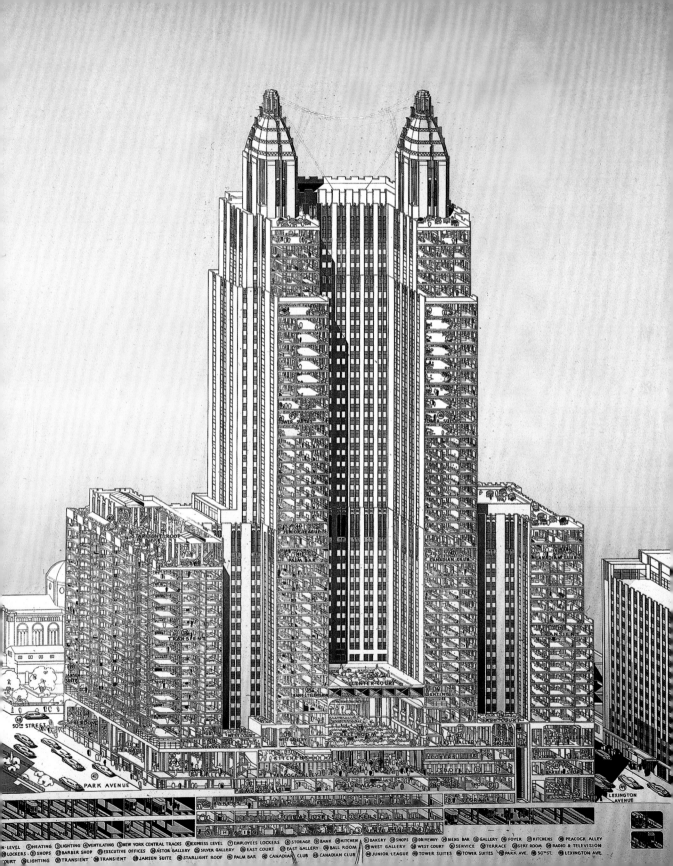

50TH STREET

PARK AVENUE

LEXINGTON AVENUE

①SUB-LEVEL ②HEATING ③LIGHTING ④VENTILATING ⑤NEW YORK CENTRAL TRACKS ⑥EXPRESS LEVEL ⑦EMPLOYEES LOCKERS ⑧STORAGE ⑨BANK ⑩KITCHEN ⑪BAKERY ⑫SHOPS ⑬DRIVEWAY ⑭MENS BAR ⑮GALLERY ⑯FOYER ⑰KITCHENS ⑱PEACOCK ALLEY ⑲LOCKERS ⑳SHOPS ㉑BARBER SHOP ㉒EXECUTIVE OFFICES ㉓ASTOR GALLERY ㉔SILVER GALLERY ㉕EAST COURT ㉖EAST GALLERY ㉗BALL ROOM ㉘WEST GALLERY ㉙WEST COURT ㉚SERVICE ㉛TERRACE ㉜SERT ROOM ㉝RADIO & TELEVISION ㊎COURT ㊏LIGHTING ㊐TRANSIENT ㊑TRANSIENT ㊒JANSEN SUITE ㊓STARLIGHT ROOF ㊔PALM BAR ㊕CANADIAN CLUB ㊖CANADIAN CLUB ㊗JUNIOR LEAGUE ㊘TOWER SUITES ㊙TOWER SUITES ㊚PARK AVE. ㊛50TH ST. ㊜LEXINGTON AVE.

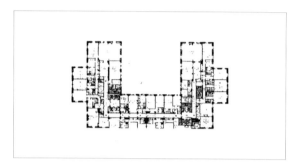

新華爾道夫–阿斯托里亞飯店：1. 底樓平面圖；2. 一樓平面圖；
3. 較低飯店部門典型樓層平面圖；4. 華爾道夫塔樓典型樓層平面圖。

1	3
2	4

雇員和貨物使用。（其中一部超大電梯有二十英尺長八英尺寬，足夠將一輛豪華
加長型轎車送上一年一度的車展展廳。）

為了彌補最下方樓層的洞穴感，其他設施都擺在靠近「高山」的巔峰處，像是
十八樓的「星光屋頂」（Starlight Roof），給人一種豁然開朗，可與自然元素交流
的感覺。

「天花板可以用機械裝置整個拉開……熱帶氣息的植物、花卉和粉紅火鶴等背景
裝飾，令人聯想到熱情的佛羅里達……」[43]

HISTORY 歷史

新飯店把孔雀巷移植過來，同時沿用了舊華爾道夫裡的一些響亮名稱，在在強
化了華爾道夫的輪迴主題，把累世積澱的記憶和關聯全都轉移到新建築上。因

此，新華爾道夫的某些部分早在它們建好之前就富有聲望。

除了「歷史」名氣之外，第三十四街舊華爾道夫的一些真實殘片和紀念物，也在拆除過程中搶救下來，重新組裝在新「高山」上，進一步確保往日氣氛能在此延續。另外，室內裝潢師也從世界各地買來更多「歷史」，把它們當成戰利品重新安置在新建築物裡的適當位置：崩解的歐洲為曼哈頓的室內組裝提供了豐富素材。

「在華爾道夫－阿斯托里亞飯店規劃初期，正好碰到英國的巴斯爾登莊園（Basildon Park）即將拆除……布莫先生在一次造訪後，雙方開始磋商，最後買下精心繪製與裝飾的沙龍。」重新裝置在宴會廳那層。

這類被拆除的碎片在大西洋兩岸之間掀起一陣繁忙的交通，類似的移植也嵌入塔樓裡，那裡的「樓層裝飾交替使用改良過的法式和英式風格，而一些有露台的套房，則是採用當代風格的裝飾和家具……」[44]

TENTACLES　觸手

由於基地並不真正存在，這點迫使華爾道夫的設計師必須重新去思考一些飯店規劃的慣例。

由於鐵路公司不願放棄部分鐵軌，所以飯店沒有地下室，而地下室正好是傳統上用來安置服務性空間的地方，例如廚房和洗衣間。設計師只好把它們化整為零，分散在飯店各處，用最優化的地點為內部最廣大的範圍提供服務。

因此，華爾道夫有**一套廚房系統**而非一間廚房。廚房的主站位於二樓，「服務備餐室則像八爪章魚的觸手一般，從這裡向各方延伸，與所有的宴客廳以及三樓和四樓無數的私人餐室相連結。」在第十九樓的公寓區，有一座「家常廚房」（Home Kitchen），裡頭的所有餐點都是出自女性之手。

「說不定你想吃一頓自家語言的晚餐？比起法國廚師的異國大餐，你可能更渴望家鄉的火腿蛋，或是佛蒙特州的蛋糕與楓糖……就是因為這個理由，我決定在華爾道夫設置一個家常廚房。有些時候，我們就是會一心想吃家常菜，所以，比方說，你醒來，覺得肚子餓了，想吃雞肉麵疙瘩或櫻桃派，你只要打給這個美國廚房就可搞定……」[45]

「客房服務」的觀念也得到提升。為了讓不想下去生活樓層、寧願留在塔樓裡的賓客更加方便，飯店把客房服務改造成超凡服務，可讓每位賓客選擇要繼續當個守舊人士，還是變成不用離開房間一步的世界公民。

這些服務全都是透過電話協調配合，電話變成建築的延伸。「為了因應電話撥打數量以及透過電話為華爾道夫賓客所提供的種種服務，飯店需要的相關備配非常龐大，足可供應一座五萬多人的城市使用……」[46]

透過這些革命性的安排和設施，「可以照料鉅細靡遺的公私機能，包括舞會、宴會、展覽會、音樂會、戲劇表演等，所有機能都有自足獨立的空間，包括大廳、劇院、餐廳、衣帽間、舞池等等」，華爾道夫－阿斯托里亞飯店因此變成「今日的社交和市民中心……」[47]

曼哈頓的第一棟摩天大宅。

大都會的日與夜：新華爾道夫－阿斯托里亞飯店的雙峰閃耀在突如其來的光束之下；
魅影似的興登堡飛船（Hindenburg）通過雙塔，1936 年 5 月 20 日。

電影

在第二棟華爾道夫飯店興建的 1930 年代,「飯店」變成好萊塢最鍾愛的主題。在某種意義上,它減輕了編劇虛構情節的負擔。

一家飯店**就是**一段情節(plot),一個模控學(cybernetic)的宇宙,有它自己的法則可以在素昧平生的人們之間產生隨機偶然的碰撞。它提供讓人群交錯的沃饒切面,讓階級接口的豐富紋理,讓舉止衝撞的喜劇場域,以及例行操作的中性背景,為每個事件增添戲劇起伏。

有了華爾道夫,飯店本身成了這樣一部電影,賓客是明星,工作人員則是一群身穿燕尾服但不引人注意的臨演歌隊。

賓客只要在飯店開個房間,就等於買到門票,可走進一個不斷發展的劇本裡,取得所有布景的使用權,並可利用預先編排好的一切機會,和其他「明星」互動。

電影從旋轉門開始,象徵巧遇帶來的無窮驚喜;接著,支線情節在下方幾個較晦暗的縮退樓層裡進行;然後經由電梯這個插曲,在建築物的頂層上演完美大結局。唯有街廓這塊領域,能將所有故事框架起來,連貫一氣。

史詩

這些卡司攜手合作,演出一部抽象的史詩電影,片名是:《機會·解放·加速度》(*Opportunity, Emancipation, Acceleration*)。

其中一個(社會學的)分支情節,描述一名野心家把投宿該飯店當成事業攻頂的捷徑。「我打算拿儲蓄住進華爾道夫飯店,竭盡所能和頂尖的金融與商業鉅子打交道……這是我這輩子做過最划算的投資」,日後的商業大亨富比士(Forbes)如此吐露。[48]

女性賓客是錯綜情節裡的另一部分,因為飯店接管了所有的家務煩惱和責任,讓女性得到自由,可以全心追求事業,但這種加速度的解放倒是令男性感到困惑,突然之間,他們身邊圍繞著一群「超豪放的美麗物種」。

「她們的眼睛越藍,對愛因斯坦理論的了解就越深,你可以信賴一個依附男人的女人告訴你柴油引擎到底是啥名堂……」[49]

在一個比較浪漫的故事裡,鄰家男孩變成了樓上的男人,他的踢踏舞是摩天樓不可或缺的通訊媒介——用雙腳敲擊出來的心靈摩斯密碼。

直到 1800 年為止，第一代華爾道夫飯店基地上放牧的都是真乳牛。

一百年後，大眾需求的壓力為乳牛概念注入了技術層面，在康尼島上生產出「奶汁不絕的乳牛」：硬梆梆，沒生命，但能有效生產出源源不絕的牛奶。

又過了三十五年，華爾道夫在該飯店最具企圖心的支線情節裡，見證了終極版乳牛概念的（再）出現。

自從華爾道夫塔樓開幕之後，以「飯店朝聖者」自稱的八卦專欄作家愛爾莎‧麥斯威爾（Elsa Maxwell）就住在裡頭。為了經營人脈，每年她都會在飯店裡的某個地方舉行一次年度派對。為了考驗管理階層，她總是會挑一些和飯店現有裝潢最不搭的派對主題。事實上，過沒多久，「自負、瘋狂、想要打敗威利領班（Captain Willy，華爾道夫宴會部門的負責人）的念頭」，變成「我之所以持續舉辦這些化裝舞會而且越來越放肆的唯一理由……」

1935 年，麥斯威爾得知她最愛的星光屋頂被人訂走，選項只剩下翡翠廳——風格肅穆的現代裝潢，會讓她聯想起埃及路克索（Luxor）附近的卡納克神殿（Temple of Karnak）——她發現機會來了，終於可提出她的不可能任務。

「威利領班，我打算在翡翠舞廳辦一場農莊派對，一場穀倉舞會。

「我要有一些樹，上面要有真的蘋果，就算是得把蘋果一個個掛上去。我要用乾草把那些水晶大吊燈蓋住。我要把曬衣繩從天花板這一頭拉到那一頭，把家裡洗好的衣服晾上去。我要一口啤酒井。我要一些畜舍，裡頭要有羊、真的乳牛、驢子、鵝、雞和豬，還要一支鄉巴佬樂隊……」

「好的，麥斯威爾小姐，」威利領班說。「沒問題。」

「我太意外了，不禁脫口說出：『你要怎麼把這些活生生的動物送到華爾道夫三樓？』」

「『我們可以幫動物穿上毛氈鞋』，威利領班口氣堅定地說。他根本是身穿燕尾服的梅菲斯特（Mephistopheles）……」[50]

麥斯威爾派對的中央擺飾是**「酩悅乳牛莫莉」（Molly the Moët Cow）**，這頭乳牛的一側會分泌香檳，另一側流出威士忌和蘇打水。

麥斯威爾的農場完成了一個循環：這家飯店以超級精緻的基礎設施、獨創的建築和日積月累的所有科技做出保證，在曼哈頓，最時新的也是最原初的。

但它只是眾多最時新裡的其中一個。

像華爾道夫這樣的鬼屋，不僅是一長串家譜的最終產物，更像是它的**總和**，是它所有「逝去」的階段在單一地點和單一時間點上的同時存在。

必須摧毀那些早期的顯像，才能將它們保存下來。在曼哈頓的壅塞文化裡，摧毀是保存的另一種說法。

1937 年 1 月 16 日，「在這座愉悅巴別塔的某處，」乳牛概念的第三階段登場；愛爾莎·麥斯威爾農莊派對上的「酪悅乳牛莫莉」與鄉村風大都會。

DEFINITIVE INSTABILITY:
THE DOWNTOWN ATHLETIC CLUB
絕對不穩定：下城健身俱樂部

我們在紐約歡慶物質主義的黑量體。

我們實實在在。

我們有肉身。

我們有性。

我們是十足的男子漢。

我們膜拜物質、精力、行動和改變。

·· 班傑明·狄·卡塞瑞 Benjamin de Casseres
《紐約之鏡》 *Mirrors of New York*

APOTHEOSIS **典範**

下城健身俱樂部（Downtown Athletic Club）位於哈德遜河畔，靠近砲台公園
（Battery Park），曼哈頓的南端。它佔據的地塊「介於華盛頓街和西街之間，深
度一百七十九英尺一又四分之一英寸，寬度不一，從華盛頓街的七十七英尺到西
街的七十八英尺八英寸……」[51]

1931 年興建，三十八層樓，高五百三十四英尺。外表是由玻璃與磚塊構成的巨
大抽象圖案，高深莫測，和周圍傳統風格的摩天樓幾乎難以分辨。

這低調外表隱藏了這座摩天樓做為壅塞文化利器的典範地位。

這間俱樂部代表了社交活動逐層進逼，徹底征服了摩天樓；下城健身俱樂部這
個範例說明了，美國式的生活態度、務實本事和主動進取徹底超越歐洲，二十世
紀歐洲各路前衛派一直提出各種理論，呼籲民眾改變生活風格，卻不曾想辦法
落實。

在下城健身俱樂部這個案例裡，摩天樓被當成構成主義者所謂的「社會凝聚器」
（Social Condenser）：一部觸發和強化人類交往合意模式的機器。

182

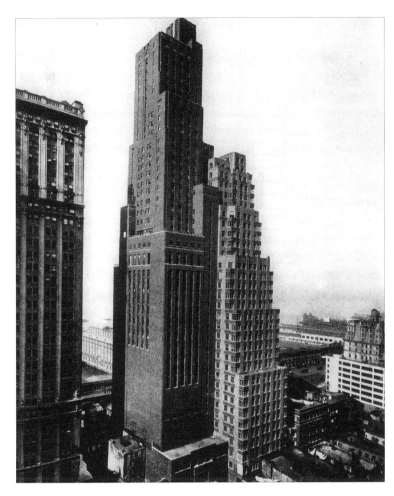

上｜下城健身俱樂部，1931（建築師：史泰雷特和范佛列克〔Starrett & Van Vleck〕；助理建築師：鄧肯·杭特〔Duncan Hunter〕）。成功的腦葉切除術造就出這座出神入化的摩天樓，它是革命性大都會文化的利器，與周遭塔樓幾乎難以分辨。

下｜下城健身俱樂部的基地平面圖：一小塊長方形重複三十八次。

1909 年定理的種種思辨，不過二十二年，就在下城健身俱樂部裡實現了：它是由三十八個層層疊加的樓板所構成，每片樓板幾乎都複製了基地的原始面積，並由十三部一字排開、構成建築物北邊牆面的電梯負責連結。

面對華爾街的金融叢林，俱樂部用一種超精緻的文明與之對抗，這個具有互補性的計畫內容包含一整套表面上都和健身有關的設施，協助修復人體。

最下方的幾個樓層，配備了比較傳統的健身設施：壁球場、手球場、撞球場等等，這些設施全都夾在更衣室之間。不過沿著樓層往建築物上層攀升──意味著朝向理論上的「巔峰」狀態邁進──便將通往人類未曾涉足的領域。

訪客一踏出九樓電梯，會發現自己置身在黑漆漆的前廳，前廳直接通往樓層中央不見天日的更衣室。然後他脫光衣服，戴上拳擊手套，走進一個相連的空間，裡頭吊了一堆拳擊沙袋（偶爾也會有真人對手迎面而來）。

同樣的更衣室南側，有一家生蠔酒吧，俯瞰哈德遜河。

戴著拳擊手套，大啖生蠔，赤身裸體，在第 N 樓──這就是九樓的「故事情節」，或說，這就是**二十世紀正在運轉**的情節。

電梯再往上爬，十樓是預防醫學的專屬樓層。中間有一座豪華的化妝休息廳，其中一側有一間土耳其浴室，四周環繞著各種美體設施：按摩推拿部門，八張躺椅的人工日光浴部門，加上十張躺椅的休息區。南面，有六位理髮師負責打點陽剛之美，努力將它的奧妙烘托出來。

不過，這個樓層醫療味最明顯的地方，是在西南角：有一個專門設施可同時照料五位病人。一名醫生在這裡負責「浣腸水療法」（Colonic Irrigation）的療程：把人工合成的細菌培養液注入人體腸道，這種培養液可以促進新陳代謝，讓男性回春。

以機械方式干預人類自然的做法，一開始起於一些看似單純的遊樂設施，例如康尼島上的「愛之桶」，而最後這個步驟則為一連串干預做了極端誇張的收尾。

十二樓整個長方形的樓層由一座游泳池獨佔；電梯幾乎是直接通向水裡。入夜之後，水底照明系統是游泳池的唯一光源，整個長形水體以及瘋狂泳客彷彿漂游在空間中，懸浮於華爾街塔樓的閃爍燈火與哈德遜河面的映照星光之間。

所有樓層裡，七樓的室內高爾夫球場是最極端的創舉：把「英式」景觀移植過

右｜下城健身俱樂部，剖面圖。

下｜下城健身俱樂部，九樓平面圖：「戴著拳擊手套，大啖生蠔，赤身裸體，在 N 第樓。」

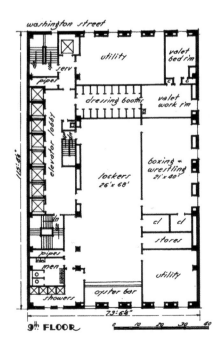

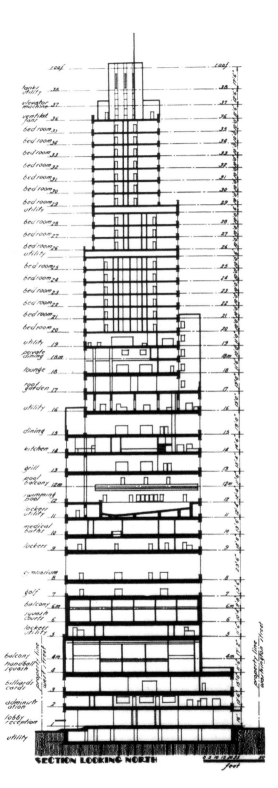

來，裡頭有山丘峽谷、一條窄溪蜿蜒過長方形的綠色草地、樹木、小橋，這些全是真的，但也都成了標本，一五一十地將 1909 年定理所宣稱的「高空草地」（meadows aloft）實現出來。這座室內高爾夫球場既是消滅也是保存：被大都會趕盡殺絕的大自然，如今在摩天樓**內部**重新復活，但現在它只是無限樓層當中的一層，提供一種技術性服務，讓筋疲力竭的大都會人消除疲勞，存活下去。摩天樓把「自然」改造成「超級自然」。

在下城健身俱樂部裡，從一樓到十二樓，越往上爬，每個樓層所對應的「計畫內容」就越微妙，越不符合慣例。接下來的五個樓層是飲食區、休息區和社交區：包含各種私密程度的餐廳、廚房、交誼廳，甚至有一座圖書館。經過下方樓層的魔鬼鍛鍊之後，這些健身男——男人眼中的清教徒式享樂主義者——終於到了可以和異性女面對面的時刻，在十七樓屋頂花園的一個長方形小舞池裡。

從二十樓到三十五樓，只有清一色的臥房。

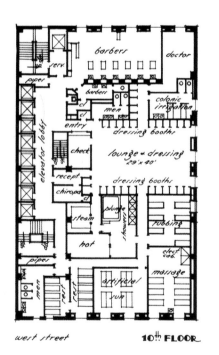
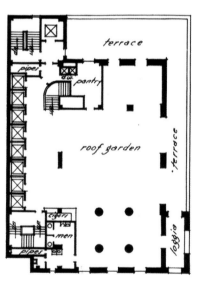

左｜下城健身俱樂部，十樓平面圖。

右｜下城健身俱樂部，十七樓平面圖：屋頂花園和大都會露臺涼廊。

上｜下城健身俱樂部,十二
樓:入夜後的游泳池。
下｜下城健身俱樂部,七樓:
室內高爾夫球場。

「平面至關重要，因為所有人類住居者的活動都是一種演出，在樓地板上……」[52]，紐約最具理論傾向的建築師雷蒙・胡德，就曾這樣定義曼哈頓版的機能主義：因應密度和壅塞的需求與機緣而形變的機能主義。

在下城健身俱樂部裡，每個「平面」都是一個抽象的活動組構，描述每個人造樓層上各種不同的「演出」，而這些演出都只是大都會浩瀚奇觀裡的一個片段。

藉著宛如編舞的抽象設計，這棟建築裡的健身男，在它的三十八個「情節」裡，以一種只有電梯人才能辦到的隨機順序上下穿梭；每一個「情節」都配備了技術與心理裝置為男人提供協助，讓他改造自己。

這樣的建築就是對生活本身的一種即興「規劃」：俱樂部以狂想手法並置它的各種活動，每個樓層都是一件獨立裝置，訴說完全無法預測的迷人故事，歌頌人們徹底臣服於大都會生活的絕對不穩定。

INCUBATOR　孵化器

下城健身俱樂部的一到十二樓，只有男性可以進入，這讓它看起來像是一間**摩天樓尺寸的更衣室**，將同時在精神上和肉體上保護美國男性對抗成年腐朽的形上學具體表現出來。但事實上，這座俱樂部所達到的「巔峰」，已超越形而下的身體領域，進入了大腦層次。

它不是更衣室，而是**成人孵化器**，這項儀器可以讓不耐煩等待自然演化的成員們，藉由將自己改造成新生命而進入成熟的新境界，而且這次是由自己操刀設計。

下城健身俱樂部這樣的摩天樓，可說是反自然的堡壘，它宣告人類即將分裂成兩個部族：一是**大都會族（Metropolitanites）**，他們是名副其實的自製人，充分利用**現代性裝置**的所有潛力，讓自己臻於獨一無二的完美境地；另一種就只是傳統人類的遺族。

這些更衣室畢業生為他們的集體自戀必須付出的唯一代價，就是不孕。這種自我誘發的突變，無法代代相傳。

大都會的法術過不了基因這關；它們依然堅守著大自然的最後要塞。

下城俱樂部「有心曠神怡的海風，居高臨下的視野，以及會員專屬的二十個居住

樓層，這些特點讓下城俱樂部成為男性的理想家園，他們可以在這裡擺脫家累，盡情享受最時新的奢華生活……」[53] 俱樂部的這份廣告公開表明，對道地的大都會族而言，單身才是最理想的狀態。

下城健身俱樂部是為大都會單身漢打造的機器，這些單身漢所登上的終極「孤峰」，是有生育能力的新娘無法高攀的。

這些男人在他們自我再生的狂熱中集體「**飛躍而上**」，脫離「洗臉盆女孩」的幽靈。

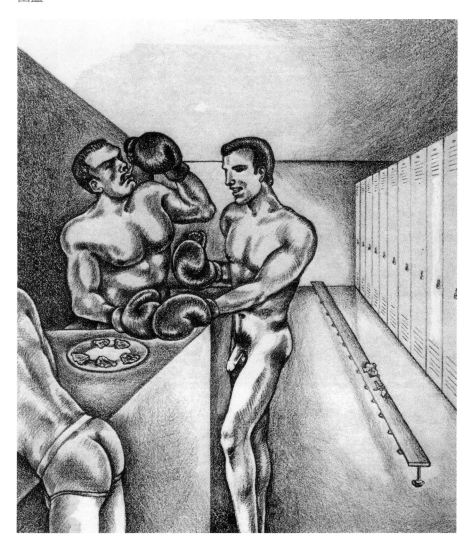

為大都會單身漢打造的機器……

How Perfect Perfection Can Be: The Creation of Rockefeller Center

完美可以多完美：
洛克斐勒中心的創建

我竟如此感傷，當我目睹

完美可以多完美⋯⋯

····································· 佛雷・亞斯坦 Fred Astaire

電影《禮帽》*Top Hat*

瑪德隆・芙森朵 Madelon Vriesendorp

《逮個正著》Flagrant délit

THE TALENTS OF RAYMOND HOOD
多才多藝的雷蒙‧胡德

建築這一行，就是為人類活動製造合乎需求的庇護所。

我偏愛的形式是球體。

第一流的聰明人有能力在心中兼容兩種對立的想法，且依然能行使其職責。

································ 史考特‧費茲傑羅 F. Scott Fitzgerald

《崩潰》*The Crack-Up*

REPRESENTATIVE 代言人

曼哈頓主義是可以把勢同水火的天壤之別懸置不論的都市信條；為了將它的定理確立在格狀系統的現實中，它需要一位代言人。他必須能**同時**設想出上文引述的兩種立場，且不會造成難以承受的心理負擔。

這位代言人就是雷蒙‧胡德。[1]

1881 年，胡德出生於羅德島的波塔基特（Pawtucket），一個浸信會富裕人家的公子；父親是盒子製造商。胡德先是進了布朗大學，後來到麻省理工學院唸建築。他在波士頓建築事務所工作，但想去巴黎布雜學院進修；1904 年因為繪圖能力不佳遭到拒絕。

1905 年，他獲得學校錄取。動身前往巴黎之前，他跟事務所的同事昭告，總有一天，他會變成「紐約最偉大的建築師」。胡德身材矮小；以九十度角衝冠長出的怒髮相當惹眼。法國人喚他「小雷蒙」。

身為浸信會教徒，一開始他拒絕進入聖母院；等朋友哄他喝下人生的第一杯葡萄酒後，他才走了進去。

1911 年，他在布雜學院提出的畢業設計案，是為波塔基特設計的市政廳。這是他的第一座摩天樓：一座胖塔樓，用一根讓人提心吊膽的腳柱錨定在地面上，看起來很不牢靠。

他在歐洲做了一場壯遊（the Grand Tour），然後返回紐約。

巴黎代表了「思考的歲月」，他如此寫道；「在紐約，因為要做的工作量太大，人很容易養成埋頭苦幹不思考的習慣。」[2]

曼哈頓：沒時間留給意識。

胡德在西四十二街七號的一棟紅砂石公寓裡開了他的事務所。徒勞無功地留心聆聽「爬上樓梯間的腳步聲」。

他把事務所貼上金色壁紙，但錢燒完了，只好讓它維持在半鍍金狀態。

有位客戶請胡德重新裝潢她的浴室。她期盼威爾斯親王到訪；牆上的大裂痕可能會讓親王失望。胡德建議她，在裂縫上面掛一幅畫就好了。

還有一些奇怪的工作，像是擔任監工，「把八具屍體從某個家族墓穴移葬到另一處」。

沒工作上門讓他心神不寧；他和建築師朋友伊利‧康（史奎布大樓）以及拉夫‧渥克（華爾街一號）「用軟鉛筆在一條又一條的桌巾上畫滿標記」。

他娶了自己的祕書。

他的神經系統和大都會的神經系統相互交纏。

雷蒙‧胡德。

193

GLOBE 1 球體一

胡德在紐約中央車站大廳遇見朋友約翰·米德·霍華斯（John Mead Howells），他是獲邀參加芝加哥論壇報大樓競圖的十位美國建築師之一，首獎可得到五萬美元。霍華斯因為太忙，吃不下這個案子，於是把機會讓給胡德，代替他去參賽。1922 年 12 月 23 日，他們的參賽作品，第六十九號，一棟哥德式摩天樓，榮獲首獎。胡德夫人包了一輛計程車繞遍全城，向所有債主展示那張支票。

那年胡德四十一歲。

他指著月亮說那是「他的」[3]，並根據月亮的球形設計了一棟住宅。

他跟摩天樓的牽連越來越深。

他買了柯比意（Le Corbusier）的第一本書：《邁向新建築》*（Toward a New Architecture）；接下來的幾本只用借的。

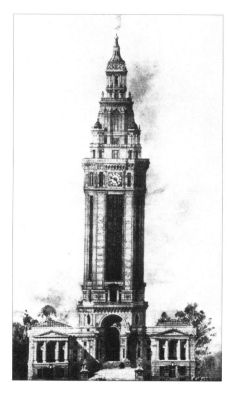

左｜雷蒙·胡德，波塔基特市政廳，羅德島，1911：巴黎布雜學院的畢業設計案。胡德的第一座摩天樓，有點像「夢土」的燈塔，但更實用，頂端沒有探照燈，主幹是辦公空間。

右｜雷蒙·胡德，芝加哥論壇報大樓得獎作品，模型，1922。

THEORY　理論

對於摩天樓，他私下有套周密低調的理論，但他知道，在曼哈頓，承認這點並不
聰明。

在他的願景裡，未來的曼哈頓是一座**塔樓城市 (City of Towers)**，[4] 是對既有
現狀所做的微調；不會讓個別地塊粗魯恣意地向上竄升，而會將同一街廓裡的
大型基地整合在新的建築作業裡。街廓裡的塔樓四周留白，讓每座塔樓重新取
得自身的完整性，並能保持某種程度的孤立。這種純純淨淨的摩天樓，可以讓自
己迂迂緩緩、嚴嚴密密地融入格狀系統的組織框架，漸漸慢慢地接管整座城市，
不造成重大斷裂。胡德的「塔樓城市」將是一座森林，由一棟棟傲然獨立、相互
競豔的尖塔組成，沿著規律整齊的格子步道進出：一座實用版的「月世界」。

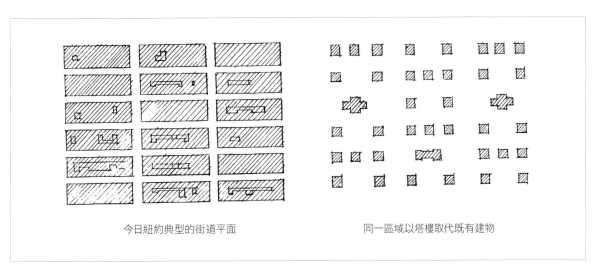

今日紐約典型的街道平面　　　　　　　　　　同一區域以塔樓取代既有建物

雷蒙・胡德，〈塔樓城市〉，首次發表於 1927 年；這個改造圖解是他「解決紐約過度擁擠問題的提議」。1916 年的土地使用分區管制
法只能控制曼哈頓建築的**形狀**，而無法控制它們的終極**容積**，自然也就沒能力為曼哈頓向上發展的命運劃出一條明確界線。胡德不
贊同這種方式，想要「在建物體積和街道面積之間建立一個固定比例……法律將為每一英寸的街道正面制定一個**明確的**預訂容積。
如果業主想超越預定容積的限制，〔唯一的方法〕就是讓建物縮退」，也就是說，「當每棟建物為街道交通造成額外負擔時，就必須
提供額外的街道面積來補償……」開發商總是想盡辦法要蓋出最大的體積，而按照胡德的提議，他們的確可以在**最小**的基地上蓋出
最高的塔樓，胡德便利用這種貪婪的天性來實現他的美學願景：一座純然由獨立式針狀物所組成的城市。但他從未透露這個願景；
他的官方說法是，這些提議只是為了解決「光線、空氣和交通問題……」。

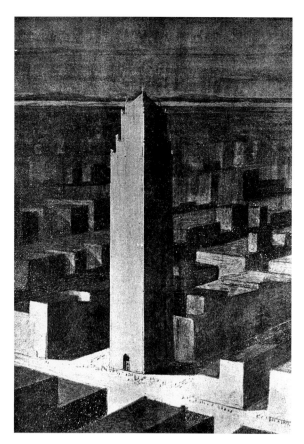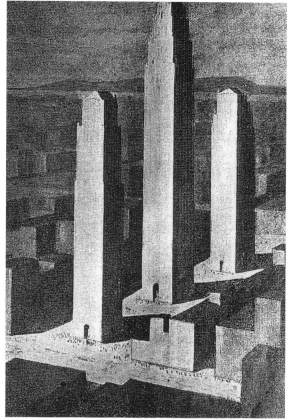

左｜「塔樓城市……街廓尾端的操作……」

右｜「塔樓城市……三種操作構成一個街廓……」

右頁

上｜曼哈頓逐漸變身為「塔樓城市」：模型結合了街廓尾端、中間和完整街廓的各種操作；讓曼哈頓漸漸蛻變，無須經歷重大斷裂或概念重組。

下｜哈維·科貝特，〈塔樓分離提案〉（Proposed Separation of Towers），1926。胡德提議的類似之作。科貝特在此提出**大都會郊區**來補強他的「威尼斯」提案，這類郊區可呼應區域計畫範型所提議的「以最小面積為商業建築打造最大塊體」。在「公園塔樓」（Towers in the Park）的所有提議裡，科貝特的**大都會郊區**以隨機配置的塔樓——由公園步道所組成的鬆散幾何串連起來，各種柔美形式使它們充滿活力，但被規律的格狀系統貫穿而過——結合郊區尺度、關係親密的微型摩天樓，成為最富吸引力的版本。

196

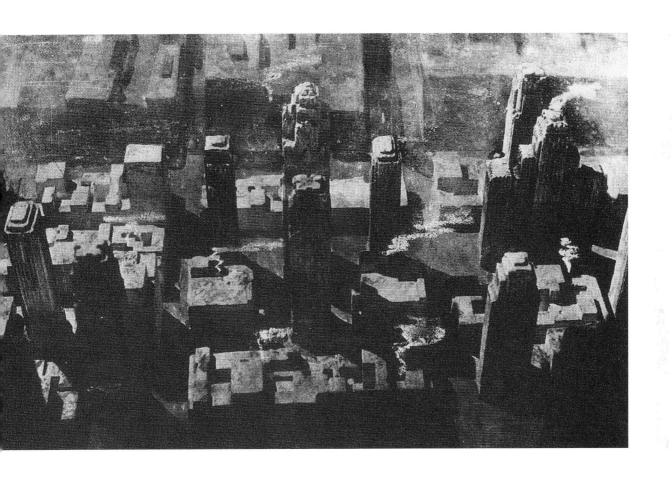

197

GOLD　黃金

胡德完成芝加哥論壇報大樓後，很快就有人邀請他在紐約建造他的第一座摩天樓：美國暖爐大樓（American Radiator Building），坐落在面對布萊恩公園的土地上。

如果依照標準的「解決方案」，也就是把基地直接複製倍增到土地使用分區管制法外框線容許的最大範圍，這座塔樓的西立面應該是一道不開口的盲牆，這樣就能讓另一棟類似的建築物緊挨著它興建。但胡德把塔樓的面積縮小，這樣就能在西立面上開窗，為他的塔樓城市設計出第一個範例。這種做法在實務上和財政上都有其合理性；辦公空間的品質提升了，租金自然也水漲船高，等等。

不過塔樓的外表，對建築師來說，就是另一個議題，藝術手法的議題。塔樓立面的開窗方式很無趣，這點一直讓胡德覺得相當煩躁，隨著塔樓越蓋越高，這種潛在的乏味也等比增加，一塊塊毫無意義的黑色長方形，威脅要消減塔樓高聳上揚的質性。

胡德決定用黑色磚塊興建這棟大樓，如此一來，那些提醒我們內部有另一個現實的尷尬窗洞，就會被黑色的主體吞併，變得不引人注目。

這棟黑色建築的塔頂鍍了金。胡德的說法非常務實，直接砍斷黃金和「狂喜」的所有聯想。「把宣傳或廣告納入建築裡，是我們必須不斷考慮的一件事。它激起了大眾的興趣和欽羨，被視為對建築的一大貢獻，增進了房地產的價值，對業主而言，這就跟其他正規廣告一樣，都是划算的生意。」[5]

GLOBE 2　球體二

1928 年，《每日新聞報》（*Daily News*）的老闆派特森上校（Colonel Paterson）來找胡德。他想在第四十二街蓋一間印刷廠，外加一塊微不足道的辦公空間給他的編輯。

胡德盤算後認為，摩天樓終究比較便宜。於是他為自己的「塔樓城市」設計了第二塊拼圖（他的客戶對此一無所悉），「證明」只要在街廓中央讓出一小條狹窄地帶，這棟塔樓也能避開照例會有的盲牆，在上面開設窗戶，把廉價的閣樓空間改造成昂貴的辦公處所。

雷蒙‧胡德，美國暖爐大樓，1925：「塔樓城市」的第一次謹慎測試。

在內部設計方面，他甚至走得更遠：在這之前，他只是個塔樓建造者，但在這個案子裡，他圓了自己對於球體的傾慕愛戀。他設計一個「圓形空間，周長一百五十英尺，用一道黑色玻璃牆包圍，牆上沒有任何窗戶，直接與黑色的玻璃屋頂相連；在嵌銅地板的正中央，有一口杯狀泉井，光線從裡頭噴湧而出，成為屋裡的唯一光源。

「一個十英尺高的地球儀，沐浴在這光線中，旋轉著——它的均勻轉動隱約反映在宛如黑夜的天花板上。」[6] 費里斯帶著心領神會的愉悅，在他的《明日的大都會》中如此描述每日新聞報的大廳。

畢竟，這座大廳就是以三度空間的模式實現了費里斯式的黝暗空境——那個曼哈頓主義的漆黑子宮，用炭筆暈塗出來的宇宙，曾經誕生了摩天樓，而現在，終於孕育出球體。

「為什麼如此實用的一棟建築裡會弄出這麼古怪的設計？」

費里斯故作天真地問道。那是因為胡德現在是瓦解對立的主要代言人，那才是曼哈頓的真正野心。這座大廳是曼哈頓主義的禮拜堂。（胡德坦承，這個下沉式裝置的模型，是來自傷兵院〔Les Invalides〕裡的拿破崙陵墓。）

右頁

1. 每日新聞報大樓，根據土地分區管制法推斷的基地外框線，研究模型，1929。「這是法規交到建築師手上的形狀；他不能增添任何東西，但可隨心所欲變換細節……」（費里斯，《明日的大都會》；模型製作和攝影：小華特・基藍〔Walter Kilham, Jr.〕）

2. 「每日新聞報大樓，塔樓城市的第二座原型，根據土地使用分區管制法外框線的粗形建模，建造中模型：「黏土逐漸顯現出實用形式……」

3. 每日新聞報大樓，定版模型。

4. 曼哈頓主義的禮拜堂內部：休・費里斯，大廳，每日新聞報大樓，1929。「有沒有可能，在他們瞥見一顆微型〔球體〕在黑色玻璃房間中旋轉那一瞬，他們至少會暫時領略到自身星球的情境——就在那一瞬，於宛如黑色水晶的太空中旋轉？」（費里斯，《明日的大都會》）

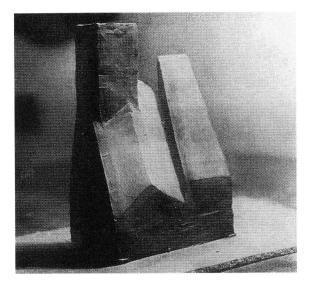

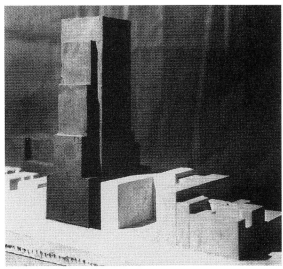

1	2
3	4

雷蒙·胡德，麥格羅希爾大樓，渲染圖。

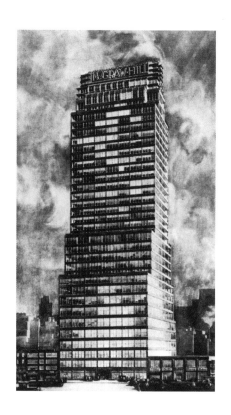

ICEBERG　　冰山

在設計麥格羅希爾摩天樓（McGraw-Hill Skyscraper, 1929-31）時，胡德的狂
熱比較公開，因為他正在替塔樓城市調配最後一帖享樂主義。

這棟建築呼應剖面的縮退，容納了三類活動：底部是印刷工廠，中段是生產書籍
的挑高空間，最後是瘦長樓體裡的辦公室。

以往，只要情況合他的意，胡德會假裝對顏色沒任何感覺：「什麼顏色？讓我們
瞧瞧。那裡有多少顏色呢——紅色、黃色和藍色？那就紅色吧。」[7] 但現在，他考
慮把黃色、橘色、綠色、灰色、紅色、中國紅和黑色全用在這棟建築上，外加橘色
滾邊。

塔樓的色調會從底部的深色逐漸變成頂部的淺色，「最終將與蔚藍色的天空融
為一體……」

為了讓塔樓隱形，胡德派了一名助手站在工地對面的一扇窗前，拿著望遠鏡，檢
視每一片磚瓦的位置，看它是否有助於整體方案的「消失」（disappearance）。

結果非常驚人：「這棟建築的外觀從頭到尾都採用多彩修飾……水平的窗間帶外

202

飾牆貼上藍綠色的長方形釉磚……金屬包覆的垂直窗柱漆成近乎**黑色**的**墨綠藍**。金屬窗戶塗上**蘋果綠**……一條細窄的**朱紅色**橫穿過窗框頂部和金屬包覆的窗柱表面。同樣的**朱紅色**也用來凸顯閣樓和正面頂端的水平出挑。**金色**的窗簾為冷色調的建築做了精彩互補。窗簾的邊緣還有**藍綠色**的寬豎條與整體色系相呼應。它們的色彩是外觀設計上非比尋常的一大要素。

「入口門廳的內飾處理以**深藍色**或**綠色**琺瑯鋼板條交替，再以包了**金色**或**銀色**的金屬管隔開……主通道和電梯通道的牆面則是用**綠色**的琺瑯鋼板修飾。」[8]

如此放肆的配色，將他的迷戀表露無遺。

胡德再一次把兩個水火不容的元素兼容在單一整體裡：當麥格羅希爾大樓拉下金色窗簾反射陽光時，看起來就像是在冰山裡狂燒的一把烈火：在現代主義冰山裡肆虐的曼哈頓主義烈火。

SCHISM	分割

就像廉價小說會有的故事，1920 年代中葉的某一天，一名牧師跑到胡德的辦公室見他。他代表一群會眾，想要打造全世界最偉大的教堂。

「這群會眾是商人，基地的價值也非常驚人……因此，他們不僅希望打造一座全世界最偉大的教堂，還希望把它和生財企業結合起來，包括一間飯店、一間基督教青年會（YMCA）、一棟帶有游泳池的公寓住宅，等等。臨街的一樓是商店層，可帶來高昂租金，地下室將成為俄亥俄州哥倫布市最大的停車場。停車場非常重要，如果可以在上班日給會眾一個停車的地方，牧師就真的能讓教堂變成會眾的生活中心……」

牧師一開始是去找拉夫·克蘭（Ralph Adams Cram），一位傳統派的教堂建築師，但克蘭拒絕他，還對停車場的建議非常氣憤。「那裡不會有汽車容身之處，因為這座尊貴的建築會蓋在巨大的花崗岩墩柱上……永永遠遠支撐著這座信仰的紀念碑。」

紐約──胡德──是牧師的最後王牌。他不能就這樣回去，跟那群商人會眾說，地下室不會有汽車，只會有墩柱。

胡德要牧師放心。「克蘭先生的問題是他不信仰上帝。我會為你設計一座教堂，

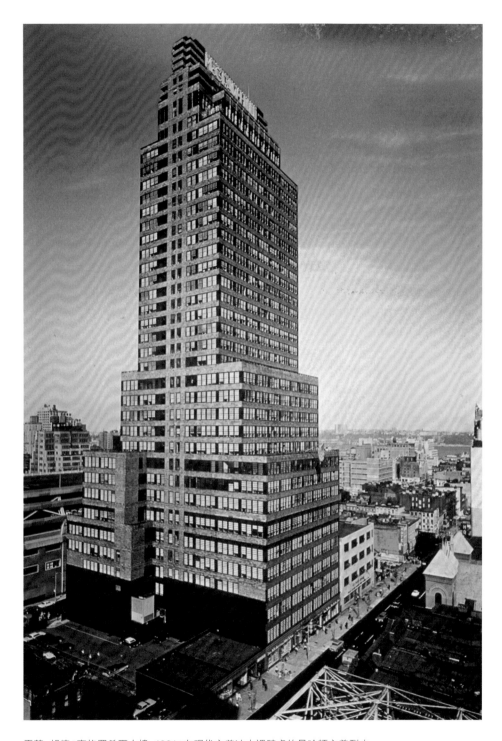

雷蒙‧胡德：麥格羅希爾大樓，1931：在現代主義冰山裡肆虐的曼哈頓主義烈火。

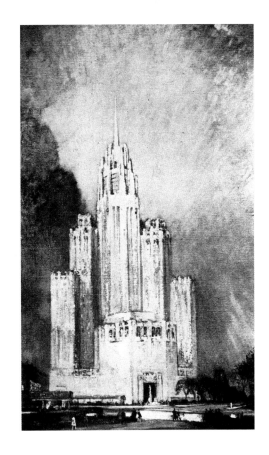

左｜中央衛理公會堂（Central Methodist Episcopal Church），
一樓平面圖：大教堂與順時鐘排列的糖果店、主日學、飯店廚房和
餐廳共同佔用底樓空間。

右｜雷蒙・胡德，中央衛理公會堂，俄亥俄州哥倫布市，1927。最
公然露骨的垂直分割法：大教堂的正下方就是「基督王國最大的
停車場」──實際上只能容納 2×69 輛車。

下｜中央衛理公會堂。從這張全視圖可看出，聚集在胡德第一座
多功能摩天樓裡的異質性元素如何尷尬並存。這座塔樓雖然表現
得很崇高，但其實包含了極度世俗的一些設施：基督教青年會、游
泳池、公寓、飯店和辦公室。教堂被表現成準獨立自主的量體。

205

全世界最偉大的教堂。裡頭會有飯店、游泳池、糖果店，還有你想要的一切。此外，地下室也將成為基督王國最大的停車場，因為我會把你的教堂蓋在牙籤上，我對上帝的信仰夠深，我相信它一定能矗立起來！」[9]

這是胡德第一次設計如此多用途的建築。他把這座「高山」裡的不同部位指派給必須滿足的機能，但不在乎它們之間的高低位階。他撥出兩個樓層給大教堂和停車場，中間只用幾英寸的混凝土區隔開來，公然赤裸、不加修飾地兌現他對牧師誇下的海口，**同時又**將偉大的腦葉切除術不可或缺的最後一步貫徹實現：垂直分割法，這種做法創造出堆疊的自由，可以直接將迥然不同的活動一層一層往上疊，完全不必考慮它們在象徵意義上的相容性。

SCHIZOPHRENIA 精神分裂症

這個教堂插曲很能代表 1920 年代中期胡德和他同儕的心態：他們罹患了精神分裂症，讓他們可以從不理性的曼哈頓狂想裡汲取能量和靈感，**同時又**用極端理性的一連串步驟建立前所未有的定理。

胡德成功的訣竅在於，以激進的手法駕馭狂想–實用主義的語言，這種語言讓曼哈頓主義的野心——在所有可能的層次上創造壅塞——看起來充滿客觀性。

而他舌燦蓮花的修辭，連頭腦最冷靜的商人，尤其是他自己，也無可救藥地落入圈套。他就像《天方夜譚》裡的雪赫莎德（Scheherazade），是建築界最迷人的說書人，用一千零一個庸俗主義（philistinism）的童話故事，讓那些房地產大亨唯命是從：

「什麼美麗的東西全是鬼扯，」[10] 或者，「因此，當代建築說明了也證明了它就是邏輯……」[11]

或是，幾乎就像詩句：「平面至關重要，因為所有人類住居者的活動都是一種演出，在樓地板上……」[12]

當胡德用一段針對理想建築師——他是曼哈頓主義理論上的代言人，能夠憑藉一己之力，在商人的實用主義狂想與建築師的壅塞文化夢想之間，找出交集，善加利用——的描述總結他的故事時，他其實是在形容自己那些令人稱羨的性格：「建築師要設計出令人滿意、具有美感的建築物，必須擁有分析性和邏輯性的思

維；必須熟知建築物的所有元素、目的和機能；必須具備豐富的想像力以及底蘊深厚的形式感、比例感、合宜感和色彩感；必須富有創造、冒險、獨立、決斷和勇敢的精神；還必須擁有大量的人文直覺和普通常識。」[13] 商人們不得不同意：能讓效率與崇高相逢交會，唯有曼哈頓主義。

PREMONITION 前兆

繼「塔樓城市」以及為建築專業重新發掘將教堂／停車場融為一體的分割法後，胡德又接下兩個更具理論性的案子。

這兩個方案都帶有新世紀將至的前兆，這個新世紀身處在擴張拓展的時代趨勢裡，嫁接在自身現存的內在基底上，對既有的隱喻性基礎結構繼續保有忠誠，不認為魔毯般的格狀系統有任何重新檢討的必要。胡德想要的，是讓新世紀去適應真實的曼哈頓，而非反過來。〈同一屋頂下的城市〉（City under a Single Roof, 1931）[14]，這些計畫方案裡的第一個，「就是建立在這樣的原則之上：密度集中，在大都會區域裡……才是理想狀態……」

按照自我誘發性精神分裂症的策略，提出這個方案實際要解決的情況，正是它決意要加劇的：「城市的擴張逐漸失控。摩天樓造成壅塞。興建地鐵又帶來更多摩天樓，如此這般，惡性循環。這種情況將伊於胡底？答案在此……」

胡德知道。

「在城裡建立緊密相連的社區是趨勢所向——這些社區的所有活動只局限在某些區域內，不須長途跋涉去採買日常用品。對我來說，想要拯救紐約，似乎就看這項原則能否推廣得更普及。

「這座城裡的生意人想必都理解，住在自己辦公的大樓裡有多方便。房地產公司和建築師都該朝這個理想邁進……

「整個產業應該和俱樂部、飯店、商店、公寓、甚至戲院結為一體，相互幫襯，共興共榮。這樣的安排最後將創造強大的經濟，也可減輕人類神經的耗損和撕扯。把職工放在這種一體通包的規劃裡，他一整天都不用踏上街頭一步……」

在胡德的〈同一屋頂下的城市〉裡，所有導致壅塞、跨越地表的水平移動，都將由建築內部的垂直移動取而代之，在那裡，移動**解除**壅塞。

207

MOUNTAINS 高山

同一年，胡德進一步發展他的**城中城（City within a City）**論點。

他在〈曼哈頓 1950〉[15] 裡，以更為斷然的口氣將不可褻瀆的格狀系統視為曼哈頓的必備要件，他提議以規律、合宜的手法在事先選定的格狀系統位置上施行新的尺度。總共三十八座高山，設置在格狀系統裡的大道和寬街交會處，間隔大約是十條街一座。

每座高山的塊體都超過單一街廓的大小，但高山與格狀系統都沒妥協：格狀系統直接切穿高山，創造出虛實組構。四座山峰隔著街廓口彼此對望，漸次朝周邊層層下降，它們在那裡如同百層大樓連結著都市舊地景的遺痕。

沿著島嶼外緣發展出滿載著公寓住宅的懸吊橋樑，形成另一種觸手：街道也變成了建築。胡德的橋樑就像環繞在堡壘四周的開闊吊橋，標誌出曼哈頓的各個門戶。

〈曼哈頓 1950〉方案提出明確、限定的高山數量。這項提議本身證明了新階段的曼哈頓主義已然展開：一個可知可識的曼哈頓。

左 | 雷蒙・胡德，〈同一屋頂下的城市〉，以典型的中城（midtown）涵構製作的模型（煙霧是後來加上的），「建立在這樣的原則之上：密度集中，在大都會區域裡……才是理想狀態……每座單元大樓（Unit Building）將涵蓋三個街廓的地面空間，容納一整個產業和附屬商業進駐。只有電梯井和樓梯間可抵達街道層。一到十樓有商店、戲院和俱樂部。十樓以上是該棟大樓致力發展的產業。工人住在上方樓層……」胡德的第二個理論提案放棄了「塔樓城市」的形制，轉而支持規模大上許多的大都會建築物，它們打破單一街廓的限制，以自身的巨大尺寸吸納規模較小的胡德塔樓之間的所有交通——以及由此而來的壅塞——使它們**內部化**。

右 |〈曼哈頓 1950〉，典型的巨型街廓交口的俯衝視角。「1950 年曼哈頓一處繁忙角落的細部。這張飛機視圖顯示，一棟企業中心蓋在地鐵或鐵路出口上方。通往交通路線的各個入口，位於街道每個角落的大樓裡……」（《創意藝術》〔Creative Arts〕）

〈曼哈頓 1950〉，拼貼。「島嶼向外拋出觸手……1950 年的曼哈頓鳥瞰圖，它的摩天樓山脈位於交通線上，它的產業山峰位於每個入口。一座座大橋注入商業中心……」胡德為終極曼哈頓提出的第三個「理論」，是〈同一屋頂下的城市〉這個主旋律的變奏曲，他提議將嶄新、超大規模、獨立自主的人造宇宙，細心植入現有的城市，藉此打破**壅塞的屏障**。這一次，胡德成功模糊了實用主義和理想主義之間的楚河漢界，讓他的同代人百思不解。為什麼一個據說是直接順應商業利益，把不可抵擋的趨勢順勢往外推展的做法，居然能生產出如此藝術的圖像？「這些願景把重點放在曼哈頓日益增強的集中趨勢上。它們看起來就像是在順應這座城市的成長特色，所以被視為務實而非空想。只有那些橋樑所採用的驚人尺寸和大膽程度，可能使它們受到懷疑。不過，它們隱隱默許壅塞原則在城市裡成長，這點大大減損了它們做為烏托邦計畫的價值……」（《創意藝術》）

BARRIER　屏障

想用創造更多壅塞來解決壅塞，這種弔詭的意圖透露出，這個理論假設有一道「壅塞屏障」存在。藉由拉高層次，以一個更巨大的新秩序為目標，就可以突破這道屏障，突然置身在全然祥和與平靜的世界裡，在那裡，所有歇斯底里、緊張兮兮、以往發生在街頭、發生在地鐵等地的活動，如今都被建築本身吸收殆盡。壅塞從街道移除，被建築吞了進去。這座城市是永恆的；沒有任何理由可置換這些建築物。腦葉切除術保證它們擁有出奇冷靜的外表。但在內部，那裡的垂直分割法包容了所有可能的變化，生活是一種持續的狂熱亢奮。現在，曼哈頓是一塊寂靜的大都會平原，烘托著自給自足的「高山」宇宙，「現實」的觀念徹底被拋在腦後，被取而代之。

這些門戶界定了一個密封的曼哈頓，一個沒有外部可逃脫的曼哈頓，一個只有內部享樂的曼哈頓。

繼「改變的曼哈頓」之後，是「永恆的曼哈頓」。

這些高山終於實現了 1916 年的土地使用分區管制法：超大村落，位於壅塞屏障另一邊的終極曼哈頓。

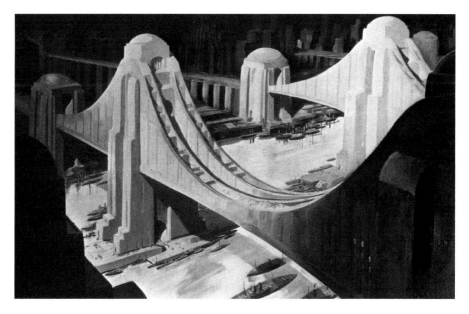

「跨越東河的一座公寓住宅橋樑細部。在這些眾多橋樑上可居住三百萬人……」〈橋樑上的公寓〉（Apartments on Bridges），休·費里斯繪製，《建築師的泰坦城市願景，1975》系列之一。

ALL THE ROCKEFELLER CENTERS
所有的洛克斐勒中心

美國人是抽象的物質主義者。

································葛楚·史坦* Gertrude Stein

PARADOX **悖論**

———————————

洛克斐勒中心——終極曼哈頓的首開先河之作——的核心，是一個雙重悖論，唯有曼哈頓主義能超越：

「中心必須結合最大限度的壅塞和最大限度的光線與空間」，而且

「所有規劃……都必須奠基在『打造一個極盡美麗且符合極致效益的商業中心』。」[16]

洛克斐勒中心的計畫內容，就是要兼容這些水火不容。

一個史無前例的菁英團隊投入這項大業，數量與組成都非比尋常。就像胡德說的：「無法估算究竟有多少正式員工專心致力於解決這個複雜的問題；至於思索過這個問題的非正式人員到底有多少，當然是更沒意義的猜測。建築師、工程師、營造業者、房地產專家、金融家和律師，全都貢獻了他們的某些經驗，甚至是某些想像。」[17]

洛克菲勒中心是一座沒有天才主角的偉大傑作。

既然洛克斐勒中心的最終形式並非由單一的創意頭腦負責，它的概念、誕生和實體因而被傳統建築評價體制詮釋成辛苦折衝的**妥協**，詮釋成「委員會建築」的例證。

但曼哈頓的建築無法用慣例來衡量；慣例只會做出荒謬的解讀，把洛克斐勒中心看成妥協的產物，根本是瞎了眼。

曼哈頓的本質和力量就在於，它的**所有**建築都是「委員會」創造的，而這個委員會就是曼哈頓的居民本身。

休·費里斯，〈中央公園上的文化中心〉（Culture Center on Central Park），1929，最早將洛克斐勒中心這樣的構想再現出來的代表之一，畫面看起來彷彿觀眾正趨近威尼斯，並準備登上介於兩座一模一樣的複製版總督府中間的高架廣場／小島；而必須為大都會歌劇院創造收入的摩天樓，則是模糊處理。

SEED 種子

洛克斐勒中心的種子是在 1926 年播下，當時是為了替大都會歌劇院尋找新的居所。

彷彿一部建築版的奧德賽，這座理論上的新歌劇院，在格狀系統上遊蕩，追尋適合它的落腳處。

它未來的建築師，班哲明·莫里斯（Benjamin Wistar Morris），面對著一個根本性的曼哈頓悖論：在 1920 年代末的曼哈頓，即使下定決心，執意遵守慣例，也不可能做到。莫里斯的歌劇院如果要以尊貴之姿獨立存在，就只能落腳於格狀系統上最不理想的位置。只要是比較好的地點，土地就會變得太貴，非得要附加一些商業機能，才能創造財務上的可行性。

地點越好，這座理論上的歌劇院就越有可能在實體上和象徵上被這些商業添加

莫里斯為大都會廣場所做的提議，1928，廣場就位於今日洛克斐勒中心的基地上。從第五大道有一條中軸線通往大都會歌劇院前方的廣場。第四十九街和第五十街從兩座前塔樓側邊綿延而過。這項提案將辦公室塑造成「禁城」的護牆，並用四座摩天樓當成紀念圖騰，將這裡界定成高雅文化的堡壘，藉此化解文化設施與募資用商業建築之間的兩難尷尬。除了中央廣場之外，反覆出現在其他建築師日後規劃裡的許多特色，已在這裡提出：屋頂花園的暗示，以及跨越第四十九街和第五十街的橋樑，橋樑採取科貝特所謂的反壅塞提議，將位於二樓的高架拱廊與通道網絡串聯起來。

物給凌駕，甚至把它的原始構想整個壓垮。

這座歌劇院的遊蕩起點是第五十七街，介於第八和第九大道中間的一塊基地，它在那裡可靠自己的力量挺立於貧民窟上。接著它轉移到哥倫布圓環（Columbus Circle），被併入一座摩天樓。

最後，在 1928 年的某一刻，莫里斯發現一塊佔據三個街廓的基地，屬於哥倫比亞大學所有，位於第五和第六大道以及第四十八街和第五十二街之間。

他在那裡設計了最終方案，堅守布雜傳統，將歌劇院打造成卓然獨立的象徵性物件，坐落在對稱景觀的盡頭。他的基地中央當時是一座廣場，他打算把立方體的歌劇院安置在廣場上。位於第五大道上的兩座摩天樓，夾出一條充滿儀式感的路徑，通往歌劇院。歌劇院和廣場四周由十層樓高的牆體環繞，裡頭是挑高深邃的開放性空間；第六大道上有另外兩座摩天樓——一棟飯店和一棟公寓——護翼著歌劇院。

大都會俱樂部（Metropolitan Club）的會員是這項設計的贊助者，當案子正式在俱樂部公開後，小約翰·洛克斐勒（John D. Rockefeller, Jr.）開始感興趣。

歌劇院並沒能力打造自己的新總部，更不可能挹注圍繞四周的那道山脈，那可是曼哈頓迄今為止構想過的最大建築行動。

洛克斐勒提議，由他來負責接下來的規劃和整個方案的具體執行。

洛克斐勒覺得，身為外行人，他沒有足夠的條件可領導如此龐大的房地產案，於是決定把後勤任務委託給一位朋友負責。約翰·塔德（John R. Todd），一名商人、承包商和房地產開發商。

1928 年 12 月 6 日，大都會廣場公司（Metropolitan Square Corporation）成立，扮演這項事業的推動者。

洛克斐勒本人，則是負責維護這個計畫方案的理想性。

建造過程令他著迷。「我懷疑，捶鉚釘是他一直被壓抑的欲望，」[18] 尼爾森·洛克斐勒（Nelson Rockefeller）如此診斷他父親的症狀。

1920 年代後期，小約翰·洛克斐勒一直擔任河濱教堂（Riverside Church）營造委員會的主席，並親自參與所有的建築細節；這座教堂在格狀系統裡植入強而

小約翰·洛克斐勒正用他的四英尺量尺測量未來美國無線電大樓的平面圖。辦公室的內部裝潢是從西班牙買來，起先重新裝置在洛克斐勒的私人辦公室裡，後來再次拆除，重新安置在美國無線電大樓第五十六樓。

有力的精神性力量，與其他各處的商業狂熱形成對比。

興建洛克斐勒中心的同時，他也正準備修復殖民時代的威廉斯堡（Williamsburg）；其中一項是織造過去，另一項是在崩盤的經濟中復原未來。

設計過程中，洛克斐勒花了好幾年的時間，在他的哥德風辦公室（後來整個移植到美國無線電公司大樓〔RCA〕的高層區）裡「埋首於藍圖」。[19] 他總是隨身攜帶一把四英尺的量尺，檢查這個剛出爐計畫裡的最小細節，偶爾也會堅持添加一些精神性的細部，例如美國無線電大樓頂部的哥德裝飾（建築師接受這項建議，因為他們知道，單是這棟樓的高度就足以讓這些裝飾化為無形）。

CRATER　火山口

塔德有他自己的建築師，雷因哈德（Reinhard）與霍夫麥斯特（Hofmeister），兩位都是沒有經驗的年輕人。

他和這兩人根據「最大限度的壅塞結合最大限度的美麗」這條悖論，詳細檢視莫里斯的提案。莫里斯方案的弱點在於，它沒有把土地使用分區管制法所允許的外框線用到極限——但這已成為財務上不可避免的要件，更是建築上無可匹敵的範型。和費里斯–胡德的「高山」——終極曼哈頓的配置——相比，莫里斯的方案因為中心點是一座空曠的廣場，感覺就像是一座熄火山的火山口。

塔德和他的建築師們，把火山口改換成一座由辦公大樓構成的山峰，以此做為商業上和隱喻上的修補。

這項修正界定出洛克斐勒中心的雛形；後來的所有版本都是同一個建築母題的變奏：一座超級塔樓位於中央，四座小塔樓位於基地四角。至於縮了水的莫里斯廣場有哪些殘餘可以倖存下來，端看它們是否有利於未來的規劃。

基礎簡圖完成之後，塔德邀請胡德、科貝特和哈里森（Harrison）這些比他自家建築師更有經驗的人士擔任顧問。

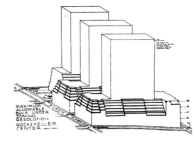

上｜佔有三個街廓的無線電城（Radio City）基地，根據 1916 年土地使用分區
管制法的最大預定容積圖。莫里斯的提案犧牲掉中間街廓的容積，換取體面的
布雜式歌劇院。

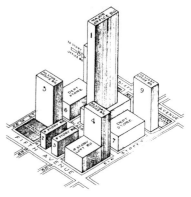

下｜建築師雷因哈德和霍夫麥斯特為開發商塔德設計的基礎簡圖，為了修正莫
里斯的錯誤，在中央增添了一座主要塔樓，把預定容積的商業潛力發揮到極致。
最後蓋好的洛克斐勒中心和這張簡圖非常接近，但雷因哈德與霍夫麥斯特並無
法因此成為該中心的「設計師」……因為這些沒有明確細節的輪廓，只不過是順
應費里斯所謂的「法規交到建築師手上的形狀」。為這個外框線制定**規範**，也就
是用詳細的建築與計畫內容「駕馭」外框線，才是洛克斐勒中心的天才之處。

CRASH　崩盤

1929 年的經濟大崩盤，動搖了洛克斐勒中心賴以成立的種種假設：讓它從一個
財務理性的事業，變成了商業不理智的提案。但這個突如其來的財務失重，若有
造成任何影響，也只是迫使委員會更偏離商業，更靠攏理想。

這項計畫的初衷是要打造一座新的大都會歌劇院，但這變得越來越不可能，而
提案所提供的那類辦公空間，如今也沒有需求。問題是，洛克斐勒已經和哥倫比
亞大學簽了協議，每年要支付該校三百三十萬美元。

在所有預測以及為了實現預測所設計的架構全都瓦解之後，唯一留下來的，就
只有該中心依照土地使用分區管制法所訂下的外框線，一個巨大的容積量體，
如今必須借助建築師和營造者的原創能力，把它打造成符合期盼、可供人類生
活居住使用的新形式。

有一個現成的隱喻——費里斯的「高山」。

也有一系列的策略——腦葉切除術、垂直分割法、從 1920 年代起就加速適應
並證明自己無所不能的房地產精算——和一個專精於此的營造產業。

最後，還有曼哈頓主義的信條——極盡所能創造壅塞。

　現實

塔德奉行鐵面的實用主義和冷血的財務傳統。但由於這項事業的財務並不穩定，原本應該極為實用的作業，卻是在現實完全匱乏的情況下展開。在經濟崩盤後的不穩定環境中，根本沒有任何需求，沒有任何實際需要得去滿足——總之，如今沒有任何**現實**能損害這個構想的純粹性。這場金融危機反而讓洛克斐勒中心確保了它在理論上的完整性。

這個委員會本來是由一堆名副其實的俗人所組成，現在卻別無選擇，除了那「不切實際的理想」。

他們規範的計畫內容本來以經驗主義為依歸，如今反而讓「那不曾存在的原型」草圖變得更聚焦。

　測試

就胡德而言，洛克斐勒中心是曼哈頓主義信條的一次測試，考驗它的實現策略，也考驗承擔者的能耐。

「我做過一些不是完全有把握的事，我相信每位建築師都做過。就單棟建築而言，或許可以為了實驗冒點險，但是對一個耗資兩億五千萬美元，而且很可能替未來開創先例的開發案而言，犯錯恐怕就得付出高昂代價，甚至造成災難。更不用說，每位參與洛克斐勒中心案的人都知道，他押下自己的職業聲望和專業前途，賭洛克斐勒城成功。」[20] 委員會成員有個共通點，都曾介入曼哈頓先前的無意識階段；對於曼哈頓已經發展出來的這些建築，多多少少都負有一些責任。如今，他們必須在一場尋求計畫內容規範的戰役裡，從土地使用分區管制法已規範外框線卻還沒有形貌的一塊岩石中，雕琢出曼哈頓的終極原型：必須要將每一個無形的局部化為具體的活動、形式、材料、設備、結構、裝飾、象徵和財務。必須將「高山」化為建築。

右｜商定建築規範一景：「科貝特的一著棋」或「委員會設計」。相關建築師和開發商玩著洛克斐勒中心的迷你模型。「站立者：布朗（J. O. Brown）、韋布斯特·塔德（Webster Todd）、亨利·霍夫麥斯特（Henry Hofmeister）、休·羅伯森（Hugh S. Robertson）。坐者：哈維·科貝特、雷蒙·胡德、約翰·塔德、安德魯·雷因哈德（Andrew Reinhard）、塔德醫生（Dr. J. M. Todd）。」

一開始,委員會要求建築師聯合小組(Associated Architects)的每位成員發展個別方案,與其他人競圖。這項策略創造出過剩的建築圖像和能量,僅有部分能納入最後的架構,同時去除了成員的個別自我。

建築師聯合小組裡最有名的兩位成員,也是僅有的兩位理論家,科貝特和胡德,提出早年一些流產計畫的回顧版本。

科貝特將它視為一個機會,可以為他 1923 年提出的交通/島嶼隱喻做最後一搏,提案把曼哈頓改造成「非常現代化的威尼斯」,藉此拯救壅塞問題。

費里斯的渲染圖把科貝特提案中的威尼斯元素表現得更加醒目:跨越第四十九街的嘆息橋,聖馬可廣場似的連拱廊,以及由黑色豪華轎車形成的閃亮車流,壟斷了所有目光。提案裡的其他細節輪廓,全都消失在炭筆的粒霧裡。

科貝特的洛克斐勒中心,坐落在人造中城版的亞得里亞海上,兌現了一個早已許下的潛意識承諾:「夢土樂園」裡的威尼斯運河。

「大都會廣場開發提案」高架拱廊層平面圖。科貝特、哈里森和麥克莫里（MacMurray），1929，或可稱為「永恆的記憶，系列（一）」
（The Persistence of Memory [1]）。科貝特為洛克斐勒中心提出的個人方案，是他**運用隱喻進行規劃**的終極作品，也是他最後一次
嘗試在有生之年創造「一個非常現代化的威尼斯」，提出一連串環環相扣、理性邏輯的反壅塞方案手法。無線電城的三個街廓被視為
「群島」處理，大都會歌劇院佔據中間島嶼的正中央，由七座摩天樓環繞四周。一如預期，他的提案精髓就是人車分流，地面層指定
給車輛，在二樓打造一個高架式的連續網絡供行人專用；拱廊步道沿著外側街廓的周邊排列，並在計畫的核心部位圍出一座**廣場**，
環繞歌劇院，一座大都會版的徒步迴廊結合著與廣場寬度等長的半拱廊橋，並跨越第四十九街和第五十街，將整個動線串接環繞完
成。此外，另有次要橋樑從廣場連通歌劇院側入口。這個拱廊步道網也通向七座摩天樓內凹的大廳，兩翼外側街廓各有三座摩天樓，
最高的另一座位於歌劇院西邊的第六大道上。中央前方廣場有著兩列巨型棚架廊道，中間夾著一道大斜坡，面朝第五大道都市傳統
地平面的人行道緩緩而降。整體配置和盤繞整個紐約中央火車站的「環形廣場」（circumferential plaza）非常類似，只是歌劇院取
代火車站，行人替代汽車，而傾斜廣場迭代了公園大道北邊高架的斜坡聯通道。

220

上｜「大都會廣場開發提案」第五大道側的剖面／立面圖。圖面說明位於中央的斜坡廣場從兩列棚架廊道中間緩緩升向歌劇院前方的大都會廣場，圖面也剖過兩邊外側的街廓。此圖也顯露一個科貝特提案的問題：二樓主要徒步層的拱廊沿途設有店面，它也賦予提案商業價值。本提案的整個主要訴求就在盡力將行人從地面移除，而提案其他各處也都能兼顧此點；但在此，地面層竟也有第二條拱廊且其兩側皆設有店面──若要講求本案的一致性，其實一樓應該完全部留給車輛。

中｜「大都會廣場開發提案」第四十九街東西向剖面圖。切過中央廣場以及第五大道上的斜坡廣場。從左到右：最高摩天樓側立面、歌劇院外框線，以及大都會廣場與斜坡廣場剖面。

下｜「大都會廣場開發提案」，模型鳥瞰圖，東向，顯示面向第五大道的大斜坡，環形的大都會廣場由四座橋樑──嘆息橋的複製品──以及通往歌劇院和七棟摩天樓的附屬橋樑串聯完成。

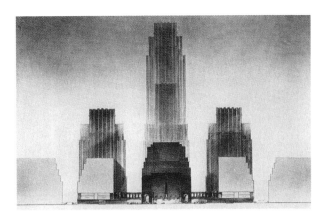

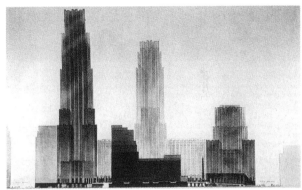

上｜「大都會廣場開發提案」模型，東北向。顯示街廓北面配置三座塔樓以及一個車道入口通往行人徒步廣場下方。後者的位置正是今日洛克斐勒廣場（Rockefeller Plaza）所在地。

左｜「大都會廣場開發提案」，休·費里斯透視圖，特別威尼斯風格的渲染圖：車輛川流如巨大的水分子，而科貝特願景的隱喻強度則讓柏油路面看似融化如水，泛起漣漪。

右｜「大都會廣場開發提案」，休·費里斯透視圖，從廣場／橋樑跨越第五十街往西看，介於左邊的歌劇院與右邊的商業結構之間。樹木修剪成立方體。

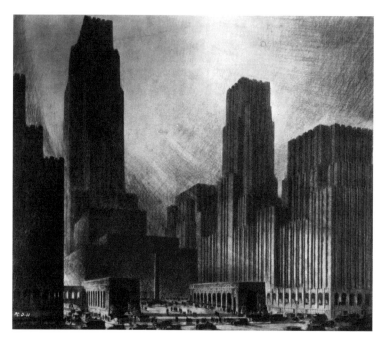

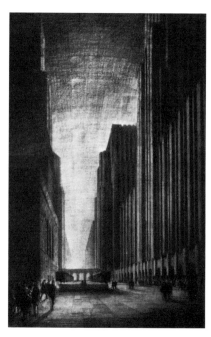

胡德個人提出的洛克斐勒中心方案模型——「永恆的記憶，系列（二）」：「洛克斐勒中心超級街廓」方案，或可稱之為「縱情」（The Fling），胡德形容這是「打造一個金字塔狀單元的嘗試」。「縱情」幾乎就大刺刺是他的商業中心案〈曼哈頓 1950〉裡的一個版本。由於基地上缺乏主要街廓交叉口可安置他打算矗立的「山峰」，胡德於是將基地的四個外角連結起來，創造一個人為交叉街口，並置入商業中心於上，再旋轉四十五度。四座摩天樓彼此對望，中央隔著迷你版洛克斐勒廣場；沿著它們的長邊，有間隔的橋樑將摩天樓串連起來。「縱情」從四合一的中央山峰漸次朝邊層層下降，連結既有的城市。

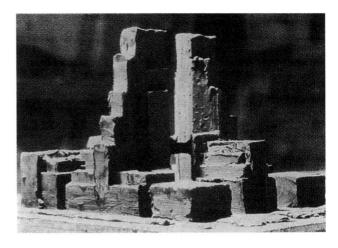

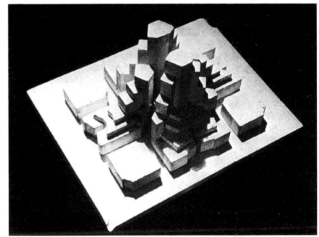

INTERSECTION　　街廓交口

胡德的提案也見證了他的執迷；他一直想在一個主要的街廓交口上植入他的超大「高山」，但因為這塊基地是由三個街廓構成，讓他的目的無法實現，既然如此，他決定在格狀系統裡用連結四個角落的兩條對角線交織出一個人造街廓交口，這是交通「捷徑」第一次應用在他的塔樓城市裡。在這個人造街廓交口，他放了一座四合一的山峰，以梯田形式朝基地的周邊緩緩跌降。服務區和電梯井全都集中在四座大樓的山峰上。橋樑沿著這些塔樓以固定間隔連接四座電梯井，維持壅塞密度。胡德的提案創造了此刻到永遠、綿延到天邊的三向度交通尖峰。

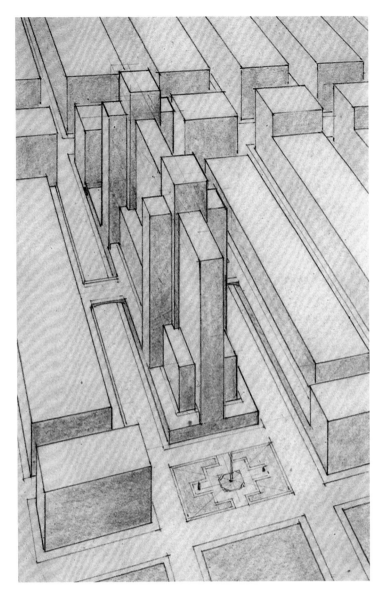

1929 年 12 月 19 日到 23 日，為胡德工作的小華特‧基藍（Walter Kilham, Jr.）至少發展了八個洛克斐勒中心的替選方案。每個方案都以一張平面草圖和三度量體圖勾勒。方案「O」繪製於 12 月 19 日。和科貝特的「個人」方案一樣，它提出一個行人專用的連續高架平面以克服三個分離街廓所帶來的不連續性。在方案「O」裡，位於中央街廓的是一座超高縱向板狀高樓，兩邊終端拔起而為摩天樓。如此，方案「O」標記了「板狀高樓」在曼哈頓建築上的首次亮相，板狀高樓本身是對二十世紀初期**直拉成型式**大樓的回歸，這種形式很快將終結曼哈頓的摩天樓。胡德會說，它純然是邏輯的產物：可取得採光和通風。兩個外側街廓設定為「百貨公司」。兩個外側街廓的內緣形成兩道大都會陽台，面對中央的摩天板狀高樓，兩道橋樑連接陽台與中央街廓周邊的類似平臺；陽台和平臺上都有一字排開的商店。此外，尚有一條內部拱廊串聯兩端摩天板狀高樓的電梯核。其他方案都是方案「O」的變異體，包括變化中央街廓的高層元素所產出的不同配置，以及重新調整橋樑位置所創造出的不同步道網絡。

在更進一步的幾個提案裡，例如「紐約三個街廓上的挑高統艙式空間和辦公空間方案」，還有「V」方案以及洛克斐勒中心的原型方案「X」方案，都非常類似〈同一屋頂下的城市〉，平面配置上中央有一座板狀高樓，並且有幾座南北向翼樓與它垂直相交。這些翼樓從一座、兩座至三座不等，並且跨越第四十九街和第五十街，其電梯核就坐落於橫向板狀高樓與較低矮的外側街廓搭接之處。這些平面配置是為「格狀系統中的格子」，並且預示了蒙德里安（Mondrian）的畫作《勝利之舞》（Victory Boogie-Woogie）。

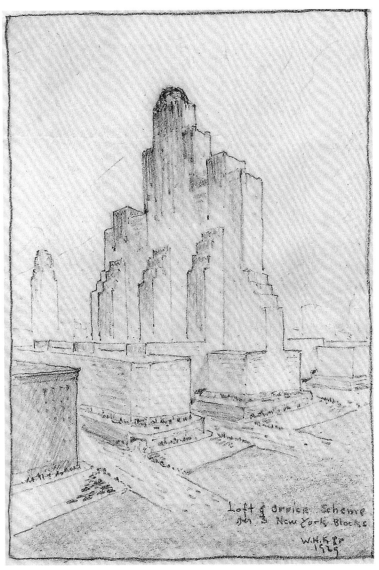

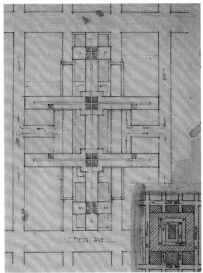

上｜規範戰役的舞台：這個辦公室是創意過程的三維流程圖。「行政辦公室位於格雷巴大樓（Graybar Building）二十六樓，與三間繪圖室相連，其中兩間位於二十五樓。一號繪圖室負責設計和製作模型；其他兩間負責一般性的製圖工作⋯⋯」

下｜洛克斐勒中心的建築量體被拆解成不同部分，由個別小組進行研究和發展，小組成員包括建築師、模型製作師、製圖員、繪圖員和制訂施工規範文書寫作人員。

胡德、哈里森和雷因哈德：「洛克斐勒中心的建築師正在檢視法國領事館（La Maison Française）和大英帝國領事館（British Empire Building）的石膏模型……」擱板上看似菸灰缸的東西，是下凹廣場上的噴泉模型。

BRAIN　大腦

在洛克斐勒中心興建之前，塔德和那些如今組成建築師聯合小組的建築師們，包括雷因哈德和霍夫麥斯特、科貝特、哈里森和麥克莫里、胡德、高德利和傅路（Godley & Fouilhoux）等人，讓人最為驚豔的創作成果，不外乎是為了打這場計畫內容規範戰役所設計的舞台。

它的目的不是為了盡快決定洛克斐勒中心的所有細節，恰恰相反，它的意圖在於盡可能**延遲最後的定調時刻**，讓該中心的概念依然是個開放陣列（open martix），可隨時吸收任何能提升其最終品質的想法。

建築師聯合小組設置在塔德自己的葛雷巴大樓（Graybar Building）裡，佔有兩個樓層。這個辦公室本身，幾乎就是創意過程各個階段名副其實的流程圖。

在上方樓層，建築師聯合小組的每位成員都有個人隔間，他們每天開會一次，聚集在會議室裡腦力激盪，將個別構想安插進集體陣列裡。建築模型製作師蕾妮·張伯倫（Renee Chamberlain）和一號繪圖室裡的「製圖員們」（delineators），負責將設計師還沒固定成型的概念賦予一個臨時形貌，讓他們能迅速做出決定。下方樓層只以一道小螺旋梯與樓上連結，法規、內容、構造、細部等專業規範的設計師，被安置在二號繪圖室格狀排列的桌陣裡。土地使用分區管制法框架出來的建築量體，在這裡被拆解成編號一到十三的不同部分，每個部分都有自己

227

「遭到棄絕的可能選項密度」的又一證據：在
美國無線電公司大樓的立面選項中，上過漆
的波浪鐵板也曾在考慮之列。

的督導和技術小組。他們負責將樓上的構思轉譯成精確的施工圖,再提交給相關人員,將藍圖轉化成三度空間中的實體。

「除了透過電話交換主機直接連線工程諮詢顧問以及藍曬出圖公司外,辦公室之間的溝通聯繫則是透過一套對講機系統。所有部門都以內線分機連結,然後接上主機,如此一來,會議決議就得以透過主機同時傳送到所有分機。

「每部分機都與行政辦公室連接。在這套系統之外,還有一群快遞員在辦公室之間奔跑,傳遞備忘錄、郵件和會議紀錄,」[21] 哈里森如此寫道,他是這個準理性(quasi-rational)創意迴路的未來主義派「總管」。

MARRIAGE 婚姻

由委員會腦力激盪出的構想簡圖取代個人方案,這決定並未引發怨懟。胡德在描述這個讓庸俗崩解成創意的委員會機制時,似乎就這麼一次,擺脫了心口不一。「我確信,這個規範絕未構成障礙,它反而責成我們在提案時,要能在財務上站得住腳,要能在細節和材料上禁得起接連的批判分析,淬鍊出設計上的真誠與全面。在這種刺激下,那些如蜘蛛網般混亂易破的怪招奇想、流行偏好和虛榮浮誇,全都被掃到一旁,如此,建築師才能意識到,自己正面交手的對象,是那些創造真建築與真美好的本質與要素。」[22]

就算洛克斐勒中心的原始架構不是由胡德一人負責,但他顯然主導了**建築量體外皮細部規劃的遊說任務**。胡德擅長以實用主義的巧言為純粹的創意效勞,是委員會裡最有能力與效率的成員。委員會成員所代表的不同「語言」,他都琅琅上口。

例如,當塔德因成本問題怯步,不確定該不該用石灰岩包覆美國無線電城的整座大樓時,胡德立刻還擊,建議改用波浪鐵板,「當然是上過漆的。」[23]

塔德最後還是決定要石灰岩。

(說不定胡德是真的想要用上漆鐵板?)

如果說這個委員會是資本與藝術之間的強迫婚姻,那也是一樁完美圓房的熱烈婚姻。

229

SIEGE　圍攻

———————————

經濟大蕭條不受洛克斐勒中心的「大腦」控制：勞力和材料的成本在設計期間一再下降。

大腦所在的那兩層樓，不斷受到外來者圍攻，他們想貢獻想法、服務和產品，讓這座高山落實。由於經濟奄奄一息，而中心是少數仍在進行的案子之一，來自這些外來者的壓力往往勢不可擋。他們是另一個讓委員會不想倉促定案的理由；他們把非必要的決定推延越久，得到的回應就越可能以先前無法想像的奢華形式出現。

他們指派了一名**研究主任**，要他好好善用這個意料之外的潛在機會。

洛克斐勒中心就這樣不斷把眼界越拉越高。一般的建築創造過程都是把視野越收越窄，洛克斐勒中心則是越拓越寬。到最後，這個建築物裡的每個局部、每個細節，都經過史前無例、屢次三番的推敲確認，都是從不勝枚舉的無數備案裡精挑細選。

遭到棄絕的可能選項，密度之高絕無僅有，即使是從已竣工的洛克斐勒中心身上也能見其端倪：它那兩億五千萬美元造價裡的每一塊錢，都起碼對應著一個構想。

右｜「我不會花力氣去猜測究竟做過多少……解決方案：我也懷疑……在目前這個計畫方案定案前，還有任何沒被研究過的漏網之魚。而且，即使定案了，還是繼續不斷做出因應承租戶發展需求的各種改變……」（引述雷蒙・胡德）當委員會一旦解決個別提案，把威尼斯和金字塔等隱喻消化之後，建築師聯合小組就開始專心闡述雷因哈德和霍夫麥斯特發展出來的外框線：最高的摩天樓位於正中央，四座次要的摩天樓位於外側街廓的四個外角上。中央塔樓前方，採取如莫里斯提出的方案，是一座位於中間街廓的下凹廣場，建立地下層與地面層的聯繫。第五大道上的低層建築，原先設定為一家橢圓形的銀行建築，但很快就被兩棟一模一樣的七層樓建築物取代，分別是法國領事館和大英帝國領事館，它們引導行人通往下凹廣場。同時也不再拘泥於初步概念裡的對稱幾何，替代以東北塔樓鄰接第五大道。第五大道上原本是座百貨公司的結實量體做為塔樓的正面，但這個街廓像要呼應旁邊的法國與英國領事館，很快「裂開」，形成通往國際大樓（International Building）的入口前庭，它的板狀高樓重複美國無線電公司大樓的梯階狀設計（「因應」電梯群組的漸次退縮）。東南塔樓變成時代生活大樓（Time-Life Building）。隨著進入 1930 年代，洛克斐勒中心各期漸次落成，設計的整體感識別度也越來越模糊，一方面是配合特定承租戶的需求，一方面也呼應逐漸崛起的現代主義。

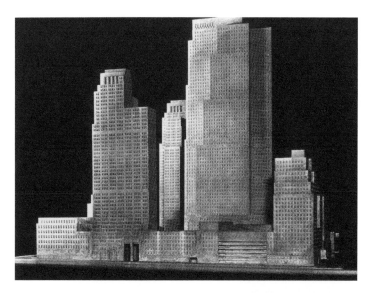

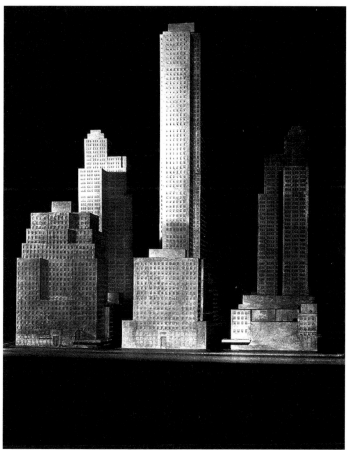

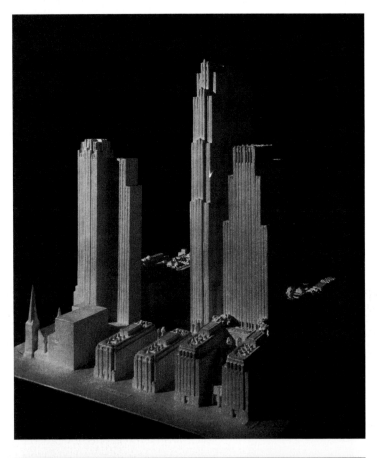

左頁

上｜後期模型：百貨公司「裂開」，形成通往國際大樓的前庭。

下｜無線電城音樂廳空中花園研究模型。

右頁

1930年代起，一系列明信片記錄了無線電城的每個設計階段——幾乎在它**出現**之前。這些影像反映出，對大都會的公眾而言，它的最後形貌實在拖太久了，令人無法忍受——對於這些紙上構思何時才能成真，瀰漫著一種集體的不耐。在曼哈頓，明信片是一種大眾版的旗語，培育出能對費里斯的「新雅典」建築師「熱切欣賞與喝采的民眾」。

1.「魅影」方案，完全是由明信片發行商想像出來的。
2. 展示在大眾眼前的第一個「正式版無線電城」。
3. 由威尼斯式橋樑銜接起來的「空中花園」，從第五大道望去的正式版透視圖。
4. 定版鳥瞰圖，以約翰‧溫里奇（John Wenrich）的渲染圖為底本。

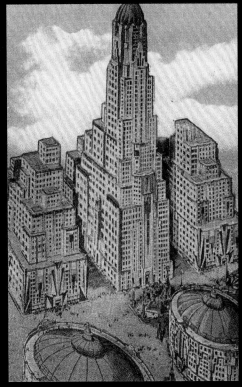

ROCKEFELLER CENTER - FIFTH AVE VIEW - NEW YORK

233

幽靈般的無線電城矗立在中城，拼貼。

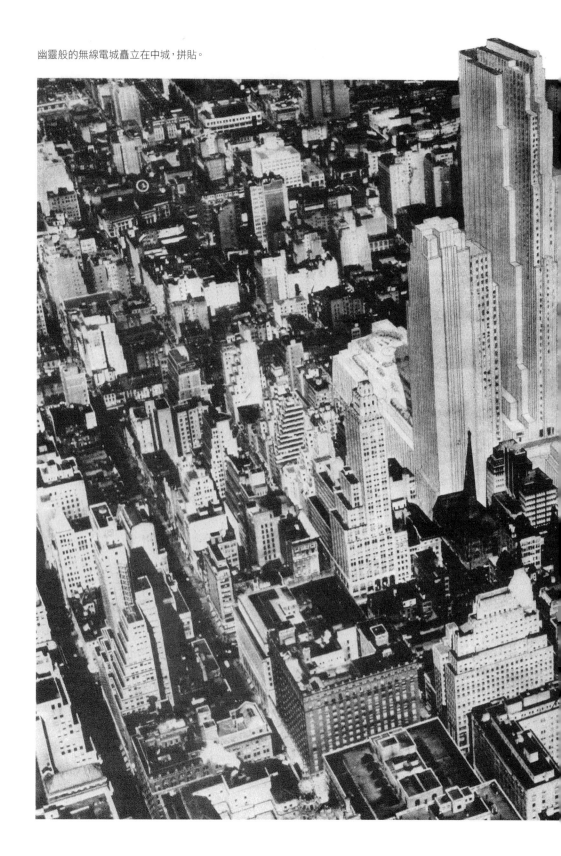

　　考掘

洛克斐勒中心是曼哈頓主義最成熟極致的展現。曼哈頓主義的理論不曾言明但能心領神會，它立基於各自多樣的計畫內容或機能同時並存在單一基地上，而且只用電梯核、服務核、柱子和外皮這些共同的部分相連結。

洛克斐勒中心應可解讀為五個計畫方案，各有獨立的意識形態，共存於同一基地位置。順著它的五個層級貫穿而上，就可進行一場建築哲學的考掘。

PROJECT #1　　**計畫方案一**

紐約最耀眼卓越的建築師們都烙有布雜教育的印記，胡德就是一例。布雜建築講究軸線、透視、軸景，以及在中性背景的都市紋理中打造出具有紀念性的公共建築。然而上述信條中的每一項，都因格狀系統這個前提而遭到否決，失去效用。

格狀系統保證它所容納的每一個建築物都能得到同等對待，擁有同等「尊嚴」。私人所有權具有神聖不可侵犯性，也具有內建的不服從性，全面抗拒任何形式管制，因而排除了所有預先設想或規劃的透視景觀；更何況，在這座自體紀念碑的城市裡，將象徵性建物與主要紋理各自孤立根本毫無意義；因為這個城市的紋理本身已經是紀念碑的累聚集成。

在紐約，布雜美學只能轉戰到沒有格狀系統的地方，也就是：地下。

洛克斐勒中心的地下一樓，就是傳統的布雜式格局終於在曼哈頓立足的範例：埋在地下的端景並非新歌劇院的宏偉入口，而是地鐵站。在中心的地下室裡，布雜式規劃於街廓之間建立一套祕密連結，這種連結是地面上方極力避免的：一種絕不可以浮出地表的宏偉設計。

在基地配置的東端，下凹廣場銜接了格狀系統的地表與布雜格局的繁複地下，做為過渡。

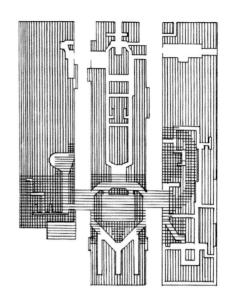

計畫方案一：地表下的布雜平面，地下層大廳平面圖。相對於洛克斐勒中心地面層三個街廓的各自獨立性，洛克斐勒廣場向外輻射出一套地下拱廊街系統，雖然只是平面，卻形成一個宏偉的布雜式組構。做為店面櫥窗／通往地下區的入口，原來毫無特色、幾乎不存在的洛克斐勒廣場，在 1937 年改建成滑冰場。

PROJECT #2　**計畫方案二**

現今洛克斐勒中心的第零層，主體為美國無線電公司大樓大廳和無線電城音樂廳，過去曾有更大膽甚至差點執行的一些替代提案，今日的版本已然經過大幅修剪。

雖然大都會新歌劇院的方案遭到擱置，但建築師聯合小組還是持續思考劇院這個主題。他們設計出各式各樣誇張奇想的地面層平面，由一個又一個的劇院**全面**盤據：排滿三個街廓、汪洋一片的紅色天鵝絨椅，連綿數英畝的舞台和後台，方圓好幾平方英里的投影銀幕——一塊專供演出的遼闊場地，可讓七八齣大戲同時開展，無論它們釋放的訊息有多矛盾。

一座寬達三個街廓的懸浮大廳，跨越第四十九街和第五十街，把這些劇院全部串聯起來，強化這些競相演出的共時性。這座大都會大客廳將個別的觀眾群轉變成單一個狂想消費體，一個暫時被催眠的共同體。

這片劇院「地毯」（theatrical carpet）的先驅是「障礙賽馬」、「月世界」和「夢土」。想要在自身領地內提供這類逃避，提供這類大都會**度假地**，的確是終極曼哈頓會有的自大狂野心。

可惜在實現的過程中，這片「地毯」的規模縮了水；無線電城音樂廳是它的最後堡壘，讓我們得以度量它曾懷抱的野心。

237

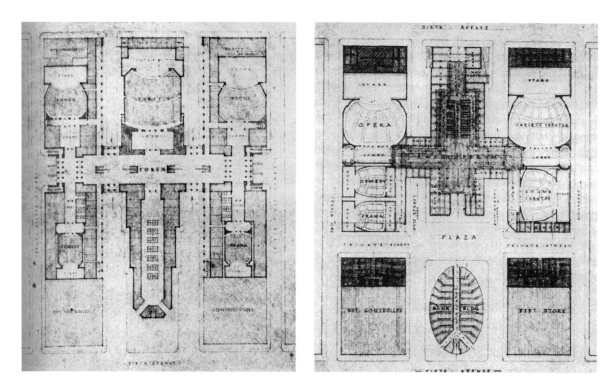

計畫方案二：大都會度假地，佔據三個街廓、由五到八個劇院組成的從頭覆蓋到尾的一整片劇院「地毯」，理論上，一組卡司演員陣容在這裡可同時上演多達八齣大戲。各個劇院由複合式機能的「無線電廊廳」（Radio Forum）連結。它位於地面層，跨越第四十九街和五十街，街道從它下方潛行穿越。集中式的電梯核位於第六大道上的最高摩天樓，另有兩座較小的摩天樓位於「自設街道」（private street）東邊。這五座劇院最後縮減整合成一座無線電城音樂廳。

計畫方案三

洛克斐勒中心的第三個計畫方案，是一座十層樓的結構物，按照早期摩天樓的傳統，把基地面積直接向上伸拉複製。日光無法穿透這個建築體，只能採用人工照明和通風，裡頭是一些公共與半公共空間。

這整個人造領域是為不存在的客戶規劃的，因為預計要在這裡直接施行腦葉切除術；當美國無線電公司和它的子公司國家廣播公司（NBC）跟洛克斐勒中心簽訂租約後，這個方案找到了它的理想租戶。美國無線電公司進駐板狀高樓，國家廣播公司進駐塊狀群樓。

「國家廣播公司將佔用這棟建築裡的二十六間播音室……外加六間試音室。其中一間播音室將是全世界最大的，超過三層樓高……所有播音室都配有電場屏蔽，並提供適合電視台的照明設施。多間播音室另設有訪客參訪區。

「中央控制室周邊圍繞著四間播音室，將用來製作複雜的戲劇節目。演員在第一間，樂隊在第二間，大場面在第三間，第四間用來處理音效。這種將好幾個播音室聚集在中央控制室周邊的做法，也很適用於電視節目的呈現。」[24]

國家廣播公司預見到電視科技的應用即將來臨，於是將整個街廓量體內部（除了被美國無線電公司柱子穿過的部分）設計成單一的電子舞台，可以透過無線電波傳送到全世界每位公民家裡，換言之，這就是一個電子共同體的神經中樞，他們無須親自到場，就可聚集在洛克斐勒中心。**洛克斐勒中心是第一棟可以被播放傳遞出去的建築。**

中心的這個部分是一間「反夢想工廠」（anti-Dream Factory）；廣播和電視，這兩個文化蔓延的新利器，只會「如實」傳播在國家廣播公司播音室裡籌製的**實況**。藉由吸納廣播和電視，洛克斐勒中心在它的壅塞文化裡加入了電子學——這個否認壅塞需求是人類理想互動條件的媒材。

計畫方案四

第四個計畫方案，是在低矮街廓量體的屋頂上，把如今被中心佔據的基地恢復到它的處女狀態。1801 年，植物學家戴維斯·霍薩克博士（Dr. Davis Hosack）曾在這裡打造了一座埃爾金植物園（Elgin Botanic Garden），一塊擁有實驗溫

239

計畫方案四:「屋頂上的空中花園……聳立在埃爾金植物園舊址上的景觀屋頂……」,平面圖(約翰·溫里奇,渲染圖)。橋樑連接三個街廓上的公園;公共和娛樂設施點綴其間。灰白部分是高聳的塔樓,裡頭的橘色方塊是電梯。最靠近第五大道的兩座摩天樓會跨越內部街道,形成通往洛克斐勒廣場的門廊。巴比倫式的「空中花園」由曼哈頓最後的「威尼斯式」橋樑串接起來:大雜燴隱喻的最佳範例。

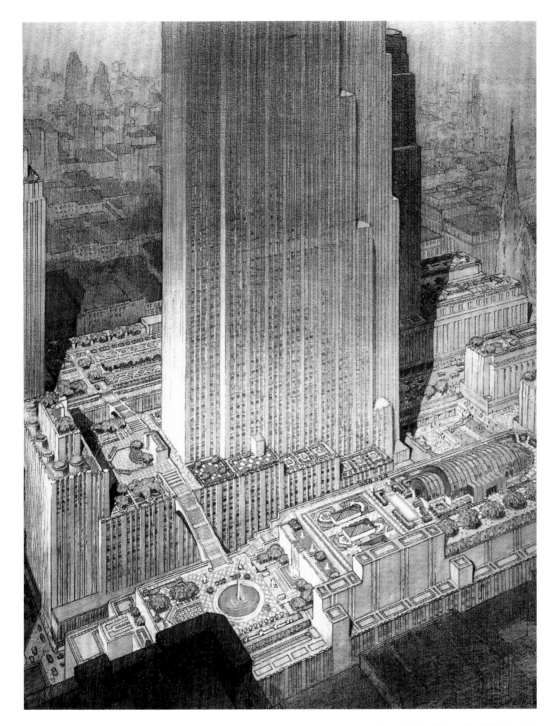

「從第四十七街上空鳥瞰屋頂花園和美國無線電公司大樓,跨越城市街道的橋樑將它們結為一體」(約翰·溫里奇,渲染圖)。洛克斐勒中心的處女地在屋頂上「復原」為人工合成的人間仙境。前景右方:「植物溫室」,向霍薩克博士回顧致敬;瀑布流向雕塑花園。

室的科學園藝飛地。他在園裡種了「來自世界各地的植物，包括從瑞典知名植物學家林奈氏（Linnaeus）實驗室裡複製來的兩千種植物……」

一百三十年後，胡德終於以他最誘人的實用版童話故事說服塔德，在屋頂上興建一座當代版的巴比倫空中花園，他的說法是，如果讓某些窗口擁有特權，可以俯瞰世界七大奇景之一，肯定能收取到更高租金。

洛克斐勒中心裡的高樓，像是美國無線電公司板狀高樓、雷電華電影公司（RKO）塔樓和國際大樓等，只會從「聳立在埃爾金植物園舊址上的景觀屋頂」減去微不足道的一小撮表面。[25]

按照其他任何都市主義的信條，洛克斐勒中心的過往只會受到埋沒，遭人遺忘；但是根據曼哈頓主義，這個過往可以和它所引發的建築更迭彼此共存。花園擴及三個街廓。一座供科學實驗用的溫室讓人緬懷霍薩克。威尼斯風格的橋樑將屋頂銜接起來，打造成連綿不絕的公園，間雜著木偶劇院、常設雕塑展、露天花卉展、音樂小攤、餐廳、精緻講究的造型花園、庭園茶坊，等等。

這座花園只是人工合成的中央公園「人間仙境地毯」的進化版，大自然得到「強化」，以因應壅塞文化的需求。

PROJECT #5　計畫方案五

最後一個，計畫方案五，是「一座空中花園城市」。[26]

但這座花園有兩種面貌：是同時存在的兩個計畫方案。你可以把它解讀為低矮街廓量體的**屋頂**，也可解讀為塔樓的**地面層**。

在洛克斐勒中心設計和建造那段期間，歐洲現代主義對美國建築實務的衝擊已無法輕忽。但身為代言人的胡德與建築師聯合小組，還是以曼哈頓主義為優先，現代主義居次。

在洛克斐勒中心之前，胡德的方案或許可視為折衷主義朝現代主義「皈依」，雖然多少有些搖擺；但也可解讀成始終如一、堅持不懈地拯救曼哈頓主義，努力發展它，釐清它，精煉它。面對 1930 年代現代主義發起的**閃電戰**，胡德總是捍衛享樂派的壅塞都市主義，對抗清教徒式的立意良善都市主義。

從這個角度看，洛克斐勒中心的屋頂花園，可說是曼哈頓美學企圖吞下擁有「幸

——讓屋頂花園成為「公園中的塔樓城市」的地平面。藉由這種雙重思考的神來之筆，無線電城可同時成為都市——甚至大都會——和反都市建築的典範。

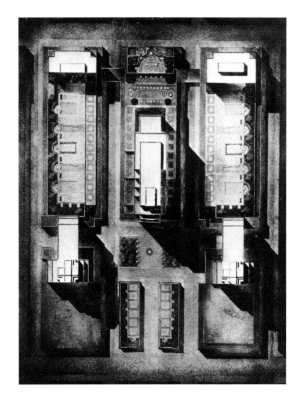

「福」光線、空氣和草地的現代主義光輝城市（Modernist Radiant City），把它縮減成眾多疊層裡的其中一層。如此一來，洛克斐勒中心就會同時兼具大都會和反都市的兩種面貌。

五座塔樓將它們的空中基地植入人工合成的綠色過往裡，矗立在新巴比倫的人造草地上，置身於日本花園的粉紅火鶴和墨索里尼捐贈的進口廢墟之間，這些歐洲前衛派共同挑選出來的圖騰，頭一回也是最後一次和現代主義意圖摧毀的其他「疊層」和平共存。

洛克斐勒中心的屋頂既是一次閃回也是一次閃進：是埃爾金植物園**和**光輝城市的鬼魂，也是建築版食人主義的神來一筆。

洛克斐勒中心是出神入化的垂直分割法：洛克斐勒中心＝布雜＋夢土＋電子學的未來＋重建的過往＋歐洲的未來，「最大限度的壅塞」結合上「最大限度的光線與空間」，「極盡美麗且符合極致效益」。

243

實現

洛克斐勒中心實現了曼哈頓的許諾。所有的悖論都得到解決。

自此刻起，大都會已臻完美。

「美麗、實用、尊貴與服務兼容於這個完成的計畫方案。洛克斐勒中心不是希臘，但展現出希臘建築的平衡。它不是巴比倫，但保留了巴比倫的壯麗風情。它不是羅馬，但擁有羅馬質地恆久的量體與力道。它也不是泰姬瑪哈陵，但具備相似的量體配置，並捕捉到泰姬的精神——超然大度的空間，寧靜的沉著。

「泰姬瑪哈陵巍巍獨立於波光閃閃的亞穆納河畔（Jumna River）。洛克斐勒中心則是矗立在湍急奔忙的紐約中流裡。泰姬宛如叢林裡的一塊綠洲，在森林的蓊綠裡張拉它的潔白。洛克斐勒中心則是大都會生活渦漩裡的一個美麗實體——以冷峻的高度從激昂的人造天際線上脫穎而出。這兩者，儘管基地環境截然迥異，在精神上卻是親近的。

「奉獻給純粹之美的泰姬瑪哈陵，被設計成一座神殿，一座祭祠。而同樣本著美學奉獻精神的洛克斐勒中心，則是被設計成以它的模式和服務來滿足我們文明裡的多面精神。藉由解決它自身的多樣問題，以及藉由讓美與商業親密攜手，它必定會為開展中的未來城市規劃做出重大貢獻。」[27]

RADIO CITY MUSIC HALL: THE FUN NEVER SETS
無線電城音樂廳：歡樂永不停

在無線電城音樂廳，歡樂永不停。

DREAM　　　**夢想**

「這點子不是我想到的，是我夢到的。我相信創意之夢。

「無線電音樂城的圖像完完整整、近乎完美地出現在我腦海，那時建築師和藝術家都還沒在繪圖紙上動筆呢⋯⋯」[28]

在誇大之詞壅塞為患的曼哈頓，對無線電城音樂廳的靈魂人物洛克西（Roxy）而言，合理的做法當然就是聲稱他那座令人驚嘆的劇院靈感來自於某種密教啟示。

EXPERT　　　**專家**

洛克西的真名是山謬・李歐納・洛薩菲爾（Samuel Lionel Rothafel），出生於明尼蘇達州靜水市（Stillwater），他是歇斯底里的紐約 1920 年代最出色的娛樂業專家。

小約翰・洛克斐勒放棄以大都會新歌劇院做為他那個複合建築群的核心之後，

山謬・李歐納・洛薩菲爾，
明尼蘇達州靜水市出生，
也稱「洛克西」。

245

就把洛克西從派拉蒙（Paramount）那裡挖過來，全權委託他在中心打造一座「全國性的表演場所」。

NEW YORK – MOSCOW　紐約–莫斯科

對於這個「舉世所知最偉大的劇場冒險」計畫，洛克西不敢指望建築師聯合小組會有多熱衷，那群人滿腦子想的都是冷靜與現代；他們甚至說服洛克西加入他們，一起去歐洲做了一趟考察之旅，希望他能親眼目睹現代建築在劇場營建上的進步成果。

1931 年夏天，頂尖娛樂家洛克西，偕同哈里森和雷因哈德這兩位商人建築師，帶了一群技術專家代表團，展開這趟橫跨大西洋的旅程。

這次出行讓洛克西與歐洲建築師打了照面，洛克西是製作繁密幻覺來滿足大都會群眾的專家，歐洲建築師則是洛克西所代表的娛樂業傳統的清教徒敵人。

洛克西在法國、比利時、德國和荷蘭都感到無趣；他的建築師們甚至逼他搭火車到莫斯科，要他親自調查和體驗 1920 年代中期以來在那裡所興建的構成主義俱樂部和劇院。

ANNUNCIATION　受孕報喜

返回紐約的大海途中，一道天啟擊中了鬱悶的洛克西。就在他凝視落日之時，竟然領收到劇院的「受孕報喜」：它將成為這幕落日的化身。

（根據《財富》〔Fortune〕雜誌，這次建築巡禮中的那個時刻，其實發生得更晚，是在劇院開幕前一週。若真如此，那洛克西的天啟就只是回溯性的——即便遲到，依然有效。）29 抵達紐約時，洛克西的想法已孕育成形，只等著麾下建築師與裝潢師幫他落實。

打從一開始，洛克西就堅持要如實呈現他的隱喻。在音樂廳矩形的剖面和平面裡，落日這個主題呈現在室內表面材料的裝修上，表現為一連串抹著灰泥、逐漸朝舞台縮小的半圓形，如此形成一個恍若子宮的半球體，唯一的開口就是舞台本身。

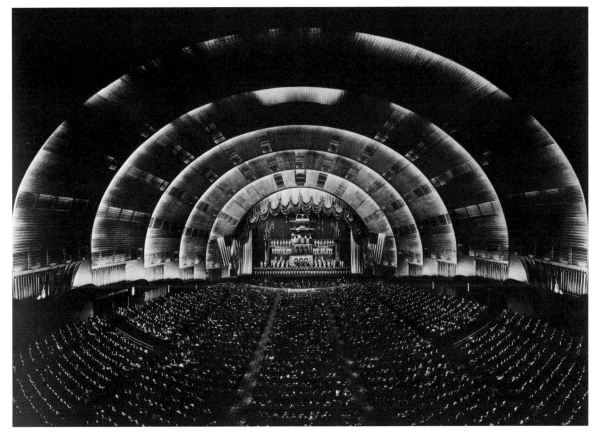

左｜無線電城音樂廳，底樓平面圖。「舞台尺寸一百一十英尺……中央是直徑五十英尺的旋轉舞台……舞台的每一邊有兩座電梯，以最快的速度將男女演員和動物送上與送下舞台。」宿舍和醫療中心等設施位於舞台下方或旁邊。

右｜無線電城音樂廳縱剖面圖，顯示長方形外殼與卵形內部之間的「格格不入」——或腦葉切除術。舞台在左側，宏偉門廳在右側，部分位於雷電華電影公司二十五層大樓下方（圖上未顯示）。洛克西的公寓懸在屋頂的桁架之間。

下｜洛克西的啟示具體化：「無線電音樂城的圖像完完整整、近乎完美地出現在我腦海，那時建築師和藝術家都還沒在繪圖紙上動筆呢……」

開口「覆蓋著美麗的波浪布幕」[30]，波浪布幕是用訂製的合成布料製作，可反射光澤，扮著太陽。波浪布幕放射出的「光線」，沿著灰泥製的半圓形一層層環散到整座音樂廳。半圓形覆上金色，把落日的紫光與洛克西堅持鋪在座椅上的紅色天鵝絨輝光，映照得更加璀璨。

洛克西的夢想成果是，當音樂廳的燈光熄滅，落日的效果就精采呈現，而燈光在每次演出的中場休息與結束時重啟，都相當於一次日出。

換句話說，無線電城音樂廳的每一場演出，二十四小時的日夜循環就會重複好幾回。日夜濃縮，時間加速，感受增強，生命也無形中變成了兩倍、三倍……

CHILL　寒意

洛克西對狂想科技的理解啟發他進一步強化他的隱喻：他探究空調系統——送風與降溫——的傳統用法，做到讓該系統只在落日時增添寒意。

洛克西接著秉持他的瘋狂邏輯，那是他早期願景的招牌特色，考慮在劇院的空氣中加入可引發幻覺的氣體，用合成的狂喜來強化人造的落日。

只要加入小劑量的笑氣，就可以讓六千兩百名觀眾歡欣鼓舞，亢奮無比，接收舞台上的一切活動。

在律師的勸阻下，他打消了念頭，不過有一段時間，洛克西確實曾在劇院的空調系統裡注入臭氧，一種治療用的 O_3 分子，具有「辛辣醒腦的氣味」和「使人興奮的作用」。

結合超級時間與超級健康，洛克西用一句口號總結這座大都會度假地的終極公式：**「來無線電城音樂廳走一趟，等於在悠閒鄉間住一個月。」**[31]

MUTATIONS　突變

洛克西這座人造天堂、「極致鄉間」的完美程度和隱喻強度，啟動了一連串更深層且無法預見的文化突變。

「無線電城的構思之宏偉、規劃之輝煌、執行之完備，都是其他地方連作夢都不敢想的，」[32] 它的創建者如此聲稱，理直氣壯；但容器如此完美反而嘲笑了內容

上｜大都會度假地的狂歡者，面向著人
工合成的落日：「來無線電城音樂廳走
一趟，等於在悠閒鄉間住一個月。」

下｜無線電城音樂廳舞台上的羅馬奇
觀。劇院的尺度讓這類表演顯得荒謬。
「那些老鼠在舞台上幹嘛？」「那些不是
老鼠，是馬」──開幕夜的對話。

物的不完美。

無線電城正式開幕那晚，二十年前在康尼島上臻於顛峰、如今濫用到腐敗發臭的雜耍傳統，在洛克西閃亮亮的新裝置裡一敗塗地，引不起任何興趣。

古老的戲碼禁不起測試。當雜耍演員玩著令人厭煩的老套進場時，坐在離腳燈兩百英尺外的觀眾，根本看不清他們的鬼臉；單是這座劇院的規模，就足以讓傳統的人聲甚至肢體運用失去功效；而寬達一整個街廓的巨大舞台，更是讓只能仰賴拉近距離來暗示浩大感的「場面調度」顯得毫無意義。在這個舞台上，「氣氛」已分散成一顆顆原子。

這些危急條件無情地揭露「感覺」既不真實**又**很人性，或者更糟，因為很人性，**所以**不真實。

一位評論家在第一晚寫道：「大部分內容似乎都是悲慘的二流貨，與如此輝煌的建築和機械很不相襯。」[33] 洛克西劇院的建築跟它舞台上的表演相隔好幾個光年。

無線電城就這樣在無意間表現出與過去傳統的巨大斷裂，比其他刻意追求革命創新的所有劇院更顯激烈。

PARTICLES 粒子

1930 年代初，只有好萊塢產製的那類劇本在反真實性上可以匹配洛克西的狂想地景。

好萊塢已經發展出新的戲劇公式：**一顆顆孤立的人類粒子，如失重的微塵，漂浮過虛構歡樂的磁場，偶然碰撞。**這個公式和無線電城音樂廳的人工性格很搭，還可為音樂廳注入抽象的、公式化的而且密度足夠的情感。沒有其他地方比洛克西的心血結晶更適合上演夢工廠的作品。

BACKSTAGE 後台

在開幕夜的慘敗之後，人性，以過時雜耍形式表現出來的人性，遭到放棄，音樂廳變成了電影院。電影院只需要一間放映室、一座觀眾席和一道銀幕；不過，在

無線電城的幕後還有另一個世界，「由七百個靈魂完美組織起來的實體」：後台。裡頭的繁複設施包括宿舍、一間小醫院、若干彩排室、一間健身房、一個藝術部門和戲服工作室。有無線電城管弦樂團，一個由六十四位女性舞者──「洛克西女郎」（Roxyettes）的身高全都介於五英尺四英寸到五英尺七英寸──組成的常設舞團，一支沒有劇本的歌隊，無須任何劇情支撐。

不僅如此，還有一個動物欄舍──馬匹、乳牛、山羊和其他動物。牠們住在超現代的畜棚裡，有人工採光和通風，還有一座動物電梯，連大象也能搭載，電梯不僅可以將牠們運上舞台，還可以把牠們送到無線電城屋頂上的專屬牧場。

最後，有洛克西自己的公寓，就設在劇院屋頂的桁架之間。「它是圓形的，全部塗上白色灰泥，牆面呈拋物線聚集在圓頂上。這一切教人屏息──朦朦朧朧，既無空間，也沒時間。你感覺自己就像還沒孵化的小雞仰望著頭頂上的蛋殼。讓這一切更加奇幻的是，牆上竟然有電話轉盤。當你撥動轉盤，就會有一盞紅燈開始閃爍──顯然跟無線電有關。」[34]

但最令人痛心的閒置，是那些龐大的劇院機械，「那是全世界最完整的機械裝置，包括一座旋轉舞台；三塊可調整的舞台地板；一座電動的管弦樂演奏台；一座蓄水池；一道電動布幕；七十五排布景吊索，其中十排可電動操作；一百一十七英尺寬、七十五英尺高的天幕（cyclorama）；六套電影音響和兩道電影銀幕；位於旋轉舞台正中央的一道噴泉，可以一邊轉動一邊製造水景效果；一套擴音系統，用來播放演說，製造雷霆與風效（用唱片加上五十四部鋁帶式揚聲器播放）；半隱藏在舞台上、腳燈裡、樂池中和半地下室裡的麥克風，以及隱匿在鏡框式舞台上方的一部擴大器和六部揚聲器；一套與廣播系統相連的監控系統，可以複製舞台上的對白，在放映室、導演辦公室甚至門廊與大廳播放，還可以把舞台經理的指示傳送到化妝間和電力站；一套繁複精良的照明系統，包括六條跨越舞台的馬達燈橋，每條都有一百零四英尺長，上面的透鏡組和泛光燈可製造特殊的照明效果；八座可移動的十六層樓照明塔；四條聚光燈廊，舞台兩側各兩條，觀眾席的天花板上還有一間聚光燈室；地板上的環形背景燈，以及一組會自動調整高度和自動消失的地板腳燈；六部放映機、四部特效機，以及普通或超乎普通的複雜控制器。」[35]

把隱藏在銀幕背後的這些機械潛能白白浪費掉，真是無法接受。

發狂的日落和破曉，隨時可登場的洛克西女郎和四海一家的牲口，加上閒置不用的「全世界最完備的機械裝置」，為新型舞台秀帶來多重壓力，它必須在最短的時間內讓這個投資過了頭的基礎設施發揮最大效能。

面對這些緊急情況，洛克西、製作總監萊昂‧利歐尼多夫（Leon Leonidoff）和洛克西女郎（她們的名稱很快就修改成「火箭女郎」〔Rockettes〕）的導演，攜手打造出一套驚人儀式：一套新的固定演出，在某種意義上，它是這場危機的紀錄；是對「欠缺靈感」這個概念的系統闡述；是對「沒有內容」這個主調的各種變奏，建立在一套**流程**上，用狂亂的同步化來展現違反人性的協調，讓個體在興高采烈中臣服於自動主義，一場人造合成、終年不斷的春之祭。

這項表演的本質，就是一群人一起踢高大腿：同時展現性感部位，誘人窺探，但規模超越了個人撩撥。

火箭女郎是一個新物種，向老物種展示她們的過人魅力。

左｜大都會度假地的控制室：「他緊盯注視（有時是透過望遠鏡）的那座大舞台，與控制室隔了足足一個街廓……」
右｜火箭女郎和機器：「芭蕾舞團的成員在演出過程中等待電梯閃閃發亮的活塞升高到舞台那層……」

PYRAMID　金字塔

考量到音樂廳的觀眾，這種純抽象的表演偶爾也會穿插一些看得懂的現實。製作人利歐尼多夫帶著他的人造物種入侵傳統故事的領域，讓疲憊的神話重新回春。

尤其是他的復活節秀，已成為這類異體受精的經典。

由復活節蛋組成的金字塔佔據舞台中央。霓虹疤痕標示出蛋殼逐漸碎裂。

經過一番掙扎，火箭女郎終於從碎裂的蛋殼裡現身，毫髮無傷，直接呼應耶穌復活。

舞台像變魔法似的，將蛋殼一掃而空，重生的火箭女郎恢復她們的傳統隊形，使盡全力踢高大腿……

CHORUS　歌隊

唯有火箭女郎的抽象動作，可以產生完全無劇情的戲劇能量，與洛克西打造的劇院完美契合。

這就好比希臘悲劇的歌隊決定丟下它理應幫腔的演出，轉而追求自身的解放。

火箭女郎，這些多重落日的女兒們，是一支民主歌隊，她們終於脫離自己的背景角色，在舞台中央伸展肌肉。

火箭女郎＝扮演**領銜**主角的歌隊，由六十四個個體組成單一角色，她們以至上主義（Suprematist）的扮裝，將巨大的舞台填滿：肉色連身衣上印著一條條黑色長方形，朝腰部逐漸收縮，直到變成一個黑色小三角形──活生生的抽象藝術，雖然抽象藝術否定人體。

無線電音樂城這個容器因為發展出自己的物種、自己的神話、自己的時間和自己的儀式，最後終於生產出與它相稱的內容。

它的建築已經激發並正在支撐一種新文化，這種文化保存在自己的人造時間裡，得以永保新鮮。

左頁｜火箭女郎的演出本質：無劇情的戲劇能量。

左｜危機中誕生的火箭女郎：為了讓她們隨時可以──無用地──登場，於是以欠缺靈感這個概念為基礎設計出一套固定演出。

右｜洛克西女郎的演出本質：「一場人造合成、終年不斷的春之祭。」

255

ARK 方舟

打從洛克西領受到他的落日天啟那刻，他就變成了諾亞：被某位準神選中的「神意」接收者，他對這顯不可信的神意毫不懷疑，並打算將它落實在人間。

無線電城音樂廳就是他的方舟；他在裡頭為挑選出來的野生動物設置了超講究的居所，以及將牠們運送到方舟四處的複雜設備。

藉由火箭女郎，方舟有了自己的物種，她們在貼滿鏡子的宿舍裡盡情享受，那些排列整齊、宛如醫院的乏味床鋪，會讓人聯想到產房，只是裡頭沒有嬰兒。這些處女無須性愛，只要借助建築效果，就可自我繁殖。

藉由洛克西，音樂廳終於找到自己的舵手，一位有遠見的規劃者，他在分派到的那個街廓裡，打造了一座自給自足的天地。跟諾亞不同的是，洛克西不需要真實世界的災難大洪水來證明他的天啟；在人類的想像宇宙裡，只要「歡樂永不停」，就能證明他是對的。

藉由完備的設施和機械裝備，藉由揀選人與野生動物——換言之，藉由**創世論（cosmogony）**——曼哈頓 2,028 個街廓裡的每一個，都有潛力停泊這樣一艘方舟，或說愚人船，也都可以競相提出各種聲言和許諾來招募船員，保證將以更進階的享樂主義取得救贖。

這些方舟數大而美，豐碩而盈，他們累積出一種**樂觀主義**；這些方舟一起**嘲笑**末日的可能性。

上｜火箭女郎的醫療中心：一個新物種的甦醒。

下｜「位於後台的舞者宿舍。女郎們可以在演出空檔休息，過夜⋯⋯」

KREMLIN ON FIFTH AVENUE
第五大道上的克里姆林宮

莫斯科

1927 年，迪亞哥・里維拉（Diego Rivera），著名的墨西哥壁畫家，「聲譽良好的共產黨員、國際赤色濟難會墨西哥支部代表、墨西哥農民聯盟代表、反帝國主義聯盟總書記和《解放者》（*El Libertador*）編輯，以『工農』代表成員的身分訪問莫斯科，協助舉辦十月革命十周年的慶祝會。」

他從架設在列寧墓（Lenin's Tomb）上的一座檢閱台，用「飢渴的雙眼」注視這場紅色慶典，「手上拿著筆記本，但更多時候，是速寫在他記憶超強的大腦畫板上」。

這位激進派藝術家，興高采烈記錄下一整套極權主義的場面調度：「莫斯科的百萬勞苦大眾歡慶他們最偉大的節日……深紅色的旗海翻騰……騎兵以最快速度變換動作……滿載步槍兵的卡車組成立體派的圖案……步兵以堅實的方陣齊步行進……高聲歡唱、緩步前行的男男女女，匯聚成旗羽飄飛的游曳巨龍，穿越那座巨大廣場，從白天遊行到深夜」，「他希望有朝一日」能將這種種印象「製作成俄羅斯城牆的壁畫」。

他的傳記作者如此寫道：「不僅僅是〔里維拉〕從知性的角度去理解〔俄國大革命〕——有太多激進派藝術家在付出代價之後才發現，在藝術裡，不加修飾的赤裸知性可能會變成綁手綁腳的緊身衣。而這場慶典將他整個人佔據了，在他內部翻攪，直到思想與情感融成一體，唯有藝術能從中誕生。」[36]

1927

一九二七

這一年，俄羅斯現代主義者和蘇維埃政權之間的衝突，已經進入不祥階段：現代主義者被指控為菁英分子，他們的作品毫無用處，蘇維埃政府決定一勞永逸制定一種可鼓舞群眾、激勵群眾的藝術指導原則。

里維拉是世上少數幾位令人信服的視覺煽動家之一，他那潛力無窮的敘

迪亞哥·里維拉，
《莫斯科，11月7日》
（*Moscow, November 7*），
1928。

事風格自然不會被他的東道主放過。與里維拉訪談過後，共產國際動員
與宣傳部（Department of Agitation and Propaganda of the Communist
International）的頭子便借用這位墨西哥人的論點來攻擊俄羅斯前衛派：「橫隔
在最先進藝術表現與大眾草根品味之間的鴻溝，只有一種方法可以銜接，就是
提高大眾的文化水平，讓他們有能力欣賞在無產階級專政下發展出來的新型藝
術。話雖如此，但或許現在就能開始拉近大眾與藝術之間的關係。方法很簡單：
畫圖！在俱樂部和公共建築上畫壁畫。」[37]

里維拉還加了一句私人責難，進一步削弱他那些現代主義同儕的地位：「在今日
這個世界歷史的新階段，他們應該帶來一種如**水晶**般簡單、澄澈、透明，如**鋼鐵**
般堅硬，如**混凝土**般富有凝聚力的藝術，偉大建築的三位一體。」[38]

里維拉作品裡那種早期社會主義的寫實風格，正好契合蘇維埃心目中可用來指
導正確藝術的意識形態。

在莫斯科還沒待滿一個月，就有人請他製作一幅史達林肖像。他還跟美術委員
盧納察爾斯基（Lunacharsky）簽署一份合同，為紅軍俱樂部製作一幅壁畫，「並
準備為目前正在莫斯科興建的新列寧圖書館大展身手。」

不過，在當地藝術家的同行相妒下，紅軍俱樂部的案子——將里維拉的腦中筆
記投映在俄羅斯的城牆上——胎死腹中；里維拉突然離開蘇聯，隨身只帶了他
的筆記本，當然還有畫在「他記憶超強的大腦畫板上」的速寫。

259

回到墨西哥後，里維拉為國家宮（National Palace）做了壁畫裝飾，其中一幅是《億萬富翁的饗宴》（*Billionaires' Banquet*）：描繪洛克斐勒、摩根（Morgan）和亨利·福特（Henry Ford）正在享用股票的行情紙帶。

里維拉必須不斷消費最新鮮的各種圖像來餵養他的產出題材。1930年代的美國就像一口發狂的油井，不斷噴出神話，有生產線（assembly line），也有等待領取救濟品的麵包隊（bread line），兩者對里維拉同樣有用。

1931年，紐約現代美術館──洛克斐勒家族與前衛派最新發展的連結──邀請里維拉舉辦回顧展。1931年11月13日，開幕前五個星期，里維拉抵達曼哈頓，創作七件可移動的系列壁畫──「在這塊建築物無法長存的土地上」[39]，可移動的設計是一種預防措施。

和在莫斯科時一樣，他馬上就開始收割圖像。新壁畫裡有三幅是詮釋紐約：《氣鑽》（*Pneumatic Drilling*）、《電焊》（*Electric Welding*）與《凍結資產》（*Frozen Assets*）。「第三幅壁畫描繪了三層紐約，最底層是守衛森嚴的銀行金庫，裡頭是不能移動的財富；中層是市立收容所，裡頭是不能移動的人，躺在地板上宛如停屍間的屍體；最上層是紐約不能移動的摩天樓，宛如商業墓地上的紀念碑。」[40]（雀屏中選放在前景處的兩座「墓碑」，分別是胡德的每日新聞報大樓和麥格羅希爾大樓。）《資產凍結》裡明確的政治意味引發爭議；這次展覽打破現代美術館的來客紀錄。

里維拉接受福特王朝的贊助，1932年大多數時間都花在底特律的機器內部，在那裡裝飾福特出資的藝術研究所。

著迷多過批判，他的壁畫是對生產線的感性禮讚，對工業神話的光榮歌頌，神聖輸送帶在它尾端生產出得到解放的人類。

里維拉,《資產凍結:城市縱剖面》(*Frozen Assets: A Cross-Section Through the City*),「可移動」壁畫,1931。紐約現代美術館為了展覽邀請里維拉「以他墨西哥作品的風格……創造七幅壁畫,其中兩幅可以美國為主題」。這些作品繪製的速度太慢,來不及收入展覽目錄。等人們發現他分派給「美國主題」的那兩幅壁畫都帶著批判、顛覆的本質,已經太遲了。

洛克斐勒家族和蘇聯一樣,正計畫把一些適合的藝術作品放進他們那個巨大的複合體裡,落實它的文化宣言。

里維拉的紅場筆記本,包含四十八張水彩和無數的鉛筆筆記,經由一種奇特的經濟－藝術力量牽引,最後落到了小約翰·洛克斐勒夫人手中。而洛克斐勒家族的其他成員,也買進了里維拉的作品。

1932 年稍晚,尼爾森·洛克斐勒邀請里維拉為美國無線電公司大樓的主廳做裝飾。

里維拉與馬諦斯(Matisse)、畢卡索(Picasso)一同獲邀,提交構想草圖闡述這個主題:「站在十字路口的人類,滿懷希望與大志,準備做出選擇,踏上更美好的嶄新未來。」[41]

建築師對於藝術即將入侵自家領域感到憂心;胡德堅持,壁畫只能用三種顏色:**黑、白、灰。**

馬諦斯對這主題不感興趣,畢卡索拒絕和洛克斐勒的代表碰面,里維拉則覺得受到侮辱,像他這樣舉世聞名之人,居然還得參加競圖。他拒絕參賽,同時堅持要使用彩色,他警告胡德:「黑白配肯定會讓大眾更加覺得這是一場**葬禮**……人們總是會把建築物的下層跟地窖聯想在一起……不難想像,肯定會有一些壞心眼的傢伙趁機幫它取一個類似『葬儀皇宮』的綽號。」[42]「很遺憾你無法接受」,胡德草草回了電報;不過尼爾森·洛克斐勒居中穿梭,協調出一個解決方案,和一個更明確的主題。

「這幅壁畫將由哲學性或精神性主導。我們希望這些壁畫能讓民眾停下腳步思考,讓他們的心靈往內省思,向上提升……激勵一種不僅是物質上更是精神上的覺醒……

「我們的主題是**新疆域(New Frontiers)**!

「人不能藉由『一味前進』來跳過至關緊要的迫切問題。他必須傾盡全力解決它們。文明的發展不再是橫向朝外,而是往內走往上升。它是人類用靈魂和心智培育出來的成果,是對生命的意義與奧祕更全面的理解。在這座門廳裡,繪畫要拓展的新疆域是:

「1. 人類與物質的新關係。指的是人類從他對物質的新理解中獲得的新可能性；

「2. 人與人的新關係。指的是人類對於『登山寶訓』有更新更完整的理解。」[43]

CONFUSION 混同

1932 年是蘇維埃共和國（USSR）與美利堅共和國（USA）圖像學合流的一年。共產主義和資本主義這兩種風格，可説是兩條平行線，就算會相遇，恐怕也只能在無限遠的地方，但突然之間，它們竟然有了交集。

許多人誤以為這種視覺語彙上的相似性，是受到真實意識形態匯流的影響：「共產主義是二十世紀的美國主義」，美國共產黨的口號就是這麼喊的。

因此，如今屬於洛克斐勒夫人所有的里維拉紅場速寫，可以登上《大都會》（*Cosmopolitan*）雜誌的頁面，甚至出現在《財富》雜誌的封面上，而《財富》雜誌本身，正是資本主義派現實主義者用來歌頌商業管理的宣傳刊物。

FATA MORGANA 海市蜃樓

美國無線電公司大樓壁畫的故事，就是這兩派開始從兩端挖地道，預計在中間點會合，等到他們挖到預定的地點時，卻發現另一邊不見人影。

對里維拉而言，曼哈頓大廳未經處理的表面就是換了位置的俄羅斯城牆，他終於可以把紅軍壁畫投映在上頭。在洛克斐勒家族的襄助下，他將把共產主義的海市蜃樓永遠固定在曼哈頓——就算無法成為「哈德遜河畔的克里姆林宮」，至少也會是第五大道的紅場。

一層共產主義壁畫和一排曼哈頓電梯的偶然相遇，將「莫瑞的羅馬花園」策略以政治版再現出來：由個人或團體，透過特定的裝飾形式，將曼哈頓建築裡尚未在意識形態上被立樁宣佔的領域據為己有。

正如先前所述，這種策略可以閃回到**不存在**的過去，如今則可用來打造政治上的閃進，用來建立理想的未來：洛克斐勒中心，美利堅社會主義蘇維埃聯盟總部。在這同時，無論有意或無意，里維拉確實是在尼爾森·洛克斐勒的「新疆域」概念裡行事：「文明的發展不再是橫向朝外，而是往內走往上升。」對里維拉這位

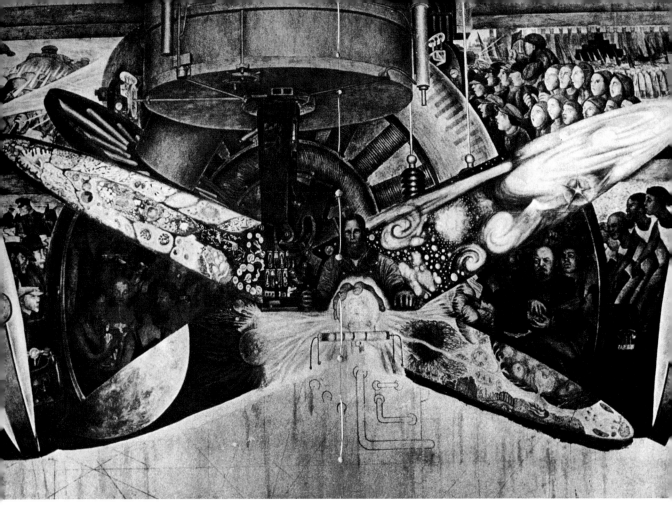

里維拉在美國無線電公司大樓的未完成壁畫。左下到右上的斜橢圓：望遠鏡裡的宇宙。第二條斜橢圓：顯微鏡下的細菌。左上：「一群蒙面軍人穿著希特勒時代的德國制服，代表化學戰爭。」金屬繭裡：「在勞工飽受剝削的慘絕苦痛中，有錢人腐敗享樂，依然故我。」中央：似乎被這種意識形態衝突搞迷糊的「男子，利用機器控制維生能量」。右上：「並非以煽動或狂想⋯⋯組織起來的蘇維埃群眾⋯⋯正在大步前進，邁向社會新秩序，新秩序相信歷史的借鑑，相信清晰、理性、全能的唯物主義辯證法⋯⋯」中央略偏一點：列寧握起軍人、黑人農夫和白人勞工的手，達成顛覆性協定。「攻擊列寧肖像只是個藉口⋯⋯事實上，這整幅壁畫都讓資產階級不開心⋯⋯」（里維拉，《美國肖像》〔Portrait of America〕）

意識形態開拓者而言，美國無線電公司大樓大廳變成一種大都會室內版的西部邊疆；他正循著拓荒者的最佳傳統，打下柱樁，宣告自己的所有權。

DIAGONALS　　對角交叉

里維拉用兩個對角交叉的長橢圓形組織這件壁畫，營造出「動態對稱」。

交叉的左邊，是資本主義濫用妄為的逐項拼貼：警察攻擊麵包隊伍裡的工人；戰爭景象，「徒有技術力量但未伴隨倫理發展的結果」；夜總會場景，一群代表布爾喬亞的後世瑪麗皇后（Marie Antoinette），在一個有裝甲防護的金屬繭殼裡打牌。

交叉的右邊，是終於問世的克里姆林城牆。

列寧墓的剪影。

「高聲歡唱、緩步前行的男男女女……從白天遊行到深夜。」

紅場下方，「一群享受健康運動的年輕女性」透過電視鏡頭具體呈現出來。然後在另一顆金屬繭中，（根據里維拉的提要）「領袖把士兵、黑人農夫和白人勞工的手握成一個永遠和平的姿勢，背景處的勞工大眾則是高舉拳頭，展現維持軍農工和平的決心。」

前景處，「一對年輕愛人和一名正在哺育新生兒的母親，看著領袖的願景實現，那是在愛與和平中生活、成長、生生不息的唯一可能。」

主畫面兩側各安排了一群學生和工人，包含「各種國際樣式」，他們將在「未來實現人工合成的人類複合體，脫除種族的仇恨、嫉妒和敵意……」第一個橢圓形是從顯微鏡裡看到的景象，由「無限小的生命有機體」構成的宇宙。特寫鏡頭老實不客氣地將代表著性病的細菌組成一朵五彩繽紛但顯露不祥的雲朵，壟罩在那些玩牌的女人頭上。

第二個橢圓形將人的視野推展到最遙遠的天體。

在橢圓形交會之處，「由兩道天線接收到的宇宙能量，被導入由工人控制的機器中，在裡頭轉化成生產能量。」[44] 但這股能量又從構圖上的中心點重新導往偏離中心的一個點，那個點才是這幅壁畫的重力核心：由領袖主導的多重握手。

純就面積的角度嚴格來看，在壁畫裡佔據最大部分是一台龐然機器，而這整幅

左│里維拉壁畫的左側。右下：潛伏著危機的群眾，幾乎不受騎警控制，正在威脅關在保護繭裡的有錢人。上：武器工業的「進步」。轉角處：仁慈的神明讓電力運轉。

右│列寧在曼哈頓。

壁畫就是這台機器施行奇蹟一道咒語：共產主義的精神價值與美國的專業知識攜手合作。

它的巨大尺寸是里維拉潛意識裡的悲觀程度，他擔心這個人工合成的蘇聯／美國是否真能激出火花，化為真實。

ANXIETY **焦慮**

打從一開始，里維拉將兩種意識形態並陳的畫法，就讓資助他的主事者們感到焦慮，但他們對其中的含義視而不見，直到五月一日開幕前幾個禮拜，里維拉把先前遮住領袖臉龐的帽子塗掉，露出光頭的列寧肖像，直視著觀眾臉龐。

「里維拉描畫共產黨活動場景，小約翰·洛克斐勒買單」，《世界電訊報》（*World Telegram*）下了這個聳動標題。

願意容忍紅場的尼爾森·洛克斐勒給里維拉寫了一張便籤：「昨天我在一號館，參觀你那件驚人壁畫的進度，我注意到，你在最新完成的部分，加入一個列寧像。

「這部分畫得很美，但我覺得他的肖像出現在這件壁畫裡，很可能會冒犯到許多人……雖然我不想這麼做，但我恐怕必須要求你，在列寧頭像出現的位置，改用另一個人臉替代……。」[45]

里維拉做出回應，他提議把性病雲下面的玩牌女人去掉，換成一群美國英雄，例如林肯（Lincoln）、領導黑奴叛變的黑人領袖奈特・杜納（Nat Turner）、主張廢奴的女作家哈莉葉・史鐸（Harriet Beecher Stowe），以及平權律師溫德爾・菲利浦斯（Wendell Phillips）等，如此一來，就能讓雙方勢均力敵。

兩個禮拜後，大廳封鎖起來。館方將里維拉請下鷹架，給了他一張全額支票，要求他和助手離開現場。館外，有另一幕場景等著里維拉：「中心的四周街道有騎警巡邏，空中迴盪著隆隆的飛機聲，它們正繞著受到列寧肖像威脅的摩天樓飛行……

「無產階級反應迅速。我們撤出這座堡壘半小時後，由城裡最好戰工人所組成的示威隊伍已抵達會戰現場。騎警立刻展現他們英勇無敵的實力，朝示威隊伍衝鋒，猛揮的棍棒打傷了一名七歲小女孩的後背。

「在洛克斐勒中心的這場會戰裡，資本主義打敗列寧肖像，贏得輝煌勝利……」[46]
這是里維拉壁畫唯一成真的部分。

六個月後，壁畫被毀，永遠無法回復。

克里姆林宮再次變回電梯間。

2 POSTSCRIPTS
附記二則

ECSTASY 狂喜

美國無線電公司大樓頂端是彩虹廳。

「從彩虹廳的二十四扇大窗眺看紐約，或是在彩虹廳的閃亮輝煌下欣賞一齣表演秀，訪客將可體驗到二十世紀娛樂的極致巔峰。」[47]

中心的規劃師原本打算將這裡取名為「同溫層」（Stratosphere），但約翰·洛克斐勒否決這個名字，因為並不正確。廳裡有最棒的管弦樂團演奏；「傑克·霍蘭（Jack Holland）和瓊·哈特（June Hart）跳舞……也許飛舞（fly）是更貼切的字眼。」[48] 用餐者被安置在弧形露臺上，環繞著一個「球體」象徵的遺跡：一座緩緩旋轉的圓形舞池。

窗框上覆貼了鏡子，於是，看到的大都會景象裡有同等份量的曼哈頓實像與鏡像。

彩虹廳是完美創造的高潮頂點。

唯有人類自身揮之不去的不完美，在這座狂喜舞台裡投下一抹陰影；建築比它的使用者優越多了。但即便是這點，也有可能改善。設計師亞歷克西斯·德·薩克

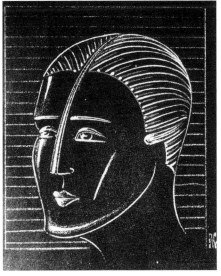

揭開新人類的面紗：立面圖和平面圖。「薩克諾夫斯基伯爵構想中的未來男女。耳朵鼻子做了薩克諾夫斯基式的流線型調整……頭髮的用途只有裝飾……」

269

諾夫斯基伯爵*（Count Alexis de Sakhnoffsky）「坐在彩虹廳午餐桌邊，將椅子微微後仰，」接著建議説：「現在，讓我們設計流線型的男男女女吧！」[49] 伯爵設計過汽車、手錶和服裝。而今，他將為重塑人類的計畫揭開序幕。

「空氣中瀰漫著改善的氣息，讓我們將它套用在自身。科學家會告訴我們，要完成今日的時代需求，身體還欠缺什麼。他們也會指出，哪些是身體擁有但不再需要的東西。接著，藝術家會針對今日和未來的生活，設計出完美的人類。腳趾將被淘汰。腳趾是為了讓我們爬樹，但我們再也不需要爬樹。如此一來，就能設計可以左右互換、流線型的美麗鞋子。耳朵會轉個方向，以流線造型卡進頭部。頭髮的唯一用處，就是醒目和裝飾。鼻子也要整成流線型。男女兩性的輪廓都必須做些調整，讓他們更為優雅。

「詩人和哲學家所謂的恆久合宜，就是流線化所追求的目標。」

在一個全面創造壅塞的文化裡，流線就是進步。

曼哈頓需要的不是解除壅塞，而是流暢的壅塞。

ILL　病恙

胡德不曾有過什麼病恙，但在 1933 年，當洛克斐勒中心第一期工程完成時，他的身體卻垮了。朋友認為，是他對洛克斐勒中心的瘋狂投入，導致他筋疲力竭，但他其實是罹患風濕性關節炎。

在醫院裡，「他的精力從未衰退」；「即使他病得像是快死了，都還死命想回辦公室搞那些建築物，畫出那些他感覺到的，在他裡面的。」[50]

但在大蕭條時期，根本沒工作，就連胡德也沒有。

洛克斐勒中心是為可預見的未來設計的，它是終極曼哈頓的第一塊拼圖，也是最後一塊。

看似痊癒的胡德，回到辦公室。從他位於暖爐大樓的辦公室窗戶望出去，美國無線電公司大樓已成為視野裡的霸主。一位老朋友來看他，跟他提起，當初他離開紐約，就是為了「變成紐約最偉大的建築師」。

「紐約最偉大的建築師？」胡德凝望著被夕陽映得火紅的美國無線電公司板狀高樓複誦著。「天啊，我是。」

1934 年，胡德去世。

科貝特，胡德的曼哈頓理論家同僚，壅塞文化的共同推手和設計師，如此寫道：
「他的朋友都叫他『雷』・胡德，活力四射、聰明過人但和藹可親的『雷』。

「我從沒聽説世上有哪個行業的人比他的想像力更豐富，比他的活力更充沛，而且沒有半點『大架子』。」[51]

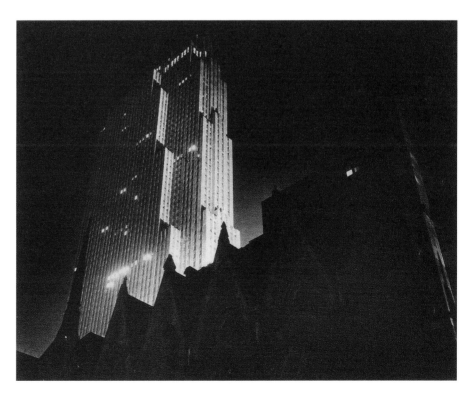

美國無線電公司板狀高樓實境：「美國人是抽象的物質主義者……」

271

Europeans: Biuer!
Dalí and
Le Corbusier
Conquer
New York

歐洲人：唻囉！
達利與勒·柯比意征服紐約

紐約是未來之城，如同溫泉鄉巴登巴登（Baden Baden），是那朽敗歐洲的回春之城，雖出自垂垂耄老卻族繁果碩，夾雜著末微的靈氣與暗黑的妖氣，恍若借種歐洲的吸精魅妖。

································班傑明·狄·卡塞瑞 Benjamin de Casseres
《紐約之鏡》Mirrors of New York

唻囉！窩為泥閱帶來瞭超現實主義。
虛多妞約仁依經桿染瞭這令人鎮奮，這令人讚坍的超現實主義之病原。*

································薩爾瓦多·達利 Salvador Dalí

曼哈頓，一塊生嫩魚排鮮猛橫陳於一顆巨石上⋯⋯

································勒·柯比意 Le Corbusier

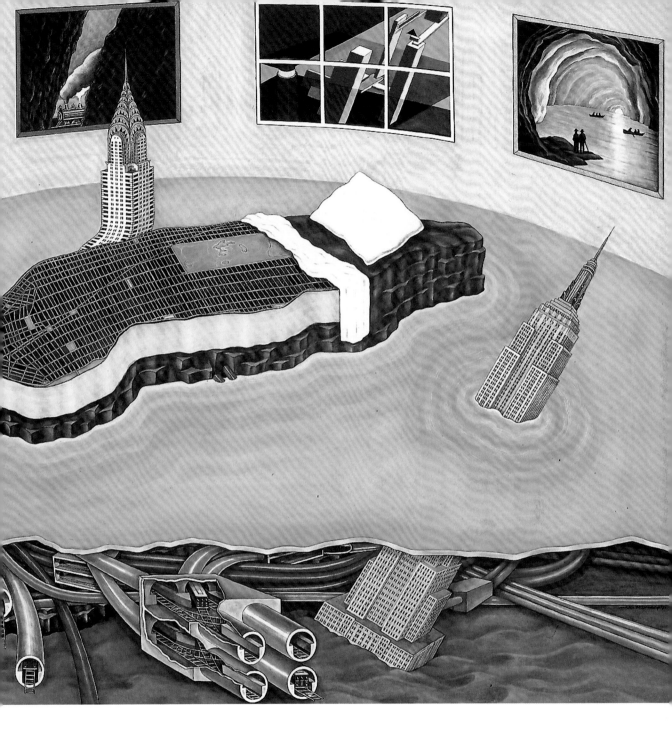

瑪德隆·芙森朵 Madelon Vriesendorp
《佛洛伊德無遠弗屆》 *Freud Unlimited*

征服

1930 年代中葉薩爾瓦多·達利和勒·柯比意——他們彼此憎惡——不約而同造訪了紐約,都是首次。

兩人都征服了它。達利以抽象概念式的話術將之據為己有(「紐約:為什麼,為什麼你豎立了我的雕像,遠在我出生之前……?」)[1],勒·柯比意則老實不客氣提議要真把它給拆了(「這些摩天樓太矮小了!」)[2]。

他們的反應——恰巧截然相反——(混雜著各半的嫉妒與傾羨)是長久以來歐洲人試圖「收復」曼哈頓的插曲。

方法

「是時候了,我相信藉著譫妄、狂想等心智的激活強化,我們能夠將思想上的矛盾困頓條理化,還可以進一步完全質疑現實世界……」:[3] 1920年代晚期薩爾瓦多·達利將他的**妄想批判法(Paranoid-Critical Method)** 注入超現實主義的血脈。「1929 年,薩爾瓦多·達利注意到妄想症有套內在機制模式,其病灶徵候源自系統性聯想力。此種奇特能力啟發他發想出一套實驗性手法;這套結合狂想與批判的手法就是後來所稱的『妄想批判行動』(paranoid critical activity)。」

薩爾瓦多·達利,約 1929 年,巴黎,
在他投身超現實主義生涯階段前。

強化治療法患者參加機構派對，「對佛洛伊德學說既是堅定的支持也是強力的挑戰」：每記起一個日常習慣，如微笑、塗口紅、閒聊問好等，就給予一枚塑膠代幣。「這些獎勵措施證實極為有效，帶給患者照料自己的動機⋯⋯」（注意一下前景裡數量不少的拍立得相機，即將為成功模仿正常行為留下「紀錄」。）

妄想批判法的格言就是**「駕馭非理性」（The Conquest of the Irrational）**。相對於早期超現實主義的寫作、繪畫、雕塑那種消極被動甚至刻意屈從於潛意識的自動書寫主義，達利推動超現實主義走入第二進程：運用妄想批判法有意識地開發無意識。

達利定義妄想批判法所提的方法論相當引人尋思：「一種以直覺汲取非理性知識的方法，批判性與系統性地將癲狂聯想及虛妄詮釋具體化⋯⋯」[4]

解釋妄想批判法最簡單的方法卻是透過一個恰巧與它反向逆行的案例來描述。1960年代兩個美國行為主義科學家——艾隆（Ayllon）與艾思林（Azrin）——發展出他們稱為**代幣制（Token Economy）**的「強化治療法」。透過大量發放彩色塑膠代幣，某個精神收容所鼓勵患者盡量表現出正常人的行為。

兩位實驗者「在牆上公告對於行為舉止的要求，並發放獎勵點數（代幣）給疊被掃地或協助廚役等工作的患者。代幣可以換得販賣部裡的商品或如彩色電視機等設備，可以較晚就寢，可以有單人房等。這些獎勵措施證實極為有效，帶給患者照料自己與打理病房的動機。」[5]

此種治療法背後所寄望期待的是，系統性模仿正常行為久了，遲早在現實中會真的正常；也就是一個患病的心靈透過浸潤內化後能有一個健全的心智，就像一隻寄居蟹為自己尋得一個空殼。

旅程

達利的妄想批判法就是強化治療法的一種,**只不過反向逆行**。相對於病患演練健康的日常行為,達利提出了以健全的心智探究觀覽妄想的國度,一種意識**旅程**。

達利發明妄想批判法之時也正是妄想症風靡巴黎之時。透過醫學研究,它的定義更為寬廣;過去的病恙,所謂迫害妄想症,只是龐大異想幻覺巨大氈毯的一個局部。[6] 妄想症事實上是一種**演繹詮釋的亢進狀態**。對於心靈深受所苦的個體而言,每項事實、每個事件、每種外力、每種觀點都落入單一的臆測系統與「理解方式」,完全印證而且不斷強化他的推斷——那個原初的直覺假想,那個起始點。**對於妄想狂而言,即使砲聲遍野、流彈四射,落點始終敲擊腦門同個痛處。**恰如磁場裡所有金屬分子會分別逐一移向、集結形成一股共同積累的引力,因此,妄想症透過持續性、系統性以及**自身極度理性的聯想**,將自己的整個世界轉置為一個磁力場,所有的現實全都朝向同一方位:他所指向的方位。

妄想症的本質是種與真實世界之間的亢進關係——無論如何扭曲:「外在世界中的真實就是用來描繪並印證……我們心智裡的真實……」[7]

妄想症是一種認知震撼,永無窮盡。

紀念物

恰如其名,達利的妄想批判法是妄想與批判兩者彼此連貫但又各謀其是的一系列操作:

1. 整合重構妄想症審視世界的觀點並賦予新意——在從未察覺的相互關係、相仿類比、相近樣式中獲取豐饒成果;並且

妄想批判法內在機制簡圖:在刻意擬仿偏執妄想的過程中,產生了鬆沓,無從證明的臆想,輔以笛卡兒的理性「支架」(批判法)。

2. 壓縮懸浮飄動的臆測推斷並推導逼近至批判性關鍵點，再錘煉萃取高度縝密的真實：方法論的批判性關鍵部分在於妄想症旅程中所具體化鍛造的「紀念物」，也就是路途中「覺察發現」具體物證；並且將它們帶回與其他人分享，它的形式最好能具體明確、無從漠視，就如同照片。

達利曾描述夢境裡他如何以妄想症（亦即其本質無從證明）假說「聖母升天」（Mary's Ascension）舉證所謂關鍵批判操作。

「這個夢，即使現已清醒，仍讓我覺得跟在夢境中一般絕妙。這是我的方法：拿五袋豌豆，把它們全倒進一個大袋，再將它們從五十英尺的高度丟下；接著將聖母的影像投射在掉落中的豌豆上；就如原子裡的粒子，每粒豌豆離旁邊的豌豆只有些許間距，都僅反射全部影像的一小部分；現在我們將投影的影像上下顛倒，然後照張相。

由於豌豆受制於地心引力便產生加速度，又因為上下顛倒就創造升天的效果。如果我們再將豌豆塗抹上一層反射膠膜，就會造成恍若光冪的氣氛，效果更是動人……」[8]

若此，升天的臆想正是妄想症最原初最強力的助力；由於介質上記載著無從造假的真實——客觀具體、不容否認，成為具體事實，從而具有效力——假說據此有了批判性轉換。

妄想批判行動是對於一個無從證明的臆測進行證據之鍛造，也是後續將之轉嫁於現實世界之移植；如此，「偽」真實便躋身「真」真實取得一個庶出的地位。

這些偽真實與現實世界的關係就恍若特工在所臥底的組織裡：表現越尋常越不起眼，就越能致力於該組織的支解。

TOE　腳趾

真實會有折損，現實會被耗蝕。

雅典衛城逐漸坍毀，巴特農神殿（Parthenon）伴隨紛至沓來、川流不息的遊客在訪勝中崩壞。

正如聖像的大腳趾在虔敬的信徒暴落的獻吻下日漸消蝕，現實這「大腳趾」在恆常暴露於人世裡無盡的啄吻下無情地風蝕了。文明密度越高——大都會化越強

——親吻頻率就越密，自然與人造現實耗竭的速度就越快。當磨損越發快速，供應就易愈短缺。

如此造就「現實匱乏」（Reality Shortage）。

這狀態在二十世紀越發加劇並且伴隨著平行而來的不安：

在這世上所有的事實、要素、現象等等，都被分類並且編目，現世萬物已被定位定序。一切皆為已知，包括那些未知。

妄想批判法既是焦慮的產物，也是它的解方：恍若鈾元素，在概念循環下，疲憊的世界得以再生，耗蝕的萬物得以回生；在詮釋更迭中，臆造的真實與鍛造的證據在衍繹中產生新意。

妄想批判法的手法在於設法拆解或至少翻攪刻板的窠臼，致使既定的套路產生短路，從而重置——就如一疊紙牌在排序不盡理想之時，重新洗牌，重整世界。

妄想批判行動類似單人接龍牌戲無法解決時的最後一手取巧搭上，又像七巧拼圖遊戲無法吻合時的最後一塊強力卡入。

妄想批判行動終將啟蒙時期以來理性主義至今鬆垮的破口繫上。

倫敦橋以其原貌重建於亞利桑那州哈瓦蘇湖（Lake Havasu）。它公然赤裸的經歷也許是當代記憶裡妄想批判法最為露骨的展現：它一磚一瓦被拆解，現在卻橫跨在一座人工湖上，夾雜著前世倫敦生命階段裡的碎片；而橋頭兩端所加的物件更增加了它的真實性，紅色電話亭、雙層巴士與女王衛隊等等。前景的「倫敦橋壁球俱樂部（London Bridge Racquet Club）位於西端橋頭，是遊樂園複合設施的一部分，東邊橋拱下寬闊的步道通往左上方的英國村……」「在它落成近一個半世紀、從英國拆毀三年後，在距離它的石材開採地蘇格蘭四分之一個世界之遙，倫敦橋再次立起，這是間隔五個世代後，英國與美國建築工作人員在工程技術與決心上的輝煌勝利。」——也順道一起終結了哈瓦蘇湖現實匱乏的問題。

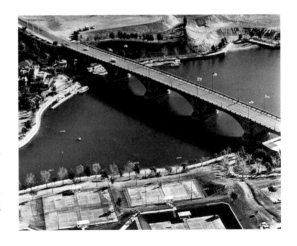

慾望

瞄準米勒（François Millet）的《晚禱》（*L'Angélus*）作為世間刻板的窠臼，達利以它為案例進行循環拆解。

乍看之下，《晚禱》真就是十九世紀最庸俗的陳腔濫調：荒蕪之地上的一對正在祈禱的夫妻立於載著兩袋不明物前的手推車；場景裡還有一隻乾草叉耙、一個籃子，以及一座尖塔教堂站在地平線上。

藉著將這些老掉牙的內容物有系統地重新洗牌，藉著倒敘與預敘的記憶鍛造——對這幅人形擬態景畫（tableaux）中的已知畫面進行前溯與後接——達利揭示《晚禱》是個曖昧的定格畫面，並發掘其背後隱藏的意義：一對夫妻凝定在天雷勾動地火的性慾高張的前一刻；男人的帽子，恍似虔敬姿勢地脫掉，隱藏著勃起；神祕的兩個袋子，彼此傾靠在手推車上，透露了依舊分開的兩人即將爆發的親密關係；乾草叉耙就是性吸引力的具象化；女人閃耀在夕陽下的紅帽子其實是飢渴的男性器官的頭部特寫，等等。

透過詮釋，達利裂解了《晚禱》並且為它注入新義。[9]

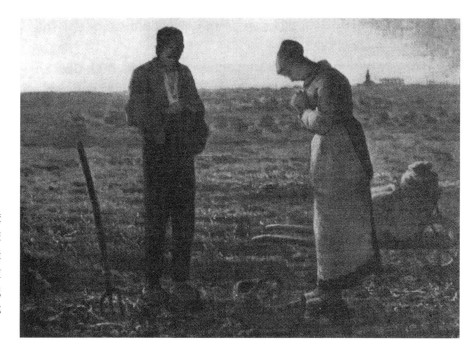

法蘭索瓦·米勒，《晚禱》。孩童時期，達利坐在學校課椅上就可以看到這幅畫的複製品。它「在我心中造成一種模糊的焦慮……這兩個凝滯的身影留在我記憶裡如此強烈，到如今都還盤踞著我……」

INDIANS 1 印第安人 1

妄想批判行動早存在於其正式發明之先。哥倫布往西揚帆,他當時希望證明兩項明確的假說:

1. 世界是圓的,

2. 他啟航往西將駛抵印度。

第一項推測是對的,第二項是錯的。

但是當他的足跡烙印在新大陸之時,他卻覺得自己證實兩者而感到心滿意足。

從那時起,原住民變成了「印第安人」——這些被發現的印第安人成了抵達印度的偽證,一個臆測錯誤所留下的指紋。

(一個妄想批判下的種族,當錯誤被發現的剎那,他們命中注定天數已盡——就像一個難堪證據被抹除一般。)

左頁

達利對米勒《晚禱》的置換,(1)《馬爾多羅之歌》(*Les Chants de Maldoror*)插畫,1934-35。畫面裡,米勒原來的主角消失了,但是他們的輪廓卻被妄想的「替換物」——他們的隨身物如叉耙、手推車以及神祕的袋子——所重構。(2)《豎琴的沉思》(*Meditation on the Harp*),1932-33。米勒的男女如今面對後嗣非難,來自他們諱莫如深的難堪關係。(3)《建築晚禱》(*Architectural Angelus*),1933。白色不明物質形成的兩坨不定型團塊——類似尚未插入支撐的未固化混凝土——軟軟、倆倆,更彼此依靠。

右頁

右 | 達利,《克里斯多夫·哥倫布發現美洲》(*The Discovery of America by Christopher Columbus*),1959。描繪哥倫布剛要踏上岸的剎那;他希望證實他的兩個假說:世界是圓的,以及他已駛抵印度——前者為真,後者為誤——藉著他腳步的印記,他企圖建立「史實」。

下 | 新阿姆斯特丹:一種妄想式的換位移置。正如殖民之初始,未做任何調動就將母板原型由故土搬動到異鄉。

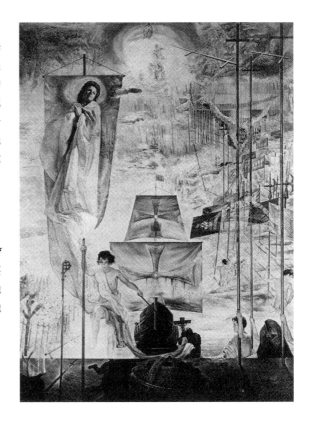

GRAFT　移植

殖民——將一個特定文化移植到外地——其過程就是一個妄想批判過程,尤其在前一個文化滅絕後所留下的真空狀態中運作得更為劇烈。

從阿姆斯特丹到新阿姆斯特丹＝從泥沼到岩床;但是其差異並非是在於這個新地基。新阿姆斯特丹的移植操作是概念上的**複製(cloning)**:在一個印第安島嶼上以阿姆斯特丹作為它的都市雛型,包括山牆屋頂與一個以非凡戮力所挖掘出來的運河等。

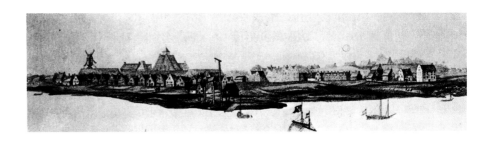

「莫瑞的羅馬花園」──四十二街上的「古蹟」──更是在有意識狀態下的一種妄想式置換操作。厄金斯知道他宣稱複製的情境從未真實存在，只是他心中的臆想。因此，他得讓捏造出來的旅遊紀念物無以復加地千篇一律，登峰造極地惟妙惟肖，斬釘截鐵地不容置喙，也就是他得極大化真確性。如此，他將過往的史實洗牌置換為當代的信息，將羅馬人與曼哈頓居民的類比落實變成加諸於世的真實」，將竊取而來的古物以石膏翻製而成他個人版本的「現代性」。

PROJECT 計劃方案

若說妄想批判法是種人為鍛造，1672 年版的紐約「地圖」──一座將歐洲過往先例完整編入的島嶼──無疑是最具代表性的計畫方案。

始自它被發現，曼哈頓就像是張都市畫布，暴露於不斷疲勞轟炸的想像投射，訛傳誤導，嫁接移植。曼哈頓對它們幾乎概括承受；即使一些被拒排除的，也留下它們的印記或傷痕。藉由它所建置的幾個策略：格狀系統（具有神奇擴增性的涵容力），提供西部拓荒般開發摩天樓的無窮**棲地（Lebensraum）**，以及偉大的腦葉切除術（隱藏內部的建築），曼哈頓 1672 年的地圖回溯起來越來越像一個準確的預言：一個妄想症所描繪的威尼斯，收入巨量紀念物、化身與幻影的群島，證實西方文化積累出的──同時涵蓋真實與想像的──所有「旅程」。

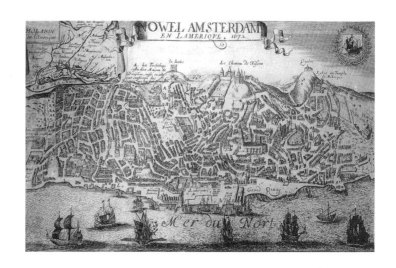

COMBAT **戰鬥**

勒·柯比意比達利年長十歲。

來自瑞士，他與達利共享巴黎經驗，這座城市既是超現實主義也是立體派（以及勒·柯比意自己的清教徒版本：純粹派〔Purism〕）的滋生場。

達利憎惡現代主義，勒·柯比意蔑視超現實主義。但是勒·柯比意的公共形象與舉止手法表現得頗為近似達利的妄想批判法。

他的真實性格一定有些妄想傾向，因而不自覺表露出這些徵候，但無庸置疑的，這應該也是一個躊躇滿志、自命不凡的人，逐步進行自我開發所形塑的。在典型妄想下的自我描述裡，他宣稱：「我活得像是個修道士，也不愛展露我自己，但是性格裡我佩戴帶著戰鬥思想。我曾被召喚到世界各地去進行戰鬥。當危險來臨時，領袖就得在旁人所不能企及之處。他一定要能永遠找到切入點，正如在沒有紅綠燈的交通陣列裡一樣。」[10]

OTHER-WORLDLINESS **超凡**

建築＝施加於這世界上的結構物，它不請自來；也是存在於創造者心中的臆想物，它飄浮如雲，預先揣度，等待實現。

無庸置疑，建築是一種妄想批判行動。

左｜若蘭的新阿姆斯特丹鳥瞰圖，1672。最具代表性、最為真實的曼哈頓圖像，可稱之「紐約**計畫**」：各種紛至沓來接連不斷的妄想投射於曼哈頓，如今已深深地根植於其土壤裡。

右｜「當危險來臨時，領袖就得在旁人所不能企及之處……」

283

從臆想到「就在那裡」的事實，對現代建築而言是惶恐驚懼的轉變過程。像個舞台上的孤單演員上演著與他人截然不同的戲碼，現代建築希望不按表定的節目單演出：即使在它最渴望成真的實踐行動中，它仍堅持它的超凡另類。

由於擔綱著戲中戲的顛覆性演出，它捏塑了一個堂而皇之的辯詞，建立於《聖經》裡諾亞方舟故事那段妄想批判式的情節。現代建築總是鍥而不捨地將自己描繪為最後救贖的機會，刻不容緩的提案；它那妄想式的警世箴言是：愚蠢固守舊式的住居模式與城市樣態就會迎來毀滅人類的大災難。

「當所有世人都愚蠢地假裝一切泰然時，我們就建造方舟，如此人類方可安度洪水的到來……」

CONCRETE　混凝土

勒·柯比意最為鍾情的具體化手法——他為他的建築物所灌注的關鍵性**批判技法**——就是鋼筋混凝土。其施工法的連串步驟——從想像到真實的過程——其實就是達利在夢中拍攝聖母升天的過程，即使移置在俗世的日常現實中，仍未失其奇幻。

拆解其工序，鋼筋混凝土的施工步驟如下：

首先，假設結構模板的豎立——設定初步論點的反論。

其次插入強化鋼筋——規格尺寸完全遵從牛頓力學定律的理性規範——以偏執妄想進行演算的強化過程。

然後在那個臆測未來實體造型的模板圍閉空間中，澆置鼠灰色流體，為它們在地球上灌注永世長年的生命，在現實裡確保無可否認的真實；即使瘋狂的初步印記——模板——被移除，而僅僅留下木紋肌理年輪的指痕。

開始時隨意可變，然後突然堅硬如石，鋼筋混凝土可以隨心所欲地具體化虛與實：它是建築師的塑材。

（說來也非機緣巧合，每一個鋼筋混凝土工地的模板都狼籍一片，恍若諾亞的方舟計畫：一個荒誕的陸上船塢。）

諾亞所需要的是鋼筋混凝土。

現代建築所需要的則是洪水。

右｜鋼筋混凝土構築……現代建築所需要的是一場洪水。

下｜達利的妄想批判法示意圖充作鋼筋混凝土工法示意圖：鼠灰色流體噴漿，支撐其下的強化鋼筋以最嚴格的牛頓力學定律精算而出；一開始是隨意可變，然後突然堅硬如石。

BUMS | **遊民**

1929 年，勒·柯比意完成了一件作品——從某個層面上說來，這件作品具體化了上述所有隱喻——他為巴黎救世軍（Parisian Salvation Army）造了一座水上收容所（Floating Asylum）。

他這平底船可以收容多達一百六十名**街友**。

勒·柯比意，救世軍水上收容所，1929 年。「冬天到來時，平底船會停泊在羅浮宮前，收容被寒氣驅趕到橋下的街友們……」

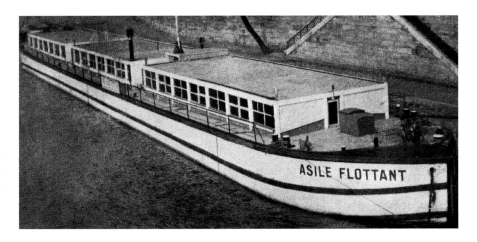

（遊民是現代建築的理想業主：長年需要居所與衛生，熱切愛好陽光與戶外，對於任何建築教條與形式配置都可隨遇而安。）他們兩兩被安置於上下鋪雙層床，順著整個船身長度排列於這艘**鋼筋混凝土**所造的平底船。

（第一次世界大戰軍事實驗殘留的遺跡。如同建築，所有跟戰事相關的裝備，都是妄想批判物：以最合理最恰當的工具器械進行最瘋狂不理性的競逐博弈。）

CITY　城市

不過這些說來都只薄物細故。

啃噬著勒·柯比意的野心是：發明並打造一座新城市，與機械文明並駕齊驅，既滿足其潛藏的慾求又同享其預示的榮光。

殘酷且不幸的是，當他還在餵養他野心的同時，這個城市已然誕生，名為曼哈頓。

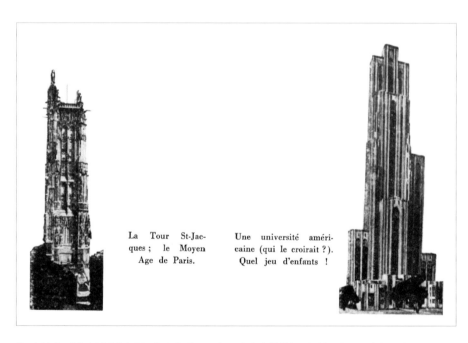

La Tour St-Jacques; le Moyen Age de Paris.

Une université américaine (qui le croirait ?). Quel jeu d'enfants !

勒·柯比意，《光輝城市》插圖：莊嚴的歐洲原版哥德式比對「孩子遊戲習作般」的仿哥德式，巴黎聖雅克塔（La Tour St. Jacques）與匹茲堡學習大教堂（Cathedral of Learning）。

勒·柯比意明瞭他的任務：在他引產他孕育的城市之前，他得證明它尚不存在。為了確保他智慧結晶的生存權，他必須摧毀紐約的名聲，粉碎它被讚頌的現代性光環。從 1920 年代起，他同時在兩個陣線開打：一方面投入一場宣傳戰役，全面嘲弄並詆毀美國摩天樓以及它順理成章的棲地曼哈頓；另一方面展開平行作業，進行反摩天樓以及反曼哈頓的設計實務。

對於勒·柯比意而言，紐約的摩天樓是個「兒戲」[11]，「一個建築意外事件……想像一個人歷經過一個詭譎的生理器官失調；軀幹維持原樣，但是他的腿部卻變長十或二十倍之多……」[12] 因此，摩天樓是「機械時代未成熟的」畸形兒，是「愚蠢的操作，來自浪漫但可悲的城市法規」[13] —— 1916 年的土地使用分區管制法。它們不是第二個（真實的）機械時代的表徵，而是「一場騷亂，一種長毛的返祖退化徵候，一個新中古世紀到臨所爆發的第一階段……」[14]

它們尚未成熟，**仍未**現代。

這種怪模怪樣的殘疾建築到處充斥，勒·柯比意對它們的居民深表同情。「在一個講求速度的時代，摩天樓將都市固結僵化，摩天樓也將徒步者再次定位，讓他形隻影單……焦慮地移動於摩天樓的底部，是塔樓腳下的一隻蝨子。蝨子將自己高高舉到塔樓上；塔樓被其他的塔樓環伺壓迫，塔內恍如黑夜：哀傷，焦慮……但在比其他摩天樓更高的摩天樓上，這隻蝨子開始神采飛揚，它看到大海，它看到船隻；它高於其他的蝨子……」

蝨子會變得神清氣爽，並非因為大自然，而是因為牠與其他的摩天樓平起平坐，這點是勒·柯比意無法領會的，因為「那兒，在那頂部，那些長相奇特的摩天樓大都頂著一些不切實際的小玩意兒。」

「蝨子很受用。蝨子很歡喜。

「蝨子很讚許這些妝點了頂上功夫的摩天樓……」[15]

288

IDENTIKIT 特徵拼圖

勒‧柯比意所鼓動的詆毀要能夠得逞,唯一的可能是這位戰略家未曾見識他的攻擊對象──在發動戰役的期間,他小心翼翼地保持他的封閉狀態 ──同樣地,他的歐洲受眾也無法窺透他的非難。

如果說一個可疑嫌犯的特徵拼圖肖像──由警方依據受害者精確不一的描述拼湊圖像局部而成──就是妄想批判式的最佳產物,那麼勒‧柯比意筆下的紐約畫像就是他的嫌犯特徵拼圖:一個由純屬臆測所拼貼而成的都市「罪犯」特徵。在他一本接著一本的書裡,曼哈頓的罪行呈現於一系列草率剪貼而成的模糊影像。事實上,這些捏造出的罪犯照根本與他的假想敵天差地遠。

勒‧柯比意是個患了妄想症的偵探,他創造了受害者(蝨子),臆造了施害者的面貌,然而避開了犯罪現場。

TOP HAT 禮帽

長達十五年,勒‧柯比意狂炙地與紐約糾結著,這事實上是種意圖剪掉臍帶的想望。儘管他暴烈地想要抹除關係,背地裡卻受著它所積累的先例與典範所滋養。當他終於「引薦」他的反摩天樓時,他像是個變戲法的魔術師不經意透露了戲法的密技:他讓美國摩天樓先消失在充滿他臆想宇宙的黑天鵝絨袋中,再加入叢林(大自然最為純粹存在的原型),接著將這些互不相容的元素在他的妄想批判禮帽中搖動攪拌,然後──變!──勒‧柯比意從裡面掏出**水平摩天樓**,他的笛卡兒版本的兔子。

左|勒‧柯比意想像中的紐約「特徵拼圖」。「**為了生計而生活!**這意謂著拼命做,瘋狂做,無理也做,無恥也做,我們身陷困局,跌入人工世界的暗黑深淵,一道巨大鴻溝隔開了我們與**真實大自然**(加上粗體),人類群聚,所為何來?我們為了好好生活而苦苦拼命,受勞受累,做牛做馬,我們做過頭了,我們做我們的城市做過頭了──所有的城市都一樣──我們的人造機制脫軌了,我們是人造森林裡的獵物……花朵,我們需要花朵,我們需要花朵環繞我們的生活!」圖版與圖說取自「光輝城市」。

在這個演出裡，曼哈頓摩天樓和叢林都已被改頭換面：摩天樓變成笛卡兒式的（＝法國的＝理性的）抽象物體，叢林變成綠色草木植被，氈毯似地把笛卡兒式摩天樓連結在一起。

通常這種妄想批判式綁架，當原型從原脈絡剝離，受害者便終其一生被迫喬裝度日。不過紐約摩天樓在本質上已穿著戲服。

過去，歐洲建築師曾試圖設計過更好的戲服。但是勒·柯比意深知唯一能讓摩天樓改頭換面到無法辨認的方法就是**剝光**它。（眾所周知，強制脫衣當然也正是警方防止嫌犯進一步胡作非為的方法。）

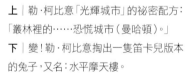

上｜勒·柯比意「光輝城市」的祕密配方：「叢林裡的……恐慌城市（曼哈頓）。」
下｜變！勒·柯比意掏出一隻笛卡兒版本的兔子，又名：水平摩天樓。

OVEREXPOSURE　曝光過度

笛卡兒式摩天樓的確光溜溜。

原始曼哈頓原型的頂部與基座都被截肢；中間「老式的」石材外牆部分也被脫掉，穿上玻璃外裝，伸展二百二十公尺。

這其實就是曼哈頓官方知識份子一直**假裝**希望實現的理性摩天樓，實際上他們卻盡可能躲得老遠。然而曼哈頓建築師們的幻想——實用、效率、理性——卻已拓殖盤踞在一個歐洲人的心裡。

「所謂摩天樓就意謂著辦公室，也就是生意人與汽車……」[16]

勒·柯比意的摩天樓僅意謂著商業。它缺乏一個基座（沒有地方放莫瑞的羅馬花園）也沒有頂部（沒有在現實中得以一較長短、用以昭示天下的虛榮），薄窄的十字平面意謂著每層每樓都將過度暴露在無情的太陽下，排除了步步進逼漸漸進駐曼哈頓的各類型社交往來。原本令人心安的建築外皮可以包被室內建築並得以包容滋養著各種心態與主張的張狂及亢進，如今勒·柯比意剝除了它，也支解了偉大的腦葉切除術。

他如此高舉誠實的大旗，使得它的存在如今只落得徹頭徹尾的平庸陳腐。（某些讓人難以抗拒的社交活動是對陽光過敏的。）他那裡容不下曼哈頓式的狂想科技。對勒·柯比意而言，將科技作為想像力的延伸與道具的**運用**就等於**誤用**。他是科技**神話**的虔誠信仰者；對於來自遠地歐洲的他而言，科技本身就狂想。它必須維持處女般呈現最純粹的原初狀態，圖騰受朝拜般的全然存在。

他的水平摩天樓的玻璃外牆所包被的是一片全然的文化真空。

NON-EVENT　冷場

勒·柯比意將他在公園——叢林的殘影——所配置的笛卡兒式摩天樓簇群命名為**光輝城市（Radiant City）**。

如果笛卡兒式摩天樓是原始、幼稚的曼哈頓塔樓的反面，那麼光輝城市說來就是勒·柯比意的反曼哈頓。

紐約耗神磨人的都會蠻荒不會出現在這裡。

「你在樹林的陰影下。」

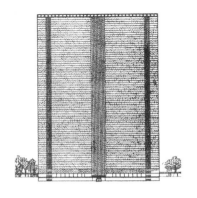

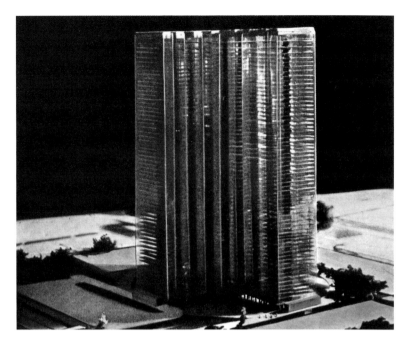

左｜笛卡兒式摩天樓剖面：都會捷運位於地下層，公園與高架快速道路環繞四周，中間六十層為辦公室，最後，屋頂層為「鋼板平台以防空中轟炸」（「最好的」現代建築將會做好準備面對「最壞的」大災難。）。
右｜笛卡兒式水平摩天樓，雄偉壯觀、光輝奪目。

「寬闊的草地伸展在你身旁。空氣新鮮純淨；幾乎沒有任何喧囂……」

「什麼？你看不到房子？」

「穿過樹影婆娑，美麗如阿拉伯花窗般的枝葉間隙，就可看到天空裡疏朗有致的水晶塔樓，高聳挺拔堪比地上任何山嶽。」

「那些晶瑩半透的錐狀量體若似無錨般飄浮在空中，在夏日的陽光下閃耀輝映，在冬天的迷濛裡閃爍流瀉，在低垂的夜幕中閃閃發亮；那些都是一棟棟量體巨大的辦公塔樓……」[17]

將笛卡兒摩天樓設計為世界通用的商辦處所，也一併排除費里斯置入在「群山似的建築」裡不可說的感性成分，勒·柯比意成了受害者，輕信了那些曼哈頓打造者實用主義的神話。

但是他在光輝城市的真實意圖更具毀滅性：企圖**確實**解決壅塞問題。孤單地挺立在草地上，他的笛卡兒囚徒們列隊，彼此隔著四百公尺（也就是八個曼哈頓街廓——大約就是胡德超高山巔之間的距離，**但是中間空無他物**）。他們散得如此開，根本不會有任何相互關係存在的可能。

勒‧柯比意的確觀察到曼哈頓「將徒步者再次定位，讓他形隻影單」。本質上，曼哈頓的確就是一個超級現代的超級村落**放大尺寸而成一個大都會**。這些超級「房子」集結在一起，由最不可思議的基礎設施支撐並誘發各種生活形態，讓傳統與變異並存。

勒‧柯比意面對摩天樓，他先剝光，然後孤立，最後再在拔地立於葉綠素生產代工者織成的地毯上，架上串連的高架快速道路網絡，將他們連結，讓汽車（＝商業人士＝現代）而不是行人（＝中古世紀）自由地穿梭在塔樓與塔樓之間。他消除了問題也同時消滅了壅塞文化。

他創造了一個都市冷場（儘管紐約自己的規劃者表面上唱高調，現實上卻紛紛走避）：壅塞被他解塞了。

勒‧柯比意的光輝城市，地面徒步行人視角所見——或看不見——的景象。「巨人大戰？非也！樹木與公園的神奇存在更肯定了人的尺度……」

AFTERBIRTH 胎盤

整個 1920 年代，當曼哈頓正「一磚一瓦拆掉阿罕布拉宮、克里姆林宮與羅浮宮」而「在哈德遜河兩岸把它們重新蓋回來」之時，勒·柯比意卻拆解了紐約，偷偷帶回歐洲，並且將它改頭換面儲藏起來以備未來重建之用。

這兩種行動——以捏造建物構成城市——都是典型妄想批判操作，但是如果說曼哈頓是幻象似地假性懷孕，光輝城市就是它的胎盤，一個學理上的大都會，找尋著它的應許地。

把它植入這個世界的第一次嘗試發生在 1925 年，「為了巴黎的美與天命」[18]。

「街區計畫」（Plan Voisin）提案的依歸似乎來自早期超現實主義的技法論「精緻的屍骸」（Le Cadavre Exquis）——一種轉借自孩子們的遊戲，在一張摺疊的紙上，第一位參與者畫上頭部後摺起，第二位畫下身體再摺起等等，在潛意識中「釋出」想像力的混合體。

如同巴黎的地表被摺了起來，勒·柯比意畫出軀體，卻刻意不去理會「精緻的屍骸」其他部位。

低層住宅量體蜿蜒環繞著十八棟笛卡兒式摩天樓，配置於巴黎中心，所有歷史遺跡都被刮除替代以「叢林」：所謂**地表動員（mobilization of the Ground）**，差點連羅浮宮都難逃厄運。

勒·柯比雖然說這個計畫是題獻給巴黎的未來，但顯然是個話術。這個移植計畫意圖產製的不是新巴黎，而是第一個反曼哈頓方案。

「我們的發明從一開始就直接反對美國摩天樓純然的形式主義與浪漫想像……」「我們的笛卡兒式摩天樓相對於紐約的摩天樓，將會純淨、細緻、優雅地閃耀，矗立在法蘭西的天際……」

「紐約，恍如機械時代青春期的一個大孩子，既混亂又騷鬧；相對地，我的摩天樓是水平的；巴黎，直線與水平之城，將會馴化垂直……」[19]

曼哈頓將毀於**巴黎**。

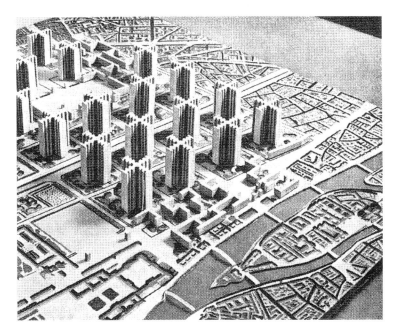

左 | 妄想批判魔術師使出更多招數。勒．柯比意揭露他的反曼哈頓：光輝城市，由笛卡兒式兔子自我繁殖形構而成。

右 | 「街區計畫」，獻給巴黎的提案。方案類似超現實主義的技法論「精緻的屍骸」——由各個局部移植嫁接在組織上，刻意先不顧及其餘整體組織結構。「我研究巴黎的問題，從 1922 年起持續至今，包括基本及細節等各類問題，所有成果也都公諸於世。市議會委員會也從不曾與我接觸。他們叫我「野蠻人！……」

位於巴黎市中心的反曼哈頓方案（街區計畫）「為了巴黎的美，你説『不要！』，為了巴黎的美與未來，我堅持『要！』」

左｜紐約／光輝城市：最終變得難捨難分的「對立」；「光輝城市」圖版。「兩種立論對比。紐約並非機械文明時代之城。相對於笛卡兒之城，紐約和諧而優美……」

右｜「更近一步的詆毀宣傳行動：勒‧柯比意對比並置的巴黎－紐約，或者說，一對雙生連體嬰的誕生。「光輝城市」圖版。「兩種心靈的對峙：聖母院與街區計畫（及其水平摩天樓）的法國傳統與美國傳統（混亂，恐怖，新中古世紀的首個暴衝飆增階段）。」

TWINS　雙生

光輝城市意欲成為建築煉金術實驗——由一種元素演化為另一種——的終極完美典型。但即使勒‧柯比意煞費苦心、處心積慮地想要甩掉曼哈頓，描繪他的新城市的唯一方法——無論在言語上甚或視覺上——卻只能建立在**比對曼哈頓**。

唯一讓他的城市被理解的方法是比較與併呈曼哈頓的「負面」與光輝城市的「正面」。

兩者就像雙生連體嬰越長越分不開，即使醫生千方百計努力想要分開他們。

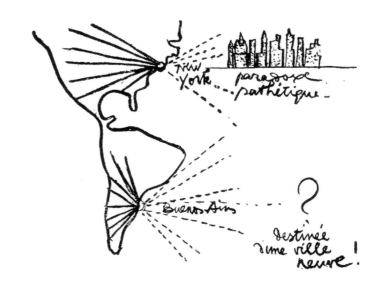

「光輝城市」圖版：阿根廷，布宜諾斯艾利斯，笛卡兒叫賣客進發紐約的前一站。「紐約：可悲荒謬的悖論……布宜諾斯艾利斯？新城市的終站！」

SLIPPER　玻璃鞋

巴黎當局並沒有把光輝計劃當一回事。他們的否決逼使勒·柯比意變成一個笛卡兒叫賣客，挨家兜售他的水平玻璃摩天樓，活像是個氣急敗壞的王子拖著一隻巨大無比的玻璃仙履鞋，如奧德賽般漂泊跋涉，從一個大都會到另一個大都會。

這真是典型妄想症的偏執徵候——無論是自然發生或是自我誘導的——一趟遍及全世界的旅程。

「去年春天，他拿了一個小本子，畫了一張世界地圖，在他覺得他的書〔即他的商品〕能賣的地方填色。唯一留空是非洲渺不足道的一小長條區塊。」[20]

巴塞隆納、羅馬、阿爾及爾、里約熱內盧、布宜諾斯艾利斯，他四處獻出他的塔樓，為世上最混亂的城市倡議一個希望，完全相反於「可悲荒謬的」[21] 曼哈頓。

完全沒有人想試穿那隻玻璃鞋。

這只強化了他的論點。

「我被攆走。

門在我背後甩上，

但內心深處我知道：

我是對的，

我是對的，

我是對的……」[22]

達利於里加特港（Port Lligat）畫室，1931 年。顯然此時他還未成為敵意十足的反現代主義者——畫面裡的他甚至坐於勒·柯比意的「斜背式扶手小椅」（petit fauteuil à dossier basculant）（根據馬塞爾·讓 Marcel Jean 所著《超現實繪畫史》（History of Surrealist Painting）一書，達利在馬德里偏鄉的學生時期，與國際前衛運動接軌的唯一橋樑就是柯比意的雜誌《新精神》（L'Esprit Nouveau），「之於學院派算是進步的、革新的……對於時代性則有落後兩次革命的差距……」不夠即時的資訊落差與令人遺憾的雜誌訂閱體驗，也許部分導致達利對於這位知名建築師的怨懟。

ARRIVAL 1　　抵達 1

1935 年，新大陸的召喚已讓達利無法抗拒。「美國捎來的每個影像都可說是撩起如焚慾念般地讓我吸氣又吸氣，好像享受著即將大快朵頤珍饈的第一縷肉香。

「我要去美國，我要去美國……

「我變成像幼童般任性要鬧。」[23]

他於是起帆航向美國。

為了打造抵達時的震撼效果，達利決定實踐一個離經叛道的計畫——回溯既往——翻箱倒櫃搬出一個原來希望轟動巴黎的超現實主義作品，烘烤「一個十五公尺長的麵包」。

船上的糕點師傅提議烘培一個二又二分之一公尺長的版本（船艙烤爐的最大極限），並且「內藏一隻木製骨架以免在烤乾的時候裂成兩半……」

但是當他上岸時，一件「讓人極度挫敗的事」發生了：「〔在場等著達利的隊伍裡〕從頭到尾整場採訪，沒有一個記者對我刻意誇張拎著的麵包提出問題，無論我是挽在手裡或者靠在地上，好像它不過就是一根大手杖……」

想使人困窘的人自己困窘了：達利在曼哈頓的第一個發現是，超現實主義不見了。

他的偽真實，固化麵團，不過是滄海一粟。

妄想批判行動的衝擊力道端賴於相對背景裡的道統常規是否堅實。正如羅賓漢行動成敗歸因於富人是否繼續紛至沓來穿越他的森林，所有「完全質疑現實世界」的圖謀完全奠基於，或似乎奠基於，現實的基礎是否堅實，甚至是否正常。

如果一條二又二分之一公尺長的法國麵包沒有引起注意，這意謂著，引起震撼的企圖，光只這個尺度遠還不夠，在曼哈頓。

SHOCK 1　　**震撼 1**

達利無法震撼紐約，紐約卻震撼了達利。

他在第一天就親身體驗了三大啟示，向他揭示出這個大都會之所以如此獨特、如此與其他城市相異的成因，曼哈頓文化本質上的突變：

1. 公園大道上，「反現代主義強烈地宣示它自己，壯麗地表現在建築外皮表層立面，蔚為奇觀。一組工人穿戴著裝備噴出黑煙，活像從天呼嘯而降的巨龍；他們其實正在噴裝房子的外牆，企圖「老化」極為嶄新的摩天樓，好似巴黎老屋被煙燻燻黑一般。

「然而，在巴黎，現代建築師像勒·柯比意**之流**卻絞盡腦汁想要找尋新穎、吸睛，完全反巴黎的材料，以便仿效想像裡『現代閃亮』的紐約……」

2. 達利進入摩天樓，在搭乘電梯上升中，有了第二個啟示。「我很驚奇事實上它的照明並非來自電力而是巨大的火燭。電梯牆上掛著一幅愛爾·葛雷科（El Greco）的仿作，由裝飾繁複的西班牙紅色天鵝絨飾帶所懸吊──那條天鵝絨是真品，說不定來自十五世紀……」

3. 那天晚上達利作了一個夢，關於「情慾與獅子。我很驚訝即使在完全清醒後依然持續聽見睡夢裡聽到的獅吼聲。獅吼聲伴隨著鴨叫聲以及其他難以辨認的動物聲。後來則一片寂靜，偶有零星獅吼與原始叫聲間歇爆發。這與我預期的喧囂──一個巨大『現代化與機械化』的城市之聲──落差之大，讓我徹底迷

惘了……」

其實獅吼聲是真的。

達利窗外下方是中央公園動物園的獅群，正是妄想批判的「紀念物」，來自子虛烏有的「叢林」。曼哈頓的歐洲神話，在修正三回合後，崩解了。

REDESIGN 1　再設計 1

勒·柯比意為了取得自己版本紐約的創造權，花了十五年證明曼哈頓其實**尚未現代**。達利在進城的第一天就創造了屬於自己的紐約：曼哈頓甚至不要現代。

「不，紐約不是一個現代都市。

「因為一剛開始就那樣，走在其他城市之先，它現在……對此戒慎恐懼……」

他描繪他的發現，以聯想與隱喻標示在地圖上，宛然一種妄想批判的再設計：在此，線性歷史被擱置略過，過去清楚界分的時空不復存在，地圖成為一個同時呈現所有歷史過往、主義教條與意識形態的場域，頌揚西方文化最終的百花齊放、層疊並置：紐約。

「紐約，你就是埃及！或毋寧說，埃及的翻轉對立面……她建立奴役的金字塔朝向死亡致意，你矗立民主的金字塔，以你的摩天樓群如管風琴的垂直音管，一起指向那永無止境的自由尖頂！

「紐約……重生的大西洋之夢，潛意識的亞特蘭提斯。紐約，長相奇特、造價不菲

的瘋狂建築，古典華服上身，啃噬進地底的基座；百家爭鳴大放，外顯在隆起的穹頂。

「是哪個大師像皮拉內西*（Piranesi）一般，為你創作，妝點洛克西劇院（Roxy Theatre）的華麗風格？是哪個高手如古斯塔夫·莫侯*（Gustave Moreau）一樣，煽動普羅米修斯，點燃了諸神嫉恨的色彩，閃耀在克萊斯勒大樓的尖塔？」

EFFICIENCY 1 效率 1

勒·柯比意在他盲目的盛怒中，剝光了曼哈頓的塔樓，希望能夠尋得機械時代真義的理性核心。達利只看了它們的外皮，但在這粗淺的觀察中卻撥開了薄薄的那層表皮，令人震驚的是，曼哈頓的實用主義是層假象，市儈姿態是種模仿，而效率追求則存在著曖昧。

詩意的效率是紐約唯一的效率。

「紐約的詩意不在清朗寧靜之美；在它騷動翻攪的生物組織⋯⋯紐約的詩意在於器官，器官，器官⋯⋯小牛肺部器官組織，巴別塔器官組織，壞品味器官組織，真相器官組織，無沾染也無過往，深不見底的器官組織⋯⋯

「紐約的詩意不在實用實在頂天而立的房子，紐約的詩意在於巨大的紅象牙管風琴——它不頂天而立，而是在蒼穹下蕩氣迴腸，以心臟的收縮與舒張為韻律，讓基本生物器官的腑肺內臟奏出頌歌⋯⋯」

左頁

左｜「紐約，你就是埃及！」（「休·費里斯想像裡，襯托在紐約天際線中，位於中央公園，高 491 英尺的基奧普斯金字塔（Pyramid of Cheops，古夫金字塔／大金字塔）⋯⋯」——《建築論壇雜誌》（ *Architectural Forum* ），1934 年 1 月。）

右｜「是哪個大師像皮拉內西一般，為你創作，妝點洛克西劇院的華麗風格？」

右頁

「紐約的詩意在於器官，器官，器官⋯⋯一座巨大的紅象牙管風琴*」（1939 年紐約世界博覽會「光之城」）。

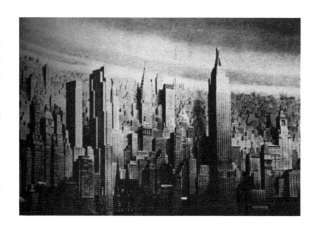

達利所準備的曼哈頓主義詩歌是一帖強烈解藥，針對那些清教徒般「無菌機能主義式美學的辯解者」，這些人試圖強加紐約為「反藝術貞潔的範例……」。

對他而言，他們都犯了一個嚴重的錯誤。「紐約不是稜柱量體；紐約不是白色的。紐約是圓的；紐約是鮮紅色的。

「紐約是座圓的金字塔！」

MONUMENT　紀念碑

達利以妄想批判征服曼哈頓的模式，經濟有效；尤其最後出手，只一擊，就將整個曼哈頓變成一個奇景，為他個人演出。

「每個夜晚，紐約摩天樓就化身成一個個米勒《晚禱》人物般的巨大身影……雖然一動不動，但卻一觸即發，行將造愛交歡……焚身慾火點燃在身軀裡，熱氣與詩意流動在鋼鐵骨架中……」

在那剎那，都市任何機能角色都消失在達利的詮釋衍繹裡。

它只為他存在。

「紐約：為什麼，為什麼你豎立了我的雕像，遠在我出生之前，永遠比其他人高，永遠比其他人狂？」[24]

「每個夜晚，紐約摩天樓就化身成一個個米勒《晚禱》人物般的巨大身影……雖然一動不動，但卻一觸即發，行將造愛交歡……」

也是 1935 年——在勒・柯比意醞釀了光輝城市十二年後，在全世界一致對玻璃鞋棄之如敝屣後——他起帆航向美國，恍若帶著無限酸楚的一個未婚媽媽，經過幾次領養安排都失敗後，要把這個假想的私生棄嬰帶回親生父親家門前，同時也不放棄提出生父確認訴訟。

沒有記者為他到場。

「『攝影師都在哪裡呢，傑可布（Jacobs）？』勒・柯比意問〔現代藝術博物館 MoMA 為了在美國鼓吹推動現代主義，贊助勒・柯比意跨海來訪，並為他安排翻譯〕。傑可布四顧……發現甲板上的新聞攝影師都正忙著獵取其他名人的照片。他塞了五塊錢拜託一位記者為勒・柯比意拍照。『我的底片都用完了。』攝影師說，還錢回去。不過，他是個客氣的人，還是對著勒・柯比意按了空機快門，好讓他有點安慰……」

妄想批判行動記錄不存在的事實。勒・柯比意存在但是不能被記錄。就好像被下了咒，在紐約，勒・柯比意的存在變為無形，就好像達利的麵包。

「『傑可布，』好幾次，他快速地翻閱報紙問道，『他們在船上為我照的相在哪呢？』」[25]

勒・柯比意抵達紐約。
「好讓他有點安慰……」

303

LE CORBUSIER SCANS GOTHAM'S TOWERS

The French Architect, on a Tour, Finds the City Violently Alive, a Wilderness of Experiment Toward a New Order

The City of the Future as Le Corbusier Envisions It.

By H. I. BROCK

THE citizen of the French Republic who is known as Le Corbusier — he was born Jeanneret and his given name is Charles-Edouard — is just now paying his first visit to America and has had his first eyeful of the man-made miracle which is New York. In circles where disputing about art is a major sport, Le Corbusier is identified as the founder and public exponent of the mood in architecture which has been labeled the International Style and which certain stiff conservatives insist does not look like architecture at all.

The basic principle of this style is to regard the architect's function as primarily one of household efficiency engineering. His job is to furnish human creatures with a convenient "machine for living in." As stated, the principle applies specifically to the family dwelling. But it applies also to the multiple arrangement of buildings which takes care of the composite employments and the complex human activities of a city where great numbers of people must live and most of them attend to business.

Since the modern dwelling and the modern city have each new demands to meet, since each has at command a service of machinery and materials which no dwelling and no city has ever had before, Le Corbusier and his school begin by discarding traditions and dismissing prejudices which would perpetuate formulas of building evolved from conditions of life that have ceased to exist.

* * *

THE rough idea is that the machine age, with its vast concentrations of population and its prodigious accumulation of mechanical devices for quantity production and for mass movement of goods and men, has created problems which the older architecture is incompetent to solve. The new architecture must face these problems squarely and find a solution on a sound mechanical basis, let the chips of academic estheticism fall where they may.

New York City, for example, is planted thick with skyscrapers — filing cases of millions of human beings at work or stowed away for the night. The streets of New York are jammed with automotive vehicles engaged in distributing the quantity-production output or moving these millions of people about, back and forth between home and business, and generally where they want to go, creating in the process no end of traffic tangles and even seriously endangering in life and limb those who still have to get about on their own feet.

Le Corbusier has built in France and other European countries machines for living in — machines also for doing business in. Whether these machines are, in fact, more efficient than the houses other architects build is a question which will not be argued here. But it is true that, at three years short of 50, he is more famous as the articulate voice of the new architecture than as the executant of its projects. He represents a vision of the future rather than a proved practice of the present.

MODERN architecture — that is, machine-made architecture — was born, as even its most ardent European advocates admit, in this country. The Europeans who have taken it up have made it much more "modern" than we have dared or cared to make it. Nevertheless, New York — the part of it, at least, which enjoys high visibility — is the creation on the greatest scale that the world knows of the new architecture which is our own. That architecture pierces the sky with pinnacles that lift the level of our rocky little island (which in a state of nature could not boast a really respectable hill) into rivalry with the lesser mountains.

Le Corbusier, from the deck of the giant liner Normandie, looked up the harbor and saw (as he says) afar off a dream city hanging in the blue sky above the horizon of the water — a vision of enchantment. He went below for déjeuner and came up again with the solid substance of the vision right on top of him. He was

New York Times Studios.

Too Small? — Yes, Says Le Corbusier; Too Narrow for Free, Efficient Circulation.

appalled by the brutality of the great masses — the "sauvagerie" — the wild barbarity of the stupendous, disorderly accumulation of towers, trampling the living city under their heavy feet, like a herd of mastodons.

As the ship moved up the river and he got the city broadside on, as the clutter of bunched towers of the stronghold of finance thinned out and other towers began to stand out separate, gleaming in the sunlight in the open space above their lowlier neighbors, his despondency abated. Hope revived for the future which the first bright vision had seemed to embody. That vision might not, after all, be a mirage.

* * *

LATER, while touring the city in the company of the writer, he stood at the base of the steep sheer cliff of Raymond Hood's slat in Rockefeller Center and said that it was good, then began ruefully to rub the crick out of the back of his neck that was the result of trying to look up to the very top of anything so tall and uncompromisingly perpendicular.

He found the smaller buildings on the Fifth Avenue front — dedicated to France and the British Empire — out of scale, both with the upreared mass and the human beings walking about the central plaza. That plaza itself, all bare (as it is apt to be when the tourist season is on the wane), struck him as decidedly dull — in spite of Prometheus and his fountain.

Then he was shot in an elevator (at the rate of 1,200 feet a minute) to the very top of the big slat — the deck under which lurks the Rainbow Room — and looked out upon the map of the city, by that time half veiled in a soft gray mist, which cut off the horizons far short of the two extremes of our narrow island but revealed the bounding ribbons of water on either side.

North, south, east and west, the skyscrapers nevertheless stood out boldly. Now and again the sun thrust through the thin clouds and bathed their faces in a brief glory of high light or gilded the fancy tops which some of them have borrowed from all the styles — unimportant to M. Le Corbusier — that came before the steel skeleton revolutionized large-scale building. It was excellent theatre — spectacular drama.

* * *

BUT the modern architect was not particularly impressed. He was looking for architecture, not theatre, and shy, besides, of succumbing to drama so melodramatic. Moreover, he was looking for architecture in his own sense of the word — in this case, the city that is a machine for living in — not merely frightfully expensive scenery built to knock the beholder's eye out.

"They are too small," he said, looking straight at the Empire State Building, tallest in all the world of filing cases for men and standing on one of the biggest pieces of ground devoted to that purpose in the city.

Somebody pointed out a building with "modern" horizontal lines, belting continuous windows about it, down by the Hudson, and a building with "modern" vertical lines, stacking up windows in parallel slits, over toward the East River.

"I am not interested," said Le Corbusier, "in that sort of thing — both sets of lines are all right as expressing the idea of horizontal and vertical circulation respectively. But what counts is the actual existence in the building of the two kinds of circulation and their efficient coordination. That is the combination which creates adequate machines for business for swarms of people — human beehives — if it is joined, of course, with free circulation among the buildings."

The skyscrapers that thrust up

(Continued on Page 23)

© Andre Steiner.

Le Corbusier Looks — Critically.

震撼 2

在抵達並歷經首次與曼哈頓的交鋒後沒幾個小時，勒・柯比意在洛克斐勒中心的記者會裡，不改初衷，以一個巴黎人的觀點，提出了診斷與處方，震撼了一向冷感的紐約記者。

「匆匆忙忙看過新巴比倫後，他開了一個改善的簡單診療箋。

「『紐約的問題在於它的摩天樓太小，而且也太多了。』」

或者，像是聳動的紐約八卦報紙標題，勒・柯比意覺得「**城市本身說來還好**……但是完全缺乏秩序性與一致性，也沒有以人性為核心的性靈安適感。

「摩天樓像小針筒一樣全都擠在一起。它們應該學著跟偉大的方尖碑一樣，分散開來，這樣城市才會有空間、陽光，空氣與秩序……

「這些東西在我的快樂光之城都有！

「我自己內心相信我帶來的想法，以及我叫做光輝城市的提案將在這個國家落地，找到合宜的土壤……」26

印第安人 2

但是合宜的土壤需要妄想批判套套邏輯（tautology）的施肥。

「美國城市的重建，特別是曼哈頓的重建，必須找到一個可以開始重建的地方。**它要夠大，它要可以支撐六百萬人，它就是曼哈頓**……」27

曼哈頓是勒・柯比意的笛卡兒式**強迫推銷術**在這地球上至今還沒機會觸碰到的少數地方。

它是他最後的候選人。

儘管情急如一個機會主義者，但還有第二個動機讓勒・柯比意必須孤注一擲：面對面，真正的曼哈頓在此對上像是哥倫布到了美洲的勒・柯比意；不僅如此，它還突顯出他畢生所設想理念的脆弱。為確保支撐他都市理論的妄想批判法得到

左｜「勒・柯比意訪視中，嚴苛地……」紐約新聞媒體記載建築師到訪所帶來的衝擊。
「太小了？──是的，柯比意這樣說；太窄小了，難有自在流暢的動線……」（《紐約時報雜誌》〔*New York Times Magazine*〕，1935 年 11 月 3 日。）

強化，並且防止他的「系統」崩潰，勒・柯比意被迫堅持他原先的設定（儘管幾乎無法掩飾他的欽羨）：美國摩天樓是天真甚至幼稚的原住民，而他自己的水平摩天樓則是機械文明真正的開拓者。

曼哈頓的摩天樓就是勒・柯比意的印第安人。

如果正版曼哈頓被他的反曼哈頓取而代之，勒・柯比意不僅確保他有源源不絕的業務，也得以在妄想批判式的變身過程中摧毀所有遺留的證據——一勞永逸清除他理念中所有假借捏造的蛛絲馬跡；如此他就變身成為曼哈頓的發明人。

這疊加而不容妥協的雙重動機為大屠殺——新大陸的大悲劇——埋下再次上演的伏筆，不過這次不是印第安人而是建築。勒・柯比意的都市學倡言一種「撲殺理論，以不斷增長的威力不止歇地對待整個原住民種族」——摩天樓——「直到連根拔起，直到記憶……幾近灰飛煙滅。」

勒・柯比意先是居心叵測、屈尊俯就地對著他的美國聽眾說：「你們的確很強大，我們的確意識到」，[28] 但他也馬上提醒他們說，到頭來，再一次，「北美洲的野蠻粗俗將讓位給歐洲的高尚優雅。」

勒・柯比意一直為他的曼哈頓／光輝城市雙生連體嬰進行分割手術，如今他已準備好執行最終章：殺掉先出生的那個。

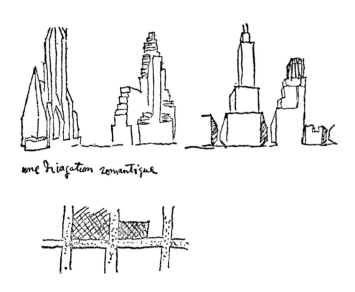

une Divagation romantique

左｜曼哈頓的摩天樓：勒‧柯比意的印第安人。

右｜「曼哈頓島上一座嶄新有效率的城市：六百萬居民⋯⋯」（勒‧柯比意的都市學貫穿著偏執妄想的「撲殺理論」，一意孤行針對他的目標對象印第安人／摩天樓進行大屠殺，連他從紐約寄出的聖誕卡上都畫著荒誕的曼哈頓光輝城市，任何先前的文化／建築都灰飛煙滅。）

曼哈頓是反現代的，達利的這種「發現」僅僅是言語上的，征服之說就此定案。因為不糾結於實體，達利便可重新將大都會擬人化，成為一群返祖復古又反機能的紀念碑，不停地、詩意地、群聚著、交纏著、進行著交配行為。雖然這只是一場黃粱遐想，但它馬上名正言順佔有一席之地，被視為構成曼哈頓的「肌理」之一。勒・柯比意的行為舉止也受到曼哈頓譫狂臆想的影響。「夜以繼日，四處各地，紐約都是讓我反省沉思、自我激勵、作夢狂想的口實，也讓我為即將到臨、觸手可及的明日喝采……」[29] 然而**他的**紐約設計提案卻是實體的，建築的，因此反而不比達利的巧舌如簧更具說服力：

格狀系統——「完美……以馬車時代而言」——將從島上地面刮除，取而代之以草地以及間距更寬的高架快速道路；

中央公園——「太大」——將被縮減，「青翠蔥鬱的草木分別移植並四處複製於曼哈頓……」

摩天樓——「太小」——將被剷除並取代以大約一百座毫無二致的笛卡兒式住宅大樓，它們置入於草地上，四周環繞快速道路。

這樣再設計後，曼哈頓能容納六百萬居民；勒・柯比意「將歸還一大片面積的地表土地……償還毀壞的屋舍房產……返還城市予綠樹草木以及順暢交通；公園裡的綠地給行人，汽車在空中的高架道路疾駛，並有一些**車道**（單向道）的速限為每小時九十英里……**直接穿梭於摩天樓間**。」[30] 勒・柯比意的「解決方案」涸竭了曼哈頓的血脈：壅塞。

笛卡兒式居所整體總開發的暫定時間表。1900 年光景／1935 年光景／明日世代。

EFFICIENCY 2　效率 2

一個從異域返鄉的旅人有時不再令人認得。發生在摩天樓身上的情況，在它跨越大西洋的妄想批判之旅之後，就是如此。

出門時，是壅塞文化下因地制宜樂天知命的隨性操作；從歐洲回家時，是被洗了腦，執拗頑強、不得商量的清教徒僕從。

像是一場怪異的異體受精，由於某種語言修辭上的誤解，美式現實主義與歐式理想主義彼此互換了它們的特質：拜物庸俗的紐約發明並建立了一個可以投入追求幻想奇思的夢田，心靈情愫與感官慾望的混合體，難以預測與無法駕馭所共同建構的確然形體。

對歐洲人文主義者／藝術家說來，這產物一團糟，在勒‧柯比意看來，這不啻是個**解決問題的邀約**：他的回應前後矛盾，既帶著人文主義思潮的清高也赤裸呈現勒‧柯比意現代性核心概念裡的觀點。

機械時代的真正意涵在歐洲內在思緒下有種效率性的平庸：「能夠一張開眼睛就看到天空，住家旁邊就是綠樹，四周就是草地」、「汽車能夠直接穿梭於摩天樓間」。

陽光、空間以及樹木綠地，平庸的日常生活藉著這些「基本喜悅」再度取回一直以來的永久地位。出生、老死以及介於兩者之間那段我們爭取得來、可在其中呼

吸吐納的短暫人生：舊大陸即使身處帶著樂觀主義的機械時代，它的思維視角依然**悲觀**。

勒·柯比意有的是耐心，如同所有的妄想症患者，他覺得事情會照著他的意思走。

「現實，美國交予的教誨。

「即使最大膽的想像也必然有瞬時成真的可能……」[31]

EXPOSURE 曝光

在這同時，整個 1930 年代中，達利往返於歐洲與曼哈頓之間。大都會與超現實主義天生的連結轉化為巨大聲浪的名氣，天文數字的標價，以及《時代》(*Time*)雜誌的封面故事。

但是這種知名度也激發了四處蔓延的假達利式姿態、模仿與詩詞修辭句法。

自從法國麵包事件的冷場之後，達利一直琢磨如何在「妞約」(NIU YORK) 辦一場**引人注目**的超現實演出以「公開展示真假達利手法上的差別」，並且同時舉辦發表他加諸個人想像的如詩般的曼哈頓再設計。[32]

當邦威特·特勒百貨公司*(Bonwit Teller) 請他妝點第五大道上的一個櫥窗時，達利構想出「超現實主義如詩的入門宣言在馬路上公然上演」，「隨著明天掀起遮簾，也揭開了達利的世界觀，點綴挾帶著巨量超現實主義式的張狂，勢必抓住往來過客的注意力，即使再麻木不仁也會感到驚嚇惱人……」

他的主題是「日與夜」。

「日」的模特兒人形「怪異地蒙上陳年灰塵與蛛網」，踏進一個「毛茸浴缸，內襯俄國阿斯特拉罕羔羊毛皮……缸中注滿了水，漫溢邊緣。」

「夜」的第二個模特兒人形斜躺於床，「頂篷是一個水牛頭，嘴裡含著一隻血鴿子」，黑色綢緞被單綴著焦痕，「假人形將她夢幻般的頭部依偎在枕頭上，枕頭由生煤堆積而成……」

曼哈頓是個群島，瀰漫著妄想批判，披覆著格狀系統；格狀系統構成的中性沼地隔離脫開每個盈抱想望的島嶼。當你將他們隱密的內在打翻、撒入街道中性空間裡，這種行動就是一種破壞性行為：公然曝光本來閉鎖如溫室的內部，會將理

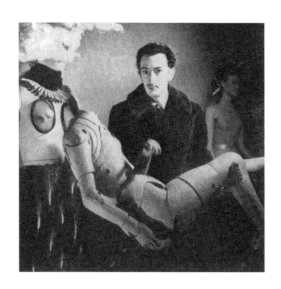

性與感性範疇間原本的平衡帶來傾斜。

曼哈頓主義為了維持它的公式恆真，啟動了自我防衛系統。午夜完工後第二早，達利為測試光天化日下他的宣言的震撼效果，返回現場時卻發現：引發喧騰的床鋪等等已被移除，赤身裸體的模特兒人形已被著裝，內在淫穢的歇斯底里已被壓抑。

「一切，所有的一切」都被商場管理階層改變，藉著偉大的腦葉切除術將平靜祥和再度帶回。

就這一次，薩爾瓦多·達利變身為一個歐洲清教徒，為藝術家的權益挺身而戰。他從店裡進入櫥窗，企圖舉起翻轉浴缸。「在我能夠抬高一邊之前，它已經滑動而緊貼著櫥窗，所以當我竭盡全力終於要把它成功翻面的那一剎那，它撞上整片玻璃，將它弄得粉碎。」

抉擇：達利可以朝店內退避，或者從「被我怒氣衝天所撼動，宛如鐘乳石與石筍般尖刺的櫥窗」向外跳出。

他跳出。脫逃者由內部的牢籠跳入灰色的禁區。違反了曼哈頓公式。

面對一群瞠目咋舌、鴉雀無聲的群眾，他邁步走向飯店。「一位極客氣的便衣刑警輕輕將他的手搭上我的肩膀，並且帶著歉意告訴我，他得逮捕我……」

妄想批判行動從此在曼哈頓有「案」。

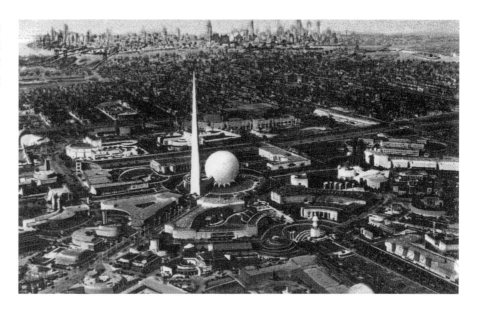

紐約世界博覽會，1939，鳥瞰一景。背景為曼哈頓天際線：博覽會各個展覽館就像是曼哈頓摩天樓的室內集體演出大出走。

BLOBS 　圓團

1930 年代晚期，1939 年世界博覽會的設計委員會在帝國大廈頂樓工作。他們所尋思處理的對象物在皇后區法拉盛草地公園（Flushing Meadows），不在曼哈頓島上，但是就在邊上。

無論如何，「繪圖室屋頂上一對望遠鏡，可以將地面景物清楚地帶入眼簾，可以將圖面與基地的真實狀況確認對照……」[33]

博覽會構想本身是反曼哈頓的：「藉由對照鄰近的紐約摩天樓，博覽會的建築群大部分是沒有開窗的一層樓結構物，以人工方式處理照明與通氣。

「空白立面加上雕塑、壁畫與樹木藤蔓的陰影就可解決它的乾燥表情……」[34]

各個展覽館，就像是曼哈頓摩天樓室內集體演出**大出走**。這群沒有外殼的軟體動物們，好似建築水母大集合，在抵達遠處目的針塔之前，集體大擱淺。

PLASTER 　泥飾

達利在這群水母中創造了他的第一個建築方案，一個灰泥濕土展覽館，一個涵蓋《維納斯之夢》（*Dream of Venus*）藝術主題，暱稱為「海底兩萬腿」（20,000 Legs Under the Sea）的作品。

基本上，它是一個碗盆狀空間，聚集堆滿了帶有美國女性特質的女體──精實瘦削、體態矯健、健康結實，但也嬌柔撫媚、妖嬈誘人。

它的外貌──絞成一片、沒完沒了的各種怪異物件的奇特集合體──恰恰呈現了曼哈頓主義的精髓：將尋常立面與其背後不太尋常、不好表白之事切開處理。達利對整個曼哈頓的主張，向來是訴諸文字的，如今卻代之以達利式建築的特定局部實體。冒著壯美變成滑稽的危險，達利在此孤注一擲。

達利於 1939 年世界博覽會的主題館《維納斯之夢》。「展覽館外部約略像個誇張變形的外骨骼水生動物，並以灰泥石膏成形的女體、角狀物及其他怪東西裝飾於外。這一切一切都極為有趣而古怪……」（《生活》雜誌，1939 年 3 月 17 日）

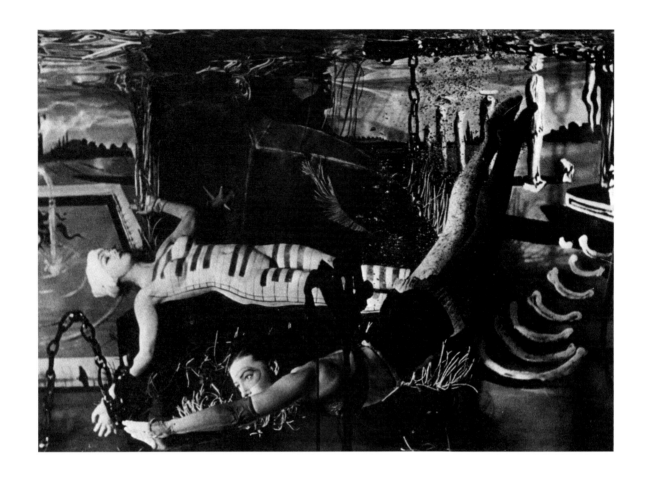

PERISPHERE **球體**

博覽會的中心焦點是主題展廳——三角塔與球體廳（Trylon and Perisphere）
——由華勒士·哈里森（Wallace Harrison）設計。定義曼哈頓建築的兩個極端
形式：球與針在這裡赤裸裸地再現。無意中，這個展覽也標示了曼哈頓主義的終
結：五十年來彼此依附、相互糾葛的兩種形式如今完全可以不再牽扯。

針狀的三角塔裡面是空的。

球體廳則是歷史上最大的人造球體：直徑兩百英尺，正好是一個曼哈頓街廓的
寬度。

球體廳其實不折不扣完全就是曼哈頓摩天樓的原型：一個塔一樣高的球。「十八
層樓高，一個街廓寬，內部體積是無線電城音樂廳的兩倍大……」

球體廳位於博覽會的所在地法拉盛草地公園，這地點令人想來就像是暫時的，

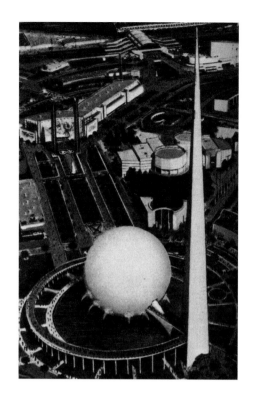

左｜達利在 1939 年世界博覽會的《維納斯之夢》展覽館室內一景。達利煞費苦心、獨具匠心，並局部重新打造出邦威特·特勒百貨公司被禁的櫥窗擺設。其中一個水箱裡，「女孩兒們潛水，為一隻包紮著繃帶的母牛擠奶，敲打著如海草般漂浮的打字機鍵盤。鋼琴的鍵盤畫在斜躺著的塑膠女體上……」在另一個水箱裡，「一個沉睡的維納斯倚靠在 36 英寸長的床上，身上覆蓋著白紅綢緞以及花瓣與樹葉。床鋪上還有火熱炭塊上炙燒著的龍蝦與一瓶瓶的香檳酒……」（《生活》雜誌，1939 年 3 月 17 日）

右｜三角塔與球體廳，1939 年世界博覽會主題展廳的中心焦點（傅優與哈里森建築師事務所〔Fouilhoux and Harrison, architects〕）。曼哈頓主義建築的兩個極端——針與球——最純粹的展現也是它們最後身影的一瞥。

也更像錯置的。其實它較適合滾動、就定位到屬於它的必然位置：曼哈頓。

有別於環球塔，球體廳沒有再細分樓層。它的室內是空的，容納著一個精緻模型，描述森羅萬象、氣象萬千但也抽象、空泛的**機械時代之城**：「民主城」（Democracity）。

民主城的正中心站著一座一百層樓的獨立塔，不在格狀系統內，而是被移植到綠地上。它的側邊立著一排排次要的塔樓——長得完全相同——四周環繞著「徹底整合在一起的『明日花園城』，不是幻想，而是務實的、關於我們當今該如何過日子的城市提案，縱使從七千英尺距離外看起來都會是充滿陽光、空氣、綠地的一個城市……」[35]

市中心提供藝術場所、商務行政機關、高等學府機構以及娛樂與運動場館。住在衛星城鎮的居民搭乘便捷的公共交通工具往返市中心。

「這些不是高樓夾著街道峽谷、空氣中充滿汽油廢氣的城鎮，這些是機能好用的簡單建築簇群——大部分低矮——全部都環繞著綠色植栽與乾淨空氣……」

左│球體廳室內示意圖：民主城，機械時代的大都會。「這座城市是世界各地都市學家研究的集結成果。它包括一棟轟立於中心的一百層摩天樓，為這座未來城提供所有服務。以這座中央大樓為起點，寬闊的大道通向花園、公園以及運動設施⋯⋯」(《法蘭西晚報》(France-Soir)，1938 年 8 月 25 日)

民主城現身的此一展覽由現代藝術博物館策劃。經過現代主義多年宣傳的持續轟炸，民主城象徵著曼哈頓主義在此刻已經走到了末路窮途。曼哈頓的建築師們原本對於大都會與摩天樓有著獨到的想法：摩天樓是駕馭非理性的壯美器械物件，而大都會則是壅塞文化的首都；如今也許歸咎於勒‧柯比意，公園裡的塔樓取代了這些版本獨到的摩天樓。中央摩天樓的樓高訂定為一百層，也許唯有此點還存留著曼哈頓主義一絲絲吉光片羽的殘跡。

如此，勒‧柯比意間接取得勝利。在這第一座也是最後一座球塔裡的城市就是光輝城市。遠在巴黎、就位監控的勒‧柯比意昭告功勳，洋洋自得，「對了，即使美國建築師們也意識到那些不受控管的摩天樓還蠻**愚蠢**的。

「對有遠見的人而言，紐約不再是未來之城，而是過去。

「紐約，那個高樓雜亂、壅擠、壓迫的紐約，該從 1939 年起，讓它走入中世紀⋯⋯」[36]

DENOUEMENT　收尾

第二次世界大戰拖慢了故事的收尾。

大屠殺之後，聯合國的構想又迫切地再度被提起。美國提出意願，樂於成為它的根據地。

接著也成立了國際設計委員會，作為新總部大樓的建造者華勒士‧哈里森的顧問團；勒‧柯比意代表法國。這群選址委員團───也包括這位瑞士先生───像一群自我任命的正義使者，橫跨美國尋找恰當的基地。從離紐約最遠的地方開始───舊金山───慢慢的朝向東岸移動。

1946 年 9 月，紐約市政府正式邀請聯合國永久以紐約為家。

紐約地區供作選擇的幾個基地包括：澤西城 (Jersey City)、西徹斯特郡 (Westchester County)、法拉盛草地公園⋯⋯所有這些勘查都是裝的：真正的目標就是曼哈頓本身，徹頭徹尾一直都是。

像隻禿鷹，勒‧柯比意俯衝攫取他的獵物。從地圖上他撕下一片曼哈頓土地：這塊就是基地！

洛克斐勒家族迅速捐出土地。

對勒·柯比意而言，東河沿岸六個街廓所形成的這條細長基地幾乎就是他僅有在曼哈頓實現設計的最佳機會。

接下來是一段讓相關所有人都不堪回首的日子。

每天聯合國設計委員會聚會於洛克斐勒中心（它讓勒·柯比意唯一願意承認喜歡的是電梯）。由於勒·柯比意翹首以待曼哈頓光輝城許久，恨不得將聯合國大廈打造為它的第一棟，他獨攬了所有的會議討論。雖然他的官方身分其實是顧問，大家都見識到勒·柯比意將自己設定為鑄就聯合國大廈的唯一建築師。

他挾著自己強大的都市理論自詡，殊不知曼哈頓理論僅僅是種煙霧彈策略，只不過是耍花槍的妝點，為基本需求所打造的隱喻。勒·柯比意的都市學沒有隱喻，除了**反曼哈頓**的那部分；而那部分，說起來，對紐約，一點都不迷人，絲毫不具吸引力。

勒·柯比意的聯合國提案裡，辦公樓就配置在街道正中間。大會堂雖然較低矮，但擋住了第二條街道，而他在此又再次帶回了鋼筋混凝土方舟。基地其他部分都被刮除乾淨，像是一幅被修復過度的舊畫，無論是實體或遺跡所有建築肌理都被移除；大都會的地表被取而代之，改頭換面成一塊綠色的草皮補丁，像一張創傷貼布。

對勒·柯比意而言，這建築卻是一劑良帖，藥方也許苦澀，但終將對人有益。「聯合國在被紐約接納，成為它的一部分後，應該不致被紐約壓垮。恰巧相反，聯合國終將把紐約長久預期的危機逼到極限，紐約終得破釜沉舟尋求方法解決都市打結問題，迎向天翻地覆的急遽轉變。聯合國的發生是天意，生命尋求出路……」[37] 這推論──隨著妄想症而生的典型，不管到何處都像從天而降的天籟，彈奏在他腦中──也未免言之過早。哈里森卻沉著冷靜，即使面對法國式思考的澎湃狂潮，依然一如既往、持續不變地擔任舵手。聯合國計畫是**建築**方案，不是理論。勒·柯比意並沒有收到邀請，為曼哈頓開下最後的處方簽。在任何設計方案定案前，他就打包回家，再次怨懟交憤這世界的不知感恩──或許也氣餒於他的願景所帶來的「批判性」困難。

「我實在無法想像他親自動手畫那帷幕牆細部設計圖的光景。」華勒士·哈里森追憶道，依舊顯得忐忑掛心，即使三十年後。[38]

左｜無需勘查的勘查：勒·
柯比意在紐約大都會地區
周邊幾個適合基地為聯合
國總部選址——聯合國豈
會在澤西城？

右｜從地圖上撕下的聯合
國基地：勒·柯比意攫取他
的獵物。

下｜曼哈頓不可或缺的**自
動領航員**最後一次登場：
休·費里斯為勒·柯比意的
東河（East River）基地提
案繪製的渲染圖。

107 drawings made in 1947
of suggestions made by the
Consultants from abroad

Study #22
Drawing 16

INNOCENCE 原初

聯合國大廈設計案也留下黝暗大師休‧費里斯再次登場的紀錄,他重要的一次,也是最後的一次。他被邀來為顧問們製作各個不同替選方案的渲染圖。此時他已比過往更為信奉現代建築。但即使懷抱了這樣明確的信仰意識,費里斯的藝術手法在無形中、在潛意識裡,仍具備關鍵的批判性。勒‧柯比意都市學的單調乏味就毫不留情暴露在這位曼哈頓主義的自動領航員謹守分際的渲染圖裡。

然而——就像一個曼哈頓建築師得同時既健康又精神分裂——他拼了老命試圖在新形式中滲入浪漫主義,甚至神祕氛圍。他最終的壯志就是:即使是現代都市學,也要將之吸收進費里斯式空境。

勒‧柯比意的設計方案在他筆下黝暗、無盡的美國夜幕裡,成了如謎般的巨量混凝土,飄浮空中:「我透過翻譯(我不會法語)盡力得到的理解是,他堅持建築體要懸空……」39

哈里森是這位瑞士建築師的仰慕者兼朋友。跟費里斯一樣,他的態度曖昧含糊:

320

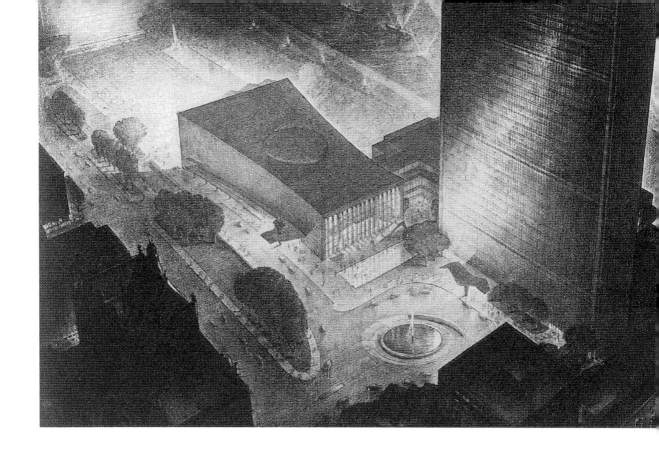

他誠摯殷切衡量過勒·柯比意提案的長處,但發現在做為爆炸性構件的反曼哈頓主義成分裡缺乏爆炸性火藥的引信。勒·柯比意的聯合國方案,到頭來,不過是曼哈頓局部的再設計,是勒·柯比意以同等癲狂的詮釋,在為曼哈頓褪去隱喻、切除癲狂、洗淨污穢。哈里森回歸它的原初狀態。在他據以發揮的版本下的聯合國方案——由理論置換成實體建物——他周密地移除了天籟般的急切逼迫——「給我蓋,要不然!」——並去除了妄想。

勒·柯比意曾試圖為曼哈頓去除壅塞,哈里森現在則為勒·柯比意的光輝城市去除意識形態。

在哈里森審慎專業的出手下,原本抽象粗糙的設計方案緩和下來,如今整個建築群落無非是曼哈頓群島中的另一塊飛地,另一個街廓,另一個孤島。

終究,勒·柯比意未能吞下曼哈頓。

曾經,曼哈頓主義被哽住了一下,但最後還是消化了這個人,勒·柯比意。

321

Postmortem

後事

CLIMAX 高潮

為曼哈頓供電的聯合愛迪生公司（Consolidated Edison）在 1939 年世界博覽會裡有自己的展覽館：《光之城》（*City of Light*）。正如球體廳，裡面有座大都會的縮尺模型，不過倒沒有**民主城**那種寓言式假想。

光之城是曼哈頓的模型——「上自天際線，下至地下鐵」——大都會二十四小時的日夜交替循環壓縮呈現在二十四分鐘內。將著名賽事的精彩片段呈現在球場上，天氣變化從豔陽高照到雷電交加都發生在眨眼間，潛意識般的都市基礎設施——瘋狂往返於地面與屋頂的電梯、飛馳穿梭的地鐵——也展露在建築物與土地的剖面裡。

但除了大都會生活被百分之一千強化外，此一模型在展現創造力的同時卻也顯露了一個令人不安之處。

曼哈頓被彎了。

格狀系統的框架硬生生被彎起，雖然只是微曲，但所有的街道交會在一個收斂點，淹沒在摩肩接踵前來的觀展群眾中。而這彎曲變形的島嶼又像是弧形圓周的一小段，如果想像畫完一整個環圈，那就會把所有的觀眾圍起來，他們也就成為囚徒。

隨著 1930 年代晚期多重憂患來襲，曼哈頓主義益趨走向日暮途窮；如今曼哈頓的明確定義僅能以一座**模型**呈現；曼哈頓主義的結語終究僅是一堆紙板所堆起的高潮。**完整**描繪壅塞文化的擬仿物（simulacrum）就在這座模型；曼哈頓在博覽會以模型現身也就意味著，儘管有著理論範型，但本身最終僅存在展覽：一個不完美的趨近物。光之城曼哈頓是移動光影般一座沒有物質性的城市，彎曲宇宙裡一種相對性的存在。

HERITAGE 遺物

光之城與另一個臆測大都會未來可能的**民主城**都出自同一個建築師：華勒士‧哈里森。

一個人同時創造了兩個大相逕庭的壯觀場面，而且兩者背後的意涵甚至互相牴觸——這件事就像暴雷發生前的閃電，雖在電光石火間卻已照映出即將襲向曼

光之城室內一景，1939年世界博覽會之聯合愛迪生公司展覽館（建築師：華勒士·哈里森）。「恍若進入一個魔幻世界，聲音從蒼穹上空傳來，伴隨著絢麗變幻的色彩、光影、音效，紐約不再是一堆枯燥乏味的鋼鐵與磚石；這個微型城市，以史詩尺度般的鉅獻以及真實存在感的展現，賦予紐約一個嶄新容顏，讓它瞬間鮮活起來──潛藏在它表面下有著網絡組織，由鐵與銅構成經脈與血管，提供熱力與能源，也有著由電力與電子形成傳導神經，掌控移動並且發號施令──呈現了一個生氣盎然、生機勃勃的城市……」曼哈頓主義的結語終究僅是一堆紙板所堆起的高潮。

哈頓主義的嚴重危機。**光之城**堪稱是哈里森自設計洛克斐勒中心以來,錘鍊忖度、琢磨構思而成「最為曼哈頓的曼哈頓建築」;雖然只是一堆紙板,卻幾近曼哈頓主義的完美典範。但另一方面,**民主城**則宛如哈里森已經完全忘卻從曼哈頓所習得的全部教誨,甚至恍若他已開始**採信**現代建築謀略上的話術與宣教般的辭令。

曼哈頓主義的消散恐怕在所難免:因為它必須持續仿效實用主義;因為它需要仰賴自我洗腦、強迫自我失憶,好讓潛意識裡同樣的主題戲碼一再輪迴不斷演出;也因為迫於運作速率,它未曾樹立較明晰的、有系統的、能傳承的原則;無怪乎它無法撐住自己超過一個世代。曼哈頓的相關學問都儲存在建築師的腦海裡,他們著實能讓實業家商人願意掏口袋——表面上是為了他們捏造的關於高效的神話;真正的事實卻是他們通曉常人的慾望,並從中提煉創造了壅塞文化。

只要這些老於世故的建築師繼續裝市儈,只要這些老謀深算的箇中人繼續封住嘴,這些祕密就是安全的,起碼比直接表露在公式安全得多。但是這種保密法也注定了它們終將灰飛煙滅的命運:曼哈頓的建築師們從不披露他們心中真正的意圖——即使對他們自己——卻也將他們的祕密帶進了墳墓。

他們留下傑作,卻未留下遺囑。

曼哈頓成為謎霧般的遺物,在 1930 年代晚期,新世代已不再能夠理解。

曼哈頓建築因此受制於歐洲**理想主義**的侵襲,正如印第安人遭逢麻疹;面對任何這類教條直接、意識形態清楚的病毒,曼哈頓主義毫無防禦機制。

HAMLET 哈姆雷特

曼哈頓的**能者 (the possible)** 中,哈里森是最後一位天才。哈里森的大不幸在於二次世界大戰後,「能」與「美」分道揚鑣。建築師們再也無法贏得實業家隨興掐指一算的支持,來讓「絕無可能」變成「毫無問題」。建築在戰後的光景,簡直就是會計師們對戰前的實業家之夢算舊帳。

康尼島的革命性公式——科技+紙板=真實——再次縈繞曼哈頓。其結果不再是「剝落的白漆」,而是**廉價摩天樓**崩落解體的帷幕牆;令人遺憾的是,摩天樓與

華勒士・哈里森，曼哈頓的哈姆雷特。

帷幕牆，這自相矛盾的關係，終究還是曼哈頓自身造成的。

哈里森職涯的衰退也突顯出曼哈頓主義的消散。就好像曼哈頓的哈姆雷特：他有時顯得依然通曉祕而不宣的圈內祕密，另些時候則對這些祕密，像在五里霧中，甚至恍若未聞。現代性的哈里森就像個三心二意的債權清理人，漸次剝除曼哈頓的建築資產；但曼哈頓主義的哈里森卻始終維護它的核心本質，甚至確保它的回聲宏亮深遠。

CURVE　曲線

哈里森自洛克斐勒中心之後的軌跡包括：取道球體廳以及光之城，經過（戰後的）X-城（X-City）、聯合國、美鋁和康寧大樓（the Alcoa and Corning buildings）、拉瓜地亞機場（La Guardia Airport）以及林肯中心（Lincoln Center），這些作品脈絡清楚刻劃出他的舉棋不定。

X-城（1946）位於東河邊，將來聯合國的基地上，一群塔樓矗立在公園裡：乍看

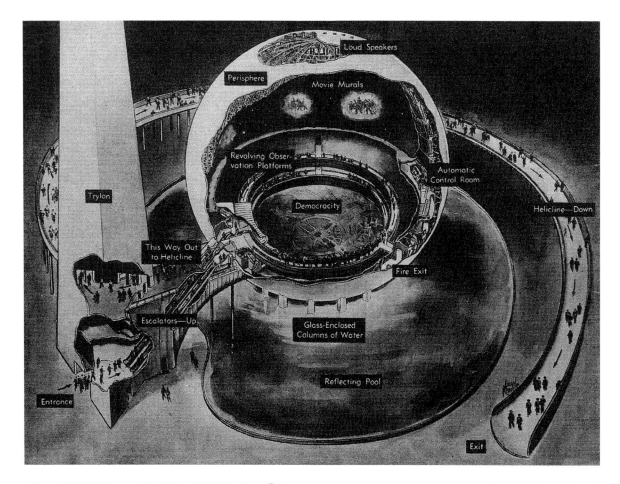

三角塔與球體廳切面圖，參觀動線與機械設備示意圖。「展覽主入口位於三角塔，參觀者在大廳登上兩座管狀電扶梯——其中一座九十六英尺長，另一座一百二十英尺長，是國內生產製作過最長的電扶梯——到達位於球體廳側邊的兩個展廳入口……參觀者由此踏入環狀劇場陽台，兩座陽台上下交疊，與球體牆面脫開，以彼此相反的方向旋轉，彷彿飄浮在空中……坐落於正下方的就是民主城……參觀者所見恍若正位於它上方七千英尺，但它卻非天外飛來的空想，而是務實想像我們今天該如何生活的一座城市，一座充滿光線、空氣、綠地的城市……節目演出裡，白天場景伴隨著同步播放的交響樂，配合著旁白敘述民主城的實際規劃……兩分鐘後，球體廳裡白日的天光漸漸轉暗，星星垂垂浮現在上方穹頂，城裡的燈火慢慢點亮。夜暮低垂……遠遠傳來千人大合唱，低吟著博覽會的主題曲。接著天空裡十個等距的光點中，逐漸走出一群群人，有農夫、礦工、勞工、老師；他們一波波，代表著現代社會裡形形色色的人們……一開始只是個光點，逐漸各個放大到十五英尺高，交織成天空中一幅活生生的畫布……觀眾踏上旋轉陽台時，上演的一幕可能正是清晨、正午或夜晚，民主城節目六分鐘一輪，當他看完離場時，節目便會再循環，回到他剛進場的那個時辰……」（《紐約先鋒論壇報》（*New York Herald Tribune*），世界博覽會專版，1939 年 4 月 30 日）

下簡直完全就是勒·柯比意光輝城市的一個版本。但在費里斯渲染圖的呈現下，它的中心主體相當獨特，兩棟板狀高樓跨騎在一座集會堂上。任何歐洲建築師一定分開處理它們；但在此，一堆頗具個性的元素湊合在一起，而且高樓的平面是曲弧的，集會堂的平面與剖面**兩者**也都是曲弧的。

這些曲線——光之城中他那座彎曲的終極曼哈頓就已給出的神祕啟示——成為哈里森的獨門標誌。

聯合國緊接著 X-城之後；集會堂的屋頂、集會堂的內部，如著魔般不斷出現曲線。尤其廳內陽台包廂那令人目眩神迷的連串曲線，以出人意表的感官視覺衝擊，震撼了每位到場的觀眾。聯合國高樓旁的公園景觀環繞著一個單一主題：曲線。飛揚著所有國家旗幟的旗杆，沿著第一大道排列，並向著主樓正中朝內弧起，哈里森在此成就了曼哈頓最長的一段曲線。

最壯觀的曲線出現在拉瓜地亞機場的平面。其概念的準則建立於一條不見盡頭的曲線。大片磨砂玻璃遮蔽了飛機往來後，曲線看來更為強化，恍似無窮盡（「它到底延伸到哪裡？」），如此，在穿上了「現代」帷幕牆後，曼哈頓也永遠籠罩在一片模糊中了。

同樣的曲線再度出現在美鋁大樓（入口造型處理成一道曲線，帷幕牆好像面紗般被掀起）與康寧玻璃大樓（入口也是一個曲線，由大廳天花鏡射而成，從主量體延伸而出，恍若一部分的室內從它「逃走」）。

矩形的直線與腎臟般的曲線，僵直與自由，哈里森畢生的作品裡密藏著，甚或應說，掙扎在這些關係之間的辯證。他建築提案的第一個直覺，總來自他現代主義的朋友們——例如考爾德（Calder）、雷捷（Léger）、阿爾普（Arp）——總有些曲線對應著線條僵直的曼哈頓。他處理曲線的最輝煌成就不外乎球體廳，然而，這些直覺的解放接著就得投降讓位給格狀系統那不容挑戰的邏輯；自由形體不情不願被逼回直角矩形的範疇。

他的曲線一度意味著更為自由的語言，如今卻成為它的遺址。

那曲線就是哈里森的主題，他的簽名，見證他裂解在舊與新之間的忠誠。面對無從協商、不講人性的格狀系統，他畫出了他個人所想像的**人本主義那微弱的曲線**。

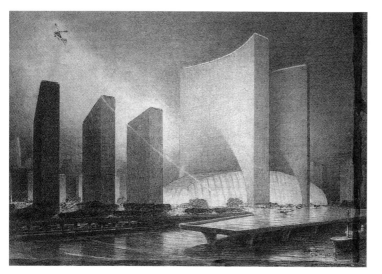

上、中｜X-城（渲染圖由休·費里斯所繪）。今日聯合國大廈基地上，兩棟板狀高樓跨騎在一座巨大發光的「圓團」上，周遭環繞矗立著一座座辦公塔樓。X-城對哈里森說來同時也是他的洛克斐勒中心之「夢」的後續實現——那坨「圓團」終於容納進大都會歌劇院（Metropolitan Opera）及紐約愛樂廳（New York Philharmonic），也還包括了幾個劇院——**此外**，也是洛克斐勒中心都市策略觀的現代主義式「修正」。都市策略上，無線電城是一系列的計畫方案彼此疊加，每個「層次」都讓其他更豐富；X-城則是每個機能都要求精準分別，每個都要有特定位置。因此，格狀系統的紀律被推翻，取而代之的是將塔樓自由移動的擺設移置在一座河濱公園裡，東河上則懸挑著大圍裙狀的直升機停機坪。此一基地後來被納入聯合國總部基地考量時，哈里森將設計方案「轉形」，加入了新機能內容。劇院轉變成主要公共大廳，板狀高樓群則轉化為祕書處大樓（南棟）與飯店（北棟）。但作為一個企圖象徵世界一家的組織而言，兩座高樓的關係實在是問題重重，而北棟大樓裂解為兩棟塔樓，更是令人無法理解。

X-城是無線電城／洛克斐勒中心與林肯中心之間重要的連結，也是曼哈頓密度消解消失緩慢漸變階段過程中過渡的一幕。在此基地，哈里森後來將會付諸執行他方案的局部設計——包括兩座板狀塔樓，也不再彎曲了——而他的聯合國公寓大廈，就穩穩準準地豎立於勒·柯比意第二棟樓未盡之夢的基地上。林肯中心可視為是「圓團」的局部實現。無線電城——X-城——林肯中心，這接二連三的系列發展也正眼睜睜地見證了壅塞文化崩解而式微。

下｜X-城「轉形」為聯合國總部，平面圖（設計：哈里森，助理建築師：喬治·杜德利（George Dudley）

329

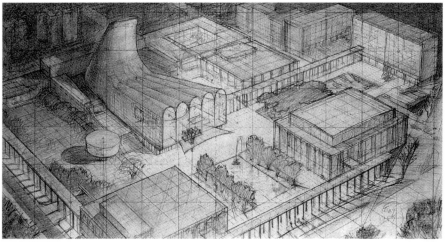

上｜「矩形與腎形，兩個量體之間暗地裡的來回辯證、協商，甚至痛苦掙扎」：林肯中心的初步概念是個圓形中庭，並以環狀大廳組織連結所有簇群要素，如個別劇院及各種設施等。可視為洛克斐勒中心計畫裡「無線電論壇」的曲線版本。（渲染圖：休．費里斯，工作底稿，1955 年 12 月 5 日）

下｜林肯中心扮演「島嶼」，踏階取代斜面廣場；立面呼應科貝特的廊架步道。

右｜X、Y 以及 Z 大廈──洛克斐勒中心戰後增建：於此，所有的能事都不再所能，所有的曾經皆樓倒土崩，所有的擁有也化為烏有，曼哈頓主義灰飛煙滅。

哈里森動人的兩難之苦尤其顯露在林肯中心計畫。

乍看下林肯中心是現代主義紀念性建築的一大勝利。但仔細檢視則發現它可被視為洛克斐勒中心原始方案一樓設計的捲土重現與追加實現，那爾後縮成無線電城音樂廳**「排滿三個街廓、汪洋一片的紅色天鵝絨椅，連綿數英畝的舞台和後台」**的方案。

但是洛克斐勒中心驚人天才之處在於它是個至少「五合一」方案。戰後曼哈頓的林肯中心則命定只會是個單一方案。它不再有布雜地下室，它不會有位於十樓的公園——它根本沒有十樓——此外，它還有一個最重要的遺漏：摩天樓超大結構的商業複合機能。

贊助金主們熱愛藝文、慷慨大方，資助、實現了一棟棟獨立的建築：歌劇院**獨立一棟**，演藝廳**獨立一棟**，音樂廳也是**獨立一棟**。這些藝文愛好者支付了金錢，也支解了曼哈頓主義詩意的密度。由於失憶，曼哈頓不再支持鼓勵在同一個基地裡疊加無止盡的機能以激發非預期的活動。它退守，倒回到清楚明確並單一可期、確然已知的領域裡。

哈里森無法抗阻這個勢態。但他舊信念的殘跡在林肯中心仍明顯可見。

林肯中心墊高的基座——科貝特「威尼斯版」洛克斐勒中心的回聲——正是哈里森早先的同儕們無人能實現、無人能企及，那座虛幻難解的「島嶼」。

ALPHABET 字母

華勒士·哈里森對曼哈頓最後的貢獻是洛克斐勒中心的 X、Y 與 Z 三座大樓。

摩天樓轉了一個輪迴，再度回到原點；在基地上，它直接拔起，也倏然停止，正如一初始。哈里森最後好似把他所習得的一切又歸還給曼哈頓主義；而 X、Y 與 Z 也正是字母系統的終尾。

但換個角度來看，Z 後面又是 A。這些宇宙爆炸的循環正如那百層大樓的初始；正如字母系統的輪迴，也許也是另一個新的開始。

1964 年世界博覽會入口雕塑：全球一家。「球體直徑一百二十英尺，經度與緯度交織形成鏤空格子，
支起陸地各洲量體……它生動地連結世界上所有人民，並戲劇化表達他們的渴求：「因瞭解而和平」。

GLOBE　　球

世界博覽會：1964 年。

展覽主題：全球一家（Unisphere）。

球，又再一次出現，但透明如鬼魅，且內在無實體。

各洲大陸宛如焦黑的肉排，絕望地攀附於表面；而那球體框架正是曼哈頓主義
的殘骸。

Appendix:
A Fictional
Conclusion

後記：一個虛構性的結論

大都會卯盡全力，不斷演化，朝向一個恍若虛構的化境：一個不僅徹底由人所打造，並且完全服膺其慾望的世界。大都會沒有出口，令人沉溺，儼然一部無法戒斷的機器；除非得到它的應許，否則毫無退場機制……大都會鋪天蓋地，窮無止盡，它無形的存在正如已被它所取代的自然界：理所當然，不知不覺，無法言喻。因此催生此書寫作的初衷：描繪曼哈頓獨特的大都會都市學，點出它所催生的**壅塞文化**。

書裡另外還潛藏著第二個觀點：大都會需要，也要能有屬於它自己的獨特建築，它既可印證大都會獨特的正當性，也會進一步藉著壅塞文化的潛在力再開發出新可能、新傳統。

曼哈頓的建築師們雖展現了驚人的奇蹟，卻將自己放任在一種沒有意識、毫無頭緒的狀態；以**開放**的態度面對大都會的浮誇與狂妄，同時也回應它的雄心壯志與無限可能，這是身處時代最終章的要務。

如今，曼哈頓主義彷彿瞬間暴露在光天化日之下灰飛煙滅——正如〈後事〉一章裡的紀事——本篇後記因此是個**虛構性的結論**，不以文字，卻以一系列的建築提案詮釋同樣的主題。這些創作提案雖以曼哈頓主義為源起，但它們的通用性並不因此而受限；提案裡倡議的信念與揭示的手法已超越啟發它們的這座島嶼。

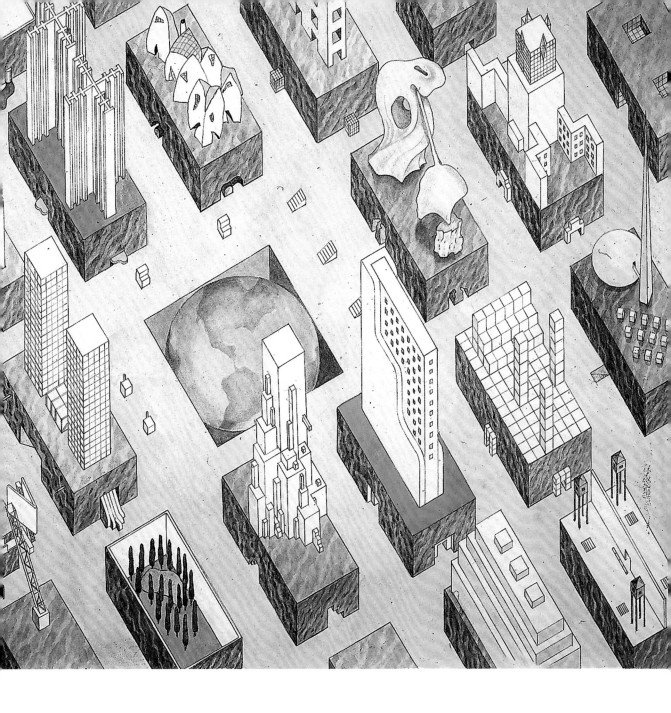

雷姆·庫哈斯與若依·任吉里斯 Rem Koolhaas & Zoe Zenghelis
《囚縶地球之城》*The City of the Captive Globe*

THE CITY OF THE CAPTIVE GLOBE, 1972
囚縶地球之城，1972

囚縶地球之城獻身人工受孕，傾力催生各種理論、詮釋、認知構念、策略構想，並且由它們承擔、形塑一個世界。這裡是自我意識（Ego）的首都。在這裡所有科技、藝術、詩詞以及各種癲狂狀態形形色色的體現物都企圖以其最完美形態爭豔競技，幻化真實世界成為各種歎為觀止的發明創新、搞怪破壞、重塑再現。

每種科學學說或各種狂躁癲狂都有它自己的地盤。立於地盤之上幾無二致的是由沉甸甸的抛光石材所築成的基座。這些基座——也就是意識形態實驗室——可以擱置不適用的法規，能夠排除無爭議的事實，以利於創造前所未有的實際條件，落實並激發各種多樣的可能性與行動力。在這些堅實的花崗岩街廓上，每種想法、各樣學派都有充分的主權往天發展，毫無止境。有些街廓顯得確然沉穩，有些則如推測想像或催眠暗示般蓬鬆柔軟。

這裡的都市天際線綿延不斷、變化無窮；它們由意識形態與思想體系所形成，各種倫理亢奮、道德灼燶與理智自瀆的狀態讓它們此起彼落。一座塔樓的倒塌意謂著兩件事：要或失敗退場、半途而廢，要或目睹新發現、創造大爆發，它們包括：假說成立。

痴狂不絕。

誑語成真。

發夢不止。

舉凡這些狀態都在在闡明囚困縶養地球的目的：街廓裡的所有組織機制共構而為一個巨型孵化器，它由囚縛於城市中心的地球所孕育餵養，形成一個世界。

藉由我們在塔樓裡的狂思熱想，地球將繼續更重更威，溫度也持續加熱加溫。即使面對最羞辱的挫敗，它的孕育滋養也絕不停滯，永不止息。

早於研究能夠證實任何臆測之前，囚縶地球之城就直接以直覺探尋曼哈頓的建築。

如果說大都會文化的本質是恆變——持續不斷的更迭狀態——然而在清楚可辨、明確可分的時間腳步下，「城市」的本質概念卻是各種樣態的恆久常駐，那麼，建築奪回大都會樣貌的可能，就建立在囚縶地球之城的三個基本原則——

格狀系統、腦葉切除術與垂直分割法。

格狀系統——或者大都會任何可以區劃的最大化最佳化掌控範圍——建立起恍若「城中城」般的群島。「島嶼」所擁抱的個別價值觀越多元,群島的全體體系就越強大完備。由於每個「島嶼」個別構件已涵括「變動」,因此整個體系便得以永遠持恆。

大都會列島的每座摩天樓——切除了真正歷史——得以發展獨自的即時「傳說」。藉著**腦葉切除術**與**垂直分割法**——支解建築的裡與外,並在建築內部發展出小而獨立的個體——的雙重切割,這些結構物的外型得以**獨獨**奉行著形式主義,而室內則**僅僅**專注於機能主義。

如此一來,不僅為建築解決掉形式與機能間的恆常窮辯,也為城市創造出恆久常駐的龐然巨物,讚頌大都會的恆變無常。

此三原則就在二十世紀創造出曼哈頓的大樓:既是建築**也是**超級效率機器,既現代又不朽。

下列方案就是這些原則的詮釋與形變。

HOTEL SPHINX, 1975−76
斯芬克斯大飯店,1975−76

斯芬克斯大飯店位於百老匯與第七大道的交口,橫跨兩個街廓。對這類基地,除了幾個特例,曼哈頓尚未能對應產出此種類型的都市形態。

它面對時代廣場,兩爪坐落於南邊街廓,一對尾巴則在北邊,而翅膀伸展橫跨對切而過的四十八街。

斯芬克斯大飯店既是座豪華酒店也是公共住宅的原型。

特色商店與怪怪黑店帶給時代廣場區域性格,它們的延伸設施與附加配套構成底層與夾層的機能,在需求設定上得以滿足百老匯與第七大道人行道上各種豐富的活動。

飯店大廳位於四十七街,面對時代廣場(與〔舊〕時報大樓〔Times Building〕),內部配置國際資訊詢問處,並且連結現有各種公共基礎設施。新設置、宛如蜘蛛網般複雜的新地鐵站,將串連起目前時代廣場週遭的現有地鐵站。斯芬克斯

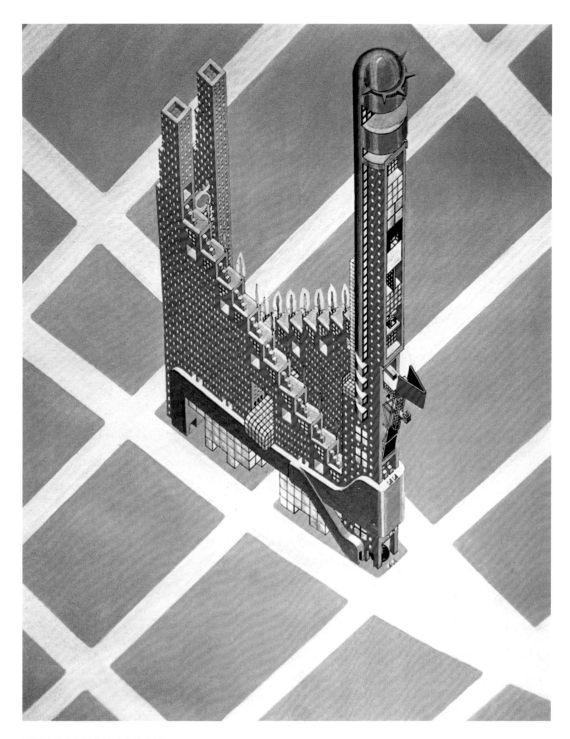

面對時代廣場的斯芬克斯大飯店。

的兩腳包被了電扶梯,往上帶到巨大的門廳,提供電影院、聚會廳、宴會廳、會議廳與大會堂。餐廳則位於此一區塊之上,化身為斯芬克斯的一雙翅膀,一邊俯瞰中城區的典型街道,另一邊則眺望大自然或紐澤西。

餐廳的屋頂層是座戶外遊樂場與花園,提供建築結構體兩側的住宿單元使用。這些住宿單元有著包羅萬象的組合:飯店臥房、商務人士短期套房,夾雜著公寓與別墅。後者擁有私人花園露台,它們反向逐層往下,如此一方面得以避免狹窄基地所面臨的過量陰影,一方面可以在東西向各取得更好的方位視野。斯芬克斯的一對尾巴由雙層挑高的北向公寓堆疊而成。雙塔中段的連通處則為居民使用的辦公廳室。

斯芬克斯的脖頸處面對時代廣場方向則是住戶會館與社交設施。位處斯芬克斯圓弧頭部之下,入口大廳與大會堂之上,由進駐的會館等分。這些招待所提供住戶從事各式各樣商業與專業,並都有廣告看板來展露形象標誌、宣達品牌訊息,就包覆於塔樓表面,與時代廣場現有的招牌與標識爭奇鬥豔。

斯芬克斯的頭部完全提供給體能訓練與休閒活動使用。它的最大亮點在它的游泳池。池子由亮面玻璃屏幕劃分室內與戶外兩個部分。泳者可在一方潛過隔屏下方到另一方。室內區域由四層儲物櫃與淋浴間所環繞,並以玻璃磚牆與泳池區分開來。小小的露天池畔可以飽覽盡賞城市景致。戶外泳池的水波可以直接灑落人行道鋪面。泳池上方的頂板是個天象圖天花,觀眾使用的懸吊觀賞廊與半圓形的調酒廊形成斯芬克斯的頭冠。觀眾可以左右天文館的演出節目,即興調動編程內容,隨機改變天體投影。

游泳池下方樓層提供給競技與體操運動。一組樓梯與爬梯將泳池中的跳水島連接至此層,並繼續通往更下方樓層的蒸氣浴、三溫暖與按摩間。住戶們也可以在美容與美髮廳(位於斯芬克斯的頭部最低樓層)放鬆自己。這裡的椅子面向鏡子包覆的外牆,從坐姿高度能見到反射的臉,其下則開著舷窗,可以往外望向下方的城市景觀。

休憩大廳、戶外／室內餐廳與庭園組成最後一段,將斯芬克斯的頭部與招待會館脫開。這位置也是控制斯芬克斯大飯店頭部升降與轉動的機械設備所在:因應某些重大慶典時刻,便可操作斯芬克斯轉動「凝視」城市幾個不同地點,甚或讓整個頭部升降,呼應整個大都會內的亢奮動能。

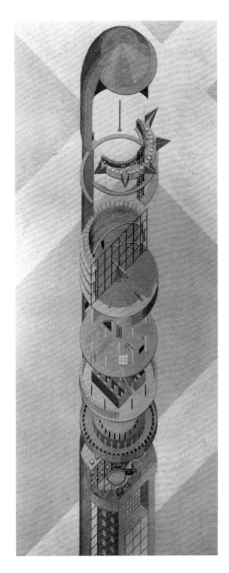

上│斯芬克斯大飯店：斯芬克斯頭部的分解軸
測投影圖。

右│新社會福祉島，平面圖。上至下：環繞皇
后區大橋的入口會展中心；至上主義的「建築
駉」，港口，停著傑德茲「超級流線遊艇」；
「中國式」游泳池，河濱灘地內縮；社會福祉皇
宮大飯店（正前方為《梅杜莎之筏》的漂浮「街
廓」）；半圓廣場與不規則溜冰場；水陸步道；
漂浮泳池「街廓」。

NEW WELFARE ISLAND 1975–76
新社會福祉島，1975–76

社會福祉島（今稱羅斯福島），島形狹長（大約三公里），狹窄（寬平均約兩百公尺），位居東河，幾乎平行於曼哈頓。早先時候，醫院與精神病患收容所的位置就在此——直白説，就是「討厭東西」的倉儲。

1965 年開始，它推動了些半調子的「都市規劃」。問題是：它是否真要成為紐約市的一部分——這意味著苦悶煩憂也將隨之而來——或者該成為開發良好的舒壓樂土，一個**休閒勝地**，在安逸的距離外，目睹著曼哈頓焦灼塗炭的壯麗景象？

至今，島嶼規劃者選擇了後者——即使離曼哈頓不到一百五十公尺，目前它連結母島的方式卻是纜車（塗裝著歡樂的「度假」紫色）。萬一都市突發緊急狀況，它的運轉便可即刻停擺。

過去一個世紀以來，社福島的相關建築大事，就是那座橫越連接曼哈頓與皇后區的皇后區大橋（Queensboro Bridge，但並未設置接連小島的出口），並任隨巨大的橋身將社福島一切為二。大橋以北的區域現在交由隸屬紐約州公部門的都市發展公司（Urban Development Corporation）進行開發。在美麗蜿蜒的主街兩旁配置了接連幾個街廓的階梯狀建物，以同樣強度同時兩邊面向曼哈頓**與**皇后區（何故？）逐階而落。「新社福島」位於皇后區大橋**以南**的區段，恰巧相反，是個**大都會型**的社區，與曼哈頓五十到五十九街的那段區塊相符。

這個計畫企圖再度激活曼哈頓某些獨一無二的建築特質：通俗又形上、重商又壯美、細緻又粗獷——曼哈頓過去吸引廣大群眾的魅力就來自結合它們為一體的融合力。它也意圖復興曼哈頓過去曾嘗試的傳統：在某些較小、探索性的「實驗室」小島（如二十世紀初的康尼島）「測試」某些主題與構想。

就此案例而言，曼哈頓的格狀系統延伸越過東河，在島上劃出八個新的街廓。這些區塊是「停車空地」，它們無論在形式上、機能上、或概念上，都與區塊內的各個建築形成對比——儘管這些建築相互較量、各顯神通，他們周遭的停車空地卻一模一樣、毫無差別。

所有的街廓都由高架自動步道（移動人行道）串連，沿著島身中線從大橋往南

342

走：一座快速的建築大道。抵達島嶼的底端後，它變身為兩棲，由陸路轉變為水上**步道**，連結漂浮的、無法固著於陸上的遊憩設施。

沒有開發的街廓就先預留為空地，給未來世代建設。

「新社會福祉島」由北到南因此包涵了下列建物：

1. 環繞皇后區大橋但與它沒有實質連接的入口會展中心（Entrance Convention Center）──一座正式進入曼哈頓的入口門廳，同時也是一塊巨大的「路障」，劃分南半島與北半島。橋下安插大演講廳供大型集會使用；兩旁大理石材量體內為簇群式的小隔間或半隔間辦公室。它們支撐著一個玻璃量體，跨越在橋上──橋體的曲弧反映在懸掛量體的梯狀底部──量體內為堆疊的運動與休閒中心，供與會者使用。

2. 紐約過去有些不知何故取消的提案將以「回溯」的方式建造。他們佇立於街廓裡，來讓曼哈頓主義的歷史得以完備。範例是：至上主義的「建築騎」（Suprematist Architecton）。在 1920 年代早期的莫斯科，它被馬勒維奇（Malevitch）黏貼在一張從未寄達、印有曼哈頓天際線的明信片上。

由於某個不明的科學技法可以將地心引力消除，馬勒維奇的建築與地表幾乎沒有什麼關連：簡直可以直接將它形容成某個人造行星，即便造訪地球，也是個極度偶然的機緣。「建築騎」沒有特定機能：「沒有任何設定打造，〔它〕可以是任何機能依任何人設定使用……」。以機能而言，在想像中它們被一個匹配得上的未來文明所「征服」。由於沒有既定機能，「建築騎」純粹獨立存在，「它由霧面玻璃、混凝土、油毛氈構造而成，以電力供暖，如同一個沒有管線的行星……這個獨立行星微渺如小小的顆粒般單純；對於居住者，他得以在裡面到處飄浮游動，而且在天氣好時，他還可以坐在表面……」

左 ｜ 新社會福祉島軸測投影圖。曼哈頓位於左側，皇后區位於右側，居中的就是新社會福祉島。由上至中：皇后區大橋所穿越的入口會展中心；至上主義的「建築騎」；港口與超級流線遊艇；「中國式」游泳池；福祉島皇宮大飯店與《梅杜莎之筏》；廣場；水上步道。位於小島上，正對著曼哈頓島聯合國大廈的是反聯合國。就在曼哈頓島上，由斯芬克斯大飯店與美國無線電公司大樓所造成的「裂島效應」清楚可見。皇后區裡則是現代集合住宅與「無望公園」；近郊住宅區；百事可樂廣告招牌；發電廠。河中正逐漸接近的則是漂浮泳池。

3.「新社會福祉島」中段是座港口，這個開發計畫在岩盤中切出碼頭以接納船隻等漂浮構造物——例如傑德茲*（Norman Bel Geddes）的「超級流線遊艇」（special streamlined yacht，1932 年設計）。

4. 港口以南是座設有「中國式」游泳池的公園。泳池為正方形，有部分自島嶼挖空而成，另外一半則自河岸延伸打造。原始海岸線在此被塑造為立體起伏——一座鋁製中國式拱橋沿著平面的天然海岸線，拉拔而起。兩端橋頭各設有旋轉門，開向橋下兩邊內的更衣室（男女各一邊）。換裝後，男女可從橋身中央出來，游向內縮的河濱。

5. 位於島嶼底端是社福島皇宮大飯店（Palace Hotel）以及一座半圓形廣場。

6. 自動步道繼續往水面延伸，直到四十二街以南端點的位置。沿路會經過一個小島，正對遙望聯合國大廈，小島上設立了「反聯合國」（Counter-UN）：這座建築仿照著原始聯合國的外框輪廓線，也有一個大會堂。小島的開放空間則可以滿足休閒需求，提供給工作人員，提供給「反聯合國」。

WELFARE PALACE HOTEL 1976
社會福祉皇宮大飯店，1976

社會福祉皇宮大飯店——一座城中城——位於幾近島嶼終端的街廓。可以入住一萬名旅客，每天還可接待同樣數目的訪客。它包括七座塔樓與兩座板狀長樓，十層高的板狀長樓位於街廓兩端。由於島嶼朝尖端部位逐漸收緊，飯店的所在並非完整的一塊街廓，而是由兩棟板狀長樓橫跨島嶼的整個橫寬延伸進入水裡後，定義出飯店的「場域」，兩岸河灘穿越它正如穿越地質斷層。板狀長樓夾著的場域裡六座塔樓以 V 字排列，面朝曼哈頓方位。指向皇后區的第七座塔樓則「不安於室」跨出島外，沒入水中，是棟水平向的摩水樓（water-scraper），並以屋頂花園取代本來的立面。

幾棟塔樓越遠離曼哈頓就越高；頂層設計成刻意讓它們「凝望」曼哈頓，尤其對著美國無線電公司大樓，這棟大樓朝著飯店漸次而下。

飯店的四向立面設計各自獨立，分別呼應形式與象徵的需求。南向立面是主要立面，沿著半圓廣場的面向開展。幾個立體塊狀量體自橫向主樓的南面脫離出來，

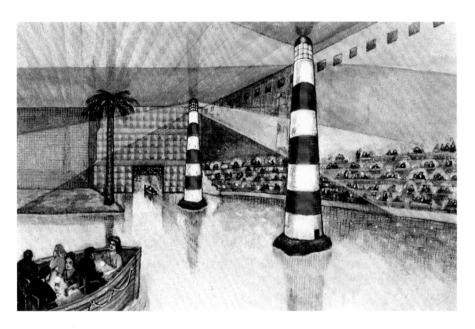

社會福祉皇宮大飯店的主題餐廳／劇場／夜總會的室內一景：主題為沉船與無人島，兩者合一。用餐的賓客們坐在階梯式觀眾席凝望著舞台上翻覆遊輪的船殼。柱子塗裝成燈塔，黑暗中，光束擺動飄忽；空間深沉陰鬱，豪華的救生艇悄悄地划過（瑪德隆·芙森朵繪）。

飾般的浮雕，共同傳遞一個具象訊息——城市正在瓦解中；若分開表述時，它們便表達差異性，呈現飯店所涵蓋的各種不同設施——像是一個個小型但恢宏的摩天樓，專供各種特殊場合私人盛會使用。各個量體的材料則力求多樣——石材、鋼鐵、塑料、玻璃——它們能夠為飯店注入目前闕如的歷史感。

飯店地面層細分為各個獨立區塊，串連一起但各司其職：

第一區——最靠近曼哈頓——是劇場兼夜總會－餐廳，有著成對主題：**沉船與無人島**。它可容納兩千人，僅僅飯店訪客的一小部分。地板浸泡在水裡，舞台由一艘翻覆沉沒的鋼構船殼挖空形塑，樓柱塗裝成燈塔，光束瘋狂擺動劃過黑暗。賓客們則沿著水邊坐在階梯式觀眾席邊吃邊看演出，或者他們也可以搭乘救生艇——有著天鵝絨板凳與大理石桌面的奢華裝潢——徐徐出現於沉船破口，並且隨著水下軌道滑過室內空間。沉船的另一方是個沙灘島，象徵曼哈頓的原初狀態，可供跳舞之用。飯店外邊，就恰好在曼哈頓與社福島的正中間，漂浮豎立

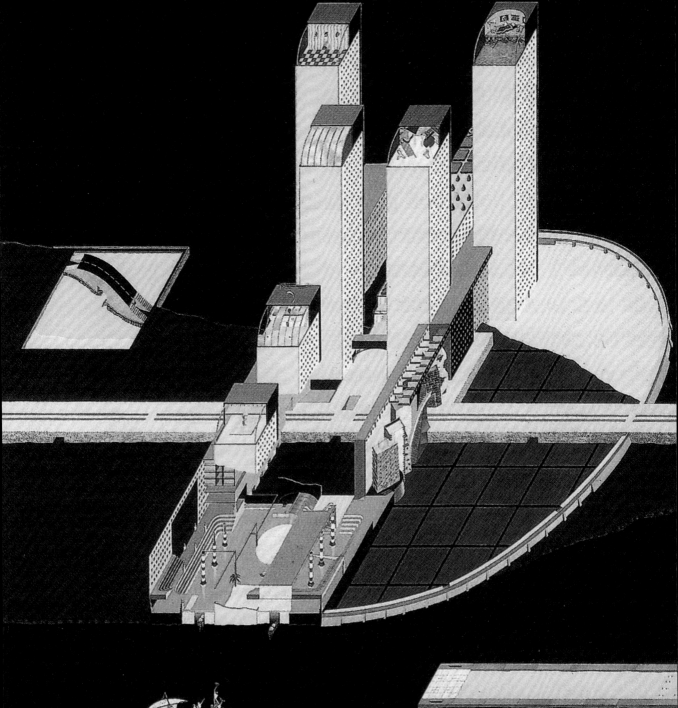

著傑利柯*（Géricault）《梅杜莎之筏》（**The Raft of the Medusa**）的巨大複製品。它正如十九世紀公共藝術，象徵曼哈頓大都會的苦悶——也再度舉證「逃遁」的必要與不可得。如果天氣允許，賓客就得以乘著救生艇離開飯店進入河裡，環繞桴筏，忖度筏中人的巨大苦痛與自己的小小煩憂，看著皎潔月空，甚至登上雕塑。桴筏局部設置為舞池，隱藏式麥克風陣陣傳來從飯店播送的音樂。

飯店第二區——露天開放——展現島嶼**發現時的原生狀態**，有著成排成列的商店。

第三區——自動步道的路徑在此止步——此為飯店的接待區。

再往後是第四區——水平摩水樓，屋頂為公園綠地，內部是會議設施。

不同的俱樂部坐落在各棟摩天樓的頂層。它們的伸縮玻璃頂棚可以讓俱樂部的活動伸展於陽光底下。

每個俱樂部的主題呼應它們正下方地面層設定的主題，電梯往返於同個「故事」的兩種詮釋。

第一座塔樓——矗立於底層的無人島之上——有著四周環繞著泳池的方形海灘，中間由一大片玻璃界分男女更衣室。

第二座塔樓——唯一的辦公樓——有個裝置，來自沉船「被位移」的艦橋。遊客可以想像自身為艦長，啜飲著雞尾酒、享受著操控感、沉浸在陶醉裡，無視於他們腳下三十層發生的災難。

左｜社會福祉皇宮大飯店。剖面透視圖由底層依序顯示：水中「沉浸式」劇場／餐廳／夜總會（包括無人島，翻覆沉船，樓柱燈塔，階梯式用餐席、救生艇）；呈現島嶼原貌的廣場與商店；飯店接待區；通往水平摩水樓（隱藏於後方四棟摩天樓之間，屋頂設有公園）的廊道入口。

飯店的橫兩側，是長條狀的橫向矮樓——一棟俯瞰「中國式」游泳池，另一棟則面向半圓廣場。後者的量體裂解開來，恍若立體壁飾，作為飯店的豪華設施使用。

六棟摩天樓以 V 字形陣列——每棟都有自己的俱樂部（主題各自呼應每棟塔樓正下方地面層所設定的傳說主題）。

塔樓一：更衣室、四周環繞著泳池的方形海灘；**塔樓二**：艦橋酒吧；**塔樓三**：表現主義式場景的俱樂部，同時也為立面壁飾的頂點收頭；**塔樓四**：留空；**塔樓五**：瀑布／餐廳；**塔樓六**：「佛洛伊德無遠弗屆」俱樂部。飯店前方淡藍色塊是人造溜冰場；飯店左邊是個公園，有著「中國式」游泳池；飯店正前方遠處是個由塑料製成的巨大立體雕塑《梅杜莎之筏》（其中一小塊區域設置為舞池）。

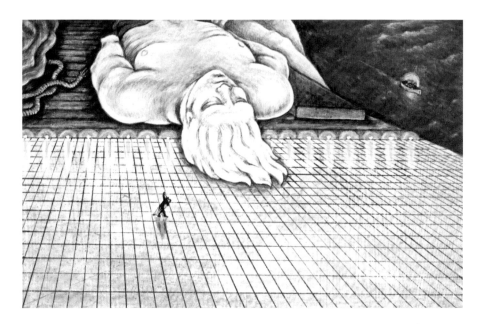

梅杜莎號軍艦在地中海發生船難後,官兵/船難者在木筏上殘存,只剩下幾桶酒、槍枝和彈藥。沉不住氣的恐慌與酩酊大醉的影響,使得他們在漂流的第二天開始彼此殘殺相食。船難後的第七天他們獲救。其實縱使不吃不食,他們應都仍可生還。

但面對船難,他們所呈現的是極度「張皇失措、意志崩潰」。他們所表露的正是我們如今面對大都會時的失志與沉淪,就在此時此地的當下。

第三座塔樓是個表現主義式的場景,誇張、隨性與狂放,為動感十足的南向立面收頭。

第四座塔樓的頂層先留空,它的進駐讓給有著無限可能的未來。

第五座塔樓頂端是個瀑布,佇立於水中。它反射著變幻莫測的光影,好讓城裡的人也都能看見。

第六座塔樓最為遠離曼哈頓,以一個饒富寓意的立體室內場景收尾。它臆測並「揣度」關於美國無線電公司大樓、克萊斯勒大廈與帝國大廈之間的真實境遇。糾纏磨人的關係下,大飯店是「遲遲引產」的後嗣。

大飯店的前面半圓形廣場有部分不在島上,它變成了冰。大飯店的北邊則是「中國式」游泳池。

THE STORY OF THE POOL, 1977
泳池故事，1977

莫斯科，1923

一天在學校裡，有個學生設計了一座漂浮游泳池。這人究竟是誰沒人記得。這想法倒是飄浮在空氣有陣子了。既然有人設計過飛行城市、天體劇場、人造星系。漂浮游泳池**終究**浮現成為某人的某個點子。漂浮游泳池——一個飛地，濁世環伺的一抹淨土——看似基本，其實激進，似乎是藉由建築逐步改變世界的第一步。為了印證這個概念的可行性，建築系學生決定在他們的課餘時間打造一座原型。泳池由長方形金屬片鉚栓在鋼構骨架上。兩列似乎無止盡的更衣室沿著長邊排列——男人一邊，女人另一邊。兩端各有一個玻璃大廳，立著兩面透明牆面。其中一面可看到人們在泳池中進行水下活動，通常是健身日常但偶有刺激競賽；另一面則出現污染水域裡苦苦掙扎的魚群。說來這個房間存在著一種不折不扣的**辯證**狀態，不過用途卻是健身訓練、人造日光浴，以及幾乎不著寸縷的泳者之間的交際寒暄。

這個原型馬上變成現代建築史上最知名的建築物。肇因於蘇維埃長期的人力短缺，建築師／施工者也身兼救生員。一天，他們發現如果他們同時游動——整齊劃一從泳池一端同步划水到另一端——泳池就緩慢地朝相反方向移動。此種被動的位移讓他們同感驚奇；其實，一個簡單物理定律就可說明：**作用力＝反作用力**。

1930 年代早期的政治氛圍，一度頗為激賞泳池這類方案，不過這時的政治也逐漸變得緊迫，甚至凶險。又不到幾年（泳池如今鏽蝕得厲害，但卻人氣依舊），泳池背後所代表的意識形態更飽受猜忌與質疑。舉凡關於泳池的概念、它那漂浮游離的本質、它那幾乎難以察覺的存在、它那恍若冰山底下暗藏的社交活動，所有這一切的一切突然都潛存著顛覆性。

在一次祕密會議裡，建築師／救生員決議用泳池作為他們投奔自由的工具。藉著如今已相當熟練的**自動推進法**，只要有水，他們就可遠走任何一方。毫無懸念地，他們想要去美國，尤其紐約。就某種意義而言，泳池就是一個建在莫斯科的**曼哈頓街廓**；現在要往那兒去，說來也是合情合理。

349

一個清晨，在史達林主義下的 1930 年代，建築師們面對著克里姆林宮的金色洋蔥圓頂奮力划水，將泳池駛離莫斯科。

NEW YORK 1976　紐約，1976

這艘「船」按表操課，每位救生員／建築師都有機會輪番指揮（有些死硬派無政府主義者堅拒上陣，同心協力不斷泅泳是他們喜愛的守則，共隱於群更勝於上陣出頭）。

花了四十年時間橫渡大西洋，他們的泳衣（前後衣板一模一樣，這樣的標準化是依據 1922 年的頒布令，以簡化與加速生產力）幾已支離破碎。

這些年間，他們已經將局部更衣室／走廊改建為「房間」，方便臨時湊合著掛上吊床等等。令人驚異的是，即使在海上過了四十年，這些男人們之間的關係仍未穩定下來，反而還有著緊張亢進的狀態，正如俄國小說裡的熟悉場景。就在快要到達新大陸前，還有一次歇斯底里大爆發。建築師／泅泳者們無從解釋，只能辯稱這是集體性的中年期轉換障礙，遲滯多年後終於報復性發作。

他們以簡陋的炊具烹燉，靠醃漬的白菜與番茄維生，並且依賴每天破曉時被大西洋海浪沖入泳池的漁獲（這些魚即使進了池滬其實也還蠻難捕捉的，泳池甚是碩大）。

他們幾乎沒有察覺他們終於抵達了——因為他們泅泳背向的正是他們想要奔赴的所在，而他們划動面對的卻是他們想要逃開的故地。

說也奇怪，怎麼曼哈頓會看來如此熟悉？在學校時幻想中的克萊斯勒不鏽鋼閃耀、帝國大廈樓宇飛揚；而他們夢想裡的願景更是無畏無涯。如今想來也許荒謬，但是泳池（整個泡在污穢的東河裡、幾乎看不見它的完整身影）曾經就是夢想的明證：就像摩天樓，但更美；雲彩倒映在表面，恍若一抹天堂落在凡塵。

如今如斯，居然連齊柏林飛船也消失不見。四十年前他們目睹著飛船風馳電掣橫越大西洋。以為它們將會飄在大都會上方，彷彿沒有重量的鯨魚簇群浮游著，形成密佈的雲朵。

當泳池在華爾街附近靠岸時，建築師／泅泳者／救生員目睹蜂湧而上的來訪者更是震驚非常。這些人的如出一轍、這些人的幾無二致（無論衣著或舉止）；這些人的攢動、推擠，在更衣室與淋浴間裡比肩接踵、熙熙攘攘；對管理員的指示

視若無睹、置之不理。

難道共產主義在他們橫渡大西洋的時候也來到了美國嗎？他們既驚恐又疑惑。

花了這些時間力氣，他們泅泳所要逃離的正是這些：粗魯野蠻、單調劃一、沒有自我；這些即使脫下他們的「布魯克斯兄弟」（Brooks Brothers）商界名牌西裝也脫不下的東西（意料之外的包皮割禮，看在這群鄉巴佬俄國人眼裡更脫不下這種印象）。

驚惶中，他們再度啟程，泳池航向上游：恍若一隻銹紅色鮭魚，準備就緒——終於要——產卵？

3 MONTHS LATER

三個月後

紐約建築師們對突然乍現的構成主義建築師們惶惶不安（其中有些人頗負盛名，也有些人長久以來讓人以為早已流放西伯利亞——要不就是被處決了——尤其是發生了法蘭克·洛伊·萊特（Frank Lloyd Wright）1937 年造訪蘇聯，並假口建築之名背叛了現代主義者同輩事件之後）。

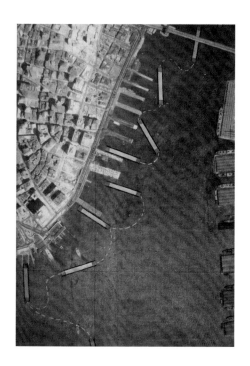

泳池嘗試上岸的第一個地點：華爾街。曼哈頓格狀系統的街廓裡加入了一座移動的「街廓」。

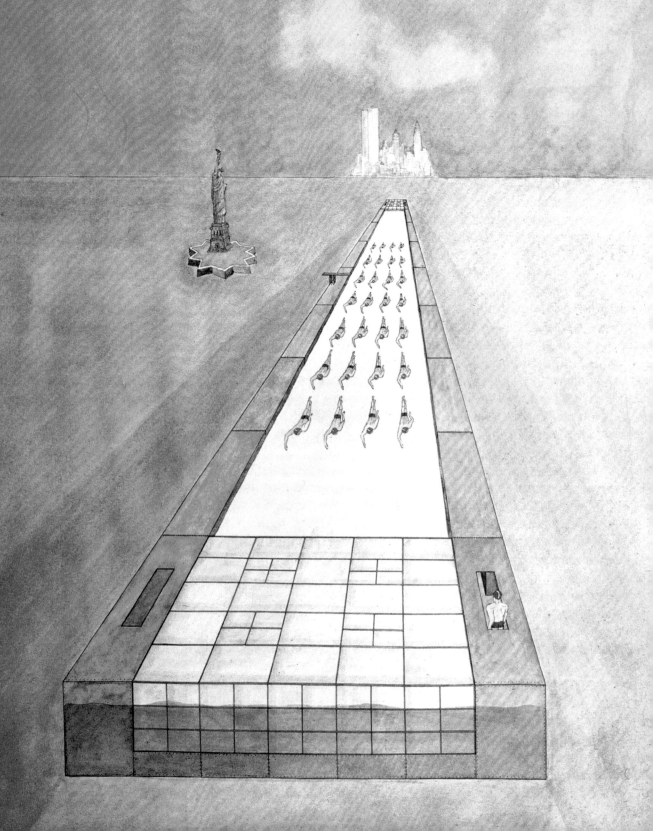

他們毫不猶豫地批評了泳池設計。他們如今對現代主義群起而攻之；然而，他們未能察覺他們這個行業的一落千丈，他們不曾發現他們如今地位的卑微可憐、無足輕重，沒有注意到他們費力蓋出的郊區豪宅平淡乏味，他們老套拼湊的鬆垮含混，他們炮製因襲的枯燥索然，他們無病呻吟的矯揉造作；他們卻抱怨泳池如此平鋪直敘，如此筆直方正，如此缺乏趣味，如此單純直接；沒有歷史典故，沒有表面裝飾；缺乏……修飾、缺乏張力、缺乏**慧點**──只有直線、直角，以及鏽鐵的黯淡顏色。

（對他們而言，直接簡潔的泳池是個威脅，就像支溫度計，可以直接插進他們的設計，量測他們的墮落。）

然而，為了讓整件事落幕，紐約建築師決定為他們所謂的構成主義同儕頒發一個團體勳章，儀式簡單隆重，依傍在水岸。

天際線的背景襯托著衣冠楚楚的發言人，他代表紐約建築界給了一場四平八穩的致詞。他告訴泅泳者們，這枚勳章銘刻著 1930 年代一句格言；雖然現在說這些有點無關緊要，他接著說，不過實在是因為曼哈頓當代建築師無人可以想出新格言……

俄國人讀出這幾個字：**從地球到群星並非一蹴可就**。凝望著窄長泳池裡倒映的星空，有位建築師／救生員，渾身仍濕漉漉的，灑落著上一圈泅泳完的水珠，代表所有人說：「我們才剛完成從莫斯科到紐約……」

然後，他們躍入水中，回到始終如一的隊形各就各位。

5 MINUTES LATER　五分鐘後

在社會福祉皇宮大飯店前，構成主義之筏碰上梅杜莎之筏：樂觀主義對上悲觀主義。

鋼構泳池劃過塑料雕塑，如刀切奶油。

左｜漂浮泳池的到來：花了四十年時間橫跨大西洋，建築師／救生員終於抵達他們的目的地。但他們幾乎沒有察覺到一點：由於泳池的移動方式過於特別──泳池藉由他們在水中位移的反作用力來移動──他們必須面向想要逃開的故地泅泳著，而背向的後方卻是嚮往的所在。

NOTES
註釋

前傳

1. E. Porter Belden, *New York: Past, Present and Future* (New York: Putnam, 1849), p.1.
2. John A. Kouwenhoven, *The Columbia Historical Portrait of New York* (New York: Doubleday, 1953), p.43.
3. John W. Reps, *The Making of Urban America* (Princeton. N.J.: Princeton University Press, 1965), p.148.
4. 同上。pp. 297-98.
5. William Bridges, "Commissioners' Remarks," 收錄於 *Map of the City of New York and Island of Manhattan* (New York, 1811), p.24.
6. Belden, *New York: Past, Present and Future.* 書中收錄的廣告文案。
7. Reps. *The Making of Urban America,* pp.331-39.
8. 同上。
9. William Richards, *A Day in the Crystal Palace and How to Make the Most of It* (New York, 1853).
10. *Official Guidebook, New York World's Fair* (New York: Exposition Publications, 1939).

康尼島：狂想科技

1. Lindsay Denison,"The Biggest Playground in the World," *Munsey's Magazine*, August 1905.
2. Maxim Gorky, "Boredom," *The Independent*, August 8, 1907.
3. *History of Coney Island* (New York: Burroughs & Co., 1904), pp.4-7.
4. Denison, "The Biggest Playground."
5. Edo McCullough, *Good Old Coney Island* (New York: Charles Scribner's Sons, 1957), p.55.
6. *Guide to Coney Island* (Long Island Historical Society Library, n.d.).
7. McCullough, *Good Old Coney Island,* p.291.
8. *Guide to Coney Island.*
9. "The Annual Awakening of the Only Coney Island," *New York Times,* May 6. 1906.
10. *Guide to Coney Island.*
11. 同上。
12. "The Annual Awakening".
13. Oliver Pilat and Jo Ransom, *Sodom by the Sea* (New York Doubleday, 1941), p.161.
14. *History of Coney Island,* p.10
15. 同上。
16. *Guide to Coney Island.*
17. *History of Coney Island,* pp.24, 26.
18. Pilat and Ransom, *Sodom by the Sea,* p.191.
19. *Guide to Coney Island.*
20. *Grandeur of the Universal Exhibition at St. Louis* (Official Photographic Company, 1904).
21. *History of Coney Island,* p.22.
22. 同上。
23. 同上。p.12.
24. 同上。p.15.
25. 同上。p.16.
26. *Guide to Coney Island.*
27. Pilat and Ransom. *Sodom by the Sea,* p.168.
28. Denison,"The Biggest Playground."
29. James Huneker, *The New Cosmopolis* (New York, 1915).
30. Gorky, "Boredom."
31. Walter Creedmoor, "The Real Coney Island," *Munsey's Magazine,* August 1899.
32. *New York Herald* 中的廣告。May 6, 1906.
33. 關於環球塔的引用出自 *Brooklyn Union Standard,* May 27, 1906, 以及 *Brooklyn Daily Eagle,* May 19, 1907.
34. *New York Herald* 的報紙文章。February 22, 1909.
35. Gorky, "Boredom."
36. Pilat and Ransom, *Sodom by the Sea,* p.169.
37. 同上。p.172.
38. 明信片背面文字。
39. Pilat and Ransom, *Sodom by the Sea* 封底文字。
40. McCullough, *Good Old Coney Island,* p.331.
41. 同上。p.333.

烏托邦的雙重人生：摩天樓

1. *Life,* October 1909
2. *King's Views of New York* (New York: Moses King. Inc, 1912), p.1.
3. Benjamin de Casseres, *Mirrors of New York* (New York: Joseph Lawren, 1925), p.219.
4. 明信片背面文字。
5. W. Parker Chase, *New York-The Wonder City* (New York: Wonder City Publishing Co., 1931), p.185.
6. Louis Horowitz, 引述自 Earle Schultz 與 Walter Simmons 所著 *Offices in the Sky* (Indianapolis and New York: Bobbs-Merrill Co., 1959), p.80.
7. 同上。p.177.
8. 所有有關百層大樓的引文都出自 *New York Herald* 的刊載文章，May 13, 1906, 報紙三版，p.8.
9. *Manna-Hatin: The Story of New York* (New York The Manhattan Company, 1929), p.xvi
10. Chase, *New York-The Wonder City,* p.184
11. Andy Logan, *New Yorker.* February 27, 1965.
12. 這一段是以各式各樣的競技場節目為基礎：Murdock Pemberlon 刊載於 *New Yorker* 的文章 "Hippodrome Days-Case Notes for a Cornerstone", May 7, 1930；以及刊在 *Cue* 的文章 "Remember the Hippodrome?", April 9, 1949.
13. Henri Collins Brown, *Fifth Avenue Old and New —1824-1924* (New York: Official Publication of the Fifth Avenue Association, 1924), pp.72-73.
14. S. Parker Cadman et al., *The Cathedral of Commerce* (New York: Broadway Park Place Co.,1917).
15. 關於莫瑞的羅馬花園的引述全部來自 Chas. R. Bevington, *New York Plaisance-An Illustrated Series of New York Places of Amusement, no.1* (New York: New York Plaisance Co., 1908).
16. 最早是由攝影師 Robert Descharnes 發現這棟建築，並刊印在他精彩的 *Gaudí* 一書裡；很榮幸能得到他的合作，將這些插圖妥善複製於書中。
17. Hugh Ferriss, *The Metropolis of Tomorrow* (New York: Ives Washburn, 1929).

18. Hugh Ferriss, *Power in Buildings* (New York: Columbia University Press, 1953). p.4－7

19. Howard Robertson, 收錄於 Ferriss, *Power in Buildings* 書衣文字。

20. Ferriss, *The Metropolis of Tomorrow*, pp.82, 109.

21. Ferriss, *Power in Buildings*.

22. Thomas Adams, "Beauty and Reality in Civic Art," (Harold M. Lewis 與 Lawrence M. Orton 參與協作) 收錄於 *The Building of the City*, The Regional Plan of NewYork and Its Environs, vol. 2 (New York, 1931), pp.99－117.

23. 引述自同上。pp.308－10.

24. 出自布雜舞會綱領 "Fête Moderne: A Fantasie in Flame and Silver," 1931.

25. *Hew York Herald Tribune* 中的文章。January 18. 1931.

26. "Fête Moderne."

27. *Pencil Points*, February 1931, p.145.

28. *Empire State*, A History (New York: Empire State, Inc., 1931).

29. Edward Hungerford, *The Story of the Waldorf-Astoria* (New York: G. P. Putnam & Sons, 1925), p.29－53, 128－30.

30. Frank Crowninshield, ed., *The Unofficial Palace of New York* (New York: Hotel Waldorf-Astoria Corp., 1939), p.x.

31. Hungerford, *The Story of the Waldorf-Astoria*.

32. *Empire State. A History*.

33. William F. Lamb, "The Empire State Building, VII: The General Design," *Architectural Forum*, January 1931.

34. *Empire State. A History*.

35. Paul Starrett, *Changing the Skyline: An Autobiography* (New York: Whittlesey House, 1938), pp.284－308.

36. *Empire State. A History*.

37. *Architectural Forum*, 1931.

38. Lucius Boomer, "The Greatest Household in the World," 收錄於 Crowninshield, *Unofficial Palace*, pp.16－17.

39. 同上。

40. Kenneth M. Murchison, "The Drawings for the New Waldorf-Astoria," *American Architect*, January 1931.

41. 同上。

42. 明信片背面文字。

43. Kenneth M. Murchison, "Architecture," 收錄於 Crowninshield, *Unofficial Palace*, p.23.

44. Francis H. Lenygon, "Furnishing and Decoration," 收錄於同上書目, pp.33－48.

45. Lucius Boomer, 引述自 Helen Worden, "Women and the Waldorf," 收錄於同上書目, p.53.

46. Clyde R. Place, "Wheels Behind the Scenes," 收錄於同上書目, p.63.

47. Boomer. "The Greatest Household.

48. B. C. Forbes, "Captains of Industry," 收錄於 Crowninshield, *Unofficial Palace*.

49. Worden, "Women and the Waldorf," pp.49－56.

50. Elsa Maxwell, "Hotel Pilgrim," 收錄於 Crowninshield, *Unofficial Palace*, pp.133－36.

51. 見 "The Downtown Athletic Club," *Architectural Forum*, February 1931, pp.151-166；以及 "The Downtown Athletic Club," *Architecture and Building*, January 1931, pp.5－17.

52. Arthur Tappan North, *Raymond Hood*, 該書隸屬書系 Contemporary American Architects (New York: Whittlesey House, McGraw-Hill, 1931), p.8.

53. Chase, *New Yotk-The Wonder City*, p.63.

完美可以多完美：洛克斐勒中心的創建

1. 本章有關胡德的傳記資訊主要參考 Walter Kilham, *Raymond Hood, Architect-Form Through Function in the American Skyscraper* (New York: Architectural Publishing Co., 1973)，以及 Kilham 在私人訪談中所提供的進一步細節。

2. Kilham, *Raymond Hood*, p.41.

3. "Hood," *Architectural Forum*, February 1935, p.133.

4. 見 Howard Robertson, "A City of Towers-Proposals Made by the Well-Known American Architect, Raymond Hood, for the Solution of New York's Problem of Overcrowding," *Architect and Building News*, October 21, 1927, pp.639－42.

5. North, *Raymond Hood*, introduction.

6. Hugh Ferriss, *The Metropolis of Tomorrow*, p.38.

7. Kilham, *Raymond Hood*, p.174.

8. North, *Raymond Hood*, p.14.

9. Kilham, *Raymond Hood*, p.12.

10. "Hood," *Architectural Forum*, p.133.

11. North, *Raymond Hood*, p.7.

12. 同上。p.8.

13. 同上。p.12.

14. 所有關於胡德的引文皆來自 F. S, Tisdale, "A City Under a Single Roof," *Nation's Business*, November 1929.

15. 刊載於 *Creative Art* 的特刊 "New York of the Future," August 1931, pp.160－161.

16. "Rockefeller Center," *Fortune*, December 1936, pp.139－53.

17. Raymond Hood, "The Design of Rockefeller Center," *Architectural Forum*, January 1932, p.1.

18. Merle Crowell, ed., *The Last Rivet* (New York, Columbia University Press, 1939), p.42.

19. David Loth, *The City Within a City: The Romance of Rockefeller Center* (New York: William Morrow & Co., 1966), p.50.

20. Hood, "The Design of Rockefeller Center," p.1.

21. Wallace K. Harrison. "Drafting Room Practice," *Architectural Forum*, January 1932, pp.81－84.

22. Hood. "The Design of Rockefeller Center," p.4.

23. Kilham, *Raymond Hood*, p.120.

24. *Rockefeller Center* (New York: Rockefeller Center Inc., 1932), p.16.

25. 同上。p.7.

26. 明信片背面文字。

27. *Rockefeller Center*, p.38.

28. Kilham, *Raymond Hood*, p.139.

29. 見 Loth, *The City Within a City*, p.27, 以及 "Off the Record," *Fortune*, February 1933. p.16.

30. *The Showplace of the Nation*，為慶祝無線電城音樂廳開幕印製的小冊。

31. "Debut of a City," *Fortune*, January 1933, p.66.

32. *The Showplace of the Nation*.

33. Kilham, *Raymond Hood*, p.193.

34. "Off the Record."

35. "Debut of a City," pp.62－67.

36. Bertram D. Wolfe, *Diego Rivera-His Life and Times* (New York: Alfred A. Knopf,

37. Alfred Kurella, 引述自同上書目。p.240.
38. Diego Rivera, "The Position of the Artist in Russia Today," *Arts Weekly,* March 11, 1932.
39. Wolfe, *Diego Rivera,* p.337.
40. 同上。p.338.
41. 同上。p.354.
42. Diego Rivera, 引述自同上書目。p.356–57.
43. 同上。p.357.
44. 同上, p.359; 以及 Diego Rivera, *Portrai of America* (New York: Covici, Friede, Inc., 1934), pp.28–29.
45. 引述自 Wolfe, *Diego Rivera,* p.363.
46. Rivera, *Portrait of America,* pp.26–27.
47. *The Story of Rockefeller Center* 小冊標題 (New York:Rockefeller Center, Inc., 1932).
48. *Rockefeller Center Weekly,* October 22, 1937.
49. 引述自 "Now Let's Streamline Men and Women," *Rockefeller Center Weekly,* September 5, 1935.
50. Kilham, *Raymond Hood,* pp.180–81
51. Harvey Wiley Corbett, "Raymond Mathewson Hood, 1881–1934," *Architectural Forum,* September 1934.

歐洲人：唉囉！達利與勒‧柯比意征服紐約

1. Salvador Dalí, "New York Salutes Me!," *Spain,* May 23, 1941.
2. Le Corbusier, 引述自 *New York herald Tribune,* October 22, 1935.
3. Salvador Dalí, *La Femme visible* (Paris: Editions Surrealistes, 1930).
4. Salvador Dalí, "The Conquest of the Irrational," 收錄於 *Conversations with Dalí* 附錄 (New York: Dutton, 1969), p.115.
5. 該「理論」已被實際應用，如 Robert Sommer 所描述，見其著作 *The End of Imprisonment* (New York:Oxford University Press,1976), p.127.
6. 精神分析學家 Jacques Lacan 的論文 "De la psychose paranoïaque dans ses rapports avec la personalité" 為達利的論點提供了強力佐證。
7. Dalí, *La Femme visible.*
8. Salvador Dalí, *Journal d'un genie* (Paris: Editions de la Table Ronde), 記載於 July 12, 1952.

9. 該系列畫作的完整記載，見 Salvador Dalí, *Le Mythe tragique de l'Angélus de Millet* (Paris: Jean Jacques Pauvert, 1963).
10. Geoffrey T. Hellman, "From Within to Without," 篇一與篇二, *New Yorker,* April 27 and May 3, 1947.
11. Le Corbusier, *La Ville radieuse* (Paris: Vincent Fréal, 1964), 書中標題, p.129.
12. Le Corbusier, *When the Cathedrals Were White-A Journey to the Country of Timid People* (New York: Reynal & Hitchcock, 1947), p.89.
13. 同上。
14. Le Corbusier, *La Ville radieuse,* p.133.
15. 同上。p.127.
16. 引述自 Hellman, "From Within to Without."
17. 同上。
18. Le Corbusier, *La Ville radieuse,* p.207.
19. 同上。p.134.
20. Hellman, "From Within to Without."
21. Le Corbusier, *La Ville radieuse,* p.220.
22. 同上，記載於 1934 年 7 月 22 日 星期日的日記，p.260。
23. 皆引自 Salvador Dalí, *The Secret Life of Salvador Dalí* (New York: Dial Press, 1942), pp.327–35.
24. Dalí, "New York Salutes Me!"
25. Hellman, "From Within to Without."
26. 見 *New York Herald Tribune,* October 22, 1935.
27. Le Corbusier, *When the Cathedrals Were White,* p.197.
28. 同上。p.92.
29. 同上。
30. Le Corbusier, "What is the America Problem?," 為 *The American Architect* 所寫的文章，收錄於 *When the Cathedrals Were White* 附錄。pp.186–201.
31. Le Corbusier, *When the Cathedrals Were White,* p.78.
32. 引述自 Dalí, *The Secret Life of Salvador Dalí,* pp.372–75.
33. Hugh Ferriss, *Power in Buildings,* 圖片 30.
34. Frank Monagan, ed., *Official Souvenir Book,* New York World's Fair (New York: Exposition Publications, 1939), p.4.
35. *Official Guidebook,* New York World's Fair.
36. *Paris Soir,* August 25, 1939.

37. Le Corbusier 對 UN 設計過程的描述文字，見 Le Corbusier, *UN Headquarters* (New York: Reinhold, 1947).
38. 與作者訪談。
39. Ferriss, *Power in Buildings,* 圖片 41.

ANNOTATION
譯註

P2. 梅尼可夫：1890–1974，蘇維埃前衛運動建築師。作品包括巴黎世界博覽會蘇維埃館（1925），羅薩科夫工人俱樂部（1927），自宅工作室（1926）等。「睡眠奏鳴曲」休憩實驗館（Sonatas of Sleep／SONnaia SONata）是「綠城」計劃案（1929）的一部分。梅尼可夫深信睡眠比食物或空氣更具養生療效，建築名稱甚至以雙關語連結俄文睡眠字源 SON。設計方案包括設置輕輕擺動的床，空間裡灌入春天與秋天森林氣味的氧氣，裝設音響播放夜鶯低鳴聲、潺潺水流聲、風吹樹葉聲，好讓辛勤的勞工階級集體共眠，進入睡眠與夢境，達成肉體與精神的療效。方案將建築與設備結合為一體，並設置滿是各種設備的控制室，成為一個「睡眠機器」。美國表演藝術界大推手兼娛樂業企業家，也是無線電城音樂廳的靈魂人物「洛克西」遠赴歐洲取經，在莫斯科遇到梅尼可夫，惺惺相惜。政治局勢使得「睡眠奏鳴曲」休憩實驗館無法成真。洛克西以整合建築與設備的無線電城音樂廳作為給梅尼可夫的回應。後續的故事庫哈斯記述在本書的「無線電城音樂廳：歡樂永不停」。

P20. 賈巴蒂斯塔‧維科：1668–1744，義大利哲學家與思想家，以鉅著《新科學》傳世。維科的思想與啟蒙時期當時的主流存在巨大差異，名聲在死後一個世紀才建立。維科對不同時代和意識形態常意謂不同的意義，近代建築理論於符號學、現象學、場所論、建構論甚至文資保存都多所引用。維科最著名的格言「真即在此」（Verum esse ipsum factum）深受建築師史卡帕（Carlo Scarpa）所喜，並在設計威尼斯建築學院大門時將其嵌入校名且銘刻於石；另一方面，維科對詩意、想像力與創造力多所著墨，直接影響皮拉內西的作品與創作觀。

P21. 羅塞塔石碑：西元前 196 年埃及托勒密王朝製作的石碑，近代考古學重要文物。失傳的埃及象形文由碑上所刻三種不同語言文字方得解讀。

P42. **馬克西姆·高爾基**：1868－1936，原名貝西科夫（Алексе́й Макси́мович Пешко́в），蘇維埃作家、政治活動家，也是社會主義與現實主義文學的奠基人。莫斯科市一座最大公園以他的名字命名，「高爾基文化休閒公園」以梅尼可夫規劃為藍圖。2015 年庫哈斯與 OMA 將公園內一棟廢棄建築物改建為「車庫現代美術館」（Garage Museum of Contemporary Art）。

P42. **詹姆斯·胡內克**：1857－1921，美國藝術評論家。卡塞瑞稱他為「身懷重大使命的美國人」。

P54. **芝加哥世博會**：正式名稱為「芝加哥哥倫布紀念博覽會」，於 1893 年 5 月 1 日開展，同年 10 月 3 日落幕。在芝加哥大火後以紀念哥倫布發現新大陸四百週年為由舉辦，以美國為中心，展示了共十九國的工藝、美術、機械等主題。建築多為布雜派新古典風，由於預算有限，外牆多以白漆噴塗，因此常又稱為「白城」。
十九世紀末的重要美國建築師與事務所都參與其中，包括：麥金、米德與懷特建築師事務所（McKim, Mead & White）、亨特（Richard Morris Hunt）以及愛德勒與蘇利文建築師事務所（Adler & Sullivan）等等。蘇利文（Louis Henri Sullivan）即為現代建築大師萊特（Frank Llyod Wright）所師事的建築導師，一般咸認蘇利文為「摩天樓與現代主義之父」。
世博會園區的成功帶動了城市美化運動與現代都市規劃，主導規劃的建築師伯南（Daniel Hudson Burnham）亦投入設計摩天樓，本書中提及的熨斗大廈（Flatiron Building）即為其作品。

P61. **法蘭克斯坦**：英國女作家瑪麗·雪萊（Mary Shelley）1818 年《科學怪人》中原為創造科學怪人的科學家，後引申等同於拼湊的科學怪人，建築上常譬喻為拼湊而成的創作物。

P101. **羅伯·莫西斯**：1888－1981，美國紐約地區權傾一時的規劃與工程界主宰者，城市基礎公共設施、公園綠地休憩設施，水岸高架橋與區域聯通橋等聯通設施的重要推手，以工程塑造城市治理的信奉者。強勢作風在晚年受到強調鄰里街區的珍·雅各《偉大城市的誕生與衰亡》挑戰，毀譽參半。

P102. **班傑明·狄·卡塞瑞**：1873－1945，美國藝術評論家與詩人作家。卡塞瑞是個人無政府主義者，言論自由堅定支持者，禁酒令反對者，並且以達達主義方式寫詩。

P152. **布雜化裝舞會**：為巴黎國立高等美術學院（École nationale supérieure des Beaux-Arts，簡稱「布雜學院」）年度化妝舞會。十九世紀由建築學院學生創始，藉機展現並競逐爆發的創作力與解放的想像力，作為學生和相關團體釋放內心異想世界的機會，包括化裝、變裝和裸露等。後來傳到了美國建築校系與專業界，歷史上以紐約 1931 年 1 月 23 日「現代節慶：火與銀的狂想曲」為當屆舉辦的第十二屆舞會最為知名，庫哈斯於書中的追溯扮演關鍵性因素。

P153. **現代建築國際會議**：1928 年由勒柯比意、基提恩（Sigfried Giedion）以及現代建築運動支持者藝術家黛孟朵（Hélène de Mandrot）夫人邀集鍾情於現代運動的歐洲建築師於她的瑞士薩赫古堡（Chateau de la Sarraz）成立，隨後不定時於歐洲各地召開。大會早期議題包括公共住宅、都市規劃等，最重要的成果為 1933 年第四次會議所制定的《雅典憲章》（Charte d'Athènes），在戰後歐洲城市重建時發生極大影響力。1959 年的第十一次會議由於各方意見分歧，由年輕一代第十次小組（Team 10）宣布解散。

P194. **《邁向新建築》**：為勒·柯比意倡議現代建築及其理念的第一本著作。法文原書出版於 1923 年，原名《Vers une architecture》（邁向建築），英文版於 1927 年以《Toward a New Architecture》（邁向新建築）為名刊行；2007 年重譯，以更貼近法文原名的《Toward an Architecture》（邁向建築）出版。

P212. **葛楚·史坦**：1874－1946，美國作家與詩人，後移居法國，成為巴黎沙龍社交圈名人。身為連結現代主義文學與現代藝術的靈魂人物，她與她的哥哥們麥可與李奧（Michael & Leo Stein）是現代繪畫的贊助者與蒐藏家：大哥麥可與大嫂莎拉（Sarah Stein）則是柯比意的史坦-德蒙季別墅（Villa Stein-de Monzie）業主。

P270. **亞歷克西斯·德·薩克諾夫斯基伯爵**：1901－1964，俄裔美籍工業設計師，設計以摩登流線型風格知名，包括汽車、腳踏車、家具與電器用品等。亦於 1934－1960 年間擔任品味雜誌《君子雜誌》（Esquire）編輯。

P272. **達利西班牙口音英文的「紐約記者吹風會」宣言**：「來了！我為你們帶來了超現實主義。許多紐約人已經感染了這令人振奮，這令人讚嘆的超現實主義之病源。」

P301. **皮拉內西**：1720－1778，義大利建築師、蝕刻版畫家、雕刻家，亦身兼羅馬古建築考古學家。作品包括精準刻畫古代遺跡的《羅馬之景》（Vedute di Roma）以及想像虛幻飄渺迷宮廢墟的《想像監獄》（Carceri d'invenzione）等。對浪漫主義與超現實主義影響甚鉅。

P301. **古斯塔夫·莫侯**：1826－1898，法國象徵主義畫家。最為知名的畫作為《朱庇特和塞墨勒》（Jupiter et Sémélé）。詩人作家兼法國國立現代藝術博物館第一任館長卡蘇（Jean Cassou）稱莫侯為「最偉大的象徵主義畫家」，創始超現實主義的畫家布勒東（André Breton）將他視為超現實主義的先驅，達利也經常造訪他的美術館，並在其中宣布成立自己的美術館計畫。

P301. **達利的文字遊戲**：英文中器官與管風琴同為「organ」。

P310. **邦威特·特勒百貨公司**：紐約最奢華的百貨公司，1895 年成立，以品味與品質著稱。1980 年代售予川普集團，拆除改建原裝飾藝術風格的萊德石大樓，過程與手段充滿爭議。

P344. **傑德茲**：1893－1958，美國劇場與工業設計師，以流線設計著稱。作品包括「洲際客機 4 號」（Airliner Number 4），第一部大尺度自動數位電腦「馬克一號」（Mark I）外殼，1939 年紐約世博會通用汽車館「未來世界」（Futurama）等。「超級流線遊艇」（special streamlined yacht）是他 1932 年的傑作，種種因素未能成真，但其流線特徵已廣被他人借用。

P347. **傑利柯**：1791－1824，法國浪漫主義畫家。他的《梅杜莎之筏》被視為法國浪漫主義繪畫的代表作，描寫船難者搭著木筏逃生，在海上漂流歷經絕望投海與自相殘殺，最後倖存的人試圖向遠方船隻求救的場景。畫面裡滿是絕望與慌亂。庫哈斯多次引用這張畫，寓意當代社會遭遇現代性的憂懼，也指建築界面對後現代主義的張皇狀況。相應於此，《泳池故事》裡漂浮游泳池中尋求自由的泅泳者／建築師則通力合作，並帶著決心、紀律以及希望與樂觀。

357

ABOUT THE AUTHOR
作者簡介

作者｜雷姆‧庫哈斯 **Rem KOOLHAAS**

OMA 大都會建築事務所始創合夥人，哈佛大學設計學院建築與都市設計專業教授。1944 年生於荷蘭的鹿特丹，於 1952 年至 1956 年間在印尼生活，目前定居阿姆斯特丹。早年曾任《海牙郵報》（*Haagse Post*）記者並投入電影劇本的創作，之後赴倫敦的英國倫敦建築聯盟學院（Architectural Association）學習建築。1972 年獲得獎學金赴美國教學與研究，對大都會現象感到著迷，開始分析都會文化在建築上的衝擊，進而出版了追溯曼哈頓都市沿革的經典之作《譫狂紐約》（*Delirious New York*）。1975 年於倫敦偕同妻子 Madelon Vriesendorp 與同儕 Elia and Zoe Zenghelis 夫婦共同成立大都會建築事務所（Office for Metropolitan Architecture／OMA）。1995 年以「建築小說」形式的著作《S M L XL》總結 OMA 多年的工作。庫哈斯目前是 OMA 和 AMO（與 OMA 互補的研究工作室）的領導者，他們涉足的領域超越建築既有的界限。2000 年榮獲建築最高榮譽普立茲克獎，2004 年獲頒英國皇家建築協會金質勳章，2010 年獲頒第 12 屆威尼斯建築雙年展終身成就金獅獎。2014 年，庫哈斯擔任第 14 屆威尼斯國際建築雙年展的總監，以建築的本源 Fundamentals 為主題策展。近年策畫 Countryside: The Future 展覽，2020 年在紐約古根漢美術館展出。代表作品包括——葡萄牙波多音樂廳（2005）、西雅圖中央圖書館（2004）、北京中央電視台總部大樓（2012）、義大利米蘭普拉達基金會中心（2015/2018）、柏林 Axel Springer 總部（2020）、台北表演藝術中心（2022）。

譯者‧審定｜曾成德 **C. David TSENG**（p.2–3, p.272–353, p.356–357 譯註）

哈佛大學設計學院建築碩士，國立陽明交通大學建築研究所終身講座教授兼跨領域設計中心主任。1999 年獲選為台灣最具潛力建築師之一，建築作品連續獲得第一、二屆台灣建築住宅獎，帶領師生團隊以綠建築「蘭花屋／台灣厝」進軍法國凡爾賽、阿聯酋杜拜與德國烏帕塔。2016 年代表台灣參加威尼斯建築雙年展。

2002 年起投入專業性社會服務，擔任城市首長環境景觀總顧問工作，成果見證於台灣古根漢美術館（未執行，Zaha Hadid 2004）、台中大都會歌劇院（伊東豐雄 2005)、台中水湳機場經貿生態園區（Stan Allen 2008）、台北表演藝術中心（OMA/Rem Koolhaas 2009），以及桃園美術館（山本理顯 2018）等。設計與寫作發表於國內外建築刊物。著有《Everyday Architecture Re: Made in Taiwan》（文化部：2016），譯有《勒‧柯比意作品全集：1910–65》（田園城市：2002）等。

譯者｜吳莉君 **Lichun WU**（p.20-271 譯註）

國立台灣師範大學歷史系畢業，任職出版社多年，現為自由工作者。

譯有《觀看的方式》、《觀看的視界》、《我們在此相遇》、《持續進行的瞬間》、《A 致 X：給獄中情人的溫柔書簡》、《建築的法則》、《包浩斯人》、《設計是什麼？》、《包浩斯關鍵故事 100》、《好電影的法則》、《光與影》、《建築的危險》、《建築的語言》、《建築的元素》等書。

ACKNOWLEDGMENTS
謝誌

沒有以下機構與人士的支持，本書將無法問世：哈克尼斯獎學金（Harkness Fellowships），贊助我在紐約頭兩年的生活；建築與都市研究所（Institute for Architecture and Urban Studies），為我在曼哈頓提供一處基地；以及芝加哥的葛蘭藝術高等研究基金會（Graham Foundation for Advanced Studies in the Fine Arts），授予一筆獎金完成本書。

Pierre Apraxine, Hubert Damisch, Peter Eisenman, Dick Frank, Philip Johnson, Andrew MacNair, Laurinda Spear, Fred Starr, James Stirling, Mathias Ungers, Teri When 和 Elia Zenghelis 等人，直接或間激勵了這本書的進展，但文責無涉。

James Raimes 和 Stephanie Golden 對文本的批評指教貢獻良多，更重要的是他們持續不停的鼓舞打氣。

沒有 Georges Herscher, Jacques Maillot, Pascale Ogée 和 Sylviane Rey，這書不可能以實體呈現。

Walter Kilham, Jr. 極其慷慨地分享他的原件作品與回憶。

本書不同階段的積極合作者都是無價之寶，包括：Liviu Dimitriu, Jeremie Frank, Rachel Magrisso, German Martinez, Richard Perlmutter, Derrick Snare 和 Ellen Soroka。

〈後記〉是 Madelon Vriesendorp, Elia & Zoe Zenghelis 以及我本人在大都會建築事務所（Office for Metropolitan Architecture，OMA）一起工作的集體成果。

最後，《譫狂紐約》特別承蒙 Madelon Vriesendorp 的靈感與增援，深致感謝。

························雷姆·庫哈斯，1978 年 1 月

CREDITS │ 圖片出處

圖片版權 Illustration Credits

Avery Architectural Library;
Columbi university: 134, 137, 138, 141, 147, 148, 149, 150, 197 (bottom), 211, 220, 221, 222, 231, 319 (top right, bottom), 320, 329, 330
Cooper-Hewitt Museum of Design;
New York: 140
Descharnes, Robert; Paris: 131, 132, 274, 280 (top right), 298
Ferriss-Leich, Mrs. Jean: 321
Gehr, Herb (Life Picture Service): 247, 249 (top), 252, 255 (left), 257 (bottom)
Harriss, Mrs. Joseph: 143

Kilham Jr., Walter: 197, 199, 201 (top left, top right, bottom left), 208, 214, 219, 223, 224, 225, 232
Library of Congress, Division of Maps and Charts: 26
Life Picture Service: 215
New York Public Library: 34, 35, 36
Museum of Modern Art; New York: 307
Museum of the City of New York: 27, 29, 32, 33, 39 (top), 55 (bottom), 281 (bottom)
Regional Plan Association; New York: 145, 213
Rockefeller Center, Inc.: 227, 234, 235, 240, 241, 331
Schall Eric (Life Picture Service): 313, 314
Salvador Dalí Museum; Cleveland: 280 (top middle), 281 (top)
Waldorf Astoria Hotel: 175

後記 Appendix

City of the Captive Globe: Rem Koolhaa with Zoe Zenghelis.
Hotel Sphinx: Elia and Zoe Zenghelis.
New Welfare Island: Rem Koolhaas with German Martinez, Richard Perlmutter; painting by Zoe Zenghelis.
Welfare Palace Hotel: Rem Koolhaas with Derrick Snare, Richard Pèrlmutter; painting by Madelon Vriesendorp.

1972 到 1976 年間，曼哈頓計畫方案的大部分作品都是在建築與都市研究所製作，並得到該單位實習生與學生的協助。

DELIRIOUS NEW YORK

譫狂紐約──為曼哈頓寫的回溯性宣言

作者	雷姆·庫哈斯（Rem Koolhaas）
審定	曾成德
譯者	曾成德、吳莉君
封面設計·內頁排版	白日設計
文字編輯	劉鈞倫
企劃執編	葛雅茜
行銷企劃	蔡佳妘
業務發行	王綬晨、邱紹溢、劉文雅
主編	柯欣妤
副總編輯	詹雅蘭
總編輯	葛雅茜
發行人	蘇拾平

出版　　　原點出版
Facebook: Uni-Books 原點出版
Email: uni-books@andbooks.com.tw
新北市 231010 新店區北新路三段 207-3 號 5 樓
電話：02-8913-1005　傳真：02-8913-1056

發行　　　大雁出版基地
新北市 231010 新店區北新路三段 207-3 號 5 樓
24 小時傳真服務　02-8913-1056
劃撥帳號：19983379
戶名：大雁文化事業股份有限公司

初版一刷　2022 年 7 月
初版三刷　2024 年 6 月
定價　　　990 元（平裝）／ 1200 元（精裝）
ISBN　　　978-626-7084-32-8（平裝）、978-626-7084-34-2（精裝）
978-626-7084-33-5（EPUB）

國家圖書館出版品預行編目（CIP）資料

譫狂紐約／雷姆·庫哈斯（Rem Koolhaas）著；曾成德，吳莉君譯
初版　新北市　原點出版　大雁文化事業股份有限公司發行
2022.7　360 面；19×23 公分
譯自：Delirious New York: a retroactive manifesto for Manhattan
ISBN 978-626-7084-32-8（平裝）；ISBN 978-626-7084-34-2（精裝）
1.CST：建築　2.CST：建築藝術　3.CST：美國紐約市
923.452　111008365